ESSAI
SUR
LE SALON DE 1817.

N° III.

Pictura poesis. HOR.

PARIS,

Chez { DELAUNAY, Libraire, au Palais royal, Galerie de Bois.
{ PÉLICIER, Libraire, prem. cour du Palais royal, n°s 7 et 8.

DE L'IMPRIMERIE DE DIDOT LE JEUNE.

ESSAI

SUR

LE SALON DE 1817.

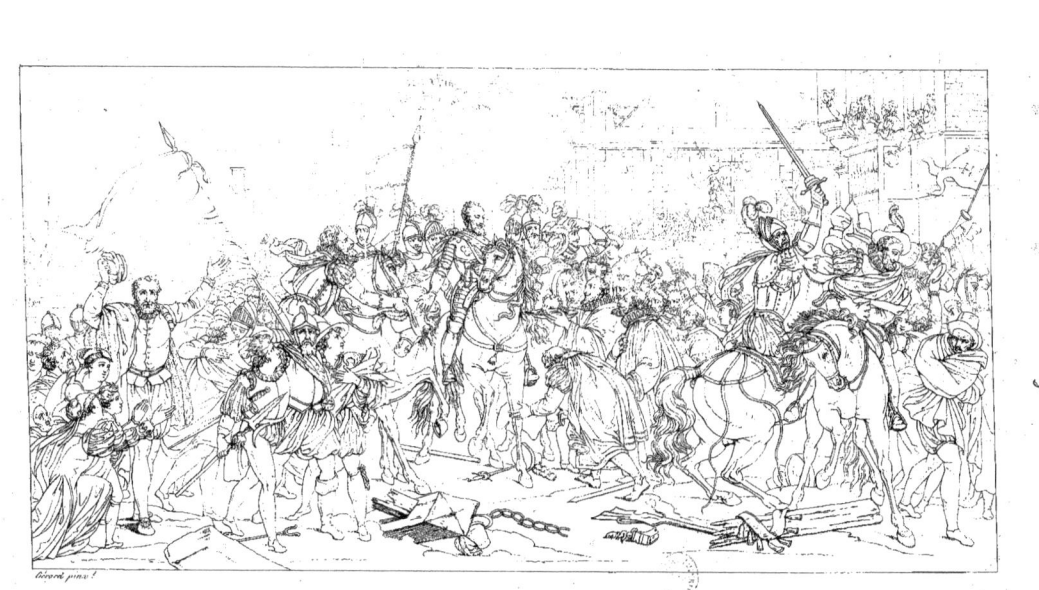

L'Entrée de Henri IV dans la Ville de Paris.

ESSAI

SUR

LE SALON DE 1817,

OU

EXAMEN CRITIQUE

DES PRINCIPAUX OUVRAGES

DONT L'EXPOSITION SE COMPOSE,

ACCOMPAGNÉ DE GRAVURES AU TRAIT;

PAR M. M***.

Pictura poesis. Hor.

PARIS,

Chez { DELAUNAY, Libraire, au Palais royal, Galerie de Bois.
PÉLICIER, Libraire, prem. cour du Palais royal, n°ˢ 7 et 8.

DE L'IMPRIMERIE DE DIDOT LE JEUNE.

1817.

ESSAI

SUR

LE SALON DE 1817.

OUVERTURE.

Le temple des arts est ouvert. Artistes, accourez au Louvre; des triomphes flatteurs ou d'utiles leçons vous y attendent. Amis des arts, accourez au Louvre; venez y jouir des nouveaux chefs-d'œuvre que la paix et des encouragemens bien entendus ont fait éclore. Élégantes du bon ton, charmantes parisiennes, aimables françaises, belles de tous les pays, accourez au Louvre; le printemps vous y appelle; l'élite de nos artistes, animée d'une noble émulation, aspire à l'honneur de votre suffrage; la plus douce récompense du talent est un sourire des Grâces : l'empire des arts est aussi l'empire de la Beauté.

Lorsqu'il s'agit d'enflammer le talent ou de récompenser les productions du génie, nous ne pouvons mieux faire que de suivre l'exemple des Grecs, dont l'heureux système a enfanté tant de chefs-d'œuvre. Quand la Grèce décernait des prix à ses historiens, à ses poëtes, à ses artistes, elle plaçait dans la plus belle saison de l'année ces brillantes solennités, et les grands jeux se rattachaient à des époques célèbres. Les peuples accouraient pour disputer la palme, ou pour être témoins du triomphe. Le charme d'une température délicieuse donnait plus de vivacité aux émotions de la fête, et l'énergie de ces transports était augmentée par la puissance des souvenirs.

De semblables motifs ont fait choisir le 24 avril pour l'ouverture du salon de 1817; de semblables avantages justifieront ce choix. Les amateurs en rendent grâces à M. le directeur-général des musées royaux; ils voient ainsi se réaliser des espérances qui ne pouvaient être déçues. C'est donc sous les plus heureux auspices que M. le comte de Forbin commence son nouveau ministère. Le public voit avec satisfaction la magistrature des arts confiée à un homme dont le moindre titre à cet honorable emploi est une naissance illustre, et en qui les lumières de

l'administrateur sont associées au goût sûr et délicat de l'artiste.

Le 24 avril 1814, après vingt-cinq ans d'absence, Louis XVIII débarqua à Calais; il remit le pied sur cette France, que l'éloignement de son roi légitime avait livrée à tant de maux. On ne se rappelle pas sans attendrissement l'arrivée du monarque, et de cette princesse auguste qui avait consolé son exil et qui embellissait son retour. L'allégresse publique fut portée à son comble. Je n'entreprendrai pas de la retracer. La mémoire de cette journée vivra éternellement dans nos cœurs : tous les artistes ont partagé l'ivresse générale; plusieurs d'entre eux ont essayé de la reproduire par une savante imitation. L'anniversaire de notre rédemption politique consacre heureusement la fête des arts, et le buste placé sur le fronton de leur temple (1) publie la haute protection dont le souverain les honore.

Le 24 avril est aussi le plus beau moment de l'année. La terre alors a repris sa parure; les tapis de verdure brillent de l'émail des fleurs; la nature sourit de toutes parts; de toutes parts, elle multiplie les modèles que les artistes se proposent d'imiter, comme pour faire admirer da-

(1) Voyez le frontispice.

vantage les efforts de l'art, tout en attestant son impuissance.

Pendant une longue suite d'années, les expositions avaient été remises à l'hiver. Ce système n'a pu être suivi aussi constamment, sans des raisons que l'on croyait bonnes, et dont quelques-unes pouvaient n'être pas dépourvues de solidité. Mais je pense qu'on ne saurait trop le combattre, dans la crainte qu'il ne reprenne faveur, même après qu'il a été abandonné.

Pour bien juger des arts qui agissent immédiatement sur le sens de la vue, et surtout de l'art qui doit son plus grand charme à la couleur, l'hiver est une saison défavorable. Fille du soleil, c'est à l'éclat de ses rayons que la couleur veut être appréciée. La lumière est l'âme de la peinture. Un jour sombre, un ciel terne, peuvent désenchanter le tableau le plus séduisant. Ces accidens de l'atmosphère nous disposent à des impressions de tristesse et d'ennui, qui se réfléchissent involontairement sur l'objet de notre attention. D'ailleurs, une température humide et froide ôte beaucoup de leur attrait à des jouissances qu'il faut aller chercher hors de chez soi, et quand, après avoir bravé les injures de l'air et de la saison, on ne trouve pas en dédommagement tout le plaisir qu'on s'était promis, la

mauvaise disposition morale s'accroît encore. Les ouvrages du pinceau et du ciseau n'excitent pas en général des sensations assez promptes et assez vives pour nous ravir, en quelque sorte, à nous-mêmes, et pour suspendre en nous le sentiment d'un malaise actuel. Ce pouvoir soudain et irrésistible de l'éloquence, de la poésie, de la musique, les chefs-d'œuvre muets de la peinture et de la sculpture l'exercent rarement. Ce n'est pas que ces chefs-d'œuvre n'aient aussi leur poésie et leur éloquence ; mais ces qualités ne frappent pas tout à coup ; le spectateur, avant d'admirer, est obligé de se rendre compte ; il faut qu'il analyse et qu'il raisonne ; son premier examen est une étude ; l'enthousiasme ne peut être en lui que l'effet de la réflexion. S'il est contrarié, s'il est morose, s'il se sent partagé entre le désir d'étudier un tableau et la peur de gagner la fièvre ou de se donner un catarrhe, s'il craint que la nuit plutôt que l'heure ne le chasse du salon, le moyen qu'il se passionne ? Pour peu qu'il souffre ou qu'il soit menacé de souffrir, il se détachera aisément d'un ouvrage que le voile grisâtre étendu sur l'espace a d'ailleurs privé d'une partie de sa magie. Est-il en effet beaucoup d'amateurs capables de résister à de si rudes épreuves ?

Deux motifs pourtant semblaient justifier le retard de l'exposition jusqu'à la saison des frimas, et tous deux étaient puisés dans l'intérêt apparent des artistes. En leur laissant les beaux jours pour travailler, on leur inspirait le désir d'entreprendre un plus grand nombre d'ouvrages et on leur donnait le temps de les terminer. D'un autre côté, les riches amateurs qui procurent au talent l'encouragement le plus réel, en achetant ses productions, sont absens de Paris pendant la belle saison, et n'y reviennent qu'aux approches de l'hiver. Ces considérations peuvent paraître spécieuses au premier coup-d'œil; mais elles cèdent à un examen réfléchi.

Je conviens que quelques-uns des morceaux exposés se ressentent de la précipitation avec laquelle ils ont été finis. J'avoue même que cet inconvénient n'est pas le seul. Parmi les ouvrages inscrits au catalogue, plusieurs n'ont point paru au salon le jour de l'ouverture, sans doute parce qu'ils n'étaient pas achevés. On compte avec regret parmi les absens *Henri IV entrant dans Paris*, par M. Gérard, et *Andromaque pleurant avec son fils*, par M. Prud'hon, deux des plus intéressans sujets traités par deux des plus grands peintres de notre école. Que ne m'est-il permis d'attribuer à la même cause l'absence

du *Pygmalion!* Nous ne pouvons guères nous flatter que cet ouvrage déjà célèbre vienne orner l'exposition à une époque plus éloignée, et que l'artiste ait seulement différé nos jouissances; le nom de M. Girodet-Trioson ne figure pas sur le livret. Espérons au moins que la magnifique *Éruption du Vésuve*, tableau achevé depuis long-temps, prendra plus tard sa place au salon. Cet ouvrage de M. le comte de Forbin, placé à côté de la *Religieuse dans un souterrain de l'Inquisition*, et non moins digne de son auteur, prouvera au public, comme la *Clytemnestre* et la *Didon* de M. Guérin, qu'un talent supérieur est supérieur dans tous les genres.

Prévenus que désormais le salon doit s'ouvrir avec le printemps, les artistes se mettront en avance; les morceaux qu'ils auront à exposer, commencés plus tôt, seront plus tôt achevés. Les meilleurs ouvrages gagneront à prolonger leur séjour dans l'atelier, comme le meilleur manuscrit gagne à demeurer quelque temps dans le portefeuille. Les vrais amis des arts, ceux qui les protégent, ceux qui font l'acquisition des tableaux, des dessins, des statues, cherchent avec un soin curieux les excellens morceaux dans chaque genre, et, presque toujours, ils les connaissent avant l'exposition. A la fin du mois

d'avril, les personnes aisées ne sont pas encore à la campagne; elles retarderont, s'il le faut, leur départ à cause de l'ouverture du salon. Certes, la chose en vaut bien la peine. Il y a plus; beaucoup de ces riches amateurs prennent rang aujourd'hui parmi les artistes; ils se montrent jaloux de cultiver les arts en les encourageant, et plusieurs d'entre eux, s'ils n'avaient pas hérité d'un nom distingué, s'en seraient fait un par leur talent. On peut être sûr que ceux-là ne partiront pas avant l'ouverture. D'ailleurs, le vrai mobile des artistes est l'amour-propre; ils ont moins soif d'argent que de gloire; que leurs ouvrages puissent être bien vus et bien jugés, c'est là leur premier besoin. Enfin, il est dans l'intérêt de l'art que la vanité, trompée dans ses calculs, n'ait point de refuge, et que le talent ne puisse pas se faire illusion sur ses fautes. Si un tableau exposé n'obtient pas de succès, il est bon que le peintre ne puisse en accuser, ni le temps qui lui a manqué, ni le jour qui lui est peu favorable, mais qu'il ne puisse s'en prendre qu'à lui-même.

DISPOSITIONS LOCALES.

On se plaignait avec raison du grand nombre de prétendus ouvrages d'art, qui, fort indignes des honneurs du salon, parvenaient cependant à y usurper une place. L'exposition de cette année n'aura pas ce reproche à craindre, ou du moins elle ne présentera pas autant de mélange que les précédentes expositions. Les productions dont elle est formée ont subi l'examen d'un juri composé des plus habiles artistes et des amateurs les plus éclairés. Sans doute les décisions de ce tribunal ont dû mécontenter beaucoup d'amours-propres; mais l'opinion publique réclamait l'établissement de cette juridiction épuratoire, et l'intérêt des arts en prescrivait l'exercice. L'admission dans l'enceinte du Louvre doit être ou une récompense, ou un encouragement; mais il ne faut jamais qu'elle soit une faveur. Laissons dans le monde l'intrigante médiocrité se mettre à la place du mérite, qui, se fiant sur ses droits, dédaigne les protecteurs. L'homme sans expérience s'en étonne, l'indifférent en rit, le misanthrope s'en irrite; le sage laisse faire et prend

son parti. Cette allure des choses lui paraît être dans l'ordre de la société ce que le mal moral est dans celui de l'univers ; il s'accoutume presque à y voir un des ressorts nécessaires de l'organisation sociale. Mais rien n'empêche que les choses n'aillent mieux dans la république des arts. La suprématie du talent doit seule y être reconnue ; la hiérarchie des rangs doit y être réglée par la justice, et la place d'honneur n'y appartient qu'à celui qui sait s'en rendre digne.

Par l'effet des décisions du nouveau juri, l'exposition s'est rapprochée de ses anciennes limites ; un peu plus de sévérité l'y aurait fait rentrer entièrement, et le premier compartiment de la grande galerie serait libre. Je l'avouerai ; je n'aime pas que nos peintres actuels prennent place en avant de nos anciens peintres. Je voudrais voir un terme à cette espèce d'irrévérence envers les aïeux : le public y trouverait aussi cet avantage, qu'en passant du salon dans le musée, il pourrait observer la marche et suivre les progrès de l'école française.

Mais cet avantage même a ses bornes. Il faut prendre garde que l'occasion de comparer, offerte indiscrètement, ne change un moyen d'instruction pour le public en une cause de découragement pour les artistes. Cet effet pourrait avoir

lieu, si les productions contemporaines étaient, sans nécessité, mises en regard avec les ouvrages des temps antérieurs, et si, comme il est arrivé quelquefois, les morts, placés en présence des vivans, venaient accabler ceux-ci de leur supériorité. En un mot, autant la comparaison est utile, autant le parallèle peut être funeste.

Nous avons vu la sculpture moderne, pour ainsi dire, aux prises avec la statuaire ancienne. Les productions du ciseau français se rangèrent entre les chefs-d'œuvre du ciseau grec. Toute notre école fut étonnée de comparaître devant ces antiques, modèles incompréhensibles de la beauté, qu'on ne peut comparer qu'à eux-mêmes, et qui font encore, après tant de siècles, l'admiration et le désespoir de leurs imitateurs. Le grand Phidias, le divin Praxitèle, ce Cléomène, qui fit sortir Vénus du sein de la mer pour la montrer à l'Olympe enchanté, ces trois associés de génie et de gloire, Agésandre, Polydore et Athénodore, tels furent les témoins et les juges, témoins sévères, juges incorruptibles. Les mortels et les dieux, en entrant dans l'auguste enceinte, furent saisis d'un égal effroi, à la vue de cet aréopage, où règne un calme solennel; où tout est imposant de gravité. L'*Oreste* de M. Dupaty éprouva une autre terreur que celle

du crime; un marbre le fit plus trembler que les serpens de l'Euménide. Il fallut que l'*Hercule* de M. Bosio combattît en présence du *Gladiateur*. Le *Philoctète* de M. Goix osa souffrir devant le *Laocoon*; la *Pudeur* de M. Cartellier baissa les yeux en présence d'un *Faune*, et, comme au temps où le divin Mélésigène écrivait sous la dictée du dieu des vers, l'*Homère* de M. Roland toucha les cordes de sa lyre aux pieds de l'*Apollon du Belvédère*. Qui trouvera grâce devant ces impassibles effigies, dont la désolante perfection ne promet aucune indulgence? Quelle sentence ne sera pas un arrêt de condamnation?

Un voisinage aussi dangereux a été soigneusement évité. L'exposition de la sculpture occupe une galerie à part, et même un peu éloignée de celle des antiques. Les amateurs curieux des rapprochemens peuvent passer de l'une dans l'autre; s'ils comparent, s'ils jugent, ce sera d'après leurs souvenirs. La présence de la statuaire ancienne n'écrase point la sculpture moderne, et la comparaison, faite à distance, tournera au profit du public, sans décourager les artistes.

A l'égard de la peinture, qu'il me soit permis de hasarder quelques remarques. Peut-être n'a-t-on pas toujours évité avec assez de soin de placer côte à côte des tableaux qui se nuisent mu-

tuellement, soit par la disproportion relative dans la grandeur des figures, soit par la différence d'intensité des tons et des couleurs, soit par le contraste entre le calme et le mouvement des sujets. Certains ouvrages d'assez grandes dimensions, mais qui tirent leur principal mérite de la pureté du dessin ou de l'expression des têtes, me sembleraient devoir être plus rapprochés du spectateur, malgré la grandeur de ces dimensions. En général, c'est la manière dont une peinture est conçue et exécutée, et non la mesure de son cadre, qui doit en déterminer l'éloignement ou la proximité.

Je sens que je parle de tout cela bien à mon aise; mais ce ne sont là que des aperçus. D'ailleurs, l'arrangement actuel de l'exposition mérite beaucoup d'éloges. Tous nos trésors sont mis en évidence; l'héritage des temps antérieurs n'éclipse pas nos richesses présentes; le moderne n'est pas immolé à l'antique; le majestueux cortége des arts se déploie dans toute son étendue sous les vastes portiques du Louvre, et sa magnificence permet de croire que, malgré nos pertes récentes, Paris est encore la capitale la plus riche en chefs-d'œuvre.

COUP-D'OEIL

SUR L'ÉTAT ACTUEL DES ARTS ET DE L'ÉCOLE EN FRANCE.

Je viens de parler du *Laocoon* et de l'*Apollon du Belvédère*. Ces chefs-d'œuvre dont nos armes avaient fait la conquête nous ont été repris par les armes, et la force nous a fait perdre ce que la force nous avait procuré. Les amateurs les plus éclairés et les plus sages avaient blâmé le système de spoliation qui mettait injustement tant de trésors en notre pouvoir. Un tel acte de violence avait même été parmi nous l'objet d'une sorte de censure publique, et on se rappelle encore l'éloquente réclamation d'un savant ami des arts (1) contre cet abus de la victoire, qui allait condamner l'Italie au plus douloureux veuvage. Mais après avoir gémi sur l'usurpation des chefs-d'œuvre, nous avons pu, sans être en contradiction avec nous-mêmes, porter le deuil de leur perte et dé-

(1) Lettres de M. Quatremère de Quincy.

plorer les tristes représailles qui nous en ont dépouillés à notre tour.

Oublions des jours malheureux. Du moins, l'Europe entière nous rendra la justice que ces richesses européennes furent amenées chez nous avec une respectueuse sollicitude ; que nous en fûmes des gardiens religieux ; que nous leur avions, non pas assigné un dépôt, mais consacré un sanctuaire ; que le génie des arts y était honoré d'une espèce de culte, et que nous mettions le plus vif empressement à montrer aux étrangers ces monumens, dont ils avaient fini par nous faire eux-mêmes, en quelque sorte, la concession. Il semblait que cette communication libérale et sans réserve eût presque légitimé notre possession, et ces sublimes productions ont peut-être exercé chez nous une influence plus puissante, pendant vingt années de séjour, que dans leur propre patrie, pendant plusieurs siècles.

Oublions des jours malheureux, qui suivirent des jours de triomphe. Apprenons à nous consoler de nos pertes. D'assez précieuses richesses nous restent encore. Raphaël, le Corrége, le Dominiquin, le Titien, Paul Véronèse, Rubens, Van-Dyck, n'ont pas cessé d'habiter le Louvre ; la Diane antique est la digne sœur de l'Apollon

du Belvédère, et la déesse est peut-être plus étonnante encore que le dieu.

Les productions des écoles étrangères seront moins nombreuses dans nos galeries. Eh! bien, les productions de notre école y occuperont plus de place. On ne nous enlevera pas nos peintres et nos statuaires. Long-temps encore l'Europe civilisée viendra payer à la moderne Athènes le tribut volontaire que l'admiration s'empresse d'offrir au talent.

Une ère nouvelle s'ouvre pour les beaux-arts. Nos jeunes artistes ont vu, pendant leurs études, les merveilles des siècles passés; ils ont reçu leurs premières leçons des plus grands maîtres; ils ont trouvé dans leurs premiers modèles les types de la perfection, ils s'en sont pénétrés; rien n'éteindra le feu sacré qui s'est allumé dans leurs âmes; ils en conserveront le dépôt, et le transmettront dans toute sa pureté. Pleins d'ardeur, ils s'élancent en foule dans la carrière, sur les traces de leurs illustres devanciers. Le début heureux et brillant de ces jeunes émules promet une nouvelle génération d'artistes habiles, et le présent nous répond de l'avenir. Développées par d'excellentes leçons, appuyées par l'autorité de plusieurs grands talens contempo-

rains, consacrées par de savans exemples, les règles, ce frein salutaire du génie, se perpétueront dans notre école; elles en maintiendront la suprématie; la succession des vraies doctrines ne tombera point en deshérence; l'exposition actuelle est, à cet égard, la meilleure de toutes les garanties; elle prouve que le bon goût est pour jamais fixé en France, et que la saine tradition ne s'interrompra plus.

SYSTÈME D'ENCOURAGEMENT.

Souverains et magistrats, vous dont le règne, vous dont l'administration reçoit des beaux-arts son véritable lustre, voulez-vous procurer aux artistes d'utiles encouragemens? Faites leur faire des tableaux et des statues, mais laissez-les libres sur le choix du sujet. Sachez surtout résister à la tentation séduisante de consacrer vous-mêmes vos actes publics par des monumens contemporains. Qu'un tableau exécuté par vos ordres ne devienne pas un procès-verbal de vos actions. Que le peintre ne soit pas obligé de remplir officiellement sa toile, comme le journaliste sa feuille. Le génie se soumet aux règles, mais il ne peut souffrir les entraves. Rassurez-vous d'ailleurs sur le partage qui vous attend. Les arts ne sont point ingrats; ils vous tiendront compte de cette réserve; ils s'acquitteront envers vous avec usure. Aussitôt que l'Histoire se sera emparée de votre nom, ils rivaliseront d'empressement avec elle pour le consacrer. Si votre amour-propre

fait un sacrifice actuel, votre mémoire en recueillera le prix, ou plutôt, les arts anticiperont sur le temps; même pendant votre vie, ils seront heureux de vous offrir un hommage spontané. Les artistes vous sauront gré de leur avoir épargné le pénible tribut de la flatterie. Ce ne sera point l'adulation, ce sera la reconnaissance qui vous assignera une place honorable parmi leurs bienfaiteurs.

Un système d'encouragement si bien entendu devait marquer l'époque de la restauration. Il appartenait à un roi qui veut que les Français soient vraiment libres, de laisser au talent toute sa liberté. Des tableaux et des statues ont été commandés par le Ministre de la Maison du Roi, par le Ministre de l'Intérieur, par le Préfet de la Seine, pour la décoration de nos palais et de nos temples; mais les artistes, maîtres de choisir leurs sujets, ont pu donner carrière à leur génie. L'exposition de cette année atteste déjà les heureux effets de ce mode. Un plus grand nombre d'ouvrages portent l'empreinte de l'inspiration, qualité divine, qui seule peut donner l'âme et la vie aux productions des arts.

Je me félicite de rendre spécialement hommage à une idée très-heureuse de M. le comte

Chabrol de Volvic. Ce magistrat, digne appréciateur des arts qu'il pourrait cultiver avec distinction, a désigné, pour compléter successivement la décoration des églises de Paris, un certain nombre de jeunes artistes, peintres, statuaires, architectes, qui après avoir honoré notre école comme élèves, sauront s'y distinguer comme maîtres. Autrefois isolés et presque oubliés à leur retour de Rome, les pensionnaires voyaient trop souvent leurs premiers succès demeurer stériles, et leurs études rester sans application. Plus d'un talent n'a pu parvenir à une complète maturité, faute d'occasions pour se montrer, faute de ressources pour supporter une longue attente et pour suffire aux sacrifices qu'exigent des travaux faits sans commande et sans objet déterminé. M. le Préfet de la Seine, frappé de cette considération, s'est proposé d'occuper ces jeunes artistes. Par une sollicitude vraiment paternelle, il a choisi de préférence ceux d'entre eux que la fortune a moins bien traités que la nature, et en qui une gêne prolongée aurait pu étouffer le talent. Une commission, qu'il préside lui-même, examine les projets présentés par chaque auteur, les discute, les approuve, ou indique les modifications dont ils

sont susceptibles; elle n'admet que les morceaux excellens. Plusieurs de ces ouvrages font l'ornement de l'exposition actuelle.

Ce plan, suivi sans interruption pendant quelques années, offrirait d'immenses avantages. Les premiers efforts du génie qui s'essaie ne resteraient pas sans soutien ; les prémices du talent seraient soigneusement recueillies ; ces arrhes précieuses ne seraient plus données en pure perte; l'artiste débutant, chargé d'exécuter de grandes choses, prendrait, dès ses premiers pas dans la carrière, une grande direction, et l'embellissement de nos temples, en augmentant le respect pour la religion, contribuerait à la fois aux progrès de la morale publique et à ceux du bon goût.

Dira-t-on que l'économie est forcément à l'ordre du jour, et que ce n'est pas dans un moment de crise financière qu'il faut songer à des dépenses de luxe? L'objection n'est que spécieuse. Les travaux commandés avec discernement par l'administration publique ne peuvent jamais être ruineux pour elle, et les plus grands embarras de finances n'ôtent pas les moyens d'encourager les arts. Que dis-je? Loin d'être ruineux pour un état, les arts sont une source de richesses plus féconde que les mines

d'or; ils offrent à l'économie politique une production de valeurs incalculables; un gouvernement pourrait faire travailler ses grands artistes par spéculation. Dans un demi-siècle, le *Léonidas*, les *Sabines*, l'*Endymion*, l'*Atala*, le *Bélisaire*, la *Psyché*, la *Phèdre*, la *Didon*, la *Clytemnestre*, le *Charles-Quint*, le *Zéphire*, vaudront dix fois, vingt fois, cent fois ce qu'ils auront coûté. Quelle progression d'intérêts ! Quelle prodigieuse multiplication de capitaux ! Quelle puissance de crédit ! Les merveilles des arts sont étalées avec profusion dans les musées de la France. Voyez l'Europe entière y accourir, comme autrefois Carthage et Rome accouraient dans les ateliers de Corinthe, de Sicyone et d'Athènes. Voyez vos chefs-d'œuvre couverts de guinées, de ducats, de roubles, de piastres. Français, vos contributions de guerre sont acquittées à l'envi par les peuples et les rois qui vous les avaient imposées; votre dette est payée, et le trésor n'a pas souffert. Imaginez, si vous pouvez, un impôt, une constitution de rentes, un emprunt, un amortissement, qui produisent de pareils miracles. Ce n'est point ici un jeu de calcul, une illusion, un prestige; c'est un résultat positif, une réalité arithmétique. Oui, un bloc de pierre taillé par Phidias suffirait pour compléter les

ressources qui manquent à un exercice, et le déficit d'un budget pourrait être comblé avec quelques aunes de toile peintes par Raphaël.

Le lecteur a compris ma pensée. Quoique les produits de la peinture et de la sculpture aient un prix de commerce, à dieu ne plaise que j'y voie jamais la matière d'un trafic. Ma profession de foi est connue ; mon amour pour les arts a quelque chose de religieux ; toutes mes facultés se soulèveraient à l'idée de voir étaler sur un marché les objets de mon culte ; j'y verrais une espèce de simonie, une véritable profanation. Si j'ai scandalisé les amis des arts, j'en fais publiquement amende honorable. Je n'ai hasardé cette supposition que pour frapper plus vivement l'esprit de ces spéculateurs en administration, qui ne connaissent qu'une économie de chiffres. J'ai voulu les convaincre par une image sensible, que l'administration, même sans être opulente, peut toujours tenir en réserve, au profit des arts, une portion de son revenu.

Qui ne connaît d'ailleurs cette vérité élémentaire en économie politique, qu'aux époques difficiles, lorsque chacun, dans ses inquiétudes, réduit son état particulier et s'impose des sacrifices, l'administration doit occuper l'industrie

qui languit à mesure que le numéraire s'éloigne ou se cache. La science des finances est de combattre, par des opérations habiles, cette désastreuse disparition de l'argent. Le gouvernement doit appeler les capitaux, les solliciter, pour ainsi dire, et faire circuler dans les veines du corps politique, par une dépense faite à propos, une substance dont l'inertie ou la concentration entraînerait sa ruine. Dépenser pour les arts, c'est s'enrichir.

Le talent n'est point intéressé, mais il a besoin de produire; si le feu sacré du génie s'entretient à peu de frais, il périt faute de nourriture; le magistrat est chargé d'alimenter cette flamme sacrée, et il le peut sans beaucoup d'efforts. Mais plus l'encouragement bien réparti devient utile, plus une fausse direction peut le rendre funeste. Il ne faut dans les arts ni préférence, ni exclusion. Une faveur qui devient le partage d'un seul enivre l'artiste qui en est l'objet, mais elle porte le découragement dans l'âme de ses confrères; elle fait un heureux, et cent malheureux. Le dispensateur des grâces du souverain est la providence des artistes; il ne doit point voir celui-ci ou celui-là; il doit les voir tous; il faut qu'il oublie l'homme pour ne songer qu'à l'art.

On a beaucoup parlé d'un prix important qui doit être décerné à l'auteur du meilleur ouvrage. Ce bruit a même pris de la consistance ; un journal officiellement véridique l'a recueilli et propagé. J'avoue que je ne puis y croire. Comment connaître le meilleur ouvrage ? En mettant à part les préventions pour ou contre, qui osera peser dans une même balance mille qualités souvent opposées, et dont quelques-unes s'excluent mutuellement ? Quelle analyse pourra tenir compte, et des facilités que le talent aura trouvées dans un sujet heureux, et des obstacles dont il aura triomphé dans un sujet ingrat ? Le moindre inconvénient d'un encouragement de cette nature, c'est d'être inutile, et pour en rejeter bien loin l'idée, il suffit, je crois, de se rappeler les prix décennaux.

Jouissons de tous les grands talens, mais gardons-nous d'assigner une suprématie. L'opinion publique, toujours impartiale et juste, peut seule à la longue classer les ouvrages. La somme consacrée au prix unique peut recevoir une affectation utile ; il suffit qu'elle change de destination. Employée à l'acquisition de quelques-uns des meilleurs morceaux exposés, elle fructifiera. Mais il ne faut pas que les moyens d'exciter les

artistes éveillent les jalousies ; il ne faut pas que l'émulation dégénère en rivalité ; tout est perdu, si la récompense destinée au mérite contient un ferment de haine, et si le prix du talent peut devenir une pomme de discorde.

PLAN DE L'OUVRAGE.

Que doit au public l'administration des musées royaux? Un catalogue des productions exposées, l'explication des sujets, la nomenclature des auteurs, leur classification alphabétique, et une parfaite corrélation entre les numéros du livret et ceux des ouvrages : l'indication de la dimension des cadres grossirait peu le volume, et elle ne serait pas un renseignement superflu. D'ailleurs, la notice officielle ne doit pas contenir de jugement; le public seul a le droit de juger; mais il peut être guidé par quelques amateurs, dont il rectifie ensuite les opinions, parce que seul il prononce en dernier ressort.

L'examen du salon est une tâche d'obligation pour les journalistes; mais souvent la mesure d'un feuilleton n'est pas en proportion avec le compte à rendre. D'un autre côté, supposez qu'un tableau soit décrit avec tout le soin possible; rassemblez dix peintres habiles, et lisez-leur cette description; invitez ensuite chacun

d'eux à composer l'ouvrage tel qu'il l'imagine ; vous aurez dix tableaux différens. Il n'est pas en effet au pouvoir du langage de donner une idée parfaitement exacte des lieux, et de rendre les formes sensibles. Relativement à l'ordonnance d'un tableau et à l'attitude d'une statue, un trait, même incorrect, en apprendra plus que les plus ingénieuses définitions de la prose, que les plus brillantes images de la poésie. Mais il n'en est pas de même des intentions pittoresques et de l'effet moral ; une description sentie et animée les montrera, pour ainsi dire, mieux qu'un trait ; le lecteur verra moins l'ouvrage, mais il le connaîtra mieux, parce qu'il en connaîtra la partie la plus mystérieuse et en même temps la plus sublime. Pline a décrit avec intérêt le *Sacrifice d'Iphigénie*, peint par Timanthe : la seule idée du voile qui enveloppait la tête d'Agamemnon exalte encore aujourd'hui le génie des peintres. Les phrases admiratives que les anciens ont employées pour faire concevoir le Jupiter de Phidias, ont élevé et agrandi l'imagination des sculpteurs modernes ; le vague même dont cette merveille est entourée en a augmenté le prestige, et quoique la restauration du colosse d'Olympie par M. Quatremère de Quincy ne soit qu'une savante conjecture, le style éloquent de ce morceau échauf-

fera plus la tête de nos statuaires que ne le ferait un croquis dessiné par Pausanias.

Si vous avez à choisir entre une description bien faite et un simple trait, donnez la préférence à la description, et soyez sûr que les artistes vous sauront gré de ce choix.

Un trait pur joint à une bonne description serait donc le meilleur moyen de communiquer la notion d'un ouvrage de l'art aux amateurs qui ne peuvent le voir, et d'en rappeler l'idée à ceux qui l'ont vu. Mais le trait ne doit être que l'accessoire. Ces linéamens sans vie ne peuvent jamais rendre, ni les intentions fines, ni les expressions profondes, ni même le caractère du dessin; la couleur, le clair-obscur, le *faire* du peintre, toutes ces parties si importantes d'un tableau, ne sauraient être reproduites par la sécheresse de simples lignes de contours, puisque la meilleure estampe n'y réussit qu'incomplètement. Le seul usage des traits doit être de contenir l'imagination du lecteur; mais le tableau, mais la statue doit se trouver dans la description.

Je me propose de faire l'application de ces principes aux morceaux les plus remarquables. Je publierai mes examens dans une suite de ca-

hiers qui, à la fin de l'exposition, pourront être réunis. Ces cahiers se succèderont à peu de distance ; mais je ne cherche pas à leur donner la vogue de la nouveauté. S'ils contiennent quelques vues utiles et quelques bons jugemens, ils seront toujours assez nouveaux.

Beaucoup de critiques se font une fausse idée de leur ministère : à la vue d'un ouvrage recommandable, ils en recherchent minutieusement les fautes ; leur examen est une sorte d'anatomie ; ils ne saisissent dans un beau talent que le côté par où il paie tribut à la faiblesse humaine. Ces hommes-là, en lisant l'Énéide, compteraient volontiers les vers que Virgile a laissés imparfaits.

J'ai une autre manière de sentir ; je m'attache de préférence à ce qui est bien. En présence d'un ouvrage de l'art, ma première étude est de chercher ce qui est digne de louange, mon premier besoin est de le trouver.

Toutefois, je ne me dissimule pas qu'un de mes devoirs est de reprendre les défauts partout où ils sont, même dans un bel ouvrage. Pour inspirer la confiance, il faut être impartial et vrai. Le lecteur dédaigneux se refuse aux approbations qui lui sont suggérées, lorsqu'elles ne sont accompagnées d'aucune restriction ; il ne

veut pas qu'on lui commande une admiration sans réserve ; la censure est, en quelque sorte, l'assaisonnement obligé de la louange, et il faut que la critique serve de véhicule à l'éloge. Cependant je ne relèverai les fautes qu'avec la retenue convenable, à moins qu'elles ne soient l'effet d'un système contre lequel le respect dû à l'art commande de s'élever fortement. Les erreurs du talent méritent les plus grands égards. L'artiste, avant de prendre un parti, a long-temps médité son sujet. Comment le condamner sur un examen superficiel? D'ailleurs, je ne perdrai jamais de vue que l'auteur d'un morceau de peinture ou de sculpture n'est pas, relativement à la critique, dans une position aussi favorable que l'auteur d'un livre. Le livre, multiplié par la presse, répond lui-même à la censure ; tout homme qui veut examiner peut infirmer ou maintenir, en connaissance de cause, la sentence de l'Aristarque; mais il n'est pas possible que le tableau ou la statue se produise dans tous les lieux où l'arrêt a retenti. Enfin, dans les arts, dont les principes ne sont pas généralement aussi connus que ceux de la littérature, on est moins en état de raisonner d'après soi-même ; on est dès-lors plus porté à juger sur la foi d'autrui, et à former son opinion d'après

celle de l'écrivain qui s'est chargé de rendre compte des productions des artistes. Quelle réserve cette seule réflexion ne prescrit-elle pas dans la distribution de la censure !

<div style="text-align: right;">M.</div>

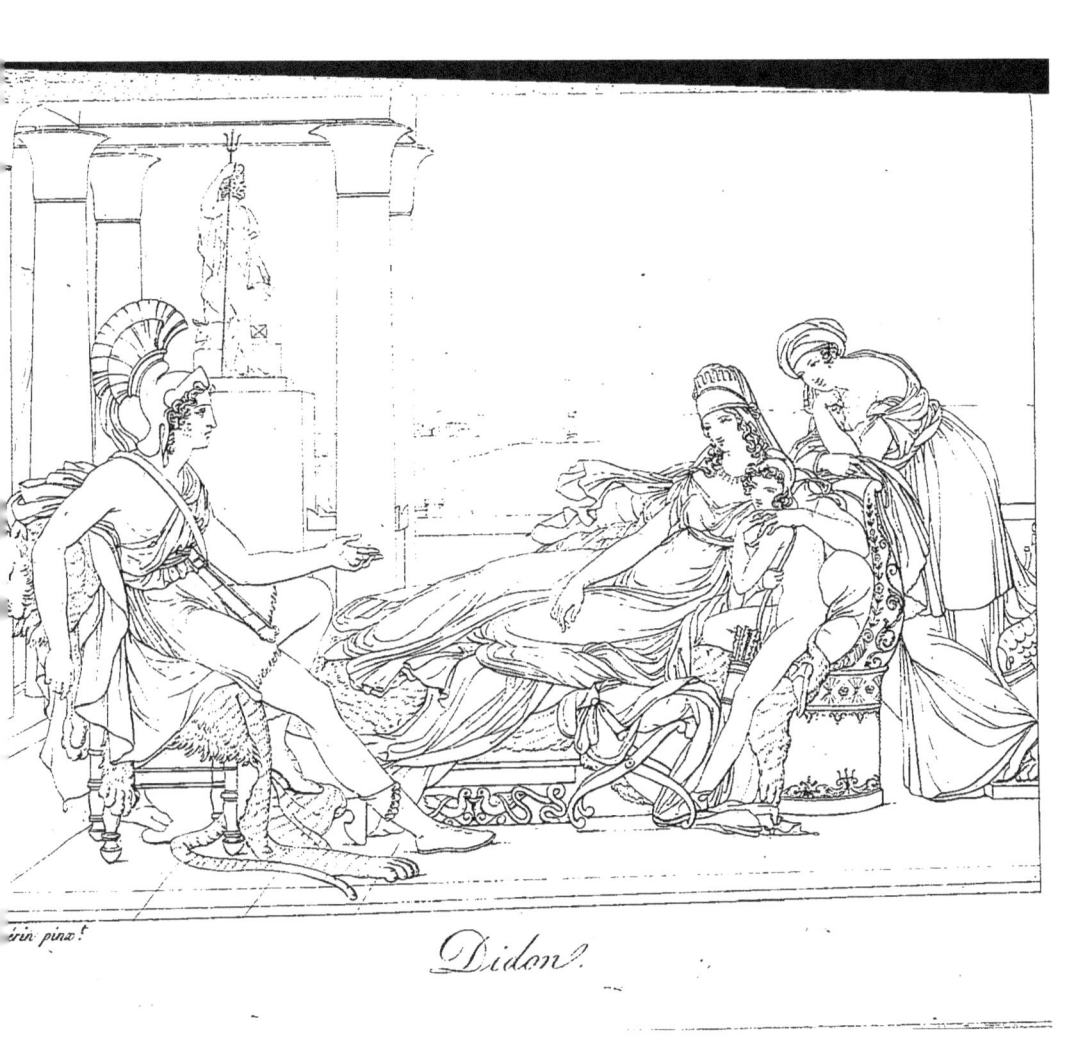

Didon

DIDON, par M. Guérin.

Largeur, 12 pieds. — Hauteur, 9 pieds.

L'heureux peintre d'Andromaque a voulu aussi être le peintre de Didon. Les infortunes de la veuve de Sichée ne convenaient pas moins au talent de M. Guérin que les malheurs de la veuve d'Hector, et traduire Virgile après avoir interprété Racine, c'était, pour ainsi dire, ne pas changer de modèle; c'était toujours puiser à la source du beau et du vrai. Un artiste trouve d'ailleurs beaucoup d'avantage à s'appuyer sur des poëtes qui sont dans la mémoire de tous les hommes, et dont les pensées sont presque devenues les nôtres.

Le développement du sujet pouvait se présenter de plusieurs manières à l'imagination du peintre. Donnez ce texte à un Paul Véronèse : le chef des Troyens et ses compagnons, les Tyriens et leur reine seront assis au banquet; une suite nombreuse et empressée inondera la salle; le vin bouillonnera dans les vases précieux; les parfums brûleront sur les trépieds; le musicien

Iopas tiendra la lyre; l'appareil du festin, si pompeusement décrit dans l'Énéide, se reproduira sur la toile; une ordonnance vaste, hardie, pittoresque, rappellera le peintre des *Noces de Cana;* mais les principaux personnages seront, en quelque sorte, perdus dans la foule. Donnez le même texte à un Raphaël : l'artiste, moins jaloux d'étonner les yeux que de toucher l'âme, tâchera de concentrer l'intérêt sur Didon et sur Énée ; dès-lors, il écartera tous les accessoires qui, n'étant pas indispensables pour caractériser le sujet, ne pourraient que partager l'attention. Ce ne sera plus une réception d'apparat : ce sera, au contraire, une de ces réunions intérieures, où l'insatiable curiosité d'une amante se faisait sans cesse redire les mêmes aventures, redemandait cent fois sur Priam, sur Hector, des détails cent fois répétés. M. Guérin, qui s'attache, comme Raphaël, à la grande expression, a pris ce dernier parti.

La scène se passe en plein air, sur une des terrasses du palais. Un riche pavé en mosaïque le décore. Sur la gauche, à l'extrémité d'un portique dont l'architecture rappelle le style égyptien, s'élève, entre les colonnes, une statue de Neptune. L'encens fume sur l'autel dressé devant la statue du Dieu.

De ce lieu élevé, l'œil domine la cité nouvelle, bâtie en croissant sur la circonférence d'un golfe. Les travaux sont suspendus, les machines inactives, et Carthage languit imparfaite; tristes fruits d'une passion fatale qui fait oublier à Didon le soin de son peuple et les intérêts de sa gloire.

D'un côté, dans le lointain, un amphithéâtre de montagnes couronne l'horizon; de l'autre, on découvre une immense étendue de mer. Ce vaste paysage n'est pas éclairé par les rayons d'un soleil pur. Cependant le ciel est sans nuages; mais l'air est chargé de vapeurs étouffantes; la ville, les montagnes, les eaux, se colorent des feux de l'atmosphère. Cet embrasement de la nature semble offrir une image du cœur de la reine.

Didon et sa sœur, Énée et son fils se sont rassemblés sur la terrasse pour chercher le frais. Didon occupe le milieu du tableau. Elle est à demi couchée sur un lit que recouvre la peau d'une panthère, et négligemment appuyée sur des carreaux de pourpre. Une tunique de lin, d'une finesse extrême et d'une éblouissante blancheur, serrée avec une écharpe, dessine par des plis ondoyans et nombreux tous les contours de sa taille. Son front est ceint du bandeau royal;

les noms des trois grandes divinités de Carthage, Jupiter, Junon et Mars, sont brodés sur la bandelette, en caractères phéniciens. Sa tête est chargée d'un diadème que surmonte une tiare. Un voile de gaze, d'un violet tendre, s'y ajuste, descend sur l'épaule droite, et, par son extrémité libre, flotte au gré d'un souffle léger. Des cheveux noirs et bouclés accompagnent son cou d'albâtre. Un collier de corail orne sa poitrine; des bracelets de corail entourent ses bras, et sa tunique est attachée par une agrafe de rubis. Riche et voluptueuse à la fois, sa parure est celle d'une reine et d'une amante. Toute la figure est vue de trois quarts; les yeux sont fixés sur Énée; le bras droit est mollement étendu le long du corps, tandis que le bras gauche est passé avec négligence autour du cou du jeune Ascagne.

Cet enfant charmant est Cupidon, sous les traits du fils d'Énée. Il est entièrement nu. De belles boucles de cheveux blonds s'échappent de dessous son bonnet phrygien et ombragent son front. Sa physionomie est pleine de finesse et de grâce. Son sourire annonce plus que l'espièglerie, et pour tous ceux qui ne sont pas subjugués par sa puissance, le feu dont pétillent ses yeux décèle l'Amour. Il a pris place au che-

vet de Didon. Un carquois rempli de flèches est placé près du dieu malin. D'une main, il s'appuie sur son arc redoutable; il joue de l'autre avec la main de Didon; et sans qu'elle s'en aperçoive, sans paraître s'en apercevoir lui-même, il retire du doigt de cette princesse l'anneau de Sichée.

Anne était assise sur un fauteuil dont on voit une partie derrière elle, tout-à-fait à droite. Pour mieux entendre Énée, elle a quitté le siége et s'est rapprochée de sa sœur. Debout, les jambes croisées, le corps penché en avant, les bras appuyés sur le dossier du lit de la reine, la tête soutenue sur la main gauche, elle est dans l'attitude d'une personne qui écoute, ou qui voudrait écouter. Mais c'est en vain qu'elle cherche à prêter l'oreille : l'enfant attire, malgré elle, son attention ; elle ne peut s'occuper que de lui ; elle le considère avec curiosité, et prend plaisir à voir des caresses qu'elle croit innocentes. Hélas! elle est elle-même sous le charme. On sent que déjà elle n'a plus la force de combattre la passion dont elle sera bientôt la confidente. Heureuse si elle ne fait pas naître un jour les occasions de la servir!

J'ai entendu dire à quelques personnes qu'Anne avait plutôt l'air d'être la suivante de Didon que

sa sœur. Rien ne me semble motiver cette critique, si ce n'est peut-être la place que la figure occupe derrière Didon. Mais il ne faut pas perdre de vue que le peintre a représenté une espèce de réunion de famille où l'étiquette n'est pas rigoureusement observée, si même elle n'en est pas entièrement bannie. D'ailleurs, le riche fauteuil qui lui servait de siége, la familiarité de la pose, le choix des ajustemens, la noblesse des traits, la beauté des formes, ne peuvent laisser aucune incertitude. Ainsi le reproche tombe de lui-même. Ajoutons qu'il faut bien laisser à l'artiste quelque latitude pour les effets de l'art, et tout le monde conviendra qu'Anne est plus pittoresque sous cette demi-toilette qu'en grande parure de cour.

Énée, vu de profil, fait face à Didon; il est séparé du groupe par toute la longueur du lit. Le héros est assis sur un siége couvert d'une peau de tigre : son manteau, rejeté en arrière, laisse voir ses épaules, ses bras, et une partie de sa poitrine; la pourpre et l'or enrichissent ses vêtemens et ses armes; sur sa tête brille un casque orné d'une aigrette éclatante. L'artiste a cherché une attitude qui fût simple avec dignité. La tête est élevée, le bras gauche étendu en avant, mais légèrement fléchi, la main gauche

ouverte, geste d'un homme qui raconte ; le bras droit, passé par-dessus le dos du fauteuil, tombe abandonné à son poids. Peut-être y a-t-il de la roideur et de l'apprêt dans cette pose. Plus de naturel et d'abandon ne dégraderait pas le personnage, et conviendrait mieux à la situation. Quant au caractère général de la figure, l'artiste ayant à faire deviner une céleste origine, a donné au fils d'Anchise une grande stature et des formes où la mâle vigueur s'allie à la délicatesse. Peut-être encore serions-nous autorisés à le trouver trop jeune, si nous ne savions par Virgile que Vénus a répandu tous ses trésors sur ce fils chéri, et si Virgile lui-même ne le comparait au dieu de Délos visitant son île maternelle. Mais quoi qu'on en dise, je ne puis le trouver trop froid. Sa physionomie est et devait être celle d'un homme qui ne peut se passionner ni pour ses propres exploits, dont il s'est fait une habitude, ni pour la reine de Carthage, dont il doit bientôt s'éloigner. Quittons ce héros, qui n'est pas moins désespérant pour les peintres que pour les poëtes, et revenons au groupe principal.

L'enfant ne me paraît pas exempt de recherche. Il est debout, le corps vu de profil, le visage tourné vers le spectateur avec une intention

maligne. La jambe gauche de l'Amour pose à terre, l'autre jambe est ployée sous lui, et le pied reparaît derrière la cuisse gauche sur le bord du lit. Le bras gauche se replie sur lui-même, et, ramené vers l'épaule, va chercher la main droite de Didon, qui s'y appuie. Il est sensible que l'artiste a été embarrassé, et qu'il a hésité sur le parti à prendre pour cette figure. Toutefois la pose, un peu tourmentée, ne choque pas dans un âge où les mouvemens les plus capricieux n'ont rien de pénible et se concilient avec la grâce. Virgile a placé l'Amour sur les genoux de Didon ; elle joue avec lui sans défiance : l'infortunée ne sait pas quel redoutable dieu elle presse entre ses bras. Je regrette que M. Guérin n'ait pu risquer cette situation si simple, si vraie, si énergique par sa naïveté. Mais je pense qu'il a eu raison de la rejeter. Elle intéresse notre esprit dans le poëme ; elle aurait pu blesser nos yeux dans le tableau.

L'idée qu'a eue le peintre de faire détacher par l'Amour l'anneau de Sichée pourrait devenir l'objet d'un reproche mieux fondé, si elle était moins subordonnée dans l'ouvrage. Cette idée, neuve et poétique, est beaucoup trop fine et trop jolie pour le cadre où elle est placée ; elle me paraît absolument contraire au goût sévère des anciens.

L'expression de Virgile, *abolere Sichæum*, est pleine de force; elle peint admirablement la puissance de l'Amour; la seule approche du dieu enlève du cœur de Didon les traits de son premier époux avec autant de facilité que le brasier ardent dévore la cire fluide. L'image sensible employée par l'artiste me paraît affaiblir beaucoup l'image morale du poëte. Un professeur célèbre (1), expliquant récemment ce passage de l'Énéide à ses nombreux auditeurs, disait que le tableau de M. Guérin en offrait le plus ingénieux commentaire. Ce peu de mots contient à la fois la louange d'une pensée fine et la censure d'un défaut séduisant. Je n'y insiste au surplus que parce qu'il est séduisant en effet, et qu'il a trouvé des panégyristes. Du reste, je confesse que l'action de l'Amour est très-secondaire; on peut n'y voir qu'un jeu presque indifférent, et la preuve, c'est que le peintre pourrait retrancher l'anneau sans rien changer à la disposition des mains. Admettons qu'un heureux hasard ait fait entrer ce badinage enfantin dans l'intention générale du tableau, et l'ait même fait concourir à l'intérêt; l'idée n'est plus que spirituelle, et quoique la critique ne puisse pas

(1) M. Lemaire.

tout-à-fait se changer en éloge, il faudrait être de bien mauvaise humeur pour dire, Effacez.

Si la Didon du tableau n'est pas celle du poëme, en ce sens qu'elle ne présente ni dans ses traits, ni dans ses formes, le caractère mâle qu'on suppose à une femme capable de fuir sa patrie, de fonder une colonie sur une terre étrangère, de bâtir une ville, de donner des lois à un peuple, de gouverner un empire, de laver un affront dans son sang, en revanche, c'est bien la Didon du quatrième livre. Ne paraîtrai-je pas téméraire en essayant de la décrire? Quel abandon dans toute sa personne! Quelle touchante expression dans ses traits! Elle semble suspendue aux lèvres d'Énée; mais rêveuse plutôt qu'attentive, elle est moins occupée du récit que du héros. Son âme paraît se fondre en présence de l'objet de sa passion. Une douce langueur attendrit ses regards et humecte ses beaux yeux, dont la paupière est appesantie par l'amour. Un demi-sourire, qui a quelque chose de mélancolique et qui n'en est que plus voluptueux, soulève légèrement sa bouche. Forcée de s'avouer à elle-même qu'elle est vaincue, elle se complaît dans sa défaite. On sent qu'elle boit l'amour à longs traits, et qu'elle s'enivre avec délices du poison qui la tue. Ainsi le veut Vénus; ainsi le veut

l'Amour. Que pourrait une faible mortelle contre deux puissantes divinités ? Il était réservé à M. Guérin de faire connaître à ceux qui n'entendent pas la langue de Virgile la force de ce vers, *Est mollis flamma medullas;* passage devant lequel tous les traducteurs ont échoué, et qui ne pouvait en effet être traduit que par un grand peintre.

Le mérite de l'exécution générale répond à celui de la pensée. L'ordonnance est simple dans l'ensemble, élégante dans les détails, et partout le goût fait valoir la richesse. Le style a de l'élévation et de la vérité; mais les hommes qui ont beaucoup vécu avec les anciens désireront peut-être quelques teintes plus antiques. C'est une heureuse idée d'avoir choisi un emplacement d'où l'œil découvre Carthage, le port et la mer; la magnificence de la ville naissante fait présager ses destinées futures, et la scène emprunte du lieu même où elle se passe un caractère plus imposant. Mais par cette disposition les effets du clair-obscur devenaient plus difficiles à rendre; l'artiste s'est tiré habilement de cette difficulté. Peut-être aurait-il pu subordonner davantage la lumière des carnations à la teinte générale des objets environnans, dont les reflets dorés ne devraient pas laisser paraître aussi blanche la partie

éclairée des chairs. La couleur est généralement diaphane; elle manque d'une certaine solidité. Mais il y a dans le tableau des parties supérieurement colorées, entre autres, la tête, les bras et tout le buste de la sœur de Didon. Le luxe des accessoires présentait un autre écueil; il n'était pas aisé de conserver l'harmonie au milieu de tant de riches ameublemens, d'étoffes précieuses, de couleurs éclatantes, d'ajustemens somptueux et variés. M. Guérin y a réussi. On pourrait d'ailleurs lui reprocher un arrangement trop soigné dans les étoffes, trop de multiplicité dans les plis, trop d'uniformité dans leur mouvement. Ce défaut tend à rapetisser le caractère de l'ouvrage, en lui faisant perdre quelque chose de sa simplicité. Moins de détails auraient laissé dans les masses plus de repos à l'œil. Le fond est traité avec un rare talent. Le ton chaud du ciel, de la mer, de tout le paysage, fait reconnaître le climat de l'Afrique. L'architecture du portique est excellente. Cette construction projette une ombre peu sensible, mais pourtant assez marquée pour que toute la partie supérieure du corps de Didon soit dans la demi-teinte. Cet artifice détache bien, sur un fond aussi fortement éclairé, l'admirable tête de la reine.

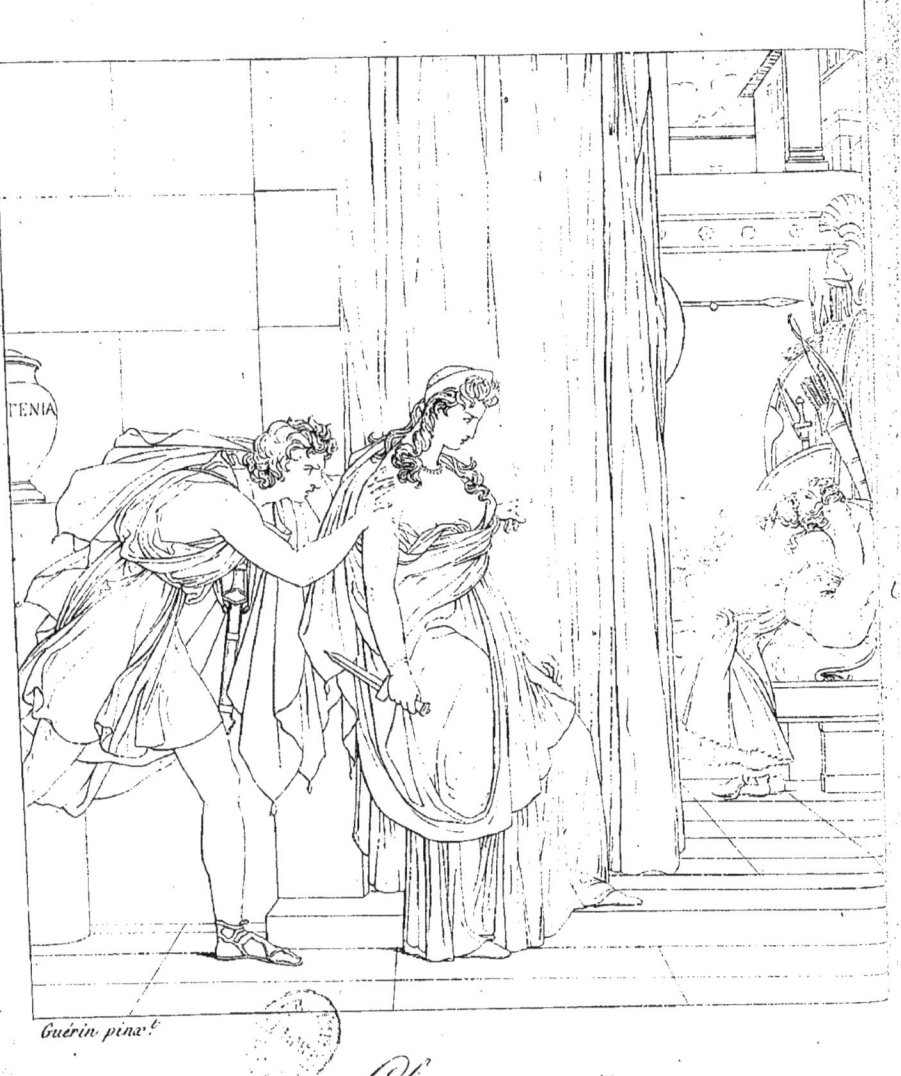

Clytemnestre.

CLYTEMNESTRE, par M. Guérin.

Hauteur, 11 pieds 5 pouces.
Largeur, 11 pieds 9 pouces.

A droite du tableau, dans une alcove dont le rideau couleur de pourpre est à demi-tiré, on découvre le lit d'Agamemnon. Ce héros dort d'un sommeil paisible. Le casque, la lance, le bouclier, suspendus au mur du fond, et le trophée d'armes dont le lit est surmonté, indiquent le chef de l'armée des Grecs. A l'instigation d'Égisthe, Clytemnestre s'est avancée un poignard à la main; c'est dans la couche nuptiale qu'elle doit frapper son époux et son roi. Au moment de consommer le crime, elle hésite, elle est incertaine, elle semble frappée de stupeur.

Arrête, malheureuse; que vas-tu faire? Entends le dernier cri de la conscience. Cette physionomie sombre et concentrée, cette tête baissée, ce front sourcilleux, ces traits bouleversés, ces yeux hagards, cette chevelure en désordre, tout annonce le tumulte de ton âme. La fièvre du remords t'agite; un reste de vertu

combat encore en toi; arrête, et n'ajoute pas le meurtre à l'adultère; n'épouvante pas l'ombre de Thyeste, en continuant son affreux banquet. Cette tache de sang dont tu vas souiller ta main ne s'effacera jamais. Éveillée, tu la verras sans cesse, et si le sommeil vient à descendre sur ta paupière, des fantômes effrayans troubleront ton repos. Les justes dieux ne souffrent pas l'impunité du crime. Et qui sait si, par cette fatalité qui s'attache à ta famille, la punition ne sera pas plus atroce que le crime même ? Qui sait si tu n'as pas toi-même enfanté l'instrument de la colère céleste, et si tes flancs n'ont pas porté le vengeur ?

Il est trop tard; la voix de la conscience ne sera pas écoutée; l'implacable ambition d'Égisthe détruit l'effort du repentir. Il faut qu'Agamemnon périsse. Le palais ensanglanté des Pélopides va devenir le théâtre d'un nouveau forfait. Cet Égisthe, assez vil pour séduire une épouse qui lui fut confiée, est trop lâche pour se défaire lui-même d'un rival. Arrêté derrière sa coupable amante, d'une main il la pousse vers le lit, et de l'autre il lui montre la victime.

Le devant du tableau est dans l'obscurité : l'intérieur de l'alcove est éclairé par une lampe dont la lueur, passant à travers le tissu transpa-

rent du rideau, se projette en avant, et répand sur toute la scène une lumière rutilante et sinistre. Dans la partie supérieure, à droite, une fenêtre ouverte laisse entrevoir une des cours du palais d'Argos. La lune s'enveloppe de nuages, comme pour n'être pas témoin d'un crime qui révolte la nature. Dans le coin, à gauche, on voit sur un socle l'urne qui renferme les cendres d'Iphigénie.

La conception de ce tableau est de l'ordre le plus élevé. Nourri de la lecture des poëtes anciens, le peintre moderne leur est bien supérieur, ou plutôt, il a su accommoder ce terrible sujet à notre délicatesse, et rendre pathétique pour nous une scène qui chez eux n'est qu'horrible. Loin de moi l'idée de faire un reproche à Eschyle ! Je connais la différence des temps et des mœurs. Malgré l'absence des remords, et quoiqu'elle se fasse un jeu et même un triomphe de son crime, la *Clytemnestre* d'Eschyle pouvait intéresser les Grecs ; les données convenues, les traditions encore récentes, et le dogme de la fatalité admis dans leur croyance religieuse, dissimulaient sans doute à leurs yeux l'atrocité de l'action. M. Guérin, parlant à des Français, a dû prendre un autre parti ; il a suivi l'exemple de plusieurs de nos poëtes dramatiques, et s'il

n'est point parvenu à disculper l'épouse, ce qui serait contraire à l'histoire comme à la morale, il a du moins réussi à rejeter presque tout l'odieux du crime sur le séducteur.

Les pas chancelans de la reine, sa démarche indécise, son bras mal assuré, le mouvement de son corps qui retombe sur lui-même, et qui, par l'affaissement physique, fait naître l'idée de l'irrésolution morale, tout, jusqu'à la direction du poignard dont la pointe est détournée, jusqu'à l'urne dont l'aspect a dû réveiller les ressentimens maternels, tout est admirablement d'accord avec la situation. Mais quelque étonnante que soit la pose de Clytemnestre, sa tête me paraît plus étonnante encore ; je ne connais rien de plus énergiquement senti, de plus grandement caractérisé ; c'est une inspiration sublime. La figure est tout entière dans la demi-teinte, et ce profil sombre, qui se dessine en silhouette sur un fond vivement éclairé, semble agrandir les proportions. C'est bien là l'épouse de celui qu'Homère appelle le roi des hommes.

Égisthe est tout ce que doit être un tel personnage ; il n'a rien de noble, mais il n'a rien de bas. Ses traits expriment l'acharnement de sa fureur et la crainte de voir échapper la victime ; ils ne pouvaient exprimer que cela. Son corps

est penché en avant ; sa main droite s'appuie à l'épaule de Clytemnestre ; il la soutient autant qu'il la pousse ; peut-être ferait-il mieux de la pousser des deux mains. L'agitation de ses vêtemens indique l'effort et contraste avec l'immobilité de ceux de la reine. Egisthe n'a pas seulement une inertie à vaincre ; on sent qu'il a une résistance à combattre, et comme l'a dit avec justesse un critique ingénieux, Clytemnestre semble peser sur lui de tout le poids dont le crime pèse sur elle.

La figure d'Agamemnon, quoique secondaire, est traitée dans le grand style ; la tête a de l'élévation ; le torse et les bras sont d'un modelé ferme et bien étudié ; on reconnaît dans le fils d'Atrée un héros descendu des dieux. Mais a-t-il bien l'abandon du sommeil ? et, si je puis m'exprimer ainsi, ne dort-il pas avec un peu trop d'art ?

Tragique sans être théâtrale, cette scène produit l'impression la plus profonde et la plus terrible. La manière dont elle est éclairée serait seule un trait de génie. Cette lumière sanglante semble s'échapper des torches infernales ; c'est le flambeau des Euménides, dont la couleur lugubre fait imaginer à la fois toute l'horreur du crime et toute celle du supplice. A la vue de ce spectacle, on est saisi d'un frissonnement

universel. La poésie de la peinture ne saurait aller au-delà.

Un goût sévère a dirigé le choix des ajustemens. Les costumes sont d'une exactitude historique. Les draperies sont larges, d'un beau jet, et le mouvement en est juste. La seule forme du lit, qui est peut-être un peu commun, ne paraît pas répondre à ce bel ensemble d'accessoires. Je voudrais aussi que la pourpre du rideau fût bordée de franges d'or. Mais tout le reste est digne d'éloges. L'ordonnance est imposante, le dessin ferme, la couleur animée. C'est le style grec dans toute sa pureté, dans toute sa grandeur.

Comment se fait-il que la *Didon* et la *Clytemnestre*, ces deux chefs-d'œuvre d'un genre si opposé, soient pourtant l'ouvrage du même pinceau? Ce phénomène n'étonne pas les esprits qui ont réfléchi sur la nature d'un talent original, et qui savent que la puissance de créer n'est que la faculté de sentir avec énergie et de rendre avec vérité. Le poëte qui peignit l'orgueil de Satan peignit aussi l'innocence d'Ève, et le froncement de sourcil qui ébranle l'univers a été conçu par le génie d'Homère, en même temps que la ceinture de Vénus.

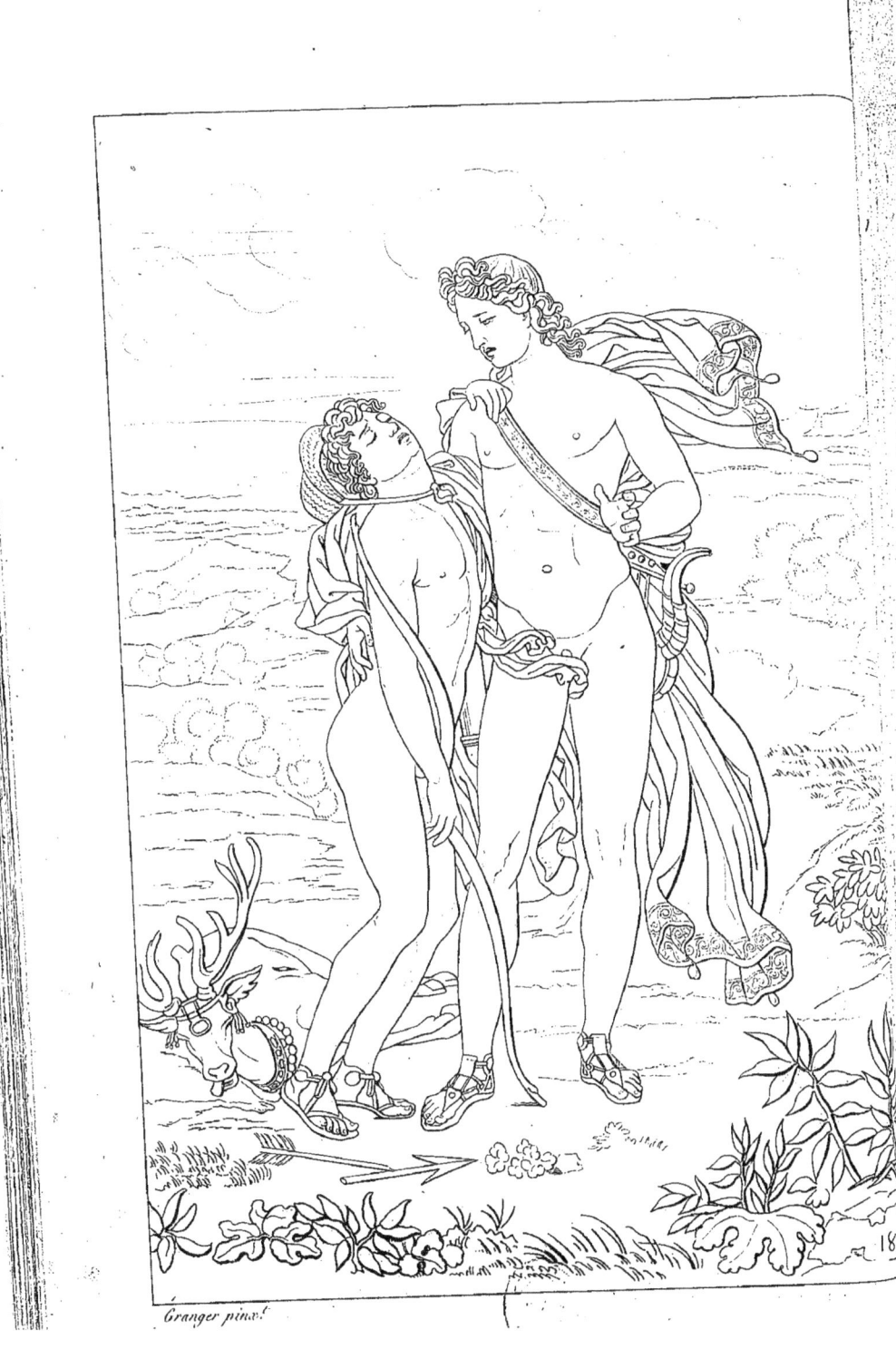

Granger pinx.t

APOLLON ET CYPARISSE,

par M. Granger.

Largeur, 6 pieds, — Hauteur, 7 pieds 8 pouces.

Dans l'île de Cée vivait un cerf consacré aux nymphes. Il était remarquable par la beauté de sa taille ; un bois élégant et enrichi d'or ombrageait sa tête ; une étoile d'argent s'agitait sur son front ; deux perles égales, fixées à ses oreilles par des anneaux d'or, pendaient sur ses tempes ; son poitrail était orné d'un collier de pierres précieuses. Il avait dépouillé la timidité naturelle à son espèce ; familier dans la demeure des hommes, il sollicitait leurs caresses, et présentait son cou à la main qui voulait le flatter.

Cyparisse avait pour lui un attachement tendre ; le jeune chasseur conduisait le cerf aux pâturages nouveaux et le désaltérait dans la fontaine. Tantôt il entrelaçait de guirlandes la ramure de l'animal chéri ; tantôt, intrépide écuyer,

il montait sur son dos et réglait sa course avec des rênes de pourpre.

Un jour d'été, au moment où les feux du solstice embrasaient l'atmosphère, le cerf, couché sur le gazon, goûtait les délices de l'ombre. Cyparisse ne le reconnaît pas; il lui lance un dard, l'atteint, le blesse d'un coup mortel, et le voyant mourir, il veut mourir lui-même. Apollon accourt pour consoler son ami; mais c'est en vain; Cyparisse inconsolable ne peut survivre à l'objet de ses regrets; il succombe enfin à sa douleur; il est changé en cyprès, et cet arbre est devenu le signe du deuil et la parure des tombeaux.

La fable que je viens de raconter, d'après Ovide, a fourni à M. Granger le sujet d'un tableau très-remarquable.

C'est avec tout l'abandon de l'amitié que Cyparisse s'est jeté dans les bras d'Apollon, où il expire. La main gauche du fils d'Amyclée est encore appuyée sur l'épaule du dieu; le bras droit suit languissamment le mouvement du corps qui s'affaisse, et qui n'est plus soutenu que par l'arc passé entre deux doigts. La tête est renversée en arrière; ce mouvement, en détachant le chapeau de paille noué sous le menton de Cyparisse, a mis à découvert les belles boucles de sa chevelure; ses yeux sont fermés, ses lèvres décolorées;

les pâles violettes de la mort sont répandues sur son visage; mais le peintre, fidèle au principe de la beauté, n'a point altéré les traits. Apollon soutient son ami qui n'est plus; il le regarde avec une tendre compassion; le geste du dieu semble exprimer à la fois l'étonnement et la douleur.

Aux pieds de Cyparisse, on voit le cerf privé de vie et les débris de la flèche, dont le fer est ensanglanté. L'herbe est teinte du sang qui a coulé de la plaie. Une prairie ombragée d'arbustes, et parsemée de fleurs, forme le fond du tableau et s'étend à perte de vue.

Cette composition est simple et touchante; elle n'a rien de ce fracas qui attire la foule; elle n'obtiendra pas un succès d'engouement : mais lorsqu'on la contemple avec attention, on se sent ému et pénétré. L'unité du sujet fortifie l'intérêt qu'il inspire; il y règne une grâce et une naïveté qui rappelle l'école d'Italie. Toute la partie supérieure du jeune Cyparisse est digne de plus grands éloges. Le col est peut-être un peu gonflé; mais la poitrine, mais la ligne qui détermine le contour du torse, mais celle qui indique la direction du bras, offrent toute la perfection du modelé.

Le corps d'Apollon n'est pas exempt d'une certaine roideur; peut-être même est-il un peu

lourd; les hanches aussi me paraissent fortes; avec autant de plénitude, la statue antique est plus svelte. Le genou gauche n'est pas irréprochable; l'intérieur de la cuisse, du même côté, semble pauvre, dans cette nature idéale. Je m'attache ici au dessin avec une rigueur vétilleuse, précisément parce que le dessin est la qualité distinctive de l'ouvrage. Malgré ces imperfections, que je ne reprends d'ailleurs qu'avec une extrême défiance, les formes des deux figures ont de la noblesse, de l'élévation même, et font honneur au goût de l'artiste. Rien n'est plus juste que le mouvement du jeune homme; rien n'est mieux senti que celui du dieu. L'expression est bien d'accord avec l'attitude. Le chagrin d'Apollon doit être calme; le peintre est parti de la même donnée que le poëte; ce n'est point par des contorsions et des grimaces qu'un être surhumain manifeste sa douleur; son geste, l'air d'attendrissement et de tristesse répandu sur son visage, en disent assez. Cette nuance de l'affliction divine est rendue à la manière des anciens.

On retrouve dans les accessoires le même talent que dans les figures; une élégance sans recherche règne dans la disposition des draperies; les plis sont ondoyans sans être tourmentés. Les cheveux sont exécutés avec un sentiment fin.

La chevelure de Cyparisse est d'un homme, celle d'Apollon est d'un dieu.

Le ciel est transparent, les nuages sont aériens, l'air et la lumière circulent avec liberté dans tout l'espace, et quoique la verdure des arbres et de la prairie soit un peu monotone, il est permis de dire que la présence du dieu du jour s'y fait sentir. C'est un paysage traité par un peintre d'histoire.

La couleur n'a ni beaucoup de force, ni une grande consistance; elle est généralement plus harmonieuse que vraie. Le corps brun et hâlé du jeune chasseur contraste bien avec les carnations blanches et animées du dispensateur de la lumière. Il est fâcheux que le ton de ces carnations ait quelque chose de factice, qui se rapproche de la porcelaine. Que l'auteur me permette de lui conseiller de mettre plus de ressort dans son coloris. Le tort sensible qui résultait, pour son tableau, de la trop grande hauteur où il était placé au commencement de l'exposition, doit prouver à M. Granger que cet avis est sincère.

La draperie écarlate d'Apollon est heureusement opposée à l'écharpe violette qui suspend le carquois de Cyparisse et à son manteau d'un brun doré. Ces couleurs répandent sur une partie

de la figure des reflets tristes, qui ajoutent à l'effet de la composition.

Placé entre l'*Apollon du Belvédère*, le chef-d'œuvre de la sculpture antique, et le *Cyparisse* de M. Chaudet, une des plus belles productions de la sculpture moderne, le peintre a puisé des inspirations dans tous deux. Mais n'a-t-il pas acheté aux dépens de la chaleur l'avantage de reproduire fidèlement de belles lignes statuaires? Il me semble du moins que dans les deux figures, et surtout dans celle du dieu, le groupe fait un peu trop sentir le froid du marbre. La peinture et la sculpture produisent leur effet par des moyens différens; ces deux arts peuvent se prêter l'un à l'autre d'utiles secours, mais il ne faut pas qu'ils changent de rôle.

Malgré ces défauts, que mon estime pour un beau talent me commandait de relever sans indulgence, ce tableau de M. Granger est au nombre des ouvrages les plus distingués de l'exposition actuelle. Il augmente la réputation de cet habile peintre; dans tous les temps il tiendra un rang honorable dans l'école française.

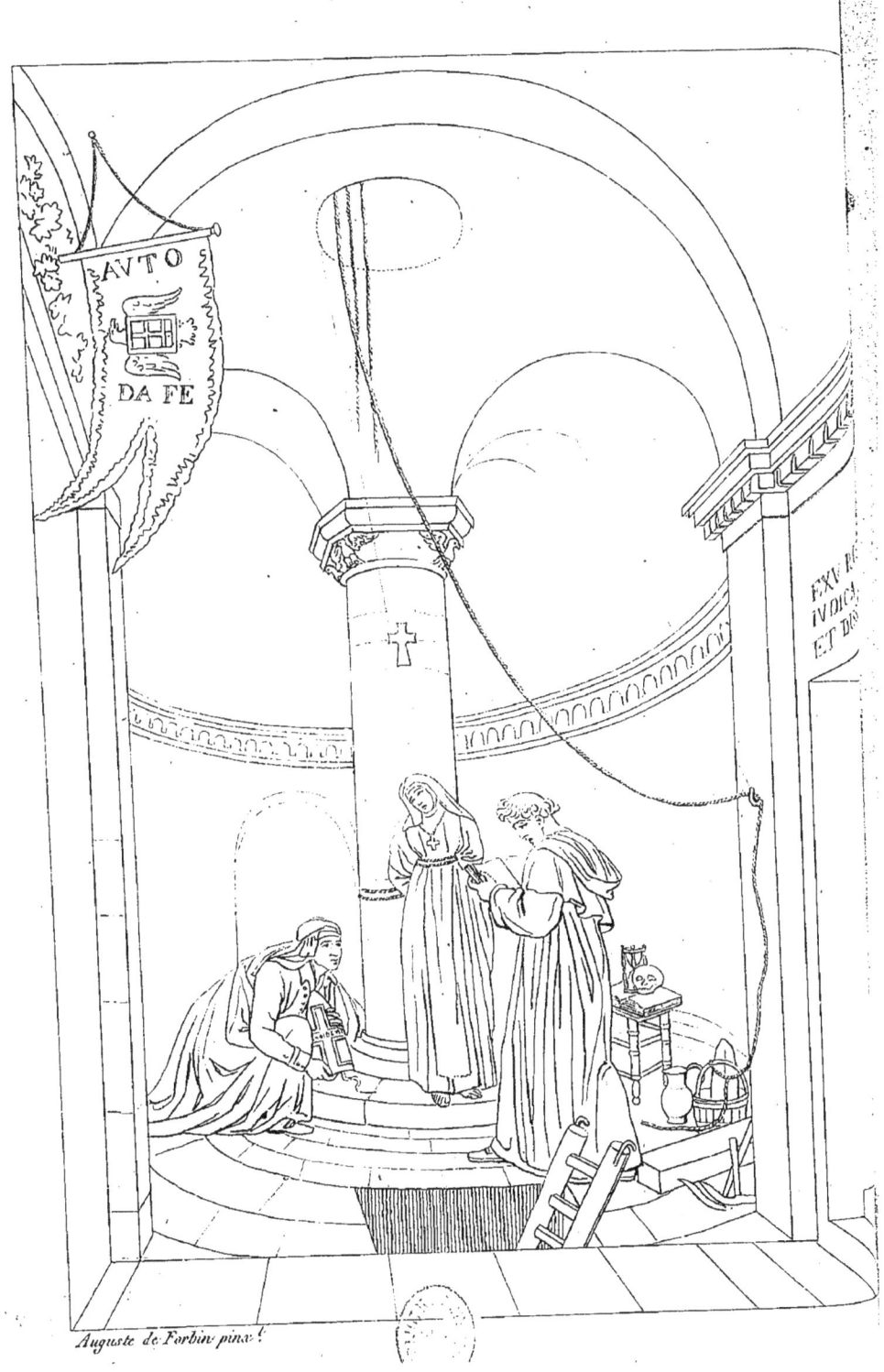

Auguste de Forbin pinx.

UNE SCÈNE DE L'INQUISITION,

par M. le comte de Forbin.

Largeur, 4 pieds 4 pouces. — Hauteur, 5 pieds 5 pouces.

Déjà depuis plusieurs années l'auteur d'*Inès* occupe un rang très-distingué parmi nos peintres. M. le comte de Forbin n'expose donc pas aujourd'hui pour reproduire ses titres à la place que S. M. lui a confiée. En mettant sous les yeux du public la *scène de l'Inquisition*, il orne le salon d'un bel ouvrage de plus, et rend un nouvel hommage à l'art qu'il honore. Comme artiste, sa réputation est faite. Comme administrateur, la prodigieuse célérité qu'il a mise à repeupler notre Muséum et à lui rendre une partie de son ancien lustre, l'exposition ouverte le jour même qu'il avait désigné, l'activité avec laquelle il poursuit en ce moment la restauration des galeries du Luxembourg, que nous allons bientôt revoir décorées de chefs-d'œuvres, tous ces travaux conduits de front, tous ces résultats obtenus

presqu'en même temps, font le plus grand honneur à son administration.

Il ne reste plus rien à dire sur l'Inquisition. On ne concevrait pas comment une telle institution a pu se former et se maintenir, si l'ignorance, jointe au fanatisme et à la superstition, laissait quelque chose d'inexplicable. La religion n'avait pas besoin de ce sanglant auxiliaire. Les ministres d'un Dieu bon, miséricordieux, transformés en juges et en bourreaux, devaient humainement nuire à la cause du catholicisme; et les bûchers du Saint-Office ont fait plus de protestans que les prédications des réformateurs.

La peinture de M. de Forbin nous donne une juste idée de ce tribunal redoutable; tout le tableau a été dessiné sur les lieux, à Valladolid.

Dans un souterrain circulaire, dont la voûte est soutenue par un pilier placé au centre, un moine de l'ordre de St.-Dominique interroge une religieuse. Celle-ci, attachée au pilier, a les mains liées derrière le dos. Sa tête est penchée, son attitude est celle de l'abattement; sa physionomie exprime plus que l'anxiété. A droite, l'Inquisiteur debout lit l'interrogatoire; il remplit cette fonction avec une insensibilité qui fait frémir. A gauche, un Familier de l'Inquisition tient entre ses mains le *San-benito* qui doit être

placé sur la tête de l'accusée ; il attend, un genou en terre, l'arrêt qui va la déclarer hors de communion. Ce ministre du Saint-Office a le corps enveloppé d'un ample manteau bleu foncé et la tête couverte d'un réseau rouge, ajustement qui caractérise la classe du peuple en Espagne. Le groupe est éclairé par un soupirail pratiqué à la partie supérieure. Cette lumière vive, sur le premier plan, opposée à la profonde obscurité du fond, rend la scène encore plus terrible.

Tout-à-fait sur le devant est un second souterrain où l'accusée, ensevelie vivante, a déjà subi un supplice anticipé ; elle en a été tirée pour entendre la sentence fatale : à quelques pas de là, on voit la pierre qui en fermait l'orifice et les instrumens qui ont servi à la soulever. La victime est remontée par une échelle de bois dont l'extrémité supérieure est seule visible. Derrière le moine, sur un tabouret, un missel ouvert supporte un sablier et une tête de mort ; une cruche pleine d'eau est posée à terre, à côté d'un seau. L'usage du seau est indiqué par le pain qu'il contient. On s'en sert pour descendre d'en haut les alimens destinés aux prisonniers ; voilà pourquoi il est attaché à une corde qui passe par le soupirail. La porte située dans le coin, à droite, au-dessus de laquelle est gravée une inscription latine tirée

d'un psaume, une autre porte qu'on distingue au fond, conduisent aux cachots, dans des directions diverses. L'étendard de l'Inquisition est suspendu à la voûte; on y lit ces mots, *Auto da fé.* Quelques brindilles de végétation sortent d'une fente de la coupole; la force active de la nature développe la vie dans ces lieux où se déploie de toutes parts l'appareil lugubre de la mort.

Tel est le tableau de M. de Forbin. Le rayon lumineux qui tombe presque aplomb sur le groupe, attire l'attention du spectateur vers les personnages. Cette lumière est vraiment poétique, et le savant artifice de sa distribution rappelle la manière de Rembrandt. L'œil pénètre jusqu'au fond du souterrain, et en parcourt sans peine, mais non sans effroi, la sombre concavité. L'architecture, large de style, est largement traitée. Les costumes, remarquables par la vérité locale, se distinguent encore par un beau jet de draperies, par un excellent parti d'effet, et par une grande fermeté d'exécution. Une critique minutieuse pourrait relever dans le dessin de la Religieuse et dans celui du Familier quelques négligences, qui d'ailleurs n'affaiblissent en rien l'intérêt. Quant à la figure de l'Inquisiteur, elle est aussi hardiment dessinée qu'énergiquement peinte. L'objet principal du tableau est d'ouvrir

à nos regards, dans leur épouvantable réalité, ces prisons souterraines, qu'on ne saurait imaginer aussi terribles qu'elles le sont. Le caractère général de cette composition est imposant et mystérieux ; la science du clair-obscur et le sentiment de la couleur s'y montrent au plus haut degré ; le style en est ferme ; la touche vigoureuse et quelquefois heurtée convient parfaitement au sujet. Toutes les parties du tableau portent l'empreinte d'un talent historique.

Dire que l'ouvrage de M. de Forbin appartient à M^{gr} le duc de Berry, c'est en faire un bel éloge. Riche en morceaux excellens de toutes les écoles, la galerie de S. A. R. peut être regardée, en quelque sorte, comme une colonie du Musée royal. Cette précieuse collection s'enrichira sans doute encore des meilleurs ouvrages qui doivent décorer nos expositions successives. Les artistes se félicitent de voir à côté du trône un prince réellement connaisseur, qui, véritable ami des arts, se plaît à les cultiver lui-même, qui sait en apprécier les productions d'après ses propres lumières, et qui, saisissant avec discernement l'occasion de faire valoir le talent, appellera toujours les grâces du souverain sur l'artiste qui s'en sera rendu digne.

UN VASE DE FLEURS,

par M. Vandael.

Largeur, 2 pieds — Hauteur, 2 pieds 6 pouces.

Par les dimensions de son cadre le tableau de M. Vandael est plus petit que ceux qu'il a précédemment exposés; mais il est plus grand par son effet. Les tons vigoureux que le peintre a choisis et rapprochés n'exigeaient pas seulement la plus riche palette; ils demandaient encore une entente parfaite du clair-obscur, et la plus profonde connaissance de l'harmonie pittoresque. Comment faire comprendre cette espèce de tour de force, et représenter à l'esprit l'ouvrage de l'art, comme l'artiste a représenté aux yeux celui de la nature?

Un vase d'albâtre, posé sur une tablette de marbre, contient une touffe de fleurs. Le centre est occupé par des pivoines dont le soleil a changé la couleur, et qu'il a fait passer du rose au blanc. Le pinceau a rendu avec finesse l'incarnat de ces

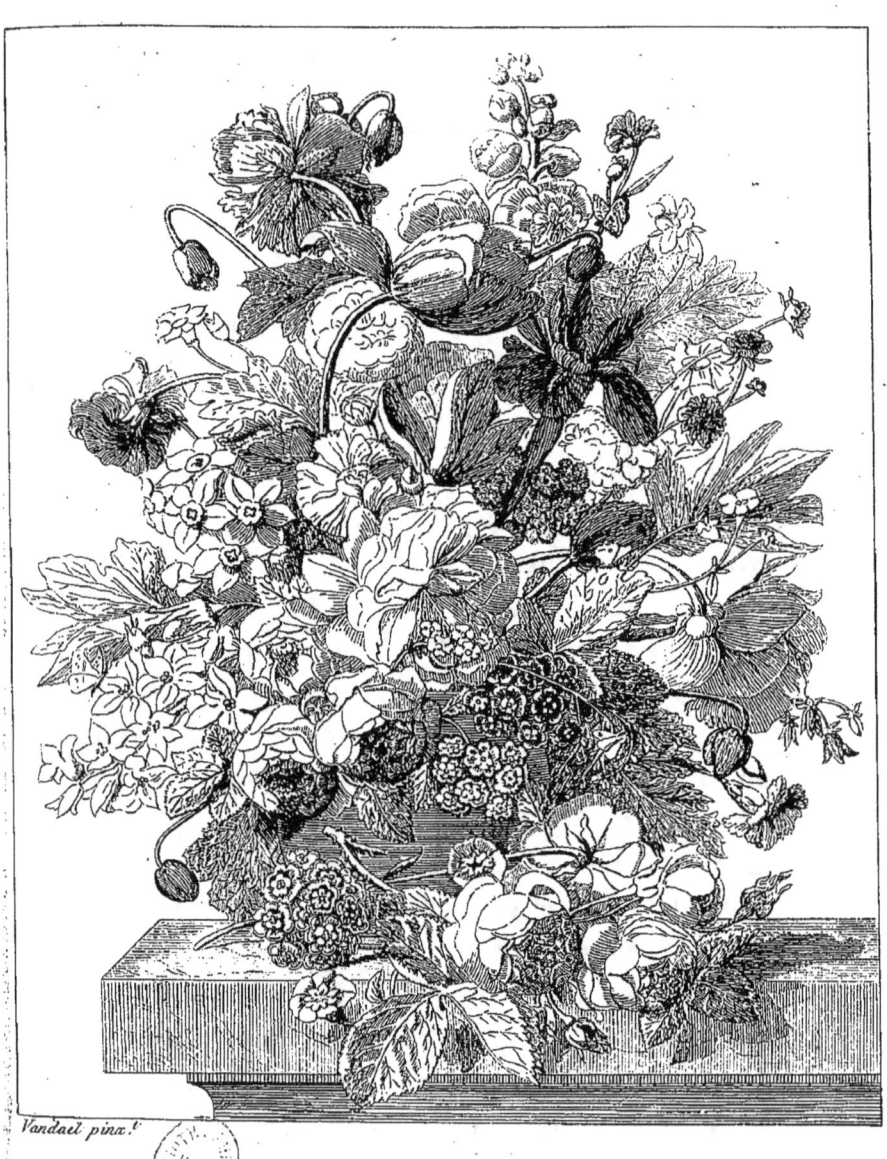

Vase de Fleurs.

fleurs, qui, même après leur altération, ont conservé la nuance de leur ton primitif. Au-dessous, deux roses jaunes développent leurs nombreux pétales, et font admirer l'art avec lequel les demi-teintes et les ombres y sont distribuées. Les amateurs qui savent par expérience combien il est difficile de rendre dans la couleur jaune les accidens variés de la lumière, regarderont les roses de M. Vandael comme une merveille.

A gauche, la jacinthe azurée entr'ouvre sa coupe d'émail ; un papillon est venu y pomper le nectar de la fleur. Du même côté, on voit des narcisses dont la corolle de neige est surmontée d'un disque d'or. Un frais bouton de rose interrompt la monotonie de leur blancheur. Le triste souci paraît se tenir à l'écart. L'œillet rose et l'œillet ponceau semblent unir plutôt qu'opposer leur parure diverse ; ce sont deux frères et non deux rivaux.

Un peu élevée au-dessus des pivoines centrales, la tulipe incline sur elles son calice bigarré ; la hampe qui la porte fléchit sous son poids. La rose trémière élève sa tige chargée de fleurs couleur de soufre ; elle domine les autres fleurs, mais elle est elle-même dominée par le pavot des jardins, qui étale au haut du bouquet l'orgueil de sa tête écarlate. L'oreille-d'ours violette

déploie sous mille aspects le velours de ses corolles. Les pétales pendans de l'iris mêlent leur bleu foncé au rouge éclatant de la croix de Jérusalem. Ce contraste n'a rien de dur, parce qu'il est habilement ménagé. La fleur brillante est placée dans la demi-teinte; par l'artifice de la disposition, son éclat s'amortit; la vue en saisit la véritable nuance, sans être blessée par une sensation trop vive. C'est ainsi que, dans une musique bien faite, l'harmonie naît de l'opposition. Heureux émule de Van-Huysum, M. Vandael exprime ces effets avec la franchise de la nature.

Pour faire tourner la touffe, il fallait, vers la droite, rendre les ombres plus intenses; des fleurs d'un ton rembruni préparent la transition du clair au sombre; la pivoine rouge et la renoncule favorisent les dégradations de la lumière; elles conduisent l'œil de la partie éclairée à la partie obscure, et facilitent le passage de l'une à l'autre.

La touffe contient aussi plusieurs espèces de campanules, la belle de jour, la digitale à corolles de pourpre, la scabieuse, le tendre myosotis, que l'amour sans doute appela du nom plus heureux de *Souvenez-vous de moi*, fleurs modestes qui servent comme de cortége aux fleurs plus

pompeuses; assorties avec art, elles se font valoir mutuellement.

Un thyrse d'oreilles-d'ours et plusieurs roses à cent feuilles, qu'on voit sur la tablette en avant du vase, se détachent avec une force de relief incroyable; on ne peut se faire une idée de cette illusion.

Des papillons voltigent à l'entour ; si le tableau était placé dans un jardin, on verrait les habitans de l'air, trompés par la magie du pinceau, accourir vers ces savantes imitations, et le triomphe de Zeuxis se renouvellerait pour M. Vandael.

Comme le soleil joue au milieu de ces corolles, entre les gouttes de rosée! Comme la lumière pénètre au fond des calices! Comme elle circule entre les fleurs! Avec quelle vérité est exprimé ce duvet blanchissant qui tapisse le revers des feuilles! Comme la transparence est rendue! Comme on distingue les divers degrés de consistance des pétales, épais dans la tulipe, charnus dans la jacinthe, minces et déliés dans la pivoine et la rose! C'est tout le luxe de Flore, c'est son élégante délicatesse; c'est son éclat; son charme, sa fraîcheur. Je ne puis que donner des louanges au créateur de cette merveille: je doute que la déesse elle-même trouvât à critiquer.

Les amis des arts, curieux de visiter le parterre où naissent tant de richesses végétales, n'auront pas la peine de sortir du salon; un ingénieux tableau de M. Van-Brée leur montre l'atelier de M. Vandael; ils le verront orné de fleurs charmantes, et de jolies femmes occupées à les peindre.

La peinture des fleurs convient à la main des femmes, comme l'étude de la botanique convient à leur esprit. J. J. Rousseau qui, dans ses lettres sur cette science, en donne les premières leçons à une jeune mère, lui aurait permis et peut-être conseillé la culture de cet art. Je suis sûr de faire plaisir à mes lecteurs, et surtout à mes lectrices, en citant un morceau où ces idées sont rendues avec finesse et avec grâce, dans un style qui rappelle le coloris de ce Rousseau, le premier de nos prosateurs. Le passage est tiré des *Observations sur quelques grands peintres*, par Taillasson.

« Les femmes doivent s'adonner de préférence à un genre dont l'étude n'est point au-dessus des forces de leur sexe : l'anatomie d'une plante n'est point affreuse et repoussante, comme doit l'être celle de l'homme, pour leur délicatesse. Comme dans l'étude du paysage, elles ne sont point obligées à faire de longs voyages, elles n'ont point à redouter l'intempérie des saisons, ni les dangers

des bois solitaires ; enfermées avec leurs modèles, elles n'inquiètent point leurs mères, n'alarment pas la tendresse jalouse de leurs époux, n'ont point à craindre les piéges que leur tend la nature, et elles ne donnent pas à l'envie et à la médisance des armes pour les attaquer; d'ailleurs, puisqu'on se peint dans ses ouvrages, qui peut mieux que les femmes rendre les grâces, l'éclat et le charme des fleurs? »

« Si la peinture ne devait pas sa naissance à l'amour, elle la devrait aux fleurs. Eh! qui peut, en effet, les voir se balancer mollement sur leurs tiges, qui peut bien sentir l'harmonie de leurs teintes brillantes et la grâce de leurs formes, sans désirer de pouvoir les peindre ? La nature ne les forme que dans sa joie. Quelle âme tendre les voit jamais sans émotion ! Elles rappellent mille souvenirs chers. Images de la fragilité de tout ce qui brille, elles mêlent au plaisir qu'elles nous font une sorte d'amertume qui leur donne encore un nouvel intérêt. Source des plus doux parfums, richesse touchante du printemps, ornement de toutes les fêtes, elles sont les dons de l'amitié, de l'amour; on les porte sur les tombeaux de ceux qu'on a chéris ; on les offre aux dieux comme aux simples bergères. Aussi représentent-elles au figuré ce qui nous

enchante davantage, et l'imagination orne de fleurs tout ce qu'elle veut embellir; avec elles, l'éloquence nous charme; en ouvrant les portes du jour, l'aurore les répand sur l'univers; elles parent Vénus, elles naissent sur les pas des Grâces; la jeunesse est la fleur de l'âge; la beauté, c'est une rose; ce qui plaît, ce qui touche le plus, un ami, des enfans, une épouse qu'on aime, sèment de fleurs le chemin de la vie. »

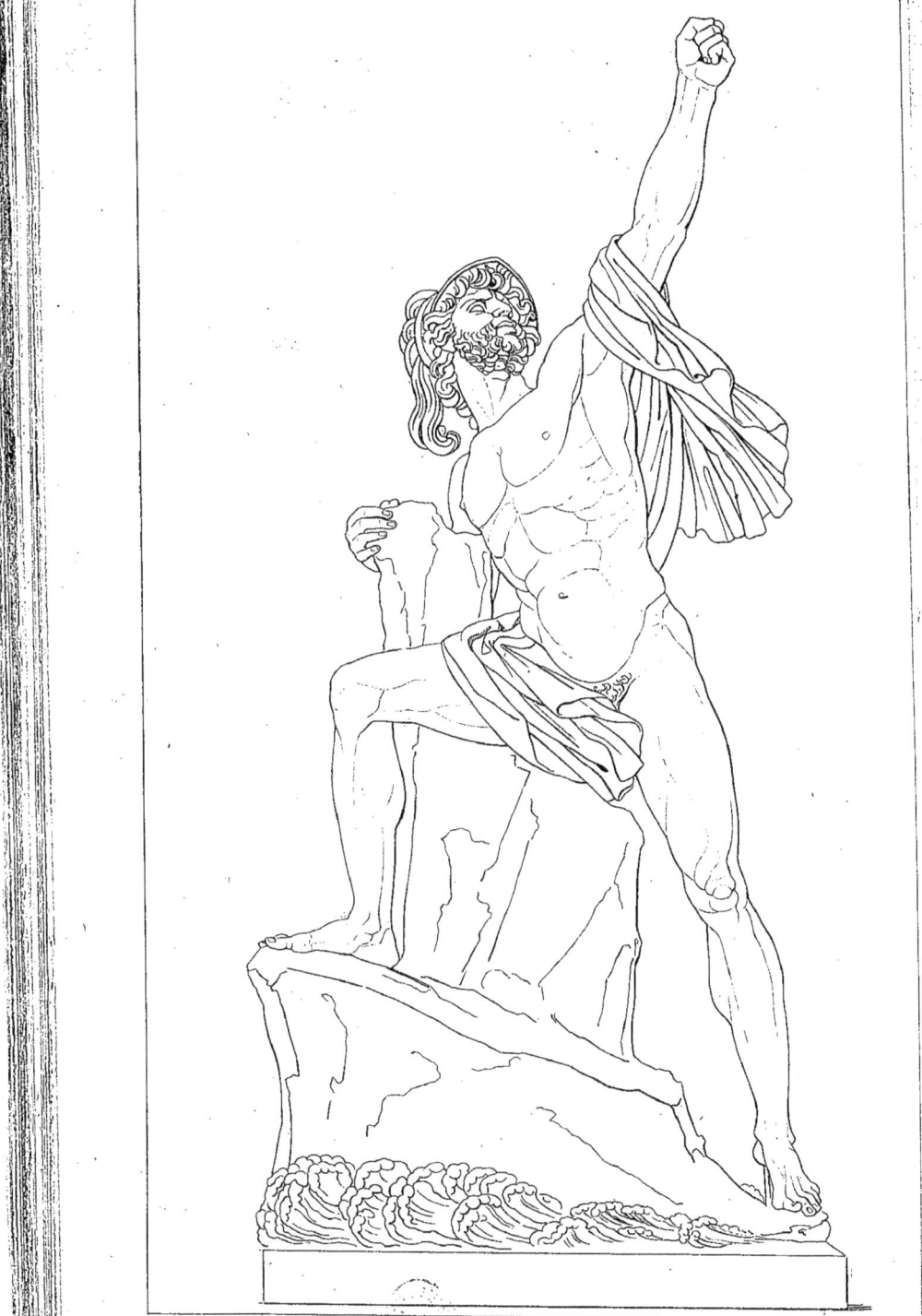

AJAX, par M. Dupaty.

Hauteur, 7 pieds 3 pouces.

« J'en échapperai malgré les dieux »... Telles sont les paroles qui sortent de la bouche d'Ajax, au moment où il vient de se sauver du naufrage. C'est cette bravade impie du héros grec que M. Dupaty s'est proposé de rendre.

Le fils d'Oïlée s'est élancé sur le rocher où il a trouvé son salut; il ne s'occupe ni de lui-même, ni de sa flotte qui vient de périr; il ne songe qu'à insulter le ciel; il est tout entier au blasphême.

Le corps s'est porté en avant; la cuisse droite est élevée, la jambe fléchie, et le pied pose à plat sur la partie supérieure du plan incliné. En même temps, le guerrier s'est dressé sur la pointe du pied gauche; la jambe et la cuisse, de ce côté, sont étendues avec effort; il règne même dans ce mouvement une contraction violente. Ajax, dans sa fureur sacrilége, s'exhausse autant qu'il le peut; il semble vouloir se détacher de la terre et s'avancer vers l'olympe, comme pour le braver de plus près.

Afin de se soutenir dans cette position, il a saisi avec le bras droit une pointe du rocher qui lui sert d'appui. La tête et toute la partie antérieure du corps se sont retournées vers le

ciel qu'il affronte. Le bras gauche est dirigé en-haut et fortement tendu, le poing fermé. Ce geste provocateur exprime énergiquement la menace. La tête est haute, l'air altier, le regard fier, et les yeux, qui suivent le bras, semblent menacer avec lui.

Des traits mâles, une barbe touffue et frisée, une chevelure épaisse, qui s'échappe de dessous le casque et se hérisse sur le front, le casque lui-même, tout concourt avec l'attitude pour imprimer un caractère d'audace à l'ennemi des dieux. On reconnaît le profanateur de leur temple. On sent l'espèce de rage avec laquelle Ajax a gravi le rocher pour satisfaire l'impatience de son orgueil. L'imprécation n'est pas seulement sur ses lèvres ; il blasphème par toutes les parties de son corps ; il n'y a pas un de ses membres qui n'outrage le ciel, et qui ne dise : « J'en échapperai malgré les dieux. »

Une draperie jetée sur le bras gauche passe derrière le dos, qu'elle traverse obliquement, et se replie sur la cuisse droite ; agitée par un vent violent, elle indique la tempête qui a submergé les vaisseaux grecs ; elle est en rapport avec l'agitation des flots qui se brisent au pied du rocher. Cette composition ne présente point de hors-d'œuvre.

La pose de la figure, une des plus favorables

à l'art statuaire, est absolument neuve; elle ne se trouve pas dans l'antique; car le rapprochement qu'on a prétendu faire entre l'*Ajax* et le *Gladiateur* est dénué de fondement. Une telle pose était donc, pour un sculpteur moderne, une véritable bonne fortune, et l'artiste en a tiré un grand parti. Voyez combien les mouvemens sont variés ; le torse tourne sur les hanches comme sur un pivot; la cuisse droite se dirige dans un autre sens; le bras droit se porte en arrière, et la hardiesse de l'action est en quelque sorte rendue sensible par celle de l'écart des jambes. Cette ronde-bosse ne rappelle en rien le bas-relief; il n'y a pas deux parties importantes dans le même plan; toutes les parties contrastent, mais elles ne se contrarient point. De là une heureuse distribution de la lumière sur toute la figure et mille oppositions piquantes de clairs et d'ombres. Le développement de la poitrine est admirable; il est fâcheux que l'œil s'égare sur quelques taches de marbre, et que, distrait par ces accidens, il ne puisse pas saisir sans quelque effort toute la perfection du modelé. La ligne qui court depuis l'extrémité du pied jusqu'à l'aisselle gauche, prolongée, d'un côté, par l'élévation du talon, et continuée, de l'autre, par l'extension du bras, est une des plus belles que la sculpture pût offrir; elle est longue sans être monotone,

elle est grande sans être froide. La ligne du dos, très-belle aussi, n'est point interrompue par la draperie, dont le mouvement anime le geste du guerrier, en caractérisant l'action.

Il y a du nerf dans l'exécution. Un sentiment énergique est empreint sur tout le travail. Le style indique bien un héros, et ce héros, c'est Ajax. Cette taille gigantesque, cette charpente immense, ce corps qui allie la vigueur à l'agilité, ces attaches courtes, ces insertions marquées, cette fermeté des muscles et de la peau qui les recouvre, tout rappelle le fils d'Oïlée.

Plus on examine cet ouvrage, vraiment sublime, plus on reconnaît que l'auteur s'est pénétré de la lecture d'Homère et des classiques. L'imitation matérielle des formes paraît n'être aux yeux de l'artiste que le moyen dont l'art se sert pour arriver à son but, c'est à-dire à la poésie. Une telle manière de voir, la seule qui puisse féconder le talent, n'étonne pas dans M. Dupaty. Son nom est celui d'une famille où l'esprit, l'imagination, la verve, le goût et le sentiment des arts sont héréditaires, et nous nous attendons à retrouver, dans tous ceux qui portent ce nom, une portion du patrimoine de famille.

M.

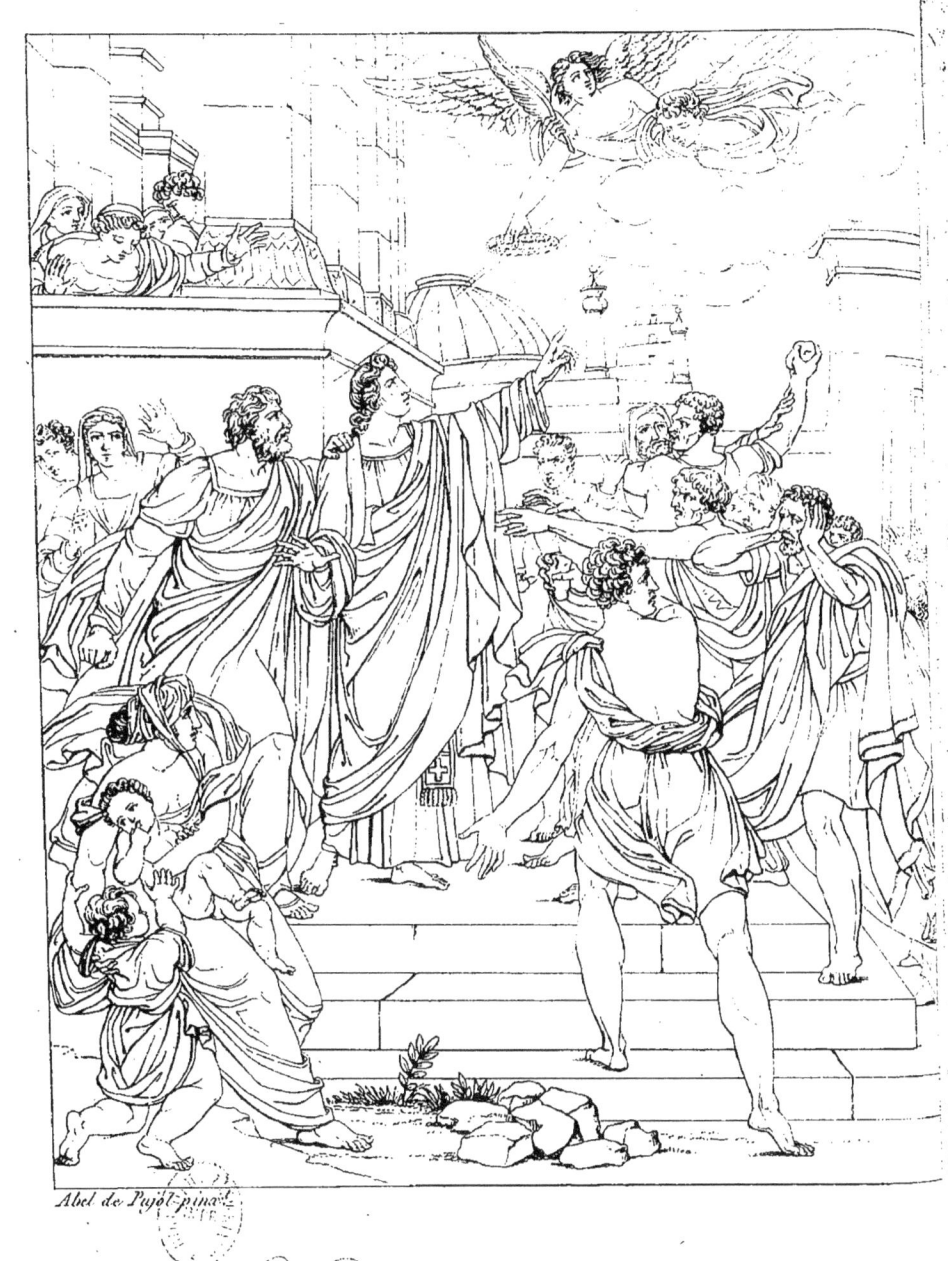

La Prédication de St. Étienne.

LA PRÉDICATION DE SAINT ÉTIENNE,

par M. Abel de Pujol;

(Tableau commandé par M. le Préfet de la Seine, pour l'église Saint-Étienne-du-Mont.)

Largeur, 11 pieds. — Hauteur, 14 pieds.

Debout sur le perron d'un temple situé près des murs extérieurs de Jérusalem, Étienne prêche la parole divine. Il est vêtu d'une draperie blanche sous laquelle on aperçoit les extrémités de l'étole sacrée. C'est la marque du diaconat, ministère nouveau que les fidèles de l'église naissante viennent de conférer, sur la demande des apôtres, à sept hommes pleins de foi, dont Étienne est le chef. Au milieu d'une populace furieuse, il montre plus que le calme du sage; il paraît éprouver la joie des bienheureux. En publiant les doctrines de l'évangile et près de mourir pour rendre témoignage à Jésus crucifié, il est assuré de la récompense. « Le ciel est ouvert à ses regards; il voit le fils de l'homme debout à la droite de Dieu. » Déjà les rayons de la

gloire immortelle illuminent sa tête; deux anges soutenus sur des nuages lui apportent la palme et la couronne. Cette vive image des jouissances célestes donne à ses traits une douce émotion; un air de béatitude est répandu sur toute sa personne; son âme, détachée d'un corps périssable, s'élance dans le sein du Très-haut. Mais sa physionomie n'est point animée par l'enthousiasme; il est ferme sans être exalté; il croit; confesser ce qu'il croit n'est pour lui ni un mérite ni un effort.

Cependant la rage des Juifs se manifeste avec plus de violence; irritée des justes reproches que le saint vient de leur adresser, elle semble s'accroître encore par la tranquillité qu'il y oppose; on entend les vociférations, les hurlemens de ces forcenés; la menace est dans tous leurs gestes; on frémit de leurs grincemens de dents. Voyez le plus voisin d'Étienne lui mettre la main sur l'épaule et saisir ses vêtemens pour l'entraîner. Voyez cet autre, placé sur les degrés, les bras étendus, les yeux ardens, le visage en feu, se jeter sur lui. Là, un fanatique pour qui les paroles de vérité sont des imprécations et des blasphèmes, se bouche les oreilles; ici, un des Juifs, tout-à-fait en avant, le dos tourné vers le spectateur et regardant ses compagnons,

leur montre un monceau de pierres et leur en désigne l'usage. Déjà plusieurs en sont armés. Un nègre, dans la foule, a le bras levé pour lancer l'énorme caillou qu'il tient ; un vieillard, dont l'animosité semble plus atroce par cela même qu'elle est plus réfléchie, arrête d'une main le bras du nègre, et indiquant de l'autre main la porte de la ville, fait comprendre qu'il ne faut pas mettre un homme à mort dans l'enceinte de ses murs. Les personnages qu'on voit au loin prennent aussi part à l'action. Cette populace ressemble aux flots de la mer en courroux ; rien ne pourra calmer sa fureur. Une grêle de pierres va pleuvoir sur le saint ; il périra victime de sa croyance, de son courage, et dans un instant, le sang du premier martyr teindra les lieux où coula celui du Sauveur.

A gauche, sur le devant, une femme assise, tenant sur ses genoux un enfant qu'elle allaite, est témoin de cette scène d'horreur ; un autre enfant épouvanté se presse contre elle et semble chercher un asile dans les bras de sa mère.

Dans le coin, du même côté, on voit deux de ces compagnons de saint Étienne, dont la foi encore vacillante n'ose pas affronter les bourreaux, mais qui, fortifiés par l'exemple de leur chef, obtiendront plus tard le triomphe sanglant du martyre.

Si, dans ce tableau, j'examine l'ordonnance générale, la disposition des lignes, l'arrangement des figures, le style des ajustemens, l'aspect du clair-obscur, le grand parti pris par l'artiste dans la vue de produire un grand effet, je ne puis que louer l'auteur de cette vaste composition. Le dessin est généralement correct, le coloris harmonieux, la touche ferme et moelleuse en même temps. L'exécution, facile sans être lâche, se distingue par la résolution de la main, par un faire large et expéditif, par une heureuse hardiesse, qui, contenue dans de justes bornes, ne dégénère pas en témérité.

Si de l'ensemble je passe aux détails, je trouve quelques reproches à faire. En décrivant la figure du Saint, j'en ai développé l'expression telle que le peintre me paraît l'avoir sentie; animée d'un peu plus de chaleur, elle serait à la fois plus pittoresque et plus conforme à l'Écriture. On lit en effet dans les Actes des Apôtres : « Étienne se sentit ému d'une sainte indignation contre l'opiniâtreté des Juifs incrédules, et il leur dit : Têtes dures et inflexibles, vous résistez toujours au Saint-Esprit et vous êtes tels que vos pères ont été. » Ces paroles, prononcées avec véhémence, devaient laisser plus d'agitation dans les traits du prédicateur, plus de mouvement dans son attitude.

Les caractères de plusieurs figures offrent quelques réminiscences ; le Juif qui étend les bras en grinçant les dents paraît manquer d'aplomb et tomber en avant; celui qui se bouche les oreilles est admirable.

Je ne parle pas de tout le haut du tableau ; cette partie est exécutée avec précipitation ; il est sensible que le peintre a été pressé par le jour de l'ouverture.

La Prédication de saint Étienne porte le cachet de la bonne école française. C'est un des fruits de l'excellent système d'encouragement adopté par M. le Préfet de la Seine (p. 20). Ce magistrat, dont le but était d'offrir à de jeunes talens l'occasion de se faire connaître, a été généralement heureux dans ses désignations ; le public a, par son suffrage, rendu justice à l'esprit de discernement qui a dicté les choix, et le plus grand éloge qu'on en puisse faire, c'est de dire que, parmi ces dignes émules, M. Abel de Pujol n'est pas le seul qui se soit placé dans un rang supérieur.

PORTRAIT EN PIED DU ROI,

PAR M^{lle} BOUTEILLER;

(Peint pour la chambre de Commerce de la ville de Nantes.)

Largeur, 7 pieds. — Hauteur, 10 pieds.

Les portraits en pied de Sa Majesté qu'on voit à l'exposition actuelle sont au nombre de trois. Deux sont placés dans le grand salon, et le troisième dans une pièce qu'on ne fait que traverser pour sortir, et où par conséquent l'on ne passe qu'après avoir parcouru toutes les galeries, c'est-à-dire, après une longue promenade qui laisse les yeux éblouis, la tête et les jambes fatiguées. Pourquoi ce tableau a-t-il été, en quelque sorte, mis à l'écart? S'il n'est pas le meilleur des trois, il n'en est pas non plus le moins bon. Un portrait d'apparat, commandé par une des principales villes du royaume, un ouvrage de cette importance exécuté par une femme avec ce degré

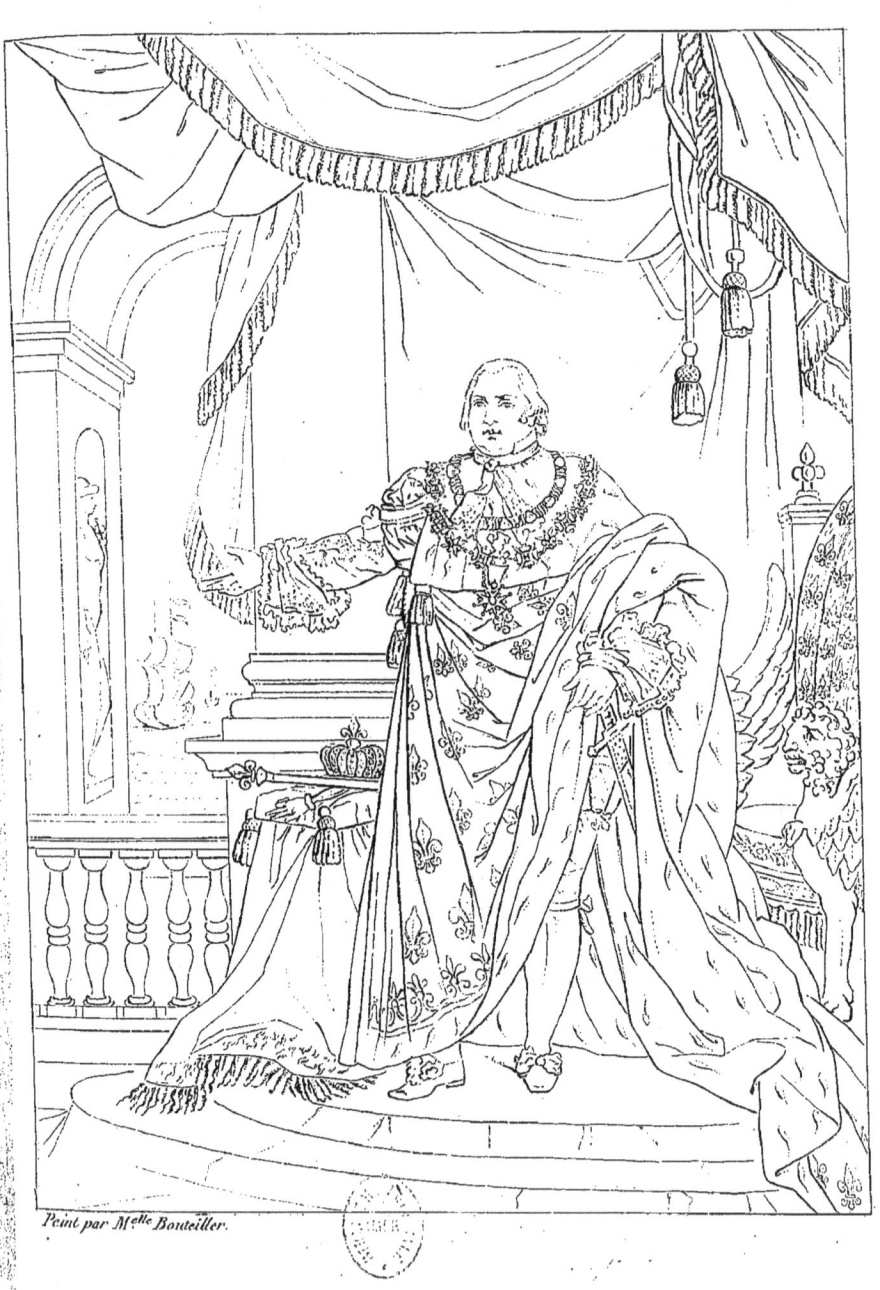

Peint par M.elle Bouteiller.

Portrait en Pied du Roi.

de talent, devait occuper une des places les plus honorables.

Dans une salle décorée de colonnes en marbre de France à base de bronze, et éclairée par une fenêtre cintrée d'où l'on découvre la mer, Sa Majesté, debout sur une estrade, est revêtue de ses habits royaux. Sa main gauche est appuyée sur son épée; son bras droit est étendu, et sa main droite, dirigée vers la fenêtre, montre au loin des vaisseaux qui arrivent à pleines voiles.

La physionomie du monarque est sérieuse; elle annonce les grandes pensées dont il est occupé; mais la sérénité de ses traits indique en même temps que ces pensées ont pour objet le bonheur du peuple et la prospérité de l'état. La ressemblance est mieux saisie qu'elle ne l'avait encore été dans aucun autre portrait peint. Le visage est bien modelé. On trouve dans l'air de tête l'esprit allié avec la bonté, caractère distinctif de la figure du Roi.

L'attitude, noble et imposante, est celle qui convient à un portrait en pied; mais la figure, dessinée d'ailleurs avec un sentiment fin, est-elle bien d'aplomb? Ne s'écarte-t-elle pas de la ligne verticale en penchant vers la gauche? Elle produit du moins cet effet à mes yeux, et le poids du manteau qui l'entraîne du même côté rend

encore plus sensible ce défaut de pondération, le seul défaut au surplus qui me paraisse à reprendre dans l'ouvrage.

Les ajustemens sont bien traités. Le manteau, de velours violet, parsemé de fleurs de lis d'or et doublé d'hermine, a de l'ampleur sans être lourd ; le jet en est facile et large ; il se déploie avec souplesse sur les degrés du trône. Les dentelles, les colliers des ordres, tous les ajustemens d'étiquette, les tapis, les détails du fauteuil, la draperie retroussée dans le haut avec des crépines et des glands d'or, les attributs de la royauté, tous ces objets, la plupart assez ingrats pour la peinture, sont rendus d'une manière pittoresque, par de bons moyens, et avec une singulière vérité d'imitation. Le style de l'architecture est grand et pur. Le portrait devant être placé dans un établissement consacré au commerce, les accessoires sont heureusement choisis pour indiquer sa destination. La couleur a de l'harmonie et de la consistance. Tout le tableau porte l'empreinte d'une vigueur et d'une sûreté d'exécution très-remarquables dans une femme. On en chercherait en vain un autre exemple.

Le talent de M^{lle} Bouteiller pour la peinture me rappelle celui de son frère pour la musique,

et le plaisir qu'il m'a souvent fait éprouver.
A peine sorti de l'enfance, il concourut pour le
grand prix de composition, et l'obtint par une
cantate où le feu de la jeunesse est uni à la sa-
gesse de l'âge mûr. Pleins d'esprit, de naturel,
d'originalité, d'intentions dramatiques, les essais
de M. Bouteiller sont exempts de recherche ;
l'effort ne s'y fait point sentir. Ce jeune compo-
siteur paraît appelé à écrire pour la scène où
Grétry s'immortalisa, et à suivre l'école de ce
grand maître. Qui ne voit avec intérêt la tendre
amitié d'un frère et d'une sœur encore resserrée
par le goût des arts? Les études, les succès sont
en commun, et les applaudissemens donnés à
l'un ou à l'autre font le bonheur de tous deux.

LE LÉVITE D'ÉPHRAÏM,

par M. Couder.

Largeur, 9 pieds. — Hauteur, 11 pieds 3 pouces.

Tout le monde connaît l'histoire du lévite d'Éphraïm. Le brusque départ de la femme et son retour chez ses parens, l'arrivée du mari, la réconciliation des époux, leur voyage, l'hospitalité qu'ils reçurent chez un vieillard de Gabaa, ville de la tribu de Benjamin, les outrages dont la femme fut victime, la vengeance qui suivit sa mort, tous ces faits sont racontés avec de singuliers détails dans le chapitre 19 du livre des Juges. Ce chapitre a été paraphrasé par J.-J. Rousseau, dans un poëme en prose, plein d'imagination, d'intérêt, de chaleur, et dont les formes rappellent la Bible. En suivant la paraphrase, M. Couder était sûr de reproduire les couleurs du texte original.

Après avoir assouvi leur rage brutale pendant les ténèbres, les habitans de Gabaa venaient de se disperser, comme les bêtes de proie rentrent dans leurs tanières aux approches du jour. On

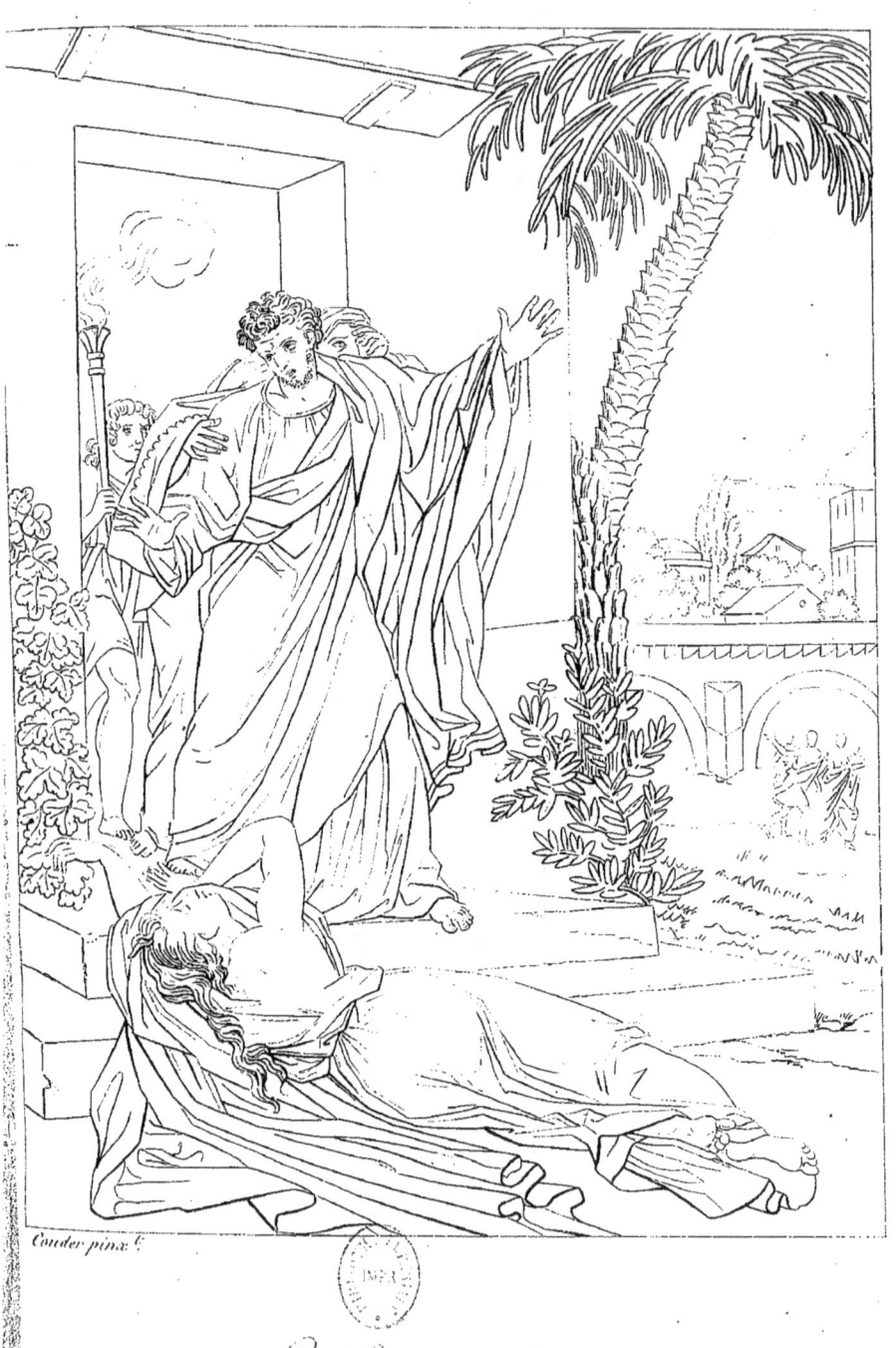

Le Lévite d'Ephraïm.

voit au loin dans l'ombre plusieurs de ces hommes féroces regagner la ville par un pont jeté sur le fleuve qui en baigne les murs.

La femme du lévite, usant d'un reste de force, s'est traînée jusqu'au logis du vieillard si malheureusement hospitalier; elle est tombée à la porte, les bras étendus sur le seuil. Combien elle était belle! Quelle noblesse dans ses traits! quelle grâce dans toute sa personne! quel deuil sa mort doit causer! que deviendra l'infortuné mortel qui l'a perdue?

Cependant, après avoir passé la nuit à remplir d'imprécations et de pleurs la maison de son hôte, le lévite se résout à chercher sa compagne. Il sort du logis à grands pas. Quel spectacle s'offre à ses yeux! L'épouse qu'il aimait tant, et qu'il se félicitait de ramener en Éphraïm, n'est plus qu'un cadavre. A cet aspect, son âme se brise; ses genoux chancellent; il est près de tomber dans les bras du vieillard qui l'a suivi. En proie au plus sombre désespoir, il attache ses regards sur ce corps privé de vie; mille vagues impressions se succèdent dans son esprit; une fureur concentrée suspend ses cris et rend sa douleur muette; déjà il médite une affreuse vengeance.

Témoin d'une telle infortune, le vieillard n'a pu y être insensible. Son cœur est navré; il se

frappe le front et lève les yeux vers le ciel. Il voudrait donner des consolations; mais il abandonne ce dessein, comme l'exprime l'action de la main droite, qui presse à peine le bras du lévite. En effet, que pourrait-il lui dire? quelles consolations ne seraient superflues! Il ne peut que s'affliger avec lui.

Cette scène douloureuse est éclairée par les derniers rayons de la lune; l'aube du jour se mêle à sa lumière pâlissante. Un jeune serviteur tient un flambeau dont il devrait éclairer la marche de ses maîtres, en les précédant, si l'impatience du lévite ne l'eût devancé. Le serviteur est encore dans la maison. Saisi par le cri qu'il vient d'entendre et sans en connaître la cause, il porte ses regards avec une curiosité inquiète sur un homme qu'il sait déjà si malheureux, et qui paraît le devenir encore plus.

Le palmier, le figuier, le laurier-rose sont les arbres qu'on voit dans la campagne; ils donnent à un paysage de la Judée son caractère local, indiqué aussi par l'architecture de la ville, qui rappelle le style égyptien.

Cette composition du premier ordre présente peu de sujets de critique et beaucoup de sujets d'éloge.

Le corps de la femme est très-bien jeté; grand

dessin, grand développement, grande expression; une chevelure blonde éparse sur les épaules accompagne bien la tête qui tombe avec grâce, et dont une mort récente n'a point altéré la beauté. La pose de la figure et la disposition des vêtemens annonce que la dernière action fut un mouvement de pudeur. Cette intention bien sentie, en rendant le crime plus affreux, rend la victime plus intéressante. Il est fâcheux que l'œil ne soit pas aussi satisfait que l'esprit de l'arrangement de la draperie.

Les opinions semblent partagées sur la figure du lévite; on y trouve quelque chose d'exagéré, de théâtral; j'avoue qu'elle ne produit pas le même effet sur moi. L'expression est forte, mais vraie; elle est conforme à l'horreur de la situation. A la vue de son infortunée compagne, il est agité d'un mouvement convulsif; ses bras sont étendus avec violence, et les extrémités de ses pieds éprouvent une forte contraction; ses cheveux se dressent sur sa tête; tous ses traits sont altérés; une effrayante pâleur, augmentée par les reflets d'un long vêtement blanc, achève de décomposer son visage. On dit que cette tête est barbare: mais quel caractère imaginer pour un homme en qui l'amour, les regrets, la pitié, sont devenus fureur, qui va lui-même d'une

main ferme et d'un œil sec couper en morceaux le corps de sa bien-aimée pour le distribuer entre les tribus? Cette prétendue barbarie n'est à mes yeux que l'indice énergique d'une âme arrivée au dernier degré du désespoir. Il serait à désirer que le dessin de cette figure fût aussi correct que le sentiment en est profond.

La pose du vieillard est bien conçue; la draperie qui lui couvre la tête est d'un ton sévère et, par cela même, d'un heureux choix. L'exécution de la main placée sur le front est parfaite. L'ouvrage, en général, se fait remarquer par un caractère propre; le faire de M. Couder a une physionomie; non-seulement la manière de sentir, mais la manière de rendre est à lui.

Trois lumières éclairent le tableau : celle de la lune, qui est la principale, et qui se distribue sur toute la composition; celle du flambeau, qui répand une lueur vive sur une partie du fond, à gauche, et celle du crépuscule matinal, qui laisse seulement entrevoir dans le lointain du paysage, à droite, la forme encore indécise des objets.

L'effet de lune est bien rendu. Il en résulte de larges masses de clair et d'ombre qui donnent de la grandeur à la composition. Mais il y a ici un reproche fondé à faire au peintre. Le foyer de

la lumière étant assez élevé pour dominer tout l'horizon du tableau, et les rayons de la lune étant parallèles, la femme et le lévite devraient être également éclairés; cependant le lévite est moins éclairé que la femme. Il n'y a pas assez de distance entre les deux figures pour justifier une dégradation; la lumière devrait être une, et la différence d'intensité de cette lumière est une faute réelle.

La lueur du flambeau est ingénieusement imaginée pour détacher les figures; sans cet artifice, une partie des contours resterait dans l'ombre et se perdrait avec le fond.

L'ordonnance est grande et belle, les lignes sont heureusement choisies; il y a une progression remarquable dans les expressions, et l'intérêt de chaque figure se gradue selon l'importance du rang qu'elle occupe dans la composition. Sur le premier plan est la femme, qui, quoique morte, ou plutôt, par sa mort même, est le mobile de toute l'action; c'est donc la figure principale, et c'est elle en effet qui attire d'abord les regards. On voit le lévite sur le plan suivant; placé au milieu du tableau, dont il occupe un vaste espace, et semblable à un spectre, il laisse à peine apercevoir le vieillard, dont le sentiment est une tristesse profonde; le vieillard couvre

lui-même une partie de la figure du jeune serviteur, où l'on ne distingue plus qu'un étonnement mêlé de compassion. La situation, ainsi multipliée dans les reflets d'une même image, attaque le cœur par une suite de secousses qui fortifient la première impression. Il y a là comme un écho de douleur.

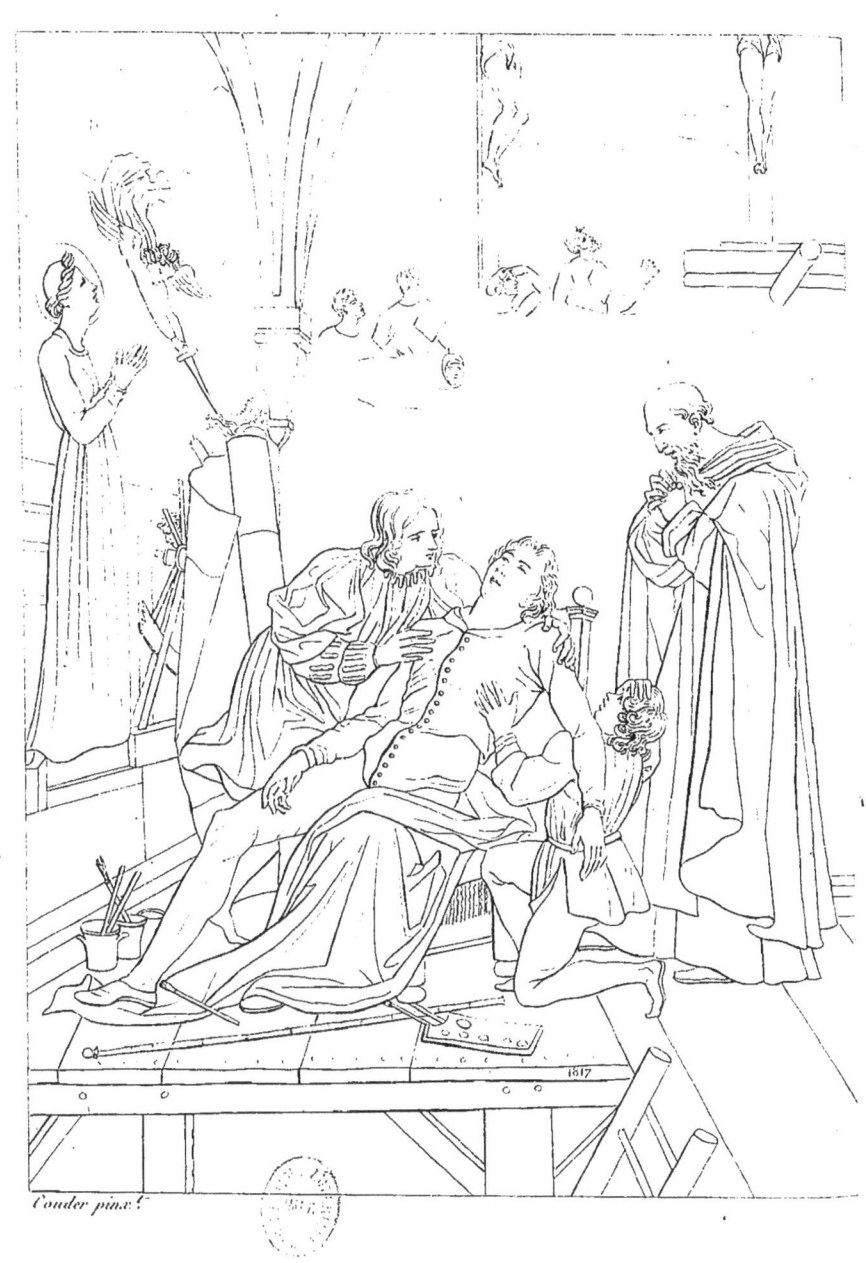

La Mort de Masaccio

LA MORT DU MASACCIO,

par M. Couder.

Largeur, 2 pieds. — Hauteur, 2 pieds 9 pouces.

Le Masaccio, peintre florentin, vécut environ un demi-siècle avant Raphaël. Le premier, il secoua le joug d'une pratique routinière. Il débarrassa la peinture des langes où elle était comme enveloppée. Quelques peintres l'avaient précédé ; mais c'est lui qui ouvrit véritablement la carrière, et qui montra le chemin à ses successeurs. Il donna au dessin de la grandeur et de la correction, sut choisir les attitudes, conçut les effets des draperies, anima ses figures par l'expression et le mouvement, leur imprima le caractère de la force ou de la grâce. Sous son pinceau, les objets prirent du relief, et l'imitation des raccourcis devint une heureuse audace. Ce grand homme mourut subitement, à l'âge de 26 ans, selon les uns, de 40 ans, selon les autres, après avoir eu la double gloire d'inventer l'art, en quelque sorte, et d'en vaincre les plus grandes difficultés.

La scène que M. Couder a représentée se passe

sur l'échafaud même où le Masaccio est censé peindre une fresque. L'ouvrage n'est pas achevé. Une partie du mur vient d'être couverte de l'enduit propre à recevoir les couleurs. Le peintre est étendu sans vie sur une chaise. Deux de ses élèves sont auprès de lui. Le plus jeune, à genoux, a la main gauche appuyée sur la poitrine de son maître, et semble chercher les dernières palpitations d'un cœur qui ne bat plus. Le geste de la main droite exprime l'affliction de ne trouver que l'immobilité de la mort. L'autre disciple montre autant d'attachement, mais plus de respect ; cette nuance convient mieux à son âge.

Un religieux dominicain, debout, les mains jointes, assiste à cette scène pathétique. Mais sa douleur est ferme. On voit qu'il est accoutumé à soutenir et à consoler l'homme dans ses derniers momens.

L'ordonnance de ce petit tableau est excellente ; il y a plus que de l'intelligence dans la disposition du groupe ; l'esprit n'y a pas présidé seul ; l'âme s'y montre encore plus que l'esprit. Il faut convenir aussi que la composition emprunte du principal personnage une partie de l'intérêt qu'elle inspire ; mais le mérite d'un sujet heureux appartient en propre à l'artiste. Un bon choix n'est point l'effet du hasard ; il

tient toujours à une combinaison ingénieuse dont il est juste de tenir compte à l'auteur.

La figure du Masaccio, peut-être un peu longue, est d'ailleurs d'un beau développement. Il était possible de donner plus de noblesse aux deux élèves, dont le dessin est sec et a quelque chose de gothique, au moins pour l'un d'eux. La couleur est factice et sent trop la palette ; le fond est lourd et embrumé ; mais l'ouvrage se distingue par une touche moelleuse, par un faire facile, et, malgré le ton gris des plans éloignés, par une entente du clair-obscur fort supérieure à ce qu'on devrait attendre d'un jeune homme à son début. L'auteur du *Lévite d'Éphraïm* et de la *Mort du Masaccio*, qui n'a, dit-on, que vingt-six ans, semble prouver qu'on naît peintre comme on naît poëte.

L'architecture de la chapelle, l'échafaudage, les cartons, l'appareil de la fresque, les préparatifs du procédé, sont traités avec beaucoup de talent.

Ce n'est pas sans éprouver un vif sentiment de regret que je vois ces images d'une peinture aujourd'hui abandonnée et presque tombée dans l'oubli. Comment une pareille défaveur a-t-elle frappé un genre si recommandable par son effet large, grandiose et vraiment monumental ? Les

beaux ouvrages de nos artistes ne permettent pas d'accuser leur impuissance ; c'est donc à l'administration publique à les ramener vers cette direction. Les coupoles de nos temples, les plafonds de nos palais et de nos édifices publics appellent la peinture à fresque, et le Louvre présente ses murailles. Remise en crédit par le gouvernement, elle compléterait le système d'encouragement si bien entendu dont j'ai parlé dans mes considérations préliminaires (p. 19), et elle exercerait sur l'école une utile influence. La gloire nationale est intéressée à cette révolution, exempte de dangers. Les fresques sont vraiment la propriété d'un pays. Les tableaux à l'huile sont des meubles, que mille circonstances déplacent et dispersent ; les tableaux à fresque, immobilisés en quelque sorte, font partie du sol. Jamais l'Italie n'a gémi sur la perte de ces grands titres de gloire, et il n'a pas été plus possible de la déposséder de ses fresques que de ses ruines. La fresque participe de la magnificence du lieu pour lequel elle est destinée. C'est de toutes les peintures celle qui a le plus de fraîcheur et d'éclat ; elle se marie admirablement avec l'architecture. En empruntant à l'art de Vitruve une partie de sa majesté, elle l'échauffe, en quelque sorte, et les grandes lignes architec-

turales sont la bordure où elle s'encadre. La rapidité qu'elle exige soutient l'inspiration : maîtrisé par le procédé, comme le poëte improvisateur est sous le pouvoir de la lyre, l'artiste est contraint d'exprimer aussi promptement qu'il conçoit. Comme il n'a qu'un moment pour peindre, il s'empresse de le saisir; il est tenu constamment en haleine; son génie n'a pas le temps de se refroidir : aucune peinture n'exige autant d'assurance, de résolution, d'audace même. D'ailleurs, n'y cherchez pas la finesse du travail, la suavité de la touche, la délicatesse du pinceau; vous ne trouveriez pas ces qualités d'une exécution timide dans un genre qui n'admet ni tâtonnemens, ni repentirs; mais, en revanche, vous y trouverez cette fierté qui étonne l'esprit, cette grandeur qui élève l'imagination, ce sentiment qui remue l'âme. Une belle fresque ressemble à un chant de l'Iliade. Quelle idée ne doit-on pas concevoir de cette peinture, quand on songe qu'elle fut l'arène où s'exercèrent les Jules-Romain, les Raphaël, les Michel-Ange; que c'était là que leur talent se trouvait le plus à l'aise, et que le grand Michel-Ange, l'Hercule de la peinture, comparant ensemble la fresque et l'huile, appelait celle-ci la peinture des femmes?

LA CONVALESCENCE DE BAYARD,

par M. REVOIL.

Largeur, 5 pieds 6 pouces. — Hauteur, 4 pieds 2 pouces.

La chambre à coucher où la scène se passe est une pièce assez irrégulière. Une fenêtre pratiquée dans le mur du fond, et dont l'ouverture répond au centre de la toile, attire d'abord les regards. Une blanche colombe, emblème de tendresse et de paix, s'est posée sur la fenêtre. Le ton brillant et chaud du ciel caractérise le climat de l'Italie.

Ébloui par cette vive lumière, l'œil cherche du repos sur des objets moins éclairés; il rencontre un lit de forme ancienne, isolé dans la salle. Un homme qui paraît souffrir est étendu sur ce lit, tout habillé. Sa tristesse, sa pâleur, un appareil dont sa cuisse est entourée, indiquent qu'il a été atteint d'une blessure grave. Les armes éparses dans l'appartement désignent un guerrier blessé sur le champ de bataille.

Pour charmer l'ennui du malade, deux jeunes

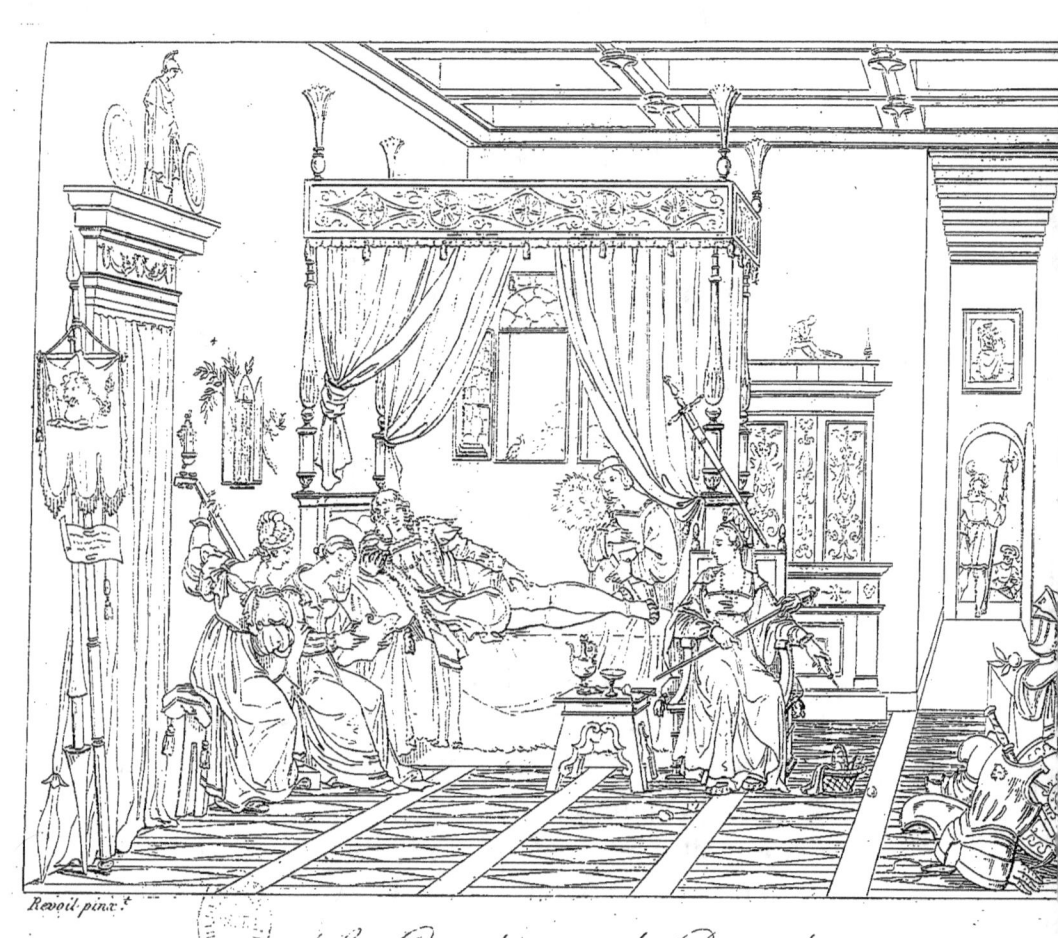

La Convalescence de Bayard.

personnes, qu'à leur air de famille on reconnaît aisément pour être sœurs, sont occupées à faire de la musique. L'une chante, l'autre accompagne avec un luth. Elles sont placées sur le même siége, vers la tête du lit.

Leur mère, assise dans un fauteuil, à l'autre extrémité, vient d'interrompre son travail; elle écoute ses filles avec une attention qui n'est distraite que par l'intérêt qu'elle prend au convalescent. Ou ce guerrier fait partie de la famille, ou il lui est bien cher.

Un serviteur placé derrière le lit tient une épée et un éventail fait avec des plumes de paon. C'est sans doute le compagnon, ou plutôt l'ami de son maître. Il règne dans cet intérieur je ne sais quelle naïveté de manières qui rappelle le temps de la chevalerie. Le guerrier malade ne serait-il pas un chevalier?

Le jour venant du fond, les figures sont presque entièrement dans l'ombre ou dans la demi-teinte. De là, un effet mystérieux et doux, bien assorti à la situation. La lumière, qui passe à travers les rideaux de soie verte, et qui se reflète sur les objets environnans, est rendue dans ses accidens divers avec une vérité incroyable. La magie de l'imitation ne saurait être portée plus loin.

Une porte cintrée, de belle architecture, deux gardes en sentinelle au-dehors, une autre porte recouverte d'un rideau de damas vert admirablement peint, de riches et nombreux accessoires, annoncent la demeure d'un personnage de distinction. La forme des ameublemens, moitié gothique, moitié moderne, quelques figures sculptées, quelques peintures exécutées dans la manière des vieux maîtres de l'école italienne, signalent une époque voisine de la renaissance des arts.

Un charme indéfinissable est attaché au souvenir des temps chevaleresques. Hommage au peintre qui reproduit à nos yeux ces images séduisantes ! Nous aimons à voir les femmes prendre sans honte la quenouille de la ménagère, après avoir fait résonner sous leurs doigts la harpe du troubadour. En se consacrant au service des dames, les guerriers méritaient d'être à leur tour servis par elles. La religion s'attachait à toutes les habitudes et multipliait ses symboles. Jetez les yeux sur le tableau de M. Revoil. Un crucifix, une madone, un rameau bénit, ornent la chambre. Auprès de ces objets sacrés, la statue d'une divinité du paganisme ne forme point disparate, comme la lance et l'étendard se placent sans invraisemblance près de la corbeille qui contient

les fuseaux. Tout sied à la simplicité des anciennes mœurs.

Mais, qu'ai-je aperçu sur l'étendard ? Une inscription ainsi conçue, *Conquesté sur les Vénitiens, en l'amour du Roy nostre Sire Loys le douzième.* Ainsi le guerrier n'est plus un chevalier sans nom. C'est ce héros accompli, modèle de toutes les vertus, et dont un de nos rois s'honora de recevoir l'accolade ; c'est Bayard. Ainsi les musiciennes sont ces jeunes filles qu'il a préservées des horreurs du sac de Brescia, et que la reconnaissance ramène chaque jour auprès de leur bienfaiteur. Ce n'est plus un serviteur vulgaire qui porte l'éventail, c'est le *loyal serviteur*, le naïf historien du chevalier sans peur et sans reproche.

Je sais donc enfin quels sont les personnages. Mais pourquoi ne l'ai-je pas su plus tôt ? C'est que les figures sont trop subordonnées, c'est que les accessoires sont trop nombreux, trop dominans ; c'est que la disposition, très-bonne pour une scène de famille, ne convient plus à une scène historique, même du genre familier. En décrivant le tableau comme je l'ai vu et dans l'ordre de mes sensations, j'en ai fait à la fois la critique et l'éloge. La *Convalescence de Bayard* demandait une ordonnance plus caractérisée, une touche plus

ferme, un goût plus sévère, une couleur plus mâle, un dessin plus étudié; les jeunes sœurs, pleines de grâce et d'agrément, devraient être plus animées; à cet âge, dans ce sexe, après un tel bienfait, la reconnaissance est plus expansive. Bayard surtout me semble trop apathique; il ne paraît que sérieux, lorsqu'il devrait être dans le ravissement; il devrait surtout ne pas songer à sa blessure. Quel mortel, sans être un Bayard, en recevant une si douce récompense d'une bonne action, n'oublierait les plus cruelles souffrances, et ne se croirait au comble du bonheur?

La supériorité des accessoires n'en justifie pas la surabondance. Cet excès devient un défaut. Cela fait bien, dira-t-on peut-être; oui, bien pour les yeux, que la merveille de l'imitation séduit; mais mal pour l'esprit et pour l'âme, qui veulent de l'intérêt, des émotions douces ou fortes, et toujours de la simplicité. En étudiant le tableau de M. Revoil, on croit y reconnaître l'ouvrage de deux peintres; un peintre de genre, qui semble avoir atteint la limite de l'art, et un peintre d'histoire, qui a encore des réflexions et des progrès à faire. L'auteur de l'*Anneau de Charles-Quint* nous a rendus difficiles et nous a donné le droit de beaucoup exiger de lui.

HENRI IV ET SES ENFANS,

par M. Revoil.

Largeur, 1 pied 10 pouces. — Hauteur, 1 pied 7 pouces.

Henri iv joue avec ses enfans. Le dauphin (depuis Louis xiii) et le petit Gaston se sont groupés à cheval sur son dos; la reine les soutient dans cette position. En ce moment paraît l'ambassadeur d'Espagne. Henri, qui voit la surprise du Castillan, lui dit, sans changer d'attitude : *Monsieur, avez-vous des enfans ? Oui, sire*, répond l'ambassadeur. *En ce cas*, reprend le roi, *je vais achever le tour de la chambre.*

Cette anecdote charmante est-elle bien du ressort de la peinture? Au récit du trait historique, nous nous représentons sans peine le père dans le roi; à l'aspect du tableau, nous voyons malgré nous le roi dans le père, et quoiqu'au premier coup-d'œil, nous ne puissions nous défendre d'une douce émotion, nos yeux ne s'accoutument pas à contempler la majesté royale dans une posture qui l'abaisse ou qui peut en

affaiblir le prestige. C'est la difficulté de concilier, même pour un instant, la démonstration familière de la tendresse paternelle avec la dignité du trône, qui fait tout le charme du mot. L'immobilité du monarque prolonge à nos regards une situation embarrassante; l'imitation fixe malheureusement sur la toile l'oubli momentané de l'étiquette, oubli si heureusement réparé dans l'histoire par une de ces saillies qui partent du cœur.

Si l'on veut passer sur cette inconvenance, essentiellement inhérente au sujet, on trouve dans l'exécution des qualités précieuses, une touche vive, une couleur harmonieuse, de l'esprit, de l'enjouement, de la gentillesse et de la grâce.

Ce joli tableau appartient à Mgr le duc de Berri, et il mérite d'occuper une place dans la galerie de ce prince.

La Mort de Louis XII.

LA MORT DE LOUIS XII,

par M. Blondel.

Largeur, 12 pieds. — Hauteur, 10 pieds.

Le lit funèbre est élevé sur une estrade qu'entourent des balustres dorés. Languissamment appuyé sur des coussins et soutenu par l'évêque de Paris, Louis XII fait un dernier effort pour bénir l'héritier de son trône. Son attitude est celle de la faiblesse, ou plutôt de l'épuisement. Une effrayante pâleur est répandue sur son visage, et déjà la mort s'est emparée des extrémités de son corps. C'est le prélat qui dirige la main défaillante et glacée du monarque sur le front du jeune duc de Valois; en remplissant ce triste ministère, il semble adresser au ciel une prière fervente.

François I^{er} est placé en avant de l'estrade, un genou en terre, dans l'attitude du respect et du recueillement. Une de ses mains est appuyée sur son cœur; il peut à peine retenir ses larmes;

son expression donne l'idée d'une noble et sincère douleur.

Louis XII se disposait alors à repasser en Italie; Bayard est entré tout armé, comme pour recevoir ses ordres; mais la mort se joue des projets des rois.

Le sire de La Trimouille ne peut soutenir la vue de ce spectacle déchirant; il a détourné ses regards. Sa main droite, pressée sur son front, est le signe d'une affliction profonde; le geste de sa main gauche fait comprendre qu'il n'y a plus d'espoir.

Cependant la triste nouvelle s'est répandue dans Paris; le peuple a pénétré dans le palais, pour contempler une dernière fois le monarque qu'il surnomma son père; la foule empressée fait éclater sa douleur par des signes variés, mais également énergiques.

On voit sur un siége auprès du lit les attributs de la royauté qui vont passer en d'autres mains. Le manteau royal, les rideaux, les ornemens du lit sont de velours violet; l'estrade est couverte d'un tapis de même couleur. Ce ton sombre et mélancolique convient à la situation; mais il domine trop dans le tableau, et il dégénère en monotonie.

Toute la partie supérieure du corps de Louis XII

est dans l'ombre ; la figure de François Ier au contraire est éclairée d'une vive lumière. Cette disposition est poétique. L'un va bientôt briller de tout l'éclat du trône, tandis que l'autre va s'éclipser et s'éteindre.

L'ouvrage de M. Blondel se distingue par une exécution facile, mais qui n'est pas toujours assez sévère pour une composition historique du genre le plus élevé. On regrette que le dessin ne soit pas plus étudié et la couleur plus vraie.

Les costumes sont ceux du temps. La Trimouille porte un manteau doublé de fourrure par-dessus son habit de cour, circonstance locale propre à exprimer que l'événement eut lieu en hiver. Je n'ose dire si le vêtement de velours cramoisi n'est pas trop éclatant; mais, à coup sûr, l'ajustement de François Ier mérite ce reproche. Un manteau de velours bleu tendre, un pantalon de soie blanche, une élégante chaussure, une toque ornée de plumes et enrichie de pierreries, composent une vraie parure de bal; à moins que l'artiste n'ait voulu peindre ainsi la jeunesse prodige de ce roi si brillant, et rendre sensible aux yeux la justesse de ce mot de Louis XII : *Hélas ! nous travaillons en vain, ce gros garçon gâtera tout.* Mais ce n'était pas ici le lieu. Voyez Bayard, et dites-moi si cette armure

de fer n'est pas mieux en rapport avec la scène. Ce n'est pas que j'approuve cet appareil guerrier que, dans la circonstance, aucun motif raisonnable ne justifie; mais l'inconvenance de costume est du moins rachetée par la convenance pittoresque.

La figure de Louis XII, celle de François Ier, celle de Bayard, sont des portraits; celle de l'évêque de Paris (Étienne Poncher) est d'invention; cette tête, remarquable par le caractère, est noble et expressive; on ne saurait rendre avec plus d'énergie et de vérité l'altération causée par la douleur.

L'effet général du tableau est religieux, imposant, pathétique. Cette composition fait honneur à l'âme et à l'esprit de l'artiste, aussi-bien qu'à son talent.

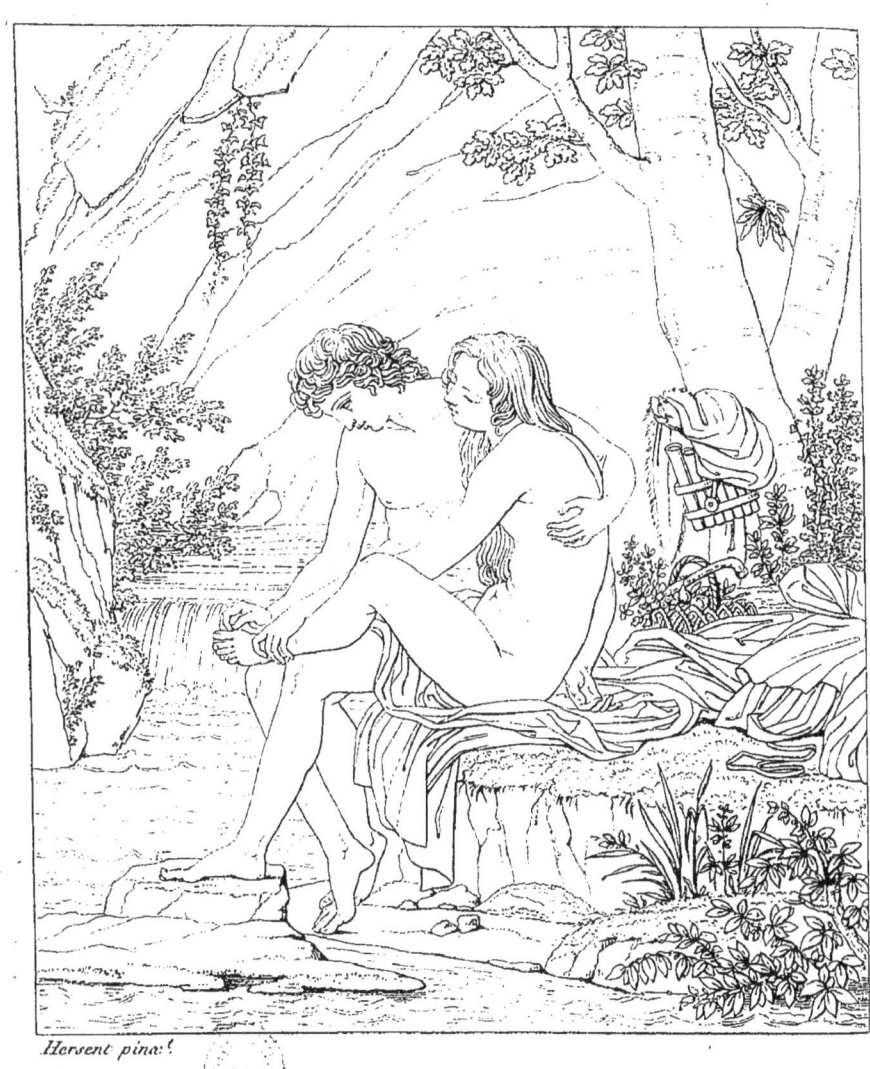

Daphnis et Chloé.

DAPHNIS ET CHLOÉ,

par M. Hersent.

Largeur, 2 pieds 10 pouces. — Hauteur, 3 pieds 6 pouces.

Comment rendre avec notre langue raffinée la naïveté pastorale des amours de Daphnis et de Chloé? Désespérant d'y réussir, j'aime mieux faire comme a fait le peintre. M. Hersent ne s'est point attaché à représenter un épisode déterminé du roman de Longus, mais il s'est proposé d'en reproduire le caractère général dans une scène de son invention. Je prendrai donc çà et là dans la traduction d'Amyot les traits propres à expliquer le tableau de M. Hersent.

« Il estoit lors le temps où toutes fleurs sont en vigueur, celles des bois, celles des prez et celles des montaignes ; aussi jà commençoyent les abeilles à bourdonner, les oyseaulx à rossignoler et les aigneaulx à saulteler. Ainsi Daphnis et Chloé voyantz que toutes chozes faisoyent bien leur devoir à s'esgayer à la saison nouvelle, se

mirent pareillement à imiter ce qu'ilz voyoyent et ce qu'ilz oyoyent aussi; car oyantz chanter les oyseaulx, ilz chantoyent; voyantz saulter les aigneaulx, ils saultoyent, et, comme les abeilles, alloyent cueillantz des fleurs dont ilz jettoyent une partie en leurs seins, et de l'aultre ilz faisoyent de petitz chapelletz qu'ilz portoyent aux nymphes.

« Daphnis et Chloé estoyent en la premiere fleur de jeunesse, estantz parvenuz, l'un, à l'aage de quinze ans, l'aultre, de deux moins. Leurs jeux estoyent jeux de bergers et d'enfantz; mais comme ilz y estoyent occupés, Amour leur dressoit des embusches à bon escient, et eulx, sans s'en douter, devenoyent espris l'un de l'aultre. Ja ilz ne goustoyent plus le repos durant la nuict; ilz avoyent perdu le dormir; le travail qu'ilz avoyent prins le soir ne leur servoit plus de médecine contre le mezaise d'amour; ilz tressailloyent de joie quand ilz s'entre-revoyoyent, et estoyent bien ennuyés et bien marris quand il fallait qu'ilz s'entre-laissassent; ce qu'ilz souhaictoyent les inquiétoit, et ilz ne sçavoyent ce qu'ilz souhaictoyent.

« Combien elle est belle! disait Daphnis. Sa chevelure est blonde comme les espis paravant la moisson; ses yeulx, bleus comme la voulte du ciel, brillent plus soefvement que les estoiles;

sa bouche est remparée de belles dentz plus
blanches que l'yvoire. Deà, que me faict donc
le baiser de Chloé? Ses levres sont plus tendres
que roses, plus doulce est son haleine, et toutes
fois son baiser est plus picquant que l'aiguillon
d'une abeille ; il perce jusques au cœur et faict
devenir les gens folz, comme le miel nouveau.
J'ai souvent baisé de petits chevreaulx qui ne fai-
soyent encore que naistre ; mais ce baiser-ci est
toute aultre chose; le poulx m'en bat, le cœur
m'en tressault, mon âme en languit, et néant-
moins je désire un nouveau baiser. »

« En tels propos amoureux devisait Daphnis.
Chloé, de sa part, estoit resveuse; elle voyoit en
Daphnis une beauté de tout poinct accomplie, che-
veulx noirs comme grainz de meurte ; yeulx étin-
celantz dessoubz ses sourcilz, ne plus ne moins
que pierres précieuses. Elle se fondoit et se dis-
tilloit d'amour, considérant qu'il n'y avoit dans
toute la personne de Daphnis chose quelconque
à redire.

Le saison de l'année les enflammoit encore
davantage. L'on eust dict que les fontaines, ruis-
seaux et rivières convioyent les gens à se baigner,
et le soleil faisoit chacun despouiller, comme
prenant plaisir à veoir de belles personnes nues.

Il y avoit en ce quartier-là une caverne que

l'on nommoit la caverne des nymphes, qui estoit une grande et grosse roche creuze par le dedans, au fond de laquelle sourdoit une fontaine qui faisoit un ruisseau au-devant; ce ruisseau arrousoit un beau prez verdoyant, où l'humeur de la fontaine nourrissoit une belle herbe menue et délicate, et aussi force grands arbres aquatiques, dont le feuillage estoit dru, pour ce qu'ilz avoyent leur pied dans l'eau; force lierres et aultres plantes grimpoyent à l'entour de leur tige et vestissoyent la roche; par quoy ce lieu estoit des plus plaisantz pour le baigner.

« Daphnis cuydant treuver quelque refreschissement dans la fontaine, suspendit aux branches d'un tremble la fluste qu'il avait faicte avec des rouzeaux, en pertuisant leurs joinctures, puis les recollant ensemble avec de la cire molle. Chloé mesmement posa sur la roche une corbeille d'ozier pleine de fruicts et de fleurs, et aussi un nid d'oyseletz que Daphnis lui avoit donné, et tous deux ilz entrèrent dans le ruisseau.

Incontinent qu'ilz y furent descenduz, Chloé jeta un cri; car comme elle alloit les piedz sans chausseure, piétinant emmy les cailloux, elle avoit marché sur une espine poignante; ce qu'oyant Daphnis, il accourut, la print dans ses bras et

porta hors de l'eau ; ayant estendu ses vestementz sur un banc de terre feultré de gazon, il la mit à costé de lui en grand esmoy, et adroictement retira l'espine de son pied empourpré de sang. Jà la bergere ne sentoit plus aulcunement son mal; ains on eust dict qu'elle estoit aise d'une adventure qui la mettoit ès bras de Daphnis. »

Si le lecteur, en parcourant ce vieux langage, s'est formé une idée du tableau, il me pardonnera sans doute l'artifice que j'ai employé comme le seul moyen de lui faire connaître cette composition naïve et vraiment délicieuse. L'auteur a réussi à rendre l'innocence des amours pastorales, le charme des premières amours. Le groupe des deux adolescens rappelle le style ancien; au choix des formes, au caractère du dessin, au ton de la couleur, on distingue qu'*ilz avoyent été nourris plus délicatement que les enfantz de bergers ; qu'ilz n'estoyent point yssus de gens de village ;* que Lamon et Dryas *leur avoyent faict apprendre les lettres et tout le bien et l'honneur qu'ils avoyent peu en un lieu champestre.* Le mérite de l'ouvrage sera surtout apprécié par les artistes et les littérateurs, qui savent par expérience combien il est difficile d'être à la fois noble et simple. Les pieds et les mains sont rendus avec un esprit et une vérité

dont on trouve peu d'exemples. Le peintre s'est pénétré de la statue antique connue sous le nom du *Tireur d'épine ;* les emprunts qu'il a faits à la sculpture sont de bon goût, et il se les est appropriés. Le roman de Longus n'est pas exempt d'afféterie ; M. Hersent, toujours gracieux, est toujours naturel ; sa pastorale ressemble à une églogue de Virgile.

Je ne finirais pas si je voulais louer tout ce qui dans l'ouvrage est digne d'éloges. Mais s'ensuit-il de ces éloges que l'ouvrage soit sans défauts? Non, sans doute. Quand l'œil déjà si clairvoyant de la critique s'arme du microscope, quel chef-d'œuvre sorti de la main des hommes serait à l'épreuve de ce vétilleux examen? Ainsi le bras gauche de Chloé paraît un peu long ; on pourrait être fondé à faire le même reproche à la jambe gauche de Daphnis ; on remarque, dans quelques parties du dessin, une certaine fluidité voisine de la mollesse ; Daphnis surtout qui, à quelque temps de là, fit éprouver à Gnathon *sa force et sa roydeur,* paraît trop effilé : on peut reprendre aussi la multiplicité des détails du paysage, quoique cette végétation plantureuse convienne d'ailleurs à un lieu humide. Mais en vérité je chicane pour chicaner. Ce qui couvre entièrement ces taches

légères, ce qui rachèterait des défauts plus graves, c'est la poésie. On affecte aujourd'hui de dédaigner cette qualité vivifiante ; ne pouvant l'acquérir, on la dénigre ; il semble qu'on voudrait réduire la pratique des arts à un métier. Une manière de voir aussi contraire aux exemples donnés par les grands maîtres est bien nuisible à l'intérêt des artistes ; car non-seulement la divine poésie anime leurs productions, elle fait encore excuser bien des erreurs de l'œil et de la main. Il ne faut donc voir dans ce matérialisme que le triste fruit d'un faux système ou de l'impuissance.

LOUIS XVI DISTRIBUANT SES BIENFAITS,

par M. Hersent.

Largeur, 8 pieds. — Hauteur, 5 pieds.

Louis XVI était bienfaisant par caractère ; faire le bien était un besoin pour son cœur ; il sortait de son palais seul et en secret, pénétrait dans la demeure du pauvre, portait des secours à l'indigence, des consolations au malheur, et, surpris par ses courtisans dans ces excursions charitables, il se plaignait de ce que les rois ne pouvaient aller *en bonne fortune*.

Pendant le rigoureux hiver de 1788, sa sollicitude l'entraînait souvent dans les villages voisins de sa résidence ; il visitait les chaumières ; il se plaisait à distribuer lui-même des bienfaits que la saison rendait plus nécessaires, et auxquels une main royale donnait un nouveau prix. C'est une de ces actions touchantes qui fait le sujet du tableau.

La scène se passe à l'entrée d'un hameau d'où l'œil découvre au loin le château de Versailles.

Louis XVI distribuant ses bienfaits.

Toute la campagne est couverte de neige et de verglas; des feux sont allumés en plein air par les soins du roi sans doute ou des princes de sa famille; les habitans de la campagne souffrent; le Roi arrive au milieu d'eux comme une providence visible.

Les paysans ont quitté le foyer public pour aller au-devant du monarque. Plusieurs mères avec leurs enfans de différens âges, un bûcheron suivi de son fils, composent le groupe à gauche.

Louis XVI venait de mettre une pièce d'or dans la main d'un des enfans, lorsqu'un vieil invalide est sorti d'une maison à droite avec sa femme et sa petite fille, sur laquelle il s'appuie. Le Roi se retourne de leur côté et donne sa bourse à la femme, qui s'incline en la recevant; le vieillard est pénétré d'une reconnaissance respectueuse; la jeune fille, émue, se presse contre son aïeul avec plus de tendresse ; les cœurs de ces braves gens, flétris il n'y a qu'un moment par le besoin, viennent de s'épanouir; l'aisance va renaître dans la famille.

Deux paysans montés, l'un sur une échelle, l'autre au faîte d'une chaumière, et plusieurs seigneurs de la suite du roi, contemplent cette scène.

On ne peut nier que la grandeur des dimen-

sions d'une figure ne contribue à la grandeur du style, comme l'ajustement grec ou romain est favorable à la beauté; mais l'une ne fait pas plus les figures grandes que l'autre ne les fait belles. Ici, des personnages d'assez petites dimensions, et qui ne sont presque tous que des villageois, occupent une toile peu étendue; cependant l'ordonnance est grande, le style est grand, et sous la bure grossière du village, les figures sont belles.

Chaque figure a le caractère qui lui convient. Celle du Roi, placée au centre, attire d'abord les regards; douce, noble et ressemblante, elle exprime l'habitude de la bonté.

On remarque dans la physionomie des paysans, dans leurs attitudes, dans leurs actions, une finesse qui n'est pas achetée aux dépens du naturel. Les enfans regardent Louis XVI avec la curiosité de leur âge; les parens au contraire baissent les yeux devant la majesté royale. La femme qui tient ses deux enfans est un modèle de grâce; ses traits, charmans et distingués, n'ont pourtant rien qui soit au-dessus de la nature rustique. C'est la dureté du temps qui la force de recevoir une aumône, et elle la refuserait peut-être de toute autre main que de celle de son Roi. J'aime que l'or soit offert, d'un côté à l'enfant,

et non à la mère, de l'autre, à la femme de l'invalide, et non à ce vieux soldat. Les âmes délicates sentiront le prix de ces nuances. Si le malaise habite ces chaumières, elles sont aussi le séjour de la vertu, de l'honneur, des mœurs simples, des sentimens élevés. Les deux époux octogénaires rappellent Philémon et Baucis.

La vérité des costumes campagnards ne nuit en rien à leur effet pittoresque. Rien de plus juste et de plus franc que le geste et la pose du bûcheron qui, après avoir jeté le bois dont sa tête était chargée, ôte d'une main son chapeau et s'appuie de l'autre sur sa hache. Tout le mouvement de cette figure est admirable.

Tirée d'une palette vraie et qui ne cherche point à se montrer, la couleur paraît facilement empâtée; la touche, un peu cotonneuse dans l'imitation de la neige sur les toits des chaumières à gauche, est partout ailleurs ferme sans dureté. L'aspect triste et morne de la campagne, les arbres dépouillés, les fabriques blanchies par l'hiver, l'effet de neige en général, tous les objets de nature morte sont traités avec autant de sentiment que de science, et à la manière des peintres coloristes.

LA MORT DE BICHAT,

par M. Hersent.

Largeur, 3 pieds — Hauteur, 2 pieds 6 pouces.

Bichat était un de ces hommes destinés à reculer les bornes des connaissances médicales; aucun observateur n'a sondé avec plus de hardiesse qu'il ne l'a fait les profondeurs de la physiologie, n'en a scruté les mystères avec plus de sagacité, n'a mieux réussi à surprendre à la nature le secret de ses opérations les plus cachées; mais quelque étonnantes, quelque inattendues que soient les conséquences qu'il tire de l'observation, peut-être doit-on moins admirer le résultat de ses expériences que le génie avec lequel il inventait ou perfectionnait les méthodes expérimentales. Son plus bel ouvrage a pour titre, *De la Vie et de la Mort*. Hélas! dans le cours de ses savantes recherches faites au milieu des cadavres, il fut atteint lui-même, à trente-trois ans, par cette mort qu'il analysait pour expliquer la vie.

Le moment représenté par le peintre est celui qui précède le dernier soupir. Les yeux du malade ne sont pas encore fermés, mais déjà ils sont éteints. Deux de ses plus intimes élèves, le docteur Esparron et le docteur Roux, assistent à ce douloureux spectacle; le premier, debout derrière le lit, serre pour la dernière fois la main du grand homme qui expire; le second, assis dans un fauteuil, paraît absorbé dans ses réflexions; leurs soins ne sont plus les secours de la médecine, ce sont les adieux, les éternels adieux de l'amitié.

La scène se passe dans une pièce entourée de livres; elle est éclairée en avant par une seule lumière, qui répand sur tous les objets une lueur sombre. La pendule placée sur la cheminée, au fond de la chambre, va marquer la dernière heure de Xavier Bichat.

Les trois figures sont des portraits. L'intérêt se porte d'abord et se concentre sur le mourant; les expressions différentes des deux médecins, produites par un même sentiment diversement modifié, contrastent sans recherche et sans effort. Tout est simple, vrai, pathétique dans ce tableau; tout y est sévère comme le sujet même. Il y a du Poussin dans cette composition de M. Hersent.

CHARLES VII ET AGNÈS SOREL,

par M. BITTER.

Largeur, 3 pieds 4 pouces. — Hauteur, 2 pieds 6 pouces.

Le roi de France s'oubliait au sein des plaisirs. Une moitié du royaume était au pouvoir de l'étranger, qui menaçait d'envahir l'autre ; le peuple murmurait contre Agnès Sorel, et l'accusait d'entretenir le monarque dans cet indigne sommeil : c'est Agnès Sorel qui va l'en tirer, et, en le rendant à lui-même, sauver la France.

> Gentille Agnès, plus d'honneur tu mérites,
> La cause étant de France recouvrer,
> Que ce que peut dedans un cloître ouvrer
> Close nonnain, ou bien dévot ermite.

Pendant que le roi était à la chasse, Agnès qui veut feindre de l'abandonner, ordonne les apprêts du départ. Déjà les bagages sont disposés; déjà les valets, les suivantes, et le nain chargé du singe, et le négrillon qui porte la perruche,

Charles VII et Agnès Sorel.

se mettent en route. Agnès elle-même ouvre la marche, suivie de ses demoiselles et accompagnée de son intendant.

Charles arrive au milieu de ce mouvement; il en demande la cause. « Sire, lui dit Agnès, lorsque j'étais bien jeune fille, un astrologue m'a prédit que je serais aymée de l'un des plus courageux et valeureux roys de la chrestienté. Quand vous m'avez fait cet honneur de m'aymer, j'ai pensé que ce fust ce roy valeureux qui m'avait été prédit; mais, vous voyant si mal et avec si peu de soin de vos affaires, je vois bien que je me suis trompée, et que ce roy si valeureux est le roy d'Angleterre : adonc je m'en vais le trouver ; car c'est luy de qui entendoit cet astrologue, non de vous, qui n'avez courage ny valeur. »

Ces mots, dit Brantôme, à qui je les emprunte, piquèrent le cœur du roi. La crainte de perdre sa maîtresse et ses états réveillent dans son âme des sentimens qui n'étaient qu'assoupis; la voix de l'honneur s'est fait entendre; Charles s'irrite contre lui-même. Saisi d'un enthousiasme chevaleresque, animé d'un transport vraiment français : « Non, s'écrie-t-il, en tirant son épée et prenant une attitude martiale, non, divine Agnès, vous ne me quitterez pas, et si je ne

suis pas le plus grand des rois, je tâcherai de le devenir. »

Tel est le sujet traité par M. Bitter. L'ordonnance du tableau est fort bien entendue. L'architecture, d'un beau style mauresque, a offert à l'auteur le moyen de répandre dans des galeries spacieuses un grand nombre de spectateurs, qui ne nuisent point au groupe principal. La lumière joue sans confusion entre les arcades ; elle éclaire toutes les figures d'une manière à la fois naturelle et piquante. Une grande croisée, à vitraux colorés, laisse voir au loin la Loire coulant paisiblement à travers le *Jardin de la France*, et cette perspective étend encore le vaste local où la scène se passe.

Charles vii fait le serment de reconquérir son royaume. La figure du prince a de l'élan; elle est dessinée avec âme ; on démêle déjà sous cette parure galante et même un peu efféminée, Charles le *Victorieux*.

Agnès a la finesse et la réserve convenable à l'intention qui la fait agir. Sa vue est baissée, mais elle regarde le roi du coin de l'œil, et son geste est bien d'accord avec le jeu spirituel de sa physionomie. Toutefois on voudrait voir la *Dame de Beauté* plus régulièrement belle et mieux ajustée. La poésie en a tracé un portrait si séduisant !

L'intendant d'Agnès Sorel se penche vers elle d'un air mystérieux, et lui exprime des inquiétudes intéressées sur le succès de la ruse. On ne peut se dissimuler que ce personnage dégrade la composition; quoique très-habilement peint, il est ignoble, et, pour l'ennoblir, il ne suffisait pas de le supposer dans la confidence d'un grand dessein. De quelque manière qu'on le place, sa présence rappelle l'idée de ce conseiller burlesque dont le nom est frappé de ridicule, et que le sentiment des convenances exclut même du style familier.

Les deux suivantes d'Agnès, placées derrière elle, à gauche du tableau, et qui portent sa robe, ont de la grâce. Les figures qu'on voit du même côté, entre les travées, sont variées de pose et d'expression.

La partie droite laisse plus à critiquer. Le groupe des deux pages est bien conçu; mais ces enfans semblent de petits hommes. Les accessoires sont en trop grand nombre; ceux qui ont rapport à la chasse, ont du moins un motif; mais un jet d'eau dans un intérieur est une superfluité que rien ne justifie, du moment où elle ne trouve pas son excuse dans l'effet pittoresque.

L'aspect général du tableau est lumineux et

gai; tous les objets se rangent bien à leurs plans; la touche est ferme, le clair-obscur vrai, la couleur harmonieuse, animée et solide de ton. L'auteur paraît avoir étudié avec réflexion et discernement la brillante école vénitienne.

M. Bitter se distingue par les qualités qui constituent le peintre. Puisse-t-il avoir occasion de les développer dans une grande composition! Un encouragement dont il serait l'objet mettrait en évidence un coloriste; chez nous, les coloristes se comptent, quand les peintres ne se comptent plus.

LE CONGRÈS DE VIENNE,

DESSIN FAIT D'APRÈS NATURE,

PAR M. ISABEY.

Largeur, 2 pieds 7 pouces. — Hauteur, 1 pied 10 pouces.

Autant les conférences du congrès de Vienne devaient intéresser les peuples, dont elles réglaient les destinées, autant elles étaient peu favorables pour l'artiste chargé d'en donner l'idée par un dessin. En effet, pour faire un morceau d'art, il ne suffisait pas de rassembler quinze ou vingt personnages autour d'une table dans une salle de conseil. En vain cette salle est ornée du portrait en pied de l'empereur d'Autriche; en vain ces personnages sont comptés parmi les plus illustres de l'Europe. Le prestige des noms qui brillent dans l'histoire n'a pas dans les arts la puissance qu'il exerce sur les ouvrages de l'esprit, et il n'est pas aisé d'arranger, suivant les règles de la peinture, des hommes asservis par

état aux lois de l'étiquette, de donner du mouvement à des figures qui s'entr'observent avec une attention presque défiante, de rendre expressives des physionomies ministériellement impénétrables.

M. Isabey s'est tiré de ces difficultés en homme d'esprit; il a saisi le moment où la séance vient d'être levée : il a pu ainsi varier un peu son ordonnance, diversifier ser attitudes, et obtenir quelques contrastes. N'étant pas libre de donner carrière à son génie dans des figures d'invention, il a fait d'excellens portraits; il s'est sauvé de l'expression par la ressemblance, et il a substitué à la variété des sentimens celle des airs de tête, en conservant à chacun des personnages le caractère propre à sa nation. Toutes ces têtes, occupées d'intérêts délicats et graves, sont en même-temps fines et sérieuses; elles sont remarquables par la noblesse, par la vérité et par une grandeur historique, qui convient à des hommes accoutumés à traiter les affaires d'état.

Les parties inférieures sont bien modelées, mais on trouve que dans plusieurs figures elles ne sont pas exemptes d'une certaine roideur; on sent aussi que l'œil est trop attiré vers les jambes. Le premier de ces défauts tient à la forme de l'habillement moderne ; le second, à l'éclat

des bas de soie, chaussure plus élégante dans une toilette qu'avantageuse dans un tableau.

Tout le dessin est encadré par une riche vignette, qui réunit les portraits des souverains, les armoiries des puissances, les blasons et les noms des ministres. Ces accessoires sont traités avec goût et avec soin.

L'ouvrage de M. Isabey est un monument diplomatique d'un genre nouveau, et fort honorable pour la France; car les plénipotentiaires assemblés ayant à l'unanimité fait choix d'un artiste français pour peindre le congrès, il demeure convenu et arrêté entre les hautes puissances contractantes que la France a dans l'Europe la suprématie des beaux-arts.

L'ESCALIER DU MUSÉE,

AQUARELLE, PAR M. ISABEY.

Largeur, 2 pieds. — Hauteur, 2 pieds 7 pouces.

Belle chose, grande chose dans de petites dimensions, incompréhensible mensonge, miracle de l'art aussi surprenant par son effet que par les moyens employés pour le produire. Est-ce un dessin, est-ce une peinture que j'ai sous les yeux?

Sur le palier du grand escalier du Musée, un Turc s'avance pour entrer au salon. Deux femmes, accompagnées de deux officiers qui leur donnent le bras, contemplent avec curiosité ce personnage. Voilà tout le sujet; mais avec quel talent il est traité!

Habillé des plus riches étoffes, le Turc occupe à lui seul la moitié de l'espace; toute la magnificence orientale se déploie dans son ample vêtement; sa démarche est imposante; son caractère est prononcé; il regarde les deux Françaises comme un sultan qui n'a pas rencontré de cruelles.

Une des femmes, en robe de crêpe noir, porte un cachemire de même couleur ; l'autre femme est vêtue de soie noire ; un cachemire vert flotte sur ses épaules. La souplesse des étoffes et les mouvemens ondoyans de leurs plis contrastent avec la forme svelte de l'habit militaire ; mais la pompe asiatique écrase de son poids l'élégance française.

On conçoit comment l'aquarelle peut rendre les nuances fines qui colorent la chair ; mais on ne s'explique pas comment une peinture à l'eau a pu atteindre à cet éclat, à cette vigueur, à cette intensité de tons que les tissus de la Perse nous présentent, et obtenir l'accord le plus harmonieux, en rapprochant les couleurs les plus antipathiques ?

Les carreaux noirs et blancs du pavé, les colonnes de marbre, les vases de porphyre, les statues de bronze, les murailles chargées de sculptures, les arcades, les frises, les balustres, tout le luxe de l'architecture intérieure, les jeux de la lumière qui animent cette architecture, tout cela fait illusion. Ces détails inanimés sont aussi étonnans que les figures vivantes.

Il reste aux amateurs à faire des vœux pour que les sciences prennent sous leur protection ce chef-d'œuvre des arts ; toutes les puissances

de la chimie doivent prêter leur secours à une peinture aussi frêle qu'elle est séduisante ; la lumière lui donna l'existence, et cependant elle n'a pas de plus grand ennemi que la lumière. Si un vernis préservateur ne la met à l'abri de ces impressions dévorantes, une merveille comparable pour le style à ce que l'école italienne a de plus noble, comparable pour le coloris à ce que l'école flamande a de plus riche et de plus vrai, ne sera, hélas! qu'un déjeuner de soleil.

UN CADRE DE PORTRAITS,

par M. Isabey.

Les miniatures renfermées dans ce cadre offrent des modèles de la gentillesse sans mignardise, et de la grâce sans afféterie. Créateur d'un genre vraiment enchanteur, M. Isabey l'a porté à sa perfection. Quelle fermeté dans les portraits d'hommes ! quelle fraîcheur dans ceux de femmes ! quelle vie dans tous ! Comme le sang circule sous cette peau délicate, dont les lis et les roses forment le teint ! Quelle légèreté aérienne dans ces voiles qui voltigent autour de ces jolies têtes ! La corbeille de Flore, l'écharpe d'Iris, le souffle léger du Zéphyr, semblent être à la disposition du peintre ; mais il sait user de tant de richesses, et le sentiment de l'harmonie en règle l'emploi ; on désirerait seulement un peu plus de vérité.

On a reproché à M. Isabey de coiffer toutes les femmes avec un voile. Ce n'est pas à lui que ce reproche devait s'adresser. Qui ne sait com-

ment se font les portraits ? Si une parure sied à une femme, toutes aussitôt veulent avoir la même toilette. Je ne connais pas de rivalité plus active que celle de la coquetterie. En vain le peintre aura représenté que c'est toujours le même ajustement, le même moyen de séduction ; que la transparence de ces voiles, que la variété de leurs mouvemens et de leurs plis ne les empêchent pas d'être monotones ; que son cadre au salon aura l'air d'un couvent de Vestales : remontrances inutiles ! « M. Isabey, vous avez mis un voile, à Mme *** ; cela lui sied ; avec ce voile elle est presque jolie ; il me faut un voile ; un voile, ou point de portrait. » Comment résister à de telles sollicitations ? M. Isabey cède et fait un voile. Mais n'accusons pas de *manière* un talent aussi varié que fécond, et n'imputons pas au peintre ce qui n'est, selon toute apparence, qu'une fantaisie de ses modèles.

UN CADRE DE PORTRAITS,

par M. Jacob.

Au commencement de l'exposition, ces portraits étaient placés près de ceux de M. Isabey, et ils soutenaient assez bien ce dangereux voisinage. S'ils n'ont pas le charme de ces inimitables aquarelles, ils ont, je crois, plus de vérité. Ils sont exécutés au crayon noir et coloriés. C'est un genre neuf, qui mérite encouragement. Du naturel, de la correction, un bon goût d'ajustement, une parfaite imitation des linges, voilà les principales qualités de ces ouvrages. Une précision trop minutieuse dans les détails, un peu de crudité dans la couleur, en voilà les principaux défauts. L'artiste doit perfectionner sa manière, mais il fera bien de ne pas la changer.

UN PORTRAIT EN PIED,

DESSINÉ AU CRAYON NOIR, PAR M. JACOB.

Largeur, 2 pieds. — Hauteur, 2 pieds 8 pouces.

Un jeune homme, prêt à monter à cheval, met ses gants, et va se retourner vers son cheval, qui déjà piaffe dans l'impatience de partir. Les accessoires indiquent un site d'Italie.

Ce dessin se recommande par une grande simplicité de composition et d'effet. La figure a de la noblesse, la pose est naïve, et le mouvement juste. Les diverses parties de l'habillement sont traitées avec vérité et sentiment. Mais le fini trop soigné peut-être de ces détails donne aux formes un peu de rondeur. Le cheval est une copie fidèle de la nature; il n'a rien de systématique ni d'outré. L'architecture est sévère et d'un style pur; mais l'espèce d'enceinte où est le personnage paraît trop circonscrite. La transparence du ciel est très-bien rendue, et le ton local donne l'idée d'un climat chaud.

Le talent qui distingue ce portrait annonce que M. Jacob peut faire plus que des portraits. Attendons, pour juger l'auteur, qu'il expose un grand dessin historique.

Le 20 Mars.

LE 20 MARS, par M. Gros.

Largeur, 15 pieds. — Hauteur, 10 pieds.

Nuit du 20 mars, nuit désastreuse, sombre crépuscule des cent jours, pourquoi viens-tu de nouveau attrister nos regards?

Les Tuileries offrent le spectacle d'une famille qui perd son chef. Le Roi est sur le point de descendre l'escalier du château; deux valets de pied sont déjà sur les premiers degrés, éclairant avec des torches cette marche vraiment funèbre. Autour de S. M. se pressent les officiers de sa maison, les maréchaux de France, les gardes-du-corps, les gardes nationaux. Au milieu du trouble général, le monarque demeure calme; il forme des vœux pour cette France qu'une défection inattendue ne lui permet plus de protéger; il appelle sur son royaume les secours du ciel quand ceux de la terre lui échappent; il bénit les Français dont il est entouré, et cet acte religieux donne aux adieux du père de famille un caractère plus solennel.

Un garde national est prosterné ; un garde-du-corps s'incline ; la plupart des personnages sont dans l'attitude du recueillement. Les marches qui conduisent à l'étage supérieur sont couvertes d'hommes, de femmes et d'enfans, dont les gestes expriment la désolation et multiplient les signes de la douleur.

Si la vue du tableau inspire la tristesse, si les teintes sont lugubres, si l'ordonnance est irrégulière, si même elle présente une sorte de désordre, le peintre est dans le sujet. Les difficultés qu'il avait à surmonter sont incalculables. L'uniformité du ton des habits, tous d'un bleu foncé, serait défavorable à la peinture, même dans une scène éclairée par le soleil ; combien plus ne doit-elle pas l'être dans une scène de nuit, où ces tons passent du bleu au noir ?

La physionomie de S. M. est pleine de sentiment et d'onction ; sa main gauche est appuyée sur son cœur, et son bras droit est étendu ; l'attitude est ferme, imposante, et le geste expressif : malheureusement la figure n'a pas assez de hauteur. Les artistes doivent donner à la taille du roi l'élévation dont elle est susceptible ; ils y sont autorisés par mille exemples ; il faut que l'œil soit affecté comme l'esprit, et que, dans la représentation du monarque, l'image de

la grandeur physique s'élève à l'idée de la sagesse morale ; la belle tête du roi se prête à cette conception, que l'appareil de la royauté commande.

Imaginez une figure plus franche, plus noble, plus animée, que celle du brave et loyal duc de Tarente. Qui pourrait voir sans être ému ce colonel de la onzième légion, dont les deux mains, prêtes à serrer la main du monarque dans un mouvement d'effusion, sont contenues par le respect et s'arrêtent? Tout ce portrait est admirable ; la tête surtout est un chef-d'œuvre d'expression, de couleur et d'effet. Quel sentiment dans ce garde-du-corps qui, placé près de la fenêtre, écoute avec effroi les cris d'une multitude séditieuse ? Et le cent-suisse qui présente les armes, immobile par discipline, mais trahissant sa douleur par des larmes involontaires, qu'il est profondément conçu ! qu'il est énergiquement exprimé !

Une étonnante naïveté distingue les deux officiers porte-flambeaux. Tout rend sensible dans ces vieux serviteurs du Roi le serrement de cœur qu'ils éprouvent. L'ombre de l'un d'eux, projetée deux fois sur le mur du fond par les deux lumières, a quelque chose de fantastique et de sinistre, qui, rembrunissant encore la teinte générale, en fortifie l'impression. Cette

double projection, qui pourrait être ailleurs un défaut, se change ici en une qualité.

La scène se passe sur le palier; elle est éclairée, à droite, par les torches, au milieu, par un lustre de l'intérieur, à gauche, par la lune. Les trois effets sont rendus avec toute l'habileté qu'on pouvait attendre d'un grand coloriste ; mais comme l'attention devrait se concentrer sur le personnage principal, cette dispersion de la lumière partage l'intérêt, et ce qui pourrait être ailleurs une qualité se change ici en un défaut.

Le garde national agenouillé a été l'objet de quelques censures qui me paraissent peu fondées. Son mouvement est juste, et toute son attitude est celle d'un homme pénétré. Le garde-du-corps, debout à côté de lui, est maniéré, défaut surprenant dans le talent de M. Gros, qui se recommande surtout par la franchise. On ne peut que louer l'intention et l'expression de cet autre garde-du-corps vu par-derrière, qui se retourne vers son camarade, consterné comme lui ; le manteau qu'il porte sur le bras fournit une draperie large et d'un heureux effet au milieu des uniformes. On peut critiquer avec raison tout le groupe de l'escalier. Sa disposition pyramidale est anti-pittoresque ; les femmes n'y sont pas assez belles, et il y a dans leur parure une

recherche extrême, ce qui est ici un contre-sens ; elles se ressemblent toutes, au moins quant à l'air du visage ; d'ailleurs, les personnages de ce groupe, qui occupe une partie du premier plan, sont trop loin de l'action pour y prendre part, et ils en sont trop près pour en être simples spectateurs.

Si le tableau du 20 *Mars* n'attire pas la foule, qu'on se garde de croire que le peintre soit resté au-dessous de lui-même; au contraire, cette composition découvre peut-être plus qu'aucune autre les inépuisables ressources d'une palette qui sait tout rendre. Mais tous les souvenirs qu'il rappelle sont douloureux, jusqu'à celui d'un dévouement inutile; ces souvenirs appartiennent à l'histoire, dont le burin inflexible transmet à la postérité le bien comme le mal; mais ils ne sont pas de ceux qui doivent être consacrés par les arts

NESSUS ET DÉJANIRE,

par M. Langlois.

Largeur, 8 pieds 4 pouces. — Hauteur, 8 pieds.

Le centaure traverse l'Évenus à la nage; il est près d'atteindre le bord opposé. Déjanire est assise sur sa croupe. Nessus entoure du bras droit la taille de la jeune princesse; vu par le dos, il présente de profil son visage tourné vers Déjanire; sa tête est couverte d'une peau de lion qui descend sur ses épaules; l'expression de ses traits annonce ses coupables desseins. La fille du roi de Calydon a posé une de ses mains sur le bras du centaure; elle lève l'autre main et les yeux vers le ciel. Une draperie blanche est en partie appliquée sur son corps, et en partie libre; l'extrémité de cette draperie flotte au gré des vents. A l'autre rive, on voit Hercule qui dirige sur le ravisseur la flèche empoisonnée. L'œil suit au loin le lit du fleuve. Un ciel couvert de nuages à travers lesquels s'échappent

quelques rayons d'un soleil pâle, est réfléchi dans les eaux. Le fond du tableau et les bords de l'Événus sont occupés par un paysage.

Il ne faut pas qu'un jeune artiste s'exerce sur un sujet que les maîtres ont bien traité. L'enlèvement de Déjanire a été peint par le Guide et par Jules-Romain. L'ouvrage du Guide, que le burin de M. Bervic a fait connaître à tous les amateurs, se distingue surtout par les beaux développemens des figures. L'intérêt, la chaleur, la verve poétique vivifient la composition de Jules-Romain.

Le tableau de M. Langlois n'a rien de tout cela. Presque toutes les parties en sont faibles. Rien de plus froid que le corps de Nessus, de ce corps dont chaque muscle devrait être animé par la passion. Ce dos d'un être plein de vigueur est peint avec une extrême mollesse. L'eau qui devrait frémir sous les efforts du centaure amoureux et s'élancer en jets rapides, est à peine sillonnée.

On peut reprendre, comme défaut de goût, l'excès d'ampleur de la peau de lion. Cet ajustement est lourd; il dérobe à la vue plusieurs belles parties, sans lui offrir de dédommagement : il empêche de sentir le bras gauche, qui est entièrement caché et que rien ne rappelle,

c'est-à-dire qu'il fait paraître le centaure manchot. Le bras droit, qui serre Déjanire, comprime et étrangle des formes gracieuses. Le bras replié de la princesse forme un angle aigu désagréable à l'œil.

L'*Hercule*, qu'on aperçoit dans le lointain, est mesquinement croqué; il n'a pas le caractère que les Grecs lui donnent; les jambes et les cuisses sont grêles et mal proportionnées avec le poids du corps.

Je ne dirai rien du paysage. J'observerai seulement que, si l'artiste, en couvrant de sombres nuages le ciel de l'Étolie, a prétendu se conformer à une tradition, qui nous apprend que la scène se passait en hiver, et que l'Évenus était alors grossi par les pluies, il devait, d'après ce principe d'exactitude, représenter des flots rapides et limoneux, et non des eaux tranquilles et limpides. Mais puisqu'il se décidait à nous peindre un beau fleuve, il devait aussi, pour être conséquent, nous présenter un beau ciel.

Si M. Langlois a mal réussi en peignant Déjanire, on va voir qu'il a été mieux inspiré en représentant Cassandre.

Cassandre.

CASSANDRE,

par M. Langlois.

Largeur, 6 pieds. — Hauteur, 5 pieds 5 pouces.

Lorsqu'un peintre se décide à représenter un sujet grec, il doit avant tout se conformer aux convenances grecques : heureux s'il peut en même temps ne pas blesser les bienséances françaises ! Les anciens, plus près que nous de la nature, admettaient une certaine crudité d'images dont s'effarouche notre délicatesse moderne. Cassandre outragée par Ajax présente un spectacle auquel nos regards ont peine à s'accoutumer. Les anciens n'y auraient vu qu'un effet de la destinée qui s'attache à la famille d'un roi malheureux.

La flamme du foyer sacré est la seule lumière qui éclaire le temple. La fille de Priam est assise ou plutôt renversée au pied de l'autel, les mains liées derrière le dos. L'infortunée lève les yeux vers la statue de Minerve, et semble demander vengeance à la déesse qui lui a refusé protection. Le mouvement pénible de son corps exprime la souffrance, et l'air de son visage est

suppliant. Elle est entièrement nue; une partie de son vêtement est étendu sur les marches de l'autel. Le diadème ceint encore son front; c'est le seul signe qui annonce que la victime est la fille des rois.

Un soldat arrache une jeune vierge d'entre les bras de sa mère qu'il menace d'égorger. Cette scène épisodique se passe hors du temple ; elle rappelle celle qui vient d'avoir lieu dans l'intérieur. On découvre au loin l'incendie de Troie.

Ce tableau, que son auteur appelle modestement une étude, se recommande par un dessin pur sans sécheresse, par un style grand sans exagération. La régularité des traits et la perfection des formes caractérisent bien cette beauté dont Apollon fut épris. Une lumière blafarde, de fortes ombres et une couleur rougeâtre répandent sur l'ensemble une teinte triste, convenable au sujet. Dans cette composition pleine d'intérêt, il n'y a de froid que la flamme qui brûle sur l'autel.

La *Cassandre* de M. Langlois peut à juste titre être considérée comme un des plus beaux morceaux exposés. Cet ouvrage est exécuté dans la manière du grand maître à qui notre école actuelle doit son lustre et sa supériorité.

L'ENTRÉE DE HENRI IV DANS LA VILLE DE PARIS,

PAR M. GÉRARD.

Largeur, 30 pieds. — Hauteur, 16 pieds.

S'IL est un événement gravé dans la mémoire de tous les Français et dont le récit fasse encore palpiter les cœurs, après plus de deux siècles, c'est celui que M. Gérard vient de retracer à nos yeux. L'entrée de Henri IV dans la capitale d'un royaume reconquis par sa bonté autant que par ses armes, dans une ville qu'il avait nourrie en l'assiégeant, ne ressemble point à l'entrée d'un vainqueur dans une place forcée d'ouvrir ses portes ; c'est l'arrivée du meilleur des rois au milieu d'un peuple *affamé* de le voir. Les guerres civiles éteintes, les factions dispersées ou contenues, la ligue détruite, toute la nation ralliée autour du monarque, l'étranger réduit à contempler le bonheur de la France qu'il ne peut plus diviser, tels sont les bienfaits de cette journée. Toutes les muses doivent la

célébrer à l'envi. Depuis long-temps la poésie a payé son tribut par une épopée ; la peinture vient d'acquitter le sien par un autre poëme, et la Henriade de M. Gérard, sans avoir autant de détracteurs que celle de Voltaire, n'obtiendra pas moins de succès.

Si la notice explicative publiée sur le tableau de *l'Entrée de Henri IV* est l'ouvrage du peintre, elle prouve que la plume n'est pas moins bien placée entre ses mains que le pinceau ; si le peintre n'en est pas l'auteur, du moins on est fondé à croire qu'elle n'a pas été publiée sans son aveu, et qu'elle indique bien ses intentions. Le lecteur me saura gré de la transcrire tout entière ; il me serait impossible de lui présenter une description plus précise et plus intéressante. Je trouve aussi mon compte personnel à cette citation ; car la notice, se rapprochant de la forme de mes examens, donne à ma manière d'envisager les arts et d'analyser leurs productions le suffrage d'un grand artiste.

« L'une des époques mémorables de notre histoire, sans doute, est celle où le meilleur et le plus valeureux des princes vint se confier à l'amour et à la fidélité du peuple français, où Henri IV fit son entrée dans Paris.

« Le 22 mars 1594, le roi, à la tête d'une partie de son armée, fut reçu à la Porte-Neuve par le comte de Brissac, gouverneur de la ville; il entra précédé de son avant-garde, et continua sa marche aux acclamations d'un peuple immense.

« Tel est l'imposant spectacle que le peintre avait à retracer : les groupes dont se compose le tableau indiquent toutes les affections d'un si grand jour, terme de tant d'années de désordres et de calamités.

« Au centre paraît Henri IV : sa physionomie, son attitude, expriment les vertus de son âme et les sentimens qui la remplissent, une joie noble et pure, une confiance généreuse et empressée. Il a l'air de se donner au peuple qui se soumet à lui.

« A la droite, la figure historique de Brissac, qui n'a pas quitté le roi depuis son entrée, et qui appelle en ce moment son attention sur un groupe d'officiers municipaux. A leur tête se présente le prevôt des marchands, ce courageux Luillier qui prépara le triomphe paisible de Henri IV, et qui doit être immortel parmi les bienfaiteurs du peuple.

« Autour du roi se pressent Montmorenci, Crillon, le maréchal de Retz.

« A la gauche, et dans l'ombre, semble se cacher Biron, enveloppé du nuage de son triste avenir. Du même côté, on reconnaît Sully, alors dans la vigueur de l'âge : il porte le casque du roi ombragé du triple panache ; ses traits sont animés d'une expression attentive et réfléchie ; il veille sur la vie de son maître avec la sollicitude d'un ami. Près de lui le brillant Bellegarde paraît occupé d'un souci moins grave et moins fidèle.

« Plus loin, et sur la route que va parcourir le roi, s'avance le maréchal de Matignon. Son geste exprime l'enthousiasme : il vient de défaire un corps de lansquenets qui avait opposé quelque résistance ; ce fut le seul événement qui troubla cette heureuse journée.

« En avant, Saint-Luc d'Épinay attache ses regards sur un groupe de ligueurs dont il plaint le délire, et montrant le roi à l'un d'eux, il tente de l'émouvoir à l'image de la clémence et de la magnanimité.

« A l'autre extrémité du tableau, un vieillard, les yeux levés au ciel, jouit avec reconnaissance d'un bonheur que ses vieux ans ne lui promettaient pas.

« Une femme à genoux et vêtue de ce deuil que les révolutions rendent si fréquent, sent re-

naître, à la vue de Henri, et fait partager à son fils orphelin des espérances qui ne seront pas trompées.

« Un citoyen et un guerrier se jettent dans les bras l'un de l'autre. Le guerrier agite le vieux drapeau de l'armée, glorieux témoin de tant de victoires.

« Près d'eux et sur le premier plan du tableau, un simple citoyen, le quartenier Néret, dont le nom a mérité de devenir historique, s'avance entre ses deux enfans qui veillaient avec lui à la garde de la Porte-Neuve, et qui se montrèrent dignes de leur père, lorsqu'elle fut ouverte au roi.

« Une foule de peuple, indiquant par des caractères variés le vœu commun de la France, se précipite au-devant du cortége.

« L'heureuse nouvelle est annoncée par des trompettes qui se répandent dans les divers quartiers de la capitale.

« Au fond du tableau s'élève la Porte-Neuve (1), sous laquelle ont défilé les troupes qui suivent le roi ; on voit une partie de la galerie d'Apollon ;

(1) La Porte-Neuve était située sur le quai du Louvre, à peu près à la hauteur du second guichet de la galerie.

monumens commencés sous les règnes précédens, et interrompus pendant les guerres civiles.

« Dans un point de vue moins éloigné, on aperçoit sur un balcon Gabrielle d'Estrées, que l'on chercherait, si le peintre l'eût oubliée.

« Du côté opposé, se prolonge la rive gauche de la Seine : on y découvre quelques maisons éparses au milieu des campagnes couvertes depuis par les somptueux édifices du faubourg Saint-Germain. L'horizon se termine par les coteaux de Meudon.

« Enfin, sur le devant du tableau, des débris de barricades renversées, des armes rompues et foulées aux pieds attestent les derniers obstacles que de généreux efforts ont surmontés, que des mains fidèles ont aplanis.

« L'entrée du roi à Paris fut le signal de la renaissance de l'ordre et de la prospérité dans toute la France, et, pour citer un des traits empruntés à l'histoire par le chantre de Henri,

Dès lors on admira ce règne fortuné,
Et commencé trop tard et trop tôt terminé.

HENRIADE, chant X. »

L'ordre dans l'étendue est le caractère du génie. Quel génie a tiré du néant cette composition dont les détails sont si nombreux, et qui est simple

dans son ensemble? Couvrir une toile immense de personnages tous en action, était la moindre difficulté de l'entreprise. Si une savante ordonnance, si une ingénieuse distribution de la lumière, n'avaient procuré des repos à l'esprit et aux yeux, cette multitude de figures n'aurait produit que de la confusion. Il fallait disposer les objets par groupes, subordonner ces groupes les uns aux autres, les balancer par un juste équilibre, éclairer la scène par masses, et rappeler ainsi, à force d'art, au milieu d'une action compliquée, l'idée de l'unité. M. Gérard a rempli la plupart de ces conditions; il a créé une *grande machine*.

Je vois en effet rassemblées dans son tableau toutes les qualités qui constituent ce grand œuvre de la peinture. Les dimensions de l'ouvrage, l'élévation du sujet, la hardiesse de l'exécution, ce qui émeut, ce qui attache, ce qui impose, tout s'y trouve réuni. Gloire au peintre qui puise dans nos annales d'aussi nobles inspirations! son tableau ne tiendra pas seulement le rang le plus distingué dans les fastes de l'art, il fera époque dans l'histoire.

Au milieu d'un brillant cortége militaire, Henri IV s'avance, sur un cheval isabelle qui semble fier de le porter; il est vêtu d'une ar-

mure de fer; une écharpe blanche accompagne son cordon bleu, heureuse alliance de la couleur des lis avec la couleur du ciel qui les ramène; ses yeux sont dirigés vers le cortége municipal; le geste de sa main droite, plein de franchise et de cordialité, semble dire à tous ceux qui l'entourent : Soyez à moi comme je suis à vous. C'est une heureuse idée de lui avoir découvert la tête; il est le seul des guerriers qui n'ait point de casque; cette confiance magnanime caractérise bien un roi qui se donne à son peuple. Par là, M. Gérard a pu montrer tout entière cette figure qu'on croirait idéale, et qui n'est que vraie, miroir fidèle d'une âme royale et française; un peu plus de grandeur dans les proportions aurait ménagé à l'artiste le moyen de donner encore plus de développement à cette touchante physionomie; on y reconnaît d'ailleurs tout Henri IV. La noblesse, la clémence, la bonté, les qualités brillantes, les vertus généreuses y sont empreintes. Qui pourrait contempler ces traits sans être attendri jusqu'aux larmes? M. Gérard n'a pas cherché la ressemblance de son héros dans ce plâtre qui n'offre le meilleur des rois que comme *la mort nous l'a fait;* on voit qu'il a étudié tous les portraits, tous les bustes, toutes les médailles de ce prince; qu'il s'en est profon-

dément pénétré ; on sent surtout que le modèle primitif s'est façonné à la longue et dès l'enfance dans le cœur du peintre, comme la figure de la Vierge dans l'imagination de Raphaël.

De la tête du monarque l'œil descend sur le groupe des échevins; le prevôt des marchands présente les clefs de la ville; la plupart des fonctionnaires municipaux regardent le prince, d'autres sont inclinés devant lui. Je ne chercherai point à décrire les expressions diverses de ces magistrats animés d'un même sentiment. Tous ces signes d'une joie respectueuse se sont reproduits sous nos yeux dans une semblable solennité; ici le peintre a eu à faire moins de frais d'imagination que de mémoire; témoin du retour d'un petit-fils de Henri IV, il s'est efforcé de rendre ce qu'il a vu.

L'effet pittoresque du groupe est au-dessus de tout éloge. Le choix des airs de tête, si vrais, si nobles, si vénérables, ces fronts chauves, ces cheveux blancs, ces démonstrations d'allégresse et d'enthousiasme, modifiées par le calme de l'âge et par la gravité des fonctions, ces attitudes contrastées sans effort, les plis de ces toges et de ces manteaux, draperies larges, dont l'effet devient encore plus imposant par la richesse sévère des couleurs, tout cela forme une des plus

belles choses qui existent en peinture, et ce magnifique ensemble qui rappelle plusieurs grands maîtres, a le cachet d'un talent original.

Au corps de ville s'est mêlée une femme d'une beauté remarquable, portant un enfant dans ses bras; sa figure charmante s'oppose heureusement aux physionomies des vieux magistrats. Loin de regarder comme une inconvenance l'action de cette femme, je trouve au contraire que le tableau n'offre pas assez d'exemples de ces mouvemens irréguliers, de ces élans aussi impossibles à commander qu'à contenir, de ces transports d'une ivresse générale qui se rit des obstacles, et, dans son impatience, franchit les barrières qu'on lui oppose, de cette espèce de tumulte qui n'est pas le désordre, mais qui anime plus une fête publique que la froide symétrie d'un programme.

Comme ce d'Épinay-Saint-Luc connaît bien le cœur de son maître, lorsque, cherchant à ramener au parti du roi un Français égaré, il lui montre d'une des extrémités du tableau ce roi qui pardonne et qui oublie, qui ne distingue plus ni ligueurs ni royalistes, mais qui ne voit plus autour de lui que des Français! Quel sentiment profond dans ces étreintes presque convulsives d'un bourgeois et d'un guerrier qui, séparés,

confondaient leurs espérances, qui, réunis, confondent leurs transports! Quelle conception que celle de ce vieillard, nouveau Siméon, qui rend grâces au ciel d'avoir prolongé sa carrière jusqu'à cette journée, et dont les yeux vont se fermer en paix, puisqu'ils ont vu le Sauveur! Près de la vieillesse satisfaite, l'enfance élève au ciel des mains pures. Ah! puisse le ciel entendre les vœux de l'orphelin, exaucer ses innocentes prières et détourner le fer meurtrier.... Mais écartons ces tristes pensées à la vue d'un ouvrage qui ne nous présente qu'une seule fois et dans l'ombre l'image des fureurs passées pour ne faire briller à nos yeux que celle de la félicité actuelle. Avec quelle force de pathétique cette dernière image est rendue dans le groupe du fidèle quartenier, pressant ses deux fils dans ses bras! Comme citoyen, comme père, Néret n'a plus de vœux à former. La joie de revoir son roi, le bonheur d'avoir contribué à son retour, l'orgueil de posséder deux fils dignes de lui exaltent ses traits, et les émotions qu'il éprouve sont partagées par ses enfans avec ce surcroît d'énergie qu'y ajoute la chaleur de l'âge; on sent bien que ce jour est pour tous trois le plus beau de leur vie; l'intérêt de cette scène est indéfinissable; c'est l'expression vraie de l'enthousiasme. Tous

ces épisodes marquent bien la fin des guerres civiles, le terme du mal, le commencement du bien.

Sans doute Gabrielle d'Estrées devait assister au triomphe de son royal amant. Le regard que le rival heureux de Henri IV attache sur elle me paraît en situation, même dans une composition grave; ce signe d'intelligence rappelle ingénieusement un des mots les plus fins et les plus aimables d'un roi dont l'histoire en a tant recueilli, mot qui lui-même rappelle la réponse remplie de grâce qu'il fit aux échevins, le lendemain de la réduction de la ville, lorsqu'ils lui portèrent au Louvre les présens d'usage : *Messieurs, hier je reçus vos cœurs, aujourd'hui je reçois vos confitures.* Mais la maîtresse est trop en évidence; le peintre pouvait la placer de manière qu'elle fût tout aussi visible, sans être aussi dominante : dans le triomphe de Henri-le-Grand, tout devait être plein de sa grandeur; on ne devait qu'entrevoir ses faiblesses.

Tel est au surplus le caractère de ce prince, qu'en l'aimant pour ses qualités, nous l'aimons encore pour ses faiblesses mêmes. Je m'attends donc à voir mon observation contestée par beaucoup de Français, par un plus grand nombre de Françaises. On s'expose à trouver bien des con-

tradicteurs, lorsqu'on se hasarde à reprendre quelque chose dans un ouvrage universellement admiré. Toutefois, je remplirai le devoir que la critique m'impose. Je dois prouver à M. Gérard que mon admiration pour son talent n'est point aveugle.

Le tableau manque de profondeur; l'air n'y circule pas librement; l'œil ne se promène pas avec assez de facilité entre les groupes, qui paraissent entassés; la perspective aérienne, cette partie de l'art pour laquelle il n'y a pas, à la vérité, de règles précises, n'est pas toujours observée; les demi-teintes sont trop noires et les bruns trop fortement empâtés, ce qui ôte à la couleur une partie de sa transparence, et donne au tout, sinon un aspect triste, au moins un aspect sérieux. On rappelle, pour excuser ce défaut, que le fait se passa le 22 mars, à cinq heures du matin : cela est exact; Henri IV ne perdait pas de temps en affaires; mais un anachronisme de quelques heures aurait permis au peintre d'éclairer la scène par un beau soleil de printemps. Il est bien vrai que la parure des guerriers, l'éclat des écharpes, les banderoles qui flottent au haut des tours, les drapeaux ornés du chiffre de Henri, donnent à cette pompe un air de triomphe ; mais tous ces signes de réjouissance préparés

par les hommes ne valent pas un rayon du soleil ; c'est la lumière qui fait les fêtes. Dans le ton grave où M. Gérard s'est placé, l'exécution est grande et hardie; c'est un beau faire ; mais pourtant ce n'est pas un faire classique ; on y remarque plus de facilité que de franchise : comme les vers de Delille, cet ouvrage honore notre école, mais je ne crois pas qu'il puisse faire école ; il y a beaucoup d'effet dans le tableau ; mais, en même-temps, la magie de l'art s'y fait trop apercevoir : la perfection de l'art est de cacher.

Un de nos plus habiles peintres produit une composition du premier ordre ; pendant ce long enfantement, il se soutient à la hauteur de son sujet ; il se montre à la fois dessinateur, coloriste, peintre, historien, poëte. Et voilà qu'un simple amateur, guidé par le sentiment des arts, mais dépourvu de l'autorité que donne leur pratique, ose risquer un avis sur cette merveille ! Mais aussi pourquoi l'auteur de la notice n'a-t-il pas poursuivi sa tâche ? pourquoi M. Gérard n'a-t-il pas contribué lui-même à initier le public dans les secrets de son talent, en appréciant, avec l'impartialité d'un homme supérieur les qualités et les défauts de son ouvrage? L'exemple de Corneille nous fait voir que le génie qui crée

les chefs-d'œuvres, lorsqu'il les juge de bonne foi, en est presque toujours le meilleur juge.

Une composition aussi capitale, commandée par le Roi, a sans doute une destination. Je ne cherche point à pénétrer des intentions que je respecte; il est encore plus loin de ma pensée de suggérer une détermination sur laquelle ma faible voix ne peut avoir d'influence. Mais, si, comme simple citoyen de Paris, j'osais exprimer un vœu, je dirais : « Non, ce n'est point dans un palais que doit être placé ce tableau vraiment populaire; le peuple ne pourrait l'y voir. Le bon Henri est celui de nos souverains dont le peuple conserve le souvenir avec le plus de vénération et d'amour; le peuple a lui-même attaché à la plante la plus répandue dans nos campagnes le nom du bon Henri; sa statue, sur le pont Neuf, est saluée par le peuple; que la représentation de son retour parmi ce peuple qui le rappelait par ses vœux ne soit pas moins accessible que sa statue; que chaque jour, à chaque instant, les habitans de Paris puissent visiter ce monument si honorable pour nos ancêtres, dont les sentimens sont les nôtres et seront ceux de nos descendans; que cette peinture soit placée dans la maison de la commune, où les grands comme les petits sont appelés sans cesse par leurs intérêts,

où les citoyens accourent au jour d'affliction comme au jour d'allégresse, où le peuple est sûr de trouver toujours dans ses magistrats l'exemple de la fidélité : l'effigie de Henri IV orne la façade de l'Hôtel-de-Ville de Paris ; que le tableau de M. Gérard montre encore Henri IV dans la grande salle, et que l'inauguration de ce chef-d'œuvre soit solennisée par une fête municipale. »

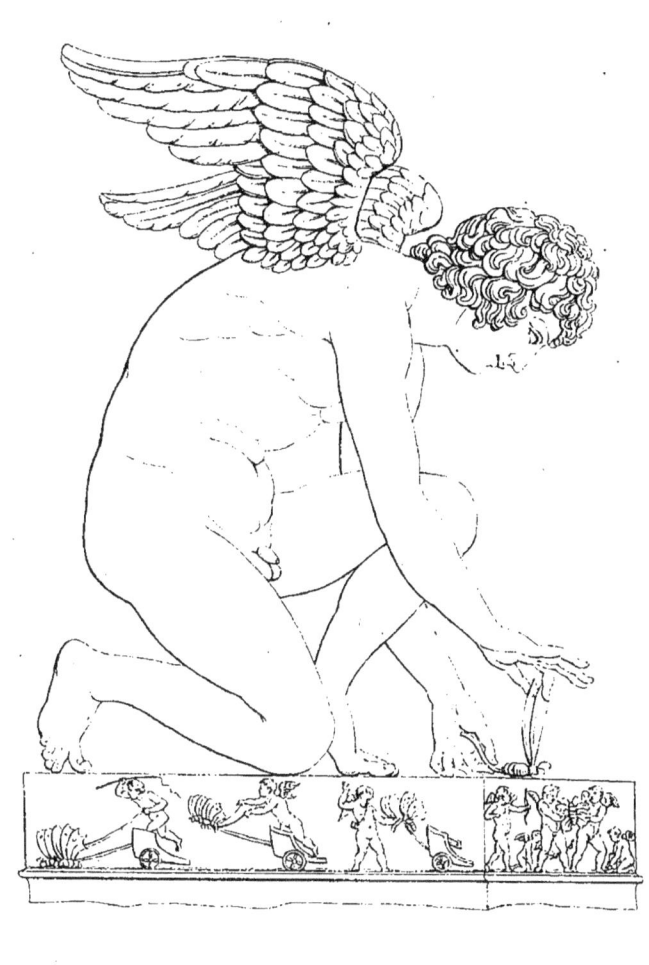

L'AMOUR,

par Chaudet (1).

Proportion, 4 pieds.

Ce marbre respire; quoique exempt de mutilations, il pourrait passer pour un antique. Une aussi parfaite imitation du style grec obtient à juste titre le tribut de l'admiration générale; l'idée première, les développemens, paraissent appartenir à un ancien. L'artiste français n'aurait-il pas sculpté une ode inédite d'Anacréon? On croirait en effet que le poëte de Téos, après avoir échauffé de ses leçons le peintre qui dessina Bathylle, a voulu enseigner aussi que la sculpture n'est, comme la peinture, qu'une poésie. Oserai-je essayer de réaliser cette fiction? Le chantre des amours, si fidèlement traduit par le

(1) Cette statue allégorique, exécutée par feu Chaudet, a été terminée sous la direction de M. Cartellier, son ami. La perfection du travail ne fait pas moins d'honneur au talent qu'à l'amitié des deux artistes.

ciseau, n'aura-t-il pas à se plaindre d'une imitation qui le dépouille des trésors de sa langue harmonieuse, et ne remplace le feu de son génie que par de faibles étincelles?

« Artiste, prends la cire molle et laisse-moi conduire l'ébauchoir. Représente à mon gré l'Amour et sa puissance; que l'âme soit subjuguée par ce pouvoir auquel rien ne résiste; qu'elle cède à l'attrait du plaisir.

« L'emblème du plaisir sera la rose, cette fleur dont j'aime à couronner mes cheveux blancs dans la joie d'un festin; le papillon léger sera l'image de l'âme; si tu as vu Bathylle, tu n'auras pas de peine à modeler l'Amour.

« Que les contours de son corps soient arrondis sans mollesse, fermes sans dureté; répands sur lui une grâce enfantine qui s'allie avec la perfection des formes viriles; rends son air malignement naïf.

« Ses cheveux sont roulés en anneaux autour de sa tête; dans ses regards, la fierté est tempérée par la douceur; son sourire est fin, mais il a plus d'agrément que d'innocence; ses traits, comme ceux de Bathylle, font naître l'espérance et la crainte. Donneras-tu des ailes à l'Amour? Oui, fais-le tel qu'il est, charmant et redoutable,

auteur des biens ; auteur des maux de la vie.
Un genou en terre, il tient d'une main la
rose ; sans paraître songer à mal, il la présente
au papillon posé ; l'éclat des couleurs, l'amorce
du parfum attirent l'insecte qui s'approche sans
défiance ; il est saisi par les ailes avec l'autre
main ; captif, il ne peut plus s'échapper.

« Ainsi voilà l'âme prisonnière ; mais elle se
plaît dans sa chaîne ; cette douce servitude lui
paraît pleine de charmes et préférable à la liberté.

« N'ai-je donc pas vu les cœurs des mortels,
sous l'empire du cruel Amour, déchirés par les
jalousies, percés de traits, brûlés de feux, af-
faissés sous le poids des tourmens, s'efforçant en
vain de secouer le joug ? N'ai-je pas vu l'âme,
dans sa souffrance et succombant à la peine,
implorer le secours des dieux ?

« Les dieux ont pris pitié d'elle ; ils envoient
le Travail à son aide. Le papillon s'unit avec
l'abeille. Un rude combat s'engage, et la victoire
est long-temps disputée ; mais les flèches s'é-
moussent sur la ruche laborieuse, et le terrible
aiguillon met en fuite les Amours.

« Triomphe pénible, mais qui n'est pas acheté
trop cher ! Enfin, l'âme est heureuse ; elle se re-
pose sur un lit de fleurs ; dans une union intime

et fortunée ; elle goûte en paix d'ineffables délices.

« Ces vicissitudes amoureuses, ces passages du bien au mal, du mal au bien, ces tourmens si étranges, qu'on plaint le cœur qui les endure ! qu'on plaint davantage le cœur qui les ignore, ces épreuves, ces combats, cette victoire ! Artiste, peux-tu rendre tout cela ?

« Que vois-je ? la base de la statue n'est plus une cire immobile ; elle s'est animée sous tes doigts ; tu as suivi les caprices de ma pensée ; les bas-reliefs de la plinthe sont le complément de ton ouvrage, et ton talent flexible n'est pas resté au-dessous de mes chants.

« Sculpteur, tu as vaincu le peintre de Bathylle ; son art jaloux me déroba mille trésors ; le tien a tout exprimé. Il ne te reste plus qu'à tailler le marbre pour rendre ton chef-d'œuvre immortel. »

Le Christ déposé de la Croix.

LE CHRIST DÉPOSÉ DE LA CROIX,

par M. Guilllemot.

Largeur, 9 pieds. — Hauteur, 11 pieds 4 pouces.

Le Christ est étendu sur un linceul ; Joseph d'Arimathie à genoux embrasse fortement la partie supérieure du corps; courbé sur les divines reliques, il y tient son front attaché. La Madeleine baise avec amour les pieds du Sauveur et les baigne de ses larmes. La mère de douleur succombe à l'excès de ses souffrances, les forces l'abandonnent, elle s'évanouit. Anne voudrait accourir à son aide, mais l'âge trahit l'empressement maternel. C'est une jeune fille qui soutient la vierge défaillante. Nicodème debout, les mains croisées, a les yeux fixés sur le Christ; il montre plus de fermeté que les autres personnages. Jean s'appuie sur la croix ; il a l'air de méditer sur l'œuvre de la rédemption, et paraît absorbé dans la grandeur du mystère.

Le ciel est couvert d'épais nuages que des

éclairs sillonnent; une draperie sombre, suspendue aux bras de la croix, est agitée par un vent violent; toute la nature semble être en deuil.

Hâtons-nous de refaire par la pensée une figure que le peintre doit changer entièrement: je veux parler de la Madeleine, très-belle assurément, mais d'une beauté profane. Son ajustement, sa coiffure, sa pose, tout rappelle la pécheresse et rien la pénitente: cet objet mondain jusque dans la douleur doit disparaître d'une composition sacrée. Supposons donc le sacrifice consommé et la figure refaite dans le caractère qui lui convient. De ce moment le tableau ne mérite presque plus que des éloges.

Si l'on a blâmé l'action de Joseph d'Arimathie, comme familière, c'est qu'on l'a peut-être mal comprise. Il ne se jette pas sur le corps du Sauveur; mais, après avoir aidé à le descendre de la croix et à l'étendre sur le linceul, il le presse une dernière fois contre son sein avec un redoublement de tendresse et comme ne pouvant s'en détacher; ce mouvement d'effusion n'a rien de répréhensible. Il ne faut point oublier que Joseph est le disciple qui a sollicité de Pilate la permission d'ensevelir le Christ, qui a fait l'acquisition du suaire, qui a embaumé le corps,

qui a préparé le sépulcre; c'est un caractère expansif, dont la sensibilité agissante doit éclater en démonstrations. D'ailleurs, le parti pris par le peintre lui a ménagé pour le Christ un développement heureux, bien préférable, sous le rapport de l'effet pittoresque, à la roideur de la position couchée, développement qui s'accorde bien avec l'attitude du disciple et qui produit avec celle de Nicodème un beau contraste.

Ce dernier personnage est plus concentré; c'est un vieillard dont les impressions sont amorties par l'âge, un sénateur que l'habitude des fonctions publiques a rendu maître de lui-même, un chrétien déjà initié dans les secrets de la foi. Sa pose est grave, majestueuse, résignée.

La figure de la Vierge se distingue par le sentiment et la vérité; on ne peut la voir sans être ému; elle forme avec les deux femmes qui s'occupent d'elle un groupe éminemment pathétique; les têtes pouvaient être plus nobles et plus idéales, mais non plus expressives.

Le Christ, jeté d'inspiration, est grandement dessiné; la tête est belle, quoique les traits ne soient pas ceux que la tradition a consacrés. Le cou, l'épaule droite, le bras droit, le torse, sont des chefs-d'œuvre de modelé; le métier ne s'y

montre nulle part ; il n'y a que de l'âme, et la divinité perce à travers les apparences humaines. Les parties inférieures ne sont pas aussi heureusement exprimées. Je dois reprendre ici le ton de la couleur ; le corps de l'Homme-Dieu au tombeau devait offrir la pâleur de la mort, mais non la lividité de la décomposition.

Je n'aime pas que le disciple bien-aimé demeure étranger à la scène. Ce personnage est mal conçu, et l'exécution de toute la figure laisse à désirer.

Les mains, très-variées de nature, de position et de mouvement, sont traitées avec autant de finesse que de science ; elles ont beaucoup de relief et se détachent bien sur le fond.

Les draperies, larges et imposantes, sont ajustées avec goût ; les nuances en sont bien assorties à la situation ; le brun, le vert sombre, le bleu foncé, le violet, sont les couleurs dominantes ; l'harmonie sévère qui résulte de leur union prédispose à la tristesse. A l'aspect du tableau et avant même de l'avoir étudié, on est saisi d'un sentiment religieux. Cette peinture a toute la poésie du sujet. Si elle affecte ainsi au Salon le simple curieux, que ne fera-t-elle pas dans un temple, entourée du saint appareil qui doit en fortifier l'impression ?

De tous les tableaux d'église commandés par M. le préfet de la Seine, celui de M. Guillemot me semble remplir le mieux le grand objet (p. 20.) que ce magistrat s'est proposé (1). L'effet pittoresque n'en est pas moins remarquable que l'effet moral ; c'est vraiment le style italien ; on croirait ce tableau sorti de la savante école des Carraches.

(1) Un système d'encouragement aussi bien entendu est un service signalé rendu aux arts. M. de Chabrol vient de recevoir, dans le suffrage des artistes, confirmé par celui du public, la récompense la plus flatteuse de son zèle éclairé. La classe des beaux-arts de l'Institut l'a nommé académicien libre, en remplacement de M. de Choiseul-Gouffier, honorant en même-temps par ce choix le nom du prédécesseur et celui du successeur.

L'INTÉRIEUR D'UNE SALLE A MANGER,

par M. Drolling père.

Largeur, 2 pieds 6 pouces. — Hauteur, 2 pieds.

L'INTÉRIEUR D'UNE CUISINE, par le même.

Mêmes dimensions.

Il est des ouvrages autour desquels la foule se presse constamment, et qui justifient la vogue dont ils jouissent par le mérite de l'exécution. Les deux *Intérieurs* exposés par M. Drolling sont de ce nombre. Mais l'examen détaillé de ces ouvrages serait aussi sec et aussi froid que leur représentation par un simple trait serait insuffisante. Je me bornerai à donner au lecteur une légère idée des deux tableaux, sans essayer de les lui mettre sous les yeux par une gravure incomplète, ou de les lui faire concevoir par une description sans intérêt.

Dans la salle à manger d'un modeste appartement, un jeune homme, en négligé du matin, assis à côté d'une table pliante, déjeune avec une tasse de café. Un épagneul traverse la pièce et vient solliciter sa part du déjeuner de son maître.

Dans l'angle à droite, on voit la cuisinière qui ouvre une armoire pour en tirer les objets dont elle a besoin. Une porte pratiquée au milieu du mur du fond établit la communication avec une seconde chambre, dans laquelle une jeune personne joue du piano. La fenêtre de cette arrière-pièce, située en face de la porte intermédiaire, laisse apercevoir quelques arbres au dehors. Un jour vif entre par cette fenêtre; il répand dans les deux pièces une lumière éclatante, et il est renvoyé en larges et brillans reflets par le carreau poli de la salle à manger. Cet effet est rendu avec un art admirable : mais est-il mieux rendu que ces plafonds enfumés, ces peintures noircies, ces papiers salis par le temps, ces meubles nombreux et divers? Le pinceau de l'artiste se joue des plus grandes difficultés du genre.

La cuisine est représentée dans le même système que la salle à manger, et éclairée de la même manière. La lumière y est moins large et moins intense, mais elle y est plus diversifiée dans ses accidens. La cuisinière, assise près de la cheminée, raccommode un schall rouge; les rayons du jour passent à travers le tissu de l'étoffe ; l'effet de cette transparence est saisi avec adresse et rendu avec vérité. Au fond, en avant de la fenêtre, une jeune fille est occupée à coudre.

Une autre petite fille, étendue sur le carreau, fait jouer avec un morceau de papier roulé le chat de la maison. Les ustensiles de la cuisine, en plus grand nombre et plus variés que les meubles de la salle à manger, sont imités avec le même talent. Mais je voudrais voir le feu pétiller dans cette cheminée; je voudrais le voir embraser ces fourneaux. Les ateliers de Comus sont comme ceux de Vulcain; c'est le feu, c'est le mouvement qui les anime et les vivifie. Cette convenance locale n'a pas été négligée par les peintres flamands.

Les deux tableaux de M. Drolling, dont l'un est le pendant nécessaire de l'autre, offrent un modèle de la perfection dans l'imitation de la nature inanimée ; l'espace s'enfonce, les meubles se détachent, tous les objets se mettent à leur place, distinctement, sans confusion ; l'illusion produite par ces peintures n'est pas affaiblie par un examen prolongé ; plus l'œil regarde, plus il est trompé ; chacun de ces *Intérieurs* produit l'effet du Panorama.

La Maîtresse d'École de Village.

LA MAÎTRESSE D'ÉCOLE DE VILLAGE,

par M. Drolling père.

Largeur, 2 pieds 6 pouces. — Hauteur, 2 pieds.

Par un beau jour d'été, une maîtresse d'école de village tient sa classe dans la cour de la maison rustique; elle file au rouet tout en donnant sa leçon. Quatre petites filles sont groupées auprès d'elle, dans diverses attitudes; elles ont toutes un livre à la main. Une barrière en bois forme l'enceinte de la cour. Au-delà est la route, où chemine un paysan portant un sac sur son épaule. On découvre à quelque distance le clocher qui s'élève entre des arbres.

Rien de plus naïf que le groupe des enfans. L'une, assise à terre, chiffonne à plaisir les feuillets de son livre pour prouver qu'elle l'étudie, et joue de bon cœur avec sa corbeille. Une autre, sur le seuil de la porte, a le livre ouvert sur ses genoux; mais est-elle bien attentive? Oui, très-attentive à regarder deux poules, qui vont becquetant et caquetant autour de la maison. Une troisième, debout derrière la porte, boude

contre l'*Abécédaire* maudit qui l'a fait mettre en pénitence. La seule qui soit à la lecture est celle qui lit sous les yeux de la maîtresse; mais aussi elle y est tout entière; elle serre le livre des deux mains et ses regards ne se détachent pas des lettres. La maîtresse, sans interrompre son travail, observe l'écolière avec sollicitude; cette maîtresse est une bonne femme; la complaisance maternelle est peinte sur son visage. On voit cependant sur le rouet les verges redoutables, les verges qui maintiennent la discipline et font respecter la bonté.

Les choses inanimées ne sont pas traitées avec moins d'esprit que les figures. La fabrique principale, les ustensiles qu'on voit dans la cour, le mobilier villageois qu'on distingue dans la chambre basse, tout est d'une excellente exécution. L'œil pénètre avec facilité dans l'intérieur, à travers la porte et la fenêtre; la transparence des demi-teintes est aussi remarquable dans les objets placés au fond que la fermeté des tons pleins dans les objets qui occupent le devant.

Les expressions, les ajustemens, le dessin, le coloris, tout est également vrai dans ce petit tableau. C'est la nature prise sur le fait, et rendue avec un charme inexprimable de gentillesse et de grâce.

NOTICE SUR M. DROLLING.

Admirons bien ces trois excellens ouvrages; le pinceau qui les créa n'en produira plus; l'auteur a terminé sa carrière; M. Drolling est mort au moment où il allait recueillir une nouvelle gloire à l'exposition de cette année, et voir son fils entrer en partage de sa célébrité. Les amis des arts ne liront peut-être pas sans intérêt quelques détails sur la vie de ce peintre.

Martin Drolling naquit à Bergheim, près de Colmar, le 19 septembre 1752. Un peintre-miroitier de son pays, qui reconnut en lui un goût inné pour le dessin, lui en donna les premières leçons; elles étaient bien imparfaites; le jeune Drolling en sentit bientôt l'insuffisance; il voulut venir à Paris pour travailler sous les maîtres et pour étudier les modèles. Ses parens n'étaient pas riches; ils combattirent la résolution de leur fils, mais infructueusement; la nature l'avait fait peintre.

Arrivé dans la capitale, sans fortune, sans intrigue, sans appui, il eut à surmonter mille ob-

stacles. Il lutta avec courage et persévérance. Les travaux qu'il était obligé d'entreprendre pour vivre, et qui auraient étouffé des dispositions moins énergiques, devinrent pour lui une source d'instruction. La force de sa vocation triompha de tout.

Un talent aussi décidé devait tôt ou tard se produire ; il finit en effet par être apprécié. M. Drolling ne fut redevable de ses protecteurs qu'à son mérite, et il n'employa leurs bons offices que pour se procurer les moyens de se perfectionner dans son art.

Ami de la vérité par caractère, il chercha à l'exprimer dans ses ouvrages. Il se consacra d'abord au genre du portrait, et il y réussit. Plusieurs portraits exposés sous son nom obtinrent un grand succès; quelques-uns parurent sous d'autres noms que le sien, quoiqu'il en fût réellement l'auteur. Les arts comme les lettres offrent de fréquens exemples de cette espèce de marché, où une mise d'argent est échangée contre une mise de gloire.

Le penchant de M. Drolling le portait vers l'imitation de la nature. Ce sentiment du vrai, premier germe de son talent, fut fécondé par la vue des petits tableaux hollandais. Frappé de la naïveté avec laquelle les scènes familières étaient rendues dans ces peintures, il essaya de les

imiter. Ses premières tentatives furent heureuses; il ne cessa de faire des progrès dans ce genre jusqu'à sa mort, et son dernier ouvrage est peut-être son chef-d'œuvre.

Un dessin correct, une couleur juste, une touche ferme, animée, spirituelle avec franchise, un choix de personnages pris dans la vie commune sans avoir jamais rien d'ignoble, tels sont les principaux caractères de son talent. On ne trouve pourtant pas dans ses tableaux cette verve de composition et cette séduction de coloris qui appartiennent à l'école flamande ; mais en revanche on n'y rencontre pas ces objets dégoûtans qui appartiennent aussi à cette école, et dont le cynisme blesse trop souvent les regards délicats. Louis xiv, qui excluait Téniers de ses palais, en aurait accordé l'entrée à M. Drolling. Les productions de son pinceau seront toujours très-recherchées des amateurs ; *la Dame de charité, le Confessionnal, la Laitière, le Marchand forain, la Marchande d'oranges, le Verglas, la Maîtresse d'école*, occuperont dans tous les temps une place distinguée parmi les plus précieuses collections.

M. Drolling est mort le 16 avril 1817, dans sa soixante-cinquième année ; mais il survivra dans ses ouvrages : tant que durera le goût de la

peinture, on parlera de son talent, et on dira *un Drolling* comme on dit *un Gérard-Dow*. Le fils de cet habile peintre débute avec éclat dans la même carrière; il soutiendra sans doute la gloire du nom dont il est l'héritier. Le tableau de *la Mort d'Abel*, exposé par ce jeune artiste, et que nous allons examiner, justifie les espérances que ses premiers succès avaient fait concevoir.

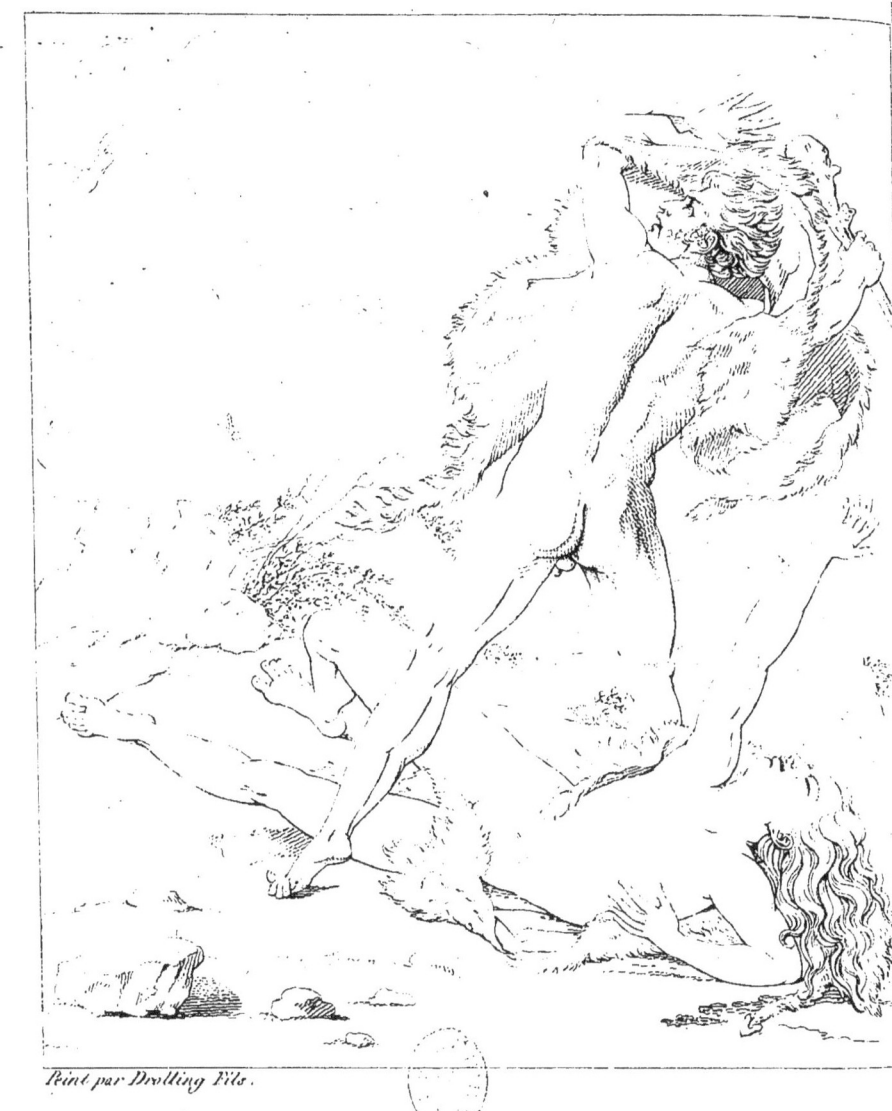

Peint par Drolling Fils.

La mort d'Abel.

LA MORT D'ABEL,

par M. Drolling fils.

Largeur, 6 pieds 6 pouces. — Hauteur, 8 pieds.

Le feu du ciel est descendu sur le sacrifice d'Abel et a consumé la victime; les offrandes de Caïn ont été rejetées. Caïn ne peut supporter cette vue; dans l'égarement de sa fureur jalouse, il renverse l'autel élevé par son frère et frappe son frère lui-même. Le premier crime est commis. Abel tombe atteint du coup mortel; son dernier geste, son dernier coup-d'œil, sa dernière pensée, sont pour son meurtrier, qu'il chérit et qu'il plaint.

Cependant la colère du Seigneur se manifeste au milieu des nuages; Caïn est troublé; il voit la main de Dieu s'appesantir sur lui; son attitude exprime l'épouvante; une peau d'ours jetée en désordre sur ses épaules et autour de ses bras rend encore cette expression plus terrible; mais la contenance du méchant n'est point abattue et son orgueil n'est point fléchi.

Le paysage est un affreux désert, qui n'offre à l'œil qu'un sable aride, des rochers stériles et des torrens.

La composition du tableau est fortement conçue, les lignes en sont pittoresques, les expressions profondes; il y règne une grande énergie d'effet, et le choix des accessoires ajoute à la terreur que la scène principale inspire.

Deux figures nues offraient une occasion naturelle de développer les plus belles études du dessin; le peintre a usé de ce privilége qui lui était donné par son sujet, mais il n'en a point abusé; la science se montre sans affectation dans son ouvrage; la fermeté du dessin ne lui ôte rien de sa souplesse, et il est vrai de dire que ces deux académies ne sont point *académiques*.

La diversité des caractères est bien rendue; Caïn est fortement musclé; Abel, d'une nature plus délicate, n'a pourtant rien d'efféminé; le premier brave son juge et son Dieu; le second regarde tendrement son frère et semble conjurer le courroux céleste.

Ce bel ouvrage n'est pas irrépréhensible. Les têtes paraissent trop grosses, surtout celle d'Abel; les jambes sont au contraire un peu grêles; quelques ombres qui s'étendent sur le corps de Caïn ont trop d'intensité; une d'elles produit

même une apparence d'étranglement auprès des hanches. On désirerait plus de noblesse dans les deux figures et un style qui rappelât davantage par son élévation idéale les premiers-nés d'entre les hommes. Le terrain est monotone, et il n'y a pas assez d'opposition entre la couleur du sable et le coloris d'Abel; mais je sais tant de gré au jeune artiste du parti neuf et hardi qu'il a pris en détachant des figures fortement éclairées sur un fond clair, que j'ose à peine lui reprocher le défaut qui en est la suite; la qualité la plus précieuse dans le jeune âge, c'est l'originalité. M. Drolling fils la possède, et son talent prend sa source dans les deux principes éternels du beau et du vrai, la chaleur de l'âme et l'étude sentie de la nature.

LE CHRIST

APPARAISSANT A LA MADELEINE,

par M. Vignaud, de Beaucaire.

(Tableau peint pour la cathédrale de cette ville.)

Largeur, 7 pieds 10 pouces. — Hauteur, 12 pieds 6 pouces.
(La partie supérieure cintrée.)

Les disciples et les saintes femmes ne savaient pas encore le Christ ressuscité. La Madeleine s'était approchée du tombeau; elle avait vu la pierre levée et le sépulcre vide; elle croyait que le corps de Jésus avait été soustrait, et elle en pleurait amèrement la perte; elle répétait dans son affliction : « On m'a enlevé mon Seigneur. »

Tout à coup elle aperçut un homme qu'elle prit pour un jardinier. « Si c'est vous qui l'avez enlevé, lui dit-elle, indiquez-moi où il est, et je l'emporterai. » C'était Jésus lui-même. Il ne prononça que ce mot, *Marie*. Elle le reconnut aussitôt. « O mon maître, s'écria-t-elle. » Et elle voulait approcher; alors Jésus lui dit : « Ne me touchez point »

Ce fut là la première apparition du Christ rendu à la nature divine; c'est ce moment que le peintre a représenté. Jésus a une de ses mains posée sur une bêche; de l'autre main, il fait signe à la Madeleine de rester à distance; l'autorité de son geste est tempérée par la douceur de ses traits; mais l'auréole céleste rayonne autour de sa tête; la Madeleine, étonnée, tombe à genoux devant son Dieu.

M. Vignaud a disposé son groupe avec intelligence; la figure de Jésus est simple et majestueuse; l'ample draperie bleue dont elle est vêtue concourt à lui donner de la grandeur. La physionomie de la Madeleine exprime à la fois la douleur, la surprise et le regret; ses ajustemens, riches sans être voluptueux, satisfont à une convenance délicate; mais sa pose est un peu tourmentée, et il y a peut-être quelque chose de forcé dans l'anatomie du cou.

Le fond est occupé par le rocher dans lequel a été creusé le tombeau; des arbres en ombragent la cime; on découvre au loin la cité déicide et le Calvaire surmonté des trois croix. L'artiste a traité ce fond en paysagiste et en peintre d'histoire.

Si la composition de M. Vignaud n'attire point la foule par des qualités brillantes, que le sujet

ne comportait pas, elle satisfait le connaisseur par des qualités estimables, et Beaucaire pourra, dans tous les temps, montrer avec un juste orgueil cette production d'un peintre né dans ses murs. Heureux l'artiste qui consacre ainsi son talent à l'embellissement de sa patrie! Heureux après lui le favori de la fortune qui, pouvant mettre un prix aux créations du génie, donne au talent de l'artiste qu'il emploie une aussi noble direction!

Si le destin m'eût fait riche, je n'aurais pas été jaloux d'étendre au loin et à grands frais l'enceinte de mon habitation; un tapis de verdure, un massif d'arbres et quelques fleurs auraient suffi à l'agrément de ma solitude; le promeneur ne m'aurait point accusé d'avoir ravi à ses excursions les champs, les prairies et les bois, pour les enclore dans mon parc. Eh! de quel avantage seraient pour moi ces murailles? Elles borneraient ma vue, et leur monotonie me ferait acheter par l'ennui le triste plaisir de dire, *Ceci est à moi.*

Peu sensible à ces jouissances de l'égoïsme ou de la vanité, mais séduit par une autre ambition, j'aurais voulu introduire dans ma ville natale quelques-unes des merveilles de l'art, et j'y aurais mis en évidence une des merveilles de la nature.

O toi, qui nais sous ces hauteurs au pied desquelles s'étend la jolie ville de Châtillon, fontaine plus claire que le cristal, toi, dont l'onde est l'unique fard que les Châtillonaises emploient pour entretenir l'éclat piquant de leur teint, ô belle Douhi, je t'aurais tirée de ton obscurité; la nature te fit digne de devenir célèbre.

Utile auxiliaire de la Seine, souvent tu lui conserves l'existence. Quand les ardeurs de la canicule ont desséché le fleuve naissant, ton urne intarissable alimente son cours; mais bienfaitrice généreuse, tu caches le service que tu rends, et tu laisses à la Seine son nom en lui abandonnant tes eaux.

Des constructions profanes ne masqueraient plus ta grotte sacrée. A peine as-tu vu la lumière, que, surmontant une résistance soudaine, tu mets en mouvement avec facilité la roue de l'usine, comme Hercule au berceau jouait avec les monstres. Ce triomphe n'est pas sans gloire. Mais que m'importe ta puissance, quand je ne cherche que ta beauté?

L'air rafraîchi par ton courant ne porterait plus à l'odorat que le parfum des fleurs; ton lit serait dégagé d'une végétation surabondante; tu coulerais, libre et limpide, sur un sable pur.

Je voudrais voir la chèvre aventurière paître le cytise et le thym sur ces Alpes qui couronnent ta tête ; l'aune, le saule, le peuplier, tous les arbres amis des eaux orneraient ta rive ; les couples heureux des amans viendraient errer sous leur ombrage, et ta nymphe serait la confidente des plus doux entretiens.

Alors, ô belle Douhi, le voyageur s'arrêterait devant toi ; il contemplerait de loin le rocher d'où tu sors, saisi d'admiration en présence de cette masse imposante, plus doucement ému à l'aspect d'une Madone sans art que la piété de nos pères plaça dans le flanc de la montagne. Je le vois s'avancer vers ta source ; il pénètre dans ton asile ; son œil parcourt avec un religieux effroi et ces concavités souterraines et ces fentes perpendiculaires qui semblent être les joints de la voûte suspendue sur sa tête ; il cherche à découvrir ton origine ; mais un mystère impénétrable trompe la curiosité de ses sens, et son imagination se perd elle-même dans ces abîmes.

Si le voyageur est un Walckenaer, la Géographie s'enrichira de ton nom, et peut-être mériteras-tu l'honneur d'être admise dans la brillante *Cosmologie* (1). S'il est un Valenciennes, un Forbin,

(1) *La Cosmologie* est un ouvrage de M. Walckenaer,

un Bourgeois, un Turpin de Crissé, quelque jour, rivale de Vaucluse, tu prendras rang au Salon entre les fontaines célèbres, parmi les paysages fameux.

O belle Douhi, que ne puis-je, dès à présent, te rendre telle que te fit la nature! Te remettre en honneur aux yeux de mes compatriotes, te procurer les hommages de l'étranger, serait un de mes vœux les plus chers; inscrire mon nom au-dessus de ton bassin serait ma plus douce récompense.

L'artiste qui aime son pays n'a pas besoin de richesses pour y placer un monument de son amour; sous sa main créatrice, la toile, le bois, la pierre deviennent des monumens. Pour laisser dans la ville de Beaucaire un souvenir durable de son nom, M. Vignaud n'a fait dépense que de talent. Je le félicite de goûter cette jouissance des âmes bien nées, et je m'écrie encore une fois: Heureux l'artiste qui consacre son pinceau ou son ciseau à l'embellissement de sa patrie!

membre de l'Institut royal de France, de l'Académie des Inscriptions et Belles-Lettres; cet ouvrage est aussi distingué par l'élégance et l'éclat du style, que par l'élévation des vues, la variété des connaissances et l'intérêt des rapprochemens.

HYACINTHE, par M. Bosio.

Proportion, 4 pieds.

Un air enfantin, une expression pleine de naïveté et d'innocence, une pose originale, un peu capricieuse peut-être, mais qui s'accorde avec la souplesse de l'enfance; un mouvement juste, une étonnante morbidesse, une grâce ingénue, un charme exquis de naturel et de vérité, telles sont les principales qualités de cette excellente figure.

Hyacinthe est à demi-couché; il regarde ses compagnons; la hanche droite pose à terre; la partie antérieure est soulevée par les deux bras, qui, portant sur les coudes et les avant-bras, forment un double point d'appui, ou plutôt un double arc-boutant pour le torse. Ainsi le torse suit une espèce de plan incliné qui permet de découvrir en dessous la poitrine et une partie du ventre. La main droite est arrêtée sur le palet, l'autre main est fermée; la jambe gauche étendue s'appuie sur la cuisse et la jambe

Hyacinthe.

droites, qui sont fléchies. La tête est redressée ; les cheveux tombent en anneaux sur le cou. Le jeune homme regarde, avec une curiosité attentive, la partie qu'il vient de quitter ; loin de prévoir que ce jeu doit lui devenir funeste, il désire que la chance ramène son tour d'y prendre part ; mais son désir est sans impatience.

Cette statue est de celles que les mots ne peuvent pas décrire. Les difficultés que l'artiste a eues à vaincre sont incalculables ; il fallait que toutes les parties fussent apparentes, et qu'à raison de l'âge, chacune d'elles fût, pour ainsi dire, imperceptible. M. Bosio a résolu ce problème ; les formes d'Hyacinthe sont accusées partout et ne sont prononcées nulle part. Il y a peut-être un peu trop d'idéal dans certaines parties du visage, quoiqu'on soit fondé à observer que ces mortels aimés des Dieux avaient sans doute quelque chose qui se rapprochait de la divinité. Mais le torse est admirable ; on sent battre le cœur dans la poitrine. La ligne qui s'étend depuis le cou jusqu'à l'extrémité de la jambe est des plus heureuses ; l'œil en suit avec facilité et avec plaisir la douce sinuosité. La jambe est si pleine de vie, qu'on épie, en quelque sorte, l'instant où l'enfant la fera mouvoir, et qu'on se sent presque tenté de la soulever. Rien de plus

gracieux que la ligne qui dessine l'épine du dos. Tous les contours sont aussi souples de mouvement que suaves de modelé. Les articulations si délicates des pieds et des mains sont rendues avec beaucoup de finesse et de sentiment. Tout indique le favori d'Apollon dans le premier développement de sa beauté.

ARISTÉE, par M. Bosio.

Proportion, 6 pieds.

Aristée est debout; le corps porte sur la hanche droite, la jambe gauche est un peu avancée; la tête s'incline légèrement. Les cheveux séparés sur le front sont couronnés de fleurs. La physionomie, sérieuse sans tristesse, annonce que le dieu de l'agriculture s'occupe des intérêts du ministère utile confié à sa surveillance. Le bras gauche fléchi s'appuie par le coude sur un tronc d'arbre recouvert d'une peau de chèvre; le bras droit est étendu, et la main renversée est soutenue par un bâton noueux, dont l'extrémité supérieure remonte jusqu'au haut du bras.

Cette figure est noble et imposante; l'attitude en est simple, parfaitement équilibrée, et très-convenable à la sculpture. On ne compte point de muscles, mais on voit des formes; la science de l'anatomie ne doit pas conduire à un autre résultat. Le caractère de la force est empreint

dans tous les membres, mais il n'y a rien de forcé.

La statue rappelle les poses antiques ; cependant elle appartient tout entière à l'artiste moderne ; elle n'a son type que dans la nature ; l'auteur s'inspire de l'antique, mais la nature est son seul modèle. C'est ce système qui conduit à la beauté. Montrer tout ce qui est dans la nature, ne montrer que ce qui s'y trouve, mais choisir cette nature et l'embellir, en soutenant les parties trop faibles, en affaiblissant les parties trop fortes, voilà la sculpture. Cet art sévère n'admet point de prestige ; il consiste dans la belle vérité.

L'*Aristée* tient le milieu entre l'*Hyacinthe* et l'*Hercule combattant*, statue admirable de M. Bosio, que nous verrons sans doute un jour exécutée en marbre. Ainsi c'est la même main qui a bâti l'immense charpente d'Alcide, qui a modelé avec fermeté, mais sans exagération, les formes mâles du dieu des jardins, et qui a arrondi sans mollesse les formes encore indécises du jeune ami d'Apollon. L'artiste qui a fait blasphémer Ajax (p. 69) avait fait soupirer Vénus, et chargé d'exécuter une Vierge pour une des églises de Paris, le même artiste saura nuancer d'une candeur raphaëlesque le sourire miséricordieux de

Marie. Nous nous sommes attendris devant Didon (p. 42), nous avons frisonné devant Clytemnestre (p. 45), et ces deux miracles de l'art, d'un caractère si opposé, sont l'ouvrage du même pinceau. Conclusion : le vrai talent ne se renferme pas dans un genre exclusif; il s'étend à tous les genres.

1. LA DUCHESSE DE MONTMORENCY,

Largeur, 2 pieds 7 pouces. — Hauteur, 3 pieds 2 pouces.

2. MADAME DE LA VALLIÈRE,

Largeur, 2 pieds 5 pouces. — Hauteur, 2 pieds 8 pouces.

3. MADAME ÉLIZABETH DE FRANCE,
ASSISTANT A UNE DISTRIBUTION DE LAIT,

Largeur, 5 pieds 6 pouces. — Hauteur, 4 pieds.

PAR M. RICHARD.

M. RICHARD a exposé trois ouvrages; deux sont exécutés suivant la manière accoutumée de ce peintre. Dans le troisième, l'artiste paraît avoir essayé de changer de manière. Je ne jetterai qu'un coup-d'œil sur les deux premiers tableaux; j'examinerai le troisième avec un peu plus de détail.

I.

Après la fin tragique de Henri, duc de Montmorency, décapité à Toulouse en 1632, Marie-Félicie des Ursins, sa veuve, se retira dans le monastère de la Visitation, à Moulins. Elle y fit élever le mausolée qui subsiste encore. Depuis

ces événemens, le cardinal de Richelieu, traversant la ville de Moulins, crut devoir envoyer un de ses pages auprès de la duchesse pour la saluer de sa part. « Dites à son éminence, répondit-elle au page, que vous avez trouvé la veuve du maréchal de Montmorency pleurant encore après dix ans sur le tombeau de son époux. »

Le peintre a représenté la duchesse assise devant un prie-dieu; elle est vêtue de deuil et voilée d'un crêpe; elle montre d'une main le tombeau; de l'autre main, elle tient un mouchoir blanc dont elle essuie ses pleurs. Ses yeux sont rouges et gonflés, ses traits altérés par une longue affliction ; mais sa tête est belle et sa physionomie expressive. Un sablier mesure le temps qu'elle passe dans les larmes ; un livre de piété ouvert lui offre des consolations, qui n'ont point de prise sur sa douleur. Le jeune page, debout à quelque distance, a l'air embarrassé. On sent qu'il en a coûté à son cœur pour remplir le message.

Le mausolée qui occupe le fond du tableau, les carreaux du pavé en liais et en marbre noir, tous les objets de nature morte, dont la convenance ajoute à l'intérêt de la situation, sont traités avec ce talent qu'on connaît depuis long-temps à M. Richard.

II.

M^me de La Vallière, désabusée des vanités du monde, se retira au couvent des Carmélites pour y prendre le voile. Elle dit à la supérieure, en se jetant à ses pieds : « Madame, j'ai fait jusqu'à ce jour un si mauvais usage de ma volonté, que je viens la remettre en vos mains pour ne plus la reprendre. »

Les amateurs n'ont pas oublié qu'un peintre homme d'esprit, M. Monsiau, avait composé sur ce sujet un petit tableau qui obtint, à l'un des précédens salons, un grand succès. La scène se passait dans l'appartement de la supérieure ou dans le parloir du couvent. M. Richard, qui réussit à rendre les intérieurs gothiques, a placé la scène à l'entrée du cloître. Ce parti est moins vraisemblable.

M^me de La Vallière, vêtue de velours bleu, s'est précipitée à genoux devant la supérieure ; son attitude et son geste expriment, sans équivoque, le sens de ses paroles. Ainsi la résolution est prise. Cette longue chevelure blonde va tomber sous les ciseaux ; cette beauté touchante va s'ensevelir sous le cilice ; toutes les austérités de la pénitence semblent à peine suffire pour expier tant d'amour. La supérieure accueille la nouvelle Madeleine avec une indulgente bonté. Les

religieuses, témoins de ce spectacle, expriment diversement ce qui se passe dans leur âme; mais toutes prennent un intérêt tendre à l'infortunée La Vallière.

Le cloître s'étend en perspective jusqu'au jardin, dont on aperçoit quelques arbres : la longue uniformité de ses arceaux n'est interrompue que par une niche, dans laquelle on voit une Vierge tenant son fils dans ses bras. Le préau, d'une forme carrée, est occupé par le cimetière du couvent ; au milieu s'élève une croix de pierre ; une religieuse prie auprès de cette image, devant laquelle toutes les vanités expirent.

Cet ouvrage et le précédent sont de ceux qui plaisent au plus grand nombre de spectateurs; cependant le genre n'en est pas le plus recommandable ; ces tableaux ressemblent trop à la miniature ; la délicatesse recherchée des tons et du dessin approche de la mollesse; à force de soin, le pinceau devient léché, et ce fini précieux est bien près d'être froid.

III.

Madame Élizabeth de France assistait quelquefois à la distribution charitable du lait d'un troupeau qu'elle faisait élever dans sa maison

de Montreuil. Cette princesse avait confié le soin de ce troupeau à un vacher suisse, nommé *Jacques*, qu'elle avait fait venir de Fribourg. Ce jeune garçon, loin de son pays, s'affligeait au souvenir d'une Suissesse qu'il avait eu dessein d'épouser. Madame Élizabeth manda la jeune fille, en fit sa laitière, et couronna la constance de ces bonnes gens par leur union.

Le tableau représente l'intérieur de l'étable et de la laiterie. Au fond de l'étable, Jacques est occupé à traire une vache. Deux arcades en ogive laissent apercevoir au-dehors le pavillon habité par la princesse, et le jardin qui se termine par une terrasse entourée d'une grille de fer.

Vis-à-vis une des arcades, la laitière verse du lait dans un pot de terre que tient un petit paysan; le lait coule à flots de neige d'un vase dans l'autre; la satisfaction brille dans les regards de l'enfant; la gentillesse est répandue sur toute la personne de la jeune femme. Ses traits sont charmans, sa pose est vraie, naturelle. Il règne autant de justesse que de grâce dans le mouvement de sa tête, dans le balancement de ses bras, dans la demi-flexion de son corps. Rien de plus piquant que son ajustement helvétien. Une jupe rouge bordée de noir, un corset lacé avec un ruban écarlate, un tablier d'une toile

légère, rayé en travers par des bandes de différentes couleurs finement nuancées, des cheveux d'or tressés en grosses nattes et roulés en spirale, tout cela forme un costume montagnard fort élégant et très-pittoresque.

La princesse s'est arrêtée en face de l'autre arcade ; elle tient à la main une ombrelle blanche, qu'elle incline sur son épaule. Sa bonté, son affabilité, bien exprimées dans la plus aimable physionomie, attirent autour d'elle un grand nombre de petits paysans des deux sexes, qui viennent chercher du lait. Elle les contemple avec une bienveillance tendre, et leur inspire une douce confiance. Un seul de ces enfans, qui sans doute la voit pour la première fois, paraît embarrassé ; les autres, qui la connaissent si bonne, encouragent la timidité de leur camarade ; ils sont tout-à-fait à leur aise auprès de la sœur du roi de France ; le bonheur épanouit tous ces visages, qui pétillent de vivacité.

Un escalier conduit à la terrasse. Au haut de cet escalier, à l'entrée de la grille, M^{me} de Bombelles, qui était honorée de l'amitié de madame Élizabeth, et qui la secondait dans ses œuvres de charité, fait l'aumône à une petite fille. Tout retrace dans ce tableau l'image de la bienfaisance, qui dédommage de la grandeur.

Les ustensiles de la laiterie et tous les accessoires rustiques sont bien traités. On ne peut que louer la répartition adroite de la lumière ; il y a de la vérité dans l'effet du rayon de soleil qui, passant à travers l'ombrelle, éclaire la princesse.

Il y a beaucoup d'esprit et de sentiment dans l'exécution de cette peinture ; mais, sous le rapport de la composition, elle est défectueuse. Elle manque d'ordonnance, de lignes, et surtout d'unité. On y voit trois actions presque séparées, et, qui pis est, ces trois actions se passent dans trois lieux. Cette disposition est antipittoresque. L'architecture occupe trop d'espace ; les différentes parties du tableau ne sont pas bien en rapport, et comme le paysage du fond est négligé, il s'ensuit que l'aspect général du tableau donne l'idée d'une esquisse. Accoutumé à de petits espaces, M. Richard ne semble pas à son aise sur une toile d'une certaine étendue ; pour remplir un plus vaste cadre, il lui faut de l'habitude et de l'exercice. Quelques études sévères, des teintes moins lavées, une manière plus ferme et plus large, donneront à ses compositions agrandies le relief et le ressort que celle-ci laisse encore à désirer.

LE SONGE D'ORESTE,

par M. Berthon.

Largeur, 8 pieds. — Hauteur, 11 pieds.

Oreste s'est jeté sur son lit, dans l'espoir de goûter le sommeil; mais à peine a-t-il fermé les yeux, que le cadavre sanglant de sa mère lui apparaît, porté par les Furies. Il se réveille en sursaut; son bras se rapproche de son front, en signe d'effroi, et sa main semble repousser le fantôme. Électre est assise en avant; elle a déposé la lyre, si puissante sur l'esprit troublé des mortels; tournée vers Oreste, elle le regarde avec une tendre sollicitude; elle lui prodigue ses caresses et ses soins. Ainsi veillent le frère et la sœur, l'un, parce que les inflexibles Euménides lui envient un instant de repos, l'autre, pour calmer et consoler son frère. Depuis que la vengeance céleste poursuit cette famille, on n'y connaît plus le sommeil.

Le pinceau de M. Berthon est facile, mais froid; sa couleur a plus de consistance que

d'harmonie; son dessin cherche à rappeler l'antique, mais s'il le rappelle, c'est plutôt par une manière de voir propre à l'artiste, que par un sentiment vrai. Néanmoins l'exécution a quelque chose de grand qui impose; mais l'invention est faible.

Il fallait donner à Oreste un caractère sombre et sinistre dans les traits, une contraction forte et profonde dans les muscles, mais peu de mouvement dans les membres; l'affreux cauchemar du parricide est une situation concentrée; je cherche les tourmens du remords et je ne trouve que les convulsions de la douleur physique; ce spectacle fait mal, mais il n'intéresse pas.

Le moment choisi par le peintre n'est pas assez décidé; on ne saurait dire si Oreste a cessé de dormir, ou s'il dort encore les yeux ouverts. S'il dort, je n'approuve pas cette espèce de somnambulisme, état équivoque entre le sommeil et la veille; s'il a cessé de dormir, le fantôme aurait dû disparaître, puisque la vision n'est qu'un songe. D'ailleurs, l'apparition de Clytemnestre et des Furies ne me paraît pas bien conçue; cette fantasmagorie est bonne à l'Opéra; elle y est même nécessaire, parce que la scène est en action; dans le tableau, elle me semble

superflue; dès-lors, elle est déplacée, et l'effet n'est que puéril, à moins qu'une exécution terrible ne fasse frissonner.

Si l'artiste voulait aller chercher à l'Opéra des inspirations, ce n'est ni au poëte ni au décorateur qu'il devait faire des emprunts; mais il en pouvait faire au musicien de très-utiles. Voici comment la situation a été rendue par l'immortel Gluck, ce peintre éloquent de la nature et du cœur humain.

Oreste espère trouver quelque relâche à ses souffrances dans un court instant de sommeil; il croit que le calme rentre dans son cœur et il le dit; le malheureux ment à son insu; il prend l'accablement pour le repos.

Le chant (D) * procède par phrases entrecoupées, inégales; sa marche ascendante a quelque chose de très-pénible, qui exprime la progression d'une douleur croissante; la crise arrive à son dernier période; un cri déchirant (G) la termine; cette explosion est suivie de l'abattement.

La succession harmonique des accords qui, après avoir monté diatoniquement (*depuis le commencement du morceau jusqu'à* G) descen-

* Voyez sur la planche de musique gravée les lettres de renvoi, qui indiquent les intentions et les effets du morceau.

dent ensuite par semi-tons (*depuis* J *jusqu'à la fin du morceau*), cette succession, dis-je, fait comprendre qu'Oreste succombe à la lassitude; mais le sommeil n'est que sur ses paupières, comme le calme n'est que sur ses lèvres; l'orchestre va nous dire ce qui se passe au-dedans de lui.

Pendant toute la durée du morceau on entend, à la basse, la dominante *la* (C) uniformément distribuée en groupes de trois notes, que sépare un temps de silence. Ces tercets, qui reviennent sans cesse et toujours les mêmes, sont déjà une représentation très-énergique du remords acharné sur sa proie.

Mais l'effet de ce tintement funèbre est fortifié par celui d'un véritable tocsin que l'alto fait entendre (B), en redoublant avec rapidité l'importune dominante. On reconnaît dans ce frémissement monotone et sinistre l'agitation du criminel, tocsin moral qui sonne l'alarme au fond d'une conscience bourrelée. Une syncope qui lie de sept en sept ces notes redoublées dérange le sentiment de la mesure; elle complète ainsi l'image du trouble intérieur, en associant à l'idée de l'agitation celle de l'irrégularité.

L'accompagnement que les violons exécutent en duo (A) n'est pas conçu avec moins de pro-

EXTRAIT de l'OPÉRA D'IPHIGÉNIE EN TAURIDE,
Par GLUCK.

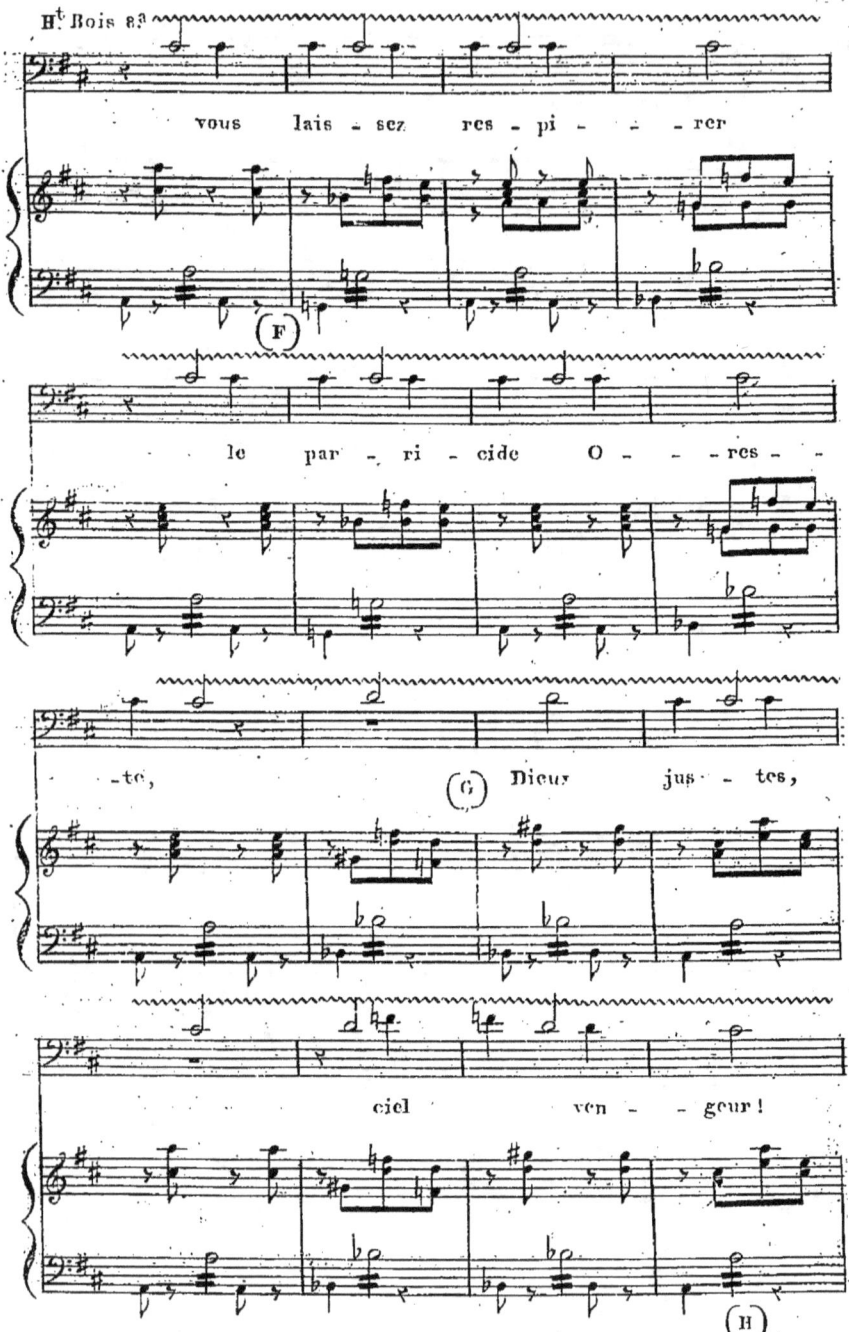

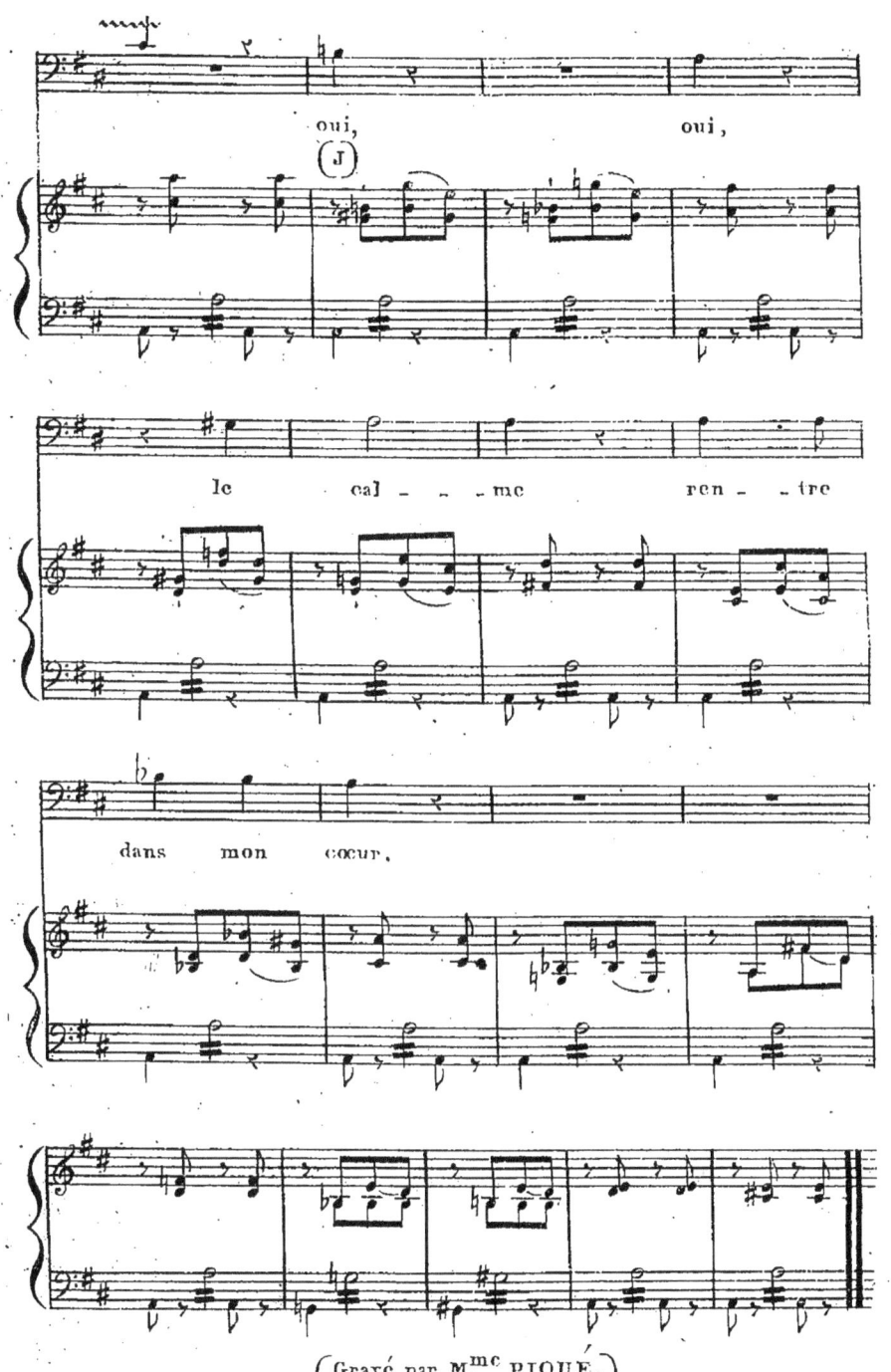

(Gravé par M.me PIQUÉ.)

fondeur. C'est une phrase toujours semblable dans sa forme, alternativement composée de saccades et d'aspirations; elle marche par soubresauts; dans les diverses modulations qu'elle parcourt, elle est scandée de la même manière; son rhythme exprime les soulèvemens convulsifs d'une poitrine pantelante, les efforts d'une respiration étouffée, la continuité de l'oppression. Et c'est alors que l'infortuné s'écrie que les dieux le laissent respirer. Non, il ne respire point; son cœur palpite avec violence; mais respirer, c'est éprouver une sorte de bien-être, et pour le parricide il n'est pas plus de bien-être que de repos.

Le tableau n'est pas achevé. Un nouveau coup de pinceau ajoute à sa sombre énergie. Le hautbois (E) vient mêler à ces terribles combinaisons son timbre criard et nasal; il appuie la sensation par une longue tenue; il augmente le tourment de l'oreille et de l'âme.

Observez que ni la mélodie, ni l'harmonie ne se dispersent; il n'y a ni écarts dans le chant, ni grands mouvemens dans les accords; tout est serré, tout est intérieur comme le remords même, et la prédominance de l'alto, partie intermédiaire entre les violons et la basse, contribue surtout à concentrer l'effet.

En dépit de ces secousses, de ces déchiremens, telle est l'économie générale du morceau, qu'on ne peut résister à son impression léthargique; l'effet est si morne, que la tendance au sommeil est invincible. Ces sursauts qu'on éprouve avant de s'endormir, dans l'état de malaise, ces efforts par lesquels on va au-devant du sommeil, cette pesanteur accablante qui précède l'assoupissement, sont exprimés par la chute brusque de la basse sur le *sol naturel* (F) et son retour immédiat au *la*. Cet allanguissement général auquel l'être souffrant succombe quand il s'endort, ne pouvait être mieux peint que par les oscillations de la basse, qui passe alternativement et à plusieurs reprises du *sol naturel* au *si bémol*, en se balançant autour du *la* (*depuis* F *jusqu'à* H). On se sent donc comme engourdir; il faut s'endormir malgré soi; aussi Oreste s'endort-il; mais quel supplice qu'un tel sommeil! Je ne connais pas de conception plus forte que celle de ce morceau, ni un effet plus énergique produit par des moyens plus simples; il n'y a pas une note qui n'ait une intention pittoresque et qui ne peigne; tout y porte le cachet du génie. Les partitions de Gluck n'ont ni hors-d'œuvre ni remplissage.

Lorsqu'à l'occasion d'une peinture qui n'est que médiocre, j'ai examiné une musique admi-

rable, je ne me suis pas écarté de mon sujet.
La musique et la peinture sont associées par
d'intimes rapports qui dérivent de la poésie,
ce lien commun de tous les beaux-arts. La
Grèce, chez les anciens, l'Italie, chez les mo-
dernes, est la patrie commune de la peinture
et de la musique. L'une, il est vrai, agit sur
l'organe de la vue, tandis que l'autre affecte le
sens de l'ouïe; mais c'est à l'âme, à l'imagina-
tion que toutes deux s'adressent; si leurs moyens
sont divers, leur objet est semblable; toutes
deux se proposent de plaire, d'attacher, d'émou-
voir, d'exalter même, et de conduire les hommes
à la vertu par le plaisir. La musique peint avec
les sons, comme la peinture avec les couleurs;
celle-ci colore l'espace, celle-là le temps; elles
se prêtent mutuellement leur langage; ainsi,
par l'effet d'un échange fraternel, la peinture a
ses *tons*, la musique ses *nuances*, et toutes deux
ont leur *harmonie*; l'une, par les impressions
morales, fait concevoir les expressions physiques;
l'autre conduit du monde sensible au monde
idéal; elles sont tellement sœurs, que chacune
d'elles forme, en quelque sorte, le complément
de la sensation produite par l'autre, et une si-
tuation gracieuse, pathétique ou terrible n'est
jamais plus vivement sentie que lorsque les deux

arts ont concouru à la représenter. Je ne puis entendre une musique passionnée sans chercher à la peindre, ni voir une peinture dramatique sans essayer de la rendre par des chants et des accords. On ne se figure pas combien cette traduction réciproque a d'intérêt et de charme; d'un côté, une base fixe et positive; de l'autre, tout le domaine de l'imagination. A moins d'un défaut de conformation, tout peintre doit aimer la musique, tout musicien la peinture. Jetez les yeux sur le tableau des *Noces de Cana*; vous y verrez Paul Véronèse, le Tintoret, le Titien jouant des instrumens; Léonard de Vinci excellait dans la musique, et il a conseillé aux peintres de la cultiver; Cherubini est aussi agréable dessinateur que profond musicien; Baillot est un des hommes les plus sensibles aux vraies beautés pittoresques ; le premier de nos paysagistes, Valenciennes, est un habile violon ; un de nos meilleurs violoncelles, Norblin, réussit à représenter les scènes familières, et les chefs actuels de notre école de peinture, Gérard, Girodet, Guérin, sont des amateurs de musique très-distingués. J'ai cité des exemples qui font autorité; j'en pourrais rapporter mille autres. L'exécution d'un virtuose a ses caractères comme le *faire* d'un peintre, et le talent de tous les deux

est susceptible d'être défini avec une précision presque égale, d'après des données analogues et par des termes équivalens. L'analyse poétique des deux arts repose sur les mêmes lois, elle suit des règles qui se correspondent, elle peut se faire parallèlement. Toutefois la critique d'une production musicale ne s'exerçant que sur des impressions un peu vagues, très-fugitives, et le plus souvent même, sur de simples souvenirs de ces impressions, demande plus de tact, plus de promptitude, un goût plus vif et plus délicat, une sensibilité plus exquise. L'art de Rameau admet aussi plus de conventions que l'art de Raphaël, et suppose une sorte d'initiation. Il est encore vrai de dire que les moyens de bien juger de la musique sont plus restreints et moins à portée des amateurs. Nous n'avons sous les yeux ni Michel-Ange ni Daniel de Volterre; mais nous pouvons jusqu'à un certain point les étudier dans des estampes, tandis que ce n'est qu'à l'orchestre et sur une bonne exécution que nous pouvons faire connaissance avec Handel, avec Gluck, avec Haydn, avec Mozart. Nous avons souvent entendu les chefs-d'œuvre de ces grands musiciens exécutés dans la perfection. Ne nous sera-t-il plus permis de recommencer cette espèce de cours véritablement classique ? Espérons que le

musée d'Euterpe ne restera pas toujours muet et solitaire, et qu'une administration éclairée nous rendra les nobles et intéressans exercices du Conservatoire. Rassemblons tous les élémens de notre suprématie. Qu'il ne soit pas dit que nous nous sommes privés nous-mêmes et comme à plaisir d'un genre de gloire que l'Europe nous enviait. Au surplus, quelques circonstances temporaires, accidentelles, ne font rien à la chose; au fond, la critique d'une production musicale est la même que celle d'un tableau. L'examen simultané de la peinture et de la musique offre un vaste champ d'observations. Cette étude comparative devient une source féconde d'aperçus neufs, de rapprochemens curieux, de résultats inattendus; l'amateur, en généralisant ainsi le principe de ses jugemens, agrandit la sphère de ses jouissances, et la communication entre les deux arts doit faire jaillir une lumière plus vive sur chacun.

Prud'hon pinx.t

Un jeune Zéphyr se balançant.

UN ZÉPHYR SE BALANÇANT AU-DESSUS DE L'EAU,

par M. Prud'hon (1).

Largeur, 2 pieds 11 pouces. — Hauteur, 3 pieds 10 pouces.

A l'ombre d'une épaisse forêt, dans le lieu le plus solitaire, près d'une cascade qui tombe

(1) J'espérais avoir occasion d'examiner un nouvel ouvrage de M. Prud'hon, *Andromaque pleurant avec son fils* (p. 6). L'exposition en avait été annoncée; mais il n'a point paru. Je me flatte de dédommager mes lecteurs en replaçant sous leurs yeux le tableau charmant du *Zéphyr*, un des plus beaux ornemens du Salon de 1814. Ce tableau appartient à M. de Sommariva. Sans être connu du propriétaire, je lui ai demandé la permission d'en prendre un trait. M. de Sommariva m'a ouvert aussitôt sa belle galerie, et avec une recherche de complaisance qui caractérise bien le véritable ami des arts, il a mis à ma disposition tous les moyens de satisfaire mon désir. Qu'il me soit permis de lui exprimer publiquement ma reconnaissance. Tous les amateurs savent que M. de Sommariva se plaît à encourager les artistes, en faisant un noble usage de leur talent, et en payant leurs productions d'un prix honorable. Mais il ne borne pas là l'emploi de sa

d'un rocher, un enfant charmant se balance. Ses bras le soutiennent sans effort à deux branches flexibles ; son corps s'abandonne au mouvement doux qui le berce. La jambe gauche est mollement étendue en avant; le pied gauche rase le miroir d'une onde paisible et s'y réfléchit ; l'autre jambe se replie avec souplesse pour reporter le corps en arrière. La physionomie est animée d'un sourire aimable, mais qui n'est pas sans malice. Serait-ce le fils de Cythérée? Au-dessus de ses épaules éblouissantes de blancheur, j'aperçois deux ailes de gaze. Une écharpe azurée, d'un tissu aérien, effleure son corps, agitée par un vent léger. Naïade de ce lieu, rassure-toi : cet enfant n'est pas celui dont les dieux et les hommes redoutent la puissance ; il ne vient troubler ni ton onde ni ton cœur : il folâtre pour folâtrer ; ses jeux ne cachent point de pièges, ses caresses sont exemptes de perfidie,

fortune; il en consacre une partie à d'importans objets d'utilité publique. Il vient d'assainir toute une contrée que désolaient des fièvres dangereuses, et que les faibles moyens de l'administration locale ne pouvaient rendre à la salubrité ; il a desséché une vaste étendue de marais, à quelques lieues de Paris, et par cette grande opération sanitaire, il a restitué à l'agriculture un territoire précieux. Voilà comment on est digne d'être riche.

et son innocente haleine ne fait naître que des fleurs. Cet enfant est le Zéphyr.

Quel mortel n'est pas sensible à la grâce? Tous les hommes sont subjugués par son pouvoir divin ; un petit nombre d'êtres privilégiés savent la rendre, et il n'est pas moins difficile de découvrir par quel moyen on parvient à l'exprimer que de dire en quoi elle consiste. Tel est l'embarras que j'éprouve en parlant de ce tableau, qui réveille tant d'idées si riantes et si poétiques. Cet ouvrage, modèle excellent de la grâce, me fait payer en ce moment le plaisir qu'il m'a causé, par la peine d'en rendre compte. Comment définir en effet le charme indéfinissable qui respire partout dans ces mouvemens simples et naïfs, et dont le principe n'est imprimé nulle part? Comment décrire ces nuances délicates et variées, qui, toujours mobiles, toujours fugitives, même après qu'elles ont été transportées sur la toile, échappent encore à l'œil qui croit les saisir, et semblent donner un démenti à l'art qui a prétendu les fixer? Où trouver le secret de cette magie? M. Prud'hon a rendu la grâce ; moi, à qui la tâche est imposée d'expliquer ce qu'il a fait, il faut, bon gré, mal gré, que je me réfugie dans le vague et insignifiant *je ne sais quoi*.

Trop sûr de mon insuffisance, me hasarderai-je à critiquer? Je l'avouerai; en présence du tableau, je me sentais, pour ainsi dire, sous le charme, et j'étais peu capable de juger. Je fus rendu à moi-même par la conversation de deux spectateurs qui raisonnaient tout haut sur l'ouvrage dont la vue m'avait plongé dans cette sorte d'extase. L'un, dans tout le feu de la jeunesse, était animé de cet enthousiasme qu'excitent les arts dans une âme sensible à leurs merveilles; l'autre, plus avancé en âge, voyait froidement et s'exprimait de même. J'écoutai leur entretien; j'y remarquai des idées judicieuses; ce que j'en vais rapporter tiendra lieu de ma propre critique.

« D'accord, dit le plus âgé, la touche est suave et moelleuse; mais toute qualité est voisine d'un défaut, et il me semble en effet qu'il y a dans cette peinture quelque chose de vaporeux, que le dessin n'a pas toute la fermeté nécessaire. — Ne confondez pas, interrompit l'autre; la morbidesse avec la mollesse. Plus de fermeté dans les contours aurait senti l'effort, et le moindre effort eût détruit l'harmonie de cette figure enchanteresse. C'est ce que l'artiste me paraît s'être attaché à éviter. Remarquez bien: l'enfant aspire; mais c'est avec une telle faci-

lité, qu'on n'aperçoit pas le travail des muscles. Considérez attentivement ce torse, et dites s'il est possible de rien imaginer de plus vrai, de mieux senti, de plus agréablement modelé. Loin d'être blessé de ce qui vous choque, je craindrais que plusieurs parties du corps, et notamment les bras, ne fussent d'une nature trop solide et d'un dessin trop prononcé, ce qui supposerait à ces parties plus d'exercice que l'âge ne le comporte. — La main droite, reprit le premier, a de l'afféterie et sent un peu la manière. Et puis, quelle singulière idée d'avoir ainsi suspendu le Zéphyr par l'articulation du poignet droit? Cette peau fine, pressée de tout le poids du corps sur la branche et froissée dans le mouvement, sera infailliblement déchirée par les rugosités de l'écorce. — Oui, répliqua l'autre avec vivacité, un enfant ordinaire aurait déjà le poignet en sang. Quoi! c'est ainsi que vous sentez, et vous prétendez juger des arts! Pour en juger, c'est peu d'apprécier leur mécanisme; il faut s'élever jusqu'à leur poésie. La poésie des arts est ce qu'il y a en eux de vraiment sublime. Ici le peintre avait à rendre sensible la légèreté idéale du Zéphyr. Pouvait-il y réussir mieux qu'en faisant porter tout le corps sur une partie délicate, et que la plus petite aspérité doit blesser,

sans néanmoins que cette partie en éprouve la moindre offense? Le Zéphyr se balançant sur un arbre est le papillon posé sur une fleur. Je trouverais mieux fondée la critique inverse, c'est-à-dire, celle qui désapprouverait l'effort, trop marqué peut-être, avec lequel la main gauche serre l'autre branche. — Je vois bien, reprit l'épilogueur, qu'à cette contradiction près entre l'intention poétique d'une main et l'action physique de l'autre, la figure est à vos yeux exempte de reproches; mais le paysage, mais les accessoires, qu'en dites-vous? Pour servir de fond à une scène tout-à-fait gracieuse, ce bois me semble bien sombre. — Tout comme il vous plaira, répartit le jeune homme, puisqu'il est écrit que nous ne devons pas être d'accord sur un seul point. Mais dussé-je vous contrarier encore une fois, je vous répondrai que, loin de blâmer l'artiste, il faut encore le féliciter sur le parti ingénieux qu'il a pris en éclairant ainsi la figure par un jour de clairière, et en l'opposant au rideau d'une forêt. D'ailleurs, l'obscurité de cette forêt est plutôt mélancolique et transparente que sombre et sévère; le ton en est bien adapté au sujet. Contraste harmonieux entre l'enfant qui se balance et le fond du tableau; contraste spirituel entre le mouvement d'une cascade et

la tranquillité d'une fontaine; contraste savant et hardi entre la ligne onduleuse, qui coule mollement depuis le haut du corps jusqu'à l'extrémité de la jambe étendue, et la ligne brisée, mais brisée sans dureté, de la jambe repliée qu'on voit en raccourci. Le reflet dans l'eau n'est-il pas d'une vérité surprenante? La draperie qui voltige dans les airs, et qui est ajustée si pittoresquement, n'ajoute-t-elle pas encore à la légèreté de la figure? Partout l'œil est étonné; partout l'esprit est satisfait. Il règne dans la disposition générale une magie inconcevable de clair-obscur, un jeu de lumière et d'ombre singulièrement adroit, un effet mystérieux et piquant, dont le secret n'appartient qu'à M. Prud'hon, dans l'école moderne, et dont le seul Corrége peut-être fournirait un exemple dans les anciennes écoles. »

Là-dessus, mes deux interlocuteurs se séparèrent. Je fus frappé de leur conversation, et surtout des mots par lesquels elle se termina. Moins absorbé par le charme de ma première impression, j'aurais, dès le principe, songé moi-même à ce rapprochement; je continuai le parallèle. Le pinceau de M. Prud'hon me sembla doux, caressant, harmonieux comme celui du Corrége; mais sa palette me parut manquer

d'une certaine fermeté de tons qu'on trouve dans celle du peintre des Amours, et je crus reconnaître qu'il suppléait à la franchise de la couleur par un prestige de coloris qui lui est propre. Ce prestige est si décevant, qu'au premier aspect on croit voir dans les ouvrages de l'artiste français tout ce qu'on admire dans ceux du peintre italien ; ce n'est qu'après un long examen, et en quelque sorte à la suite d'une minutieuse anatomie, que l'illusion cesse.

Le tableau du *Crime poursuivi par la Justice et la Vengeance célestes*, plusieurs portraits qui réunissent l'élévation à la vérité et où la physionomie du modèle semble revivre, un grand nombre d'excellens dessins dans tous les genres, prouvent la flexibilité du talent de M. Prud'hon ; mais la grâce est ce qui le caractérise ; l'*Enlèvement de Psyché*, le *Zéphyr*, et, avant tout peut-être, la figure de Vénus dans le tableau, d'ailleurs très-défectueux, qui représente *Vénus et Adonis*, lui ont mérité le surnom du *Corrége français*.

REVUE GÉNÉRALE DE L'EXPOSITION.

Il n'entre pas dans mon plan d'analyser toutes les productions exposées ; un tel détail serait fastidieux sans être instructif. Mais l'*Essai sur le Salon* ne remplirait pas son objet, si les compositions des divers genres n'y étaient passées rapidement en revue ; car alors l'idée qu'il donnerait du Salon serait trop incomplète. Je vais donc jeter un coup-d'œil sur toute l'exposition, en rapprochant les uns des autres les morceaux qui ont entre eux de l'analogie, et en plaçant, tantôt dans un texte suivi, tantôt dans des notes, mes descriptions et mes jugemens, de manière à ne point interrompre l'enchaînement systématique. J'insisterai sur plusieurs ouvrages importans dont je n'ai pas encore entretenu le lecteur. Ces examens développés, au milieu d'une nomenclature nécessairement sèche, en dissimuleront un peu l'aridité.

PEINTURE.

HISTOIRE.

Le tableau d'histoire occupe le premier rang dans la hiérarchie des genres. L'artiste qui traite

l'histoire va chercher ses sujets dans les annales des temps passés et dans la poésie de tous les âges.

L'épopée est la source la plus féconde d'inspirations pittoresques. Le vieil Homère est le père des peintres comme des poëtes. M. Langlois lui doit le tableau de *Cassandre*, sujet grec traité dans le style grec (1). L'esprit humain n'a jamais rien imaginé de plus touchant que les *Adieux d'Andromaque*. Cette scène attendrissante et naïve peut tenter le pinceau d'une femme. Mademoiselle Béfort l'a rendue avec intérêt et sentiment (2). Ah! que de maux présagent ces alarmes d'une épouse, ces pressentimens sinistres qu'elle éprouve pour la première fois, ces terreurs qu'elle n'a jamais senties quand le brave Hector franchissait la porte Scée et descendait dans la plaine! Ces adieux seront les derniers. A cette situation pathétique va succéder une situation déchirante; le défenseur de Troie va périr, et déjà M. Palmerini a représenté *Andromaque évanouie à la vue du corps d'Hector* (3).

―――――

(1) Voyez page 141.

(2) De l'expression, de la douceur, du moelleux, un peu de mollesse.

(3) Dans ce sujet éminemment expressif, le peintre

Virgile, le second des poëtes épiques, ne pouvait guère être mieux traduit chez les Français qu'il ne l'a été par M. Guérin, dans cette langue des beaux-arts commune à tous les peuples civilisés (1). Mais le chantre du héros troyen n'a fourni qu'un beau sujet à M. Lafond dans *Énée sur le mont Ida* (2). L'enlèvement d'*Ascagne*, par M. de Boisfremont, laisse à peine entrevoir la grâce virgilienne (3). M. Vafflard, qui a

s'est peu inquiété de l'expression. Il paraît ne s'être attaché qu'à la couleur ; mais, malgré ses efforts, cette couleur est dure et crue, et les tons en sont trop brillans pour une scène aussi douloureuse. La situation n'est pas assez caractérisée ; l'œil ne découvre qu'avec peine le corps d'Hector. Si M. Palmerini a eu connaissance de la touchante composition de Flaxman sur le même sujet, comme la disposition du groupe semble l'indiquer, il aurait mieux fait de la reproduire tout entière.

(1) Dans le tableau d'*Énée racontant ses aventures à Didon.* Voyez page 33.

(2) Ce sujet, susceptible d'une ordonnance animée et pittoresque, se prêtait aux plus grands effets de l'art. Le tableau, d'une dimension vaste, n'est pas dépourvu d'un certain mérite d'exécution ; le *faire* du peintre est libre, hardi, facile ; mieux vaudrait un peu moins d'assurance dans la main, et un peu plus de chaleur dans l'âme ; ce qui d'ailleurs ne dispenserait pas l'artiste d'une étude plus approfondie de la nature et des belles formes.

(3) Le stratagème de Vénus, qui déguise l'Amour sous

peint *Énée et Didon se réfugiant dans une grotte*, est encore plus loin de son modèle (1).

Après Homère et Virgile, c'est le Tasse qui vient fournir au peintre des inspirations. Un artiste qui n'est pas dépourvu de talent a été séduit par les attraits d'Armide; Armide a traité son soupirant en vraie coquette, et M. Ansiaux

les traits d'Ascagne pour enflammer Didon, est une des plus heureuses inventions de la poésie. Lorsque le poëte décrit le fils d'Énée endormi, lorsqu'il peint Vénus qui l'enlève dans les airs et le dépose avec une précaution maternelle dans les bosquets d'Idalie, au milieu des roses et des pavots, sa peinture est remplie de charme. Une fiction aussi gracieuse réclamait le pinceau du Corrége. Quelle idée pourraient en donner ces formes communes, ces attitudes bizarres, cette froide couleur, ce petit nuage mesquin sur lequel Vénus est soutenue en l'air, à deux pieds au-dessus de la terre. M. Guérin traduit Virgile à la manière de Delille, avec élégance et sentiment, et en lui donnant un peu d'esprit moderne; M. de Boisfremont semble vouloir le travestir.

(1) Point de noblesse dans les personnages, point de correction ni d'élévation dans le dessin, point de style dans les ajustemens, des expressions outrées, un intérêt factice; le chef des Troyens a l'air d'un pâtre, et la reine de Carthage ressemble à une bacchante. O Virgile! ô peintre divin de Didon!

Le Baptême de Clorinde.

se fût montré plus sage en fuyant une aussi dangereuse beauté (1). M. Mauzaisse aurait eu un succès complet dans le *Baptême de Clorinde* (2), si le peintre n'était tenu avant tout d'être poëte.

Clorinde est étendue sans vie sur une roche; le sang qui coule de sa récente blessure rougit son vêtement et sa poitrine. Tancrède, avec son casque, verse l'eau du baptême sur la tête de son amante, dont il tient une main. Dans ce triste et saint ministère, il étouffe sa douleur avec effort.

Le moment de l'action serait mieux choisi, si Clorinde expirante jetait un tendre et dernier regard sur l'infortuné Tancrède. La situation était indiquée par le poëte. « Au son des paroles sacrées (je cite la traduction de M. le duc de Plaisance, sûr de faire un égal plaisir aux amis de la poésie italienne et de la littérature française), Clorinde se ranime, elle sourit, une joie calme se peint sur son front et y éclaircit les

(1) Le tableau qui représente *Renaud et Armide* est une composition estimable; mais je cherche en vain dans l'enchanteresse ce charme irrésistible qui explique et justifie le délire du héros chrétien.

(2) Largeur, 8 pieds. — Hauteur, 9 pieds 5 pouces.

ombres de la mort; elle semble dire : Le ciel s'ouvre et je m'en vais en paix. » Cet instant était le plus intéressant de l'épisode : c'est donc celui que le peintre devait préférer. Dans le tableau, le visage de Tancrède ne présente que la résignation du chrétien ; je voudrais y voir au moins un indice du désespoir de l'amant.

Le corps demi-nu de l'amazone est bien jeté ; mais il est roide, et on ne sent pas assez comment il pose. Quelque prompte que soit la décomposition des extrémités après la mort, je ne puis m'accoutumer à voir dans les mains de cette femme guerrière, qui vient de mourir d'une blessure, la couleur des cadavres.

L'ajustement de Tancrède est répréhensible. Pourquoi lui avoir ainsi couvert les épaules d'un ample manteau de croisé? Nous savons par le poëte que le héros n'avait pas conservé ce costume pendant le long combat qui vient d'avoir lieu ; il faut donc supposer qu'il l'a repris depuis le combat. Voyez combien une telle combinaison d'idées réfroidit l'intérêt. Dans cette composition sévère, la simple cotte de mailles, assouplie par le talent du peintre, aurait aussi bien fait pour les yeux, et beaucoup mieux pour l'esprit.

Sous le rapport de l'exécution, l'ouvrage est

recommandable : le dessin pourtant n'est pas très-fort; mais la couleur a de l'éclat, de la solidité, de la vérité; la touche est large et facile, mais égale et monotone ; l'auteur exprime tout avec le même sentiment, et paraît ignorer ou craindre les sacrifices.

Je suis étonné qu'aucun de nos artistes n'ait puisé dans Milton, qui, tour à tour gracieux ou terrible et toujours grand, ressemble à Michel-Ange. Les emprunts faits à ce génie sublime vaudraient mieux que ceux dont Ossian est la source.

Ossian a été appelé *l'Homère du Nord*. Cette qualification ne me paraît pas méritée. Sans doute le barde écossais offre des traits pleins de grandeur et de sensibilité vraie ; il règne surtout dans ses poëmes une mélancolie qui plaît aux âmes tendres. Mais le chantre d'Achille est aussi varié que le chantre de Fingal est uniforme, et la différence entre les deux poëtes est plus grande qu'entre le brillant climat de la Grèce et le ciel de la Calédonie, toujours enveloppé de brouillards. Ce ciel brumeux, ces pâles météores, ces rochers de Morven battus par les flots en fureur, ne présentent qu'une nature décolorée et antipittoresque. M. de Dreux-Dorcy a trouvé dans *Dermide* un sujet bien froid, qu'il n'a pas ré-

chauffé par l'exécution (1). Nos plus grands maîtres ont fait de temps en temps quelques excursions dans ces tristes régions du nord ; mais leur génie est mieux acclimaté dans l'Italie et dans la Grèce. Revenons donc à ces belles contrées, toujours inspiratrices, toujours classiques.

L'Italie nous présente l'Arioste avec la riante épopée, dont il est le créateur. Comment cette imagination si féconde et si variée, cette folie si aimable et si poétique, n'a-t-elle pas animé les pinceaux de ces jeunes émules qui se lancent dans la carrière avec tant d'ardeur et de talent? Le *Roland furieux* de M. Gaudar de Laverdine est le seul tableau dont le sujet ait été emprunté à cette muse originale (2).

(1) Dans une solitude sauvage, au milieu des ruines, Dermide, l'ami d'Oscar, rêve à la vengeance et à d'ambitieux projets. Près de lui, son fils s'endort sur un tombeau. La tête de Dermide est fort belle ; mais, je le demande, est-ce là un sujet? L'artiste pouvait tout au plus faire de cela deux figures d'étude ; mais on ne compose pas un tableau avec un mannequin et une figure nue, à moins qu'une peinture excellente ne supplée au défaut d'intérêt.

(2) Trop sûr de l'infidélité de sa maîtresse, Roland, dans sa fureur jalouse, brise un des arbres où sont entrelacés les chiffres d'Angélique et de Médor. L'aspect du tableau est satisfaisant ; on y distingue le sentiment pit-

Si le poëme de l'Arioste n'a pas été mis plus souvent à contribution, un trait de sa vie est devenu le sujet d'un fort bon tableau.

On sait que l'Arioste était admis dans la familiarité des grands. Quoique allié à la maison des ducs de Ferrare, il dut sans doute à ses talens, à l'élégance de ses mœurs et à toutes ses qualités aimables, plus encore qu'à sa naissance, cette faveur presque toujours achetée trop cher, même lorsqu'elle n'est pas sans danger. Il fut nommé gouverneur de la province de Grafagnona, située au milieu de l'Apennin, alors déchirée par des soulèvemens populaires et infestée par une multitude de brigands et de contrebandiers. Il y établit une police exacte et y fit sévère justice. Un jour, dans une promenade, il fut tout à coup assailli par plusieurs de ces bandits. Il allait devenir leur victime, lorsqu'il fut reconnu par l'un d'eux. Le nom de l'Arioste leur rappelant les vers qui les avaient charmés, le gouverneur fut sauvé par le poëte.

Ce triomphe du génie a inspiré M. Mauzaisse. La scène se passe dans une gorge de l'Apennin.

toresque; mais l'exécution est un peu molle. L'auteur est mort à Rome, à la fleur de l'âge, donnant des espérances qui se sont changées en regrets.

Une croix, de sinistre présage, indique un endroit périlleux. On voit au loin, sur le sommet bleuâtre de la montagne, un château qui paraît être la résidence de l'Arioste.

Le poëte-gouverneur est debout, dans une parure riche et galante; les voleurs sont groupés autour de lui dans diverses attitudes. Un d'eux s'est emparé d'un petit coffre porté par un cheval qu'on voit sur la droite, à quelques pas en arrière, avec un domestique : il s'est empressé de l'ouvrir ; il en a tiré des livres, des manuscrits, une enveloppe de lettre qui indique le nom du personnage ; il a jeté avec dédain ce stérile bagage ; mais il regarde curieusement un portrait de femme, accessoire bien placé parmi les effets d'un poëte qui chanta les belles, et dont les hommages furent payés de retour.

Cependant le chef de la bande a ramassé les feuillets épars. A peine a-t-il lu le titre du poëme, qu'il tombe à genoux devant l'auteur et le protége contre les atteintes qui le menaçaient. Tout s'arrête comme par l'effet d'un pouvoir magique ; la fureur homicide fait place à l'admiration et à l'enthousiasme. Au milieu de ces brigands, maîtres de sa vie, l'Arioste montre le calme du courage, et conserve l'ascendant que donne l'habitude du pouvoir.

Le groupe des voleurs est excellent. Leur physionomie est animée par une scélératesse de métier; leur costume est varié, pittoresque, local; ces brigands portent des instrumens de musique avec leurs armes ; ils s'extasient à la vue d'une peinture; ils s'exaltent au sentiment de la poésie ; ils se passionnent pour le poëte : voilà ce qui appartient à l'Italie.

Toute la scène est bien composée et exécutée de main de maître; il n'y a qu'une figure reprochable, c'est celle de l'Arioste. Le visage n'est pas ensemble; le corps est roide, le maintien empesé et froid, et qui pis est, ce beau cavalier paraît être cagneux et boiteux. Le luxe éclatant de sa parure est d'autant plus déplacé, que pour caractériser le personnage, il suffisait du contraste de son vêtement, même simple, avec les haillons des brigands.

L'épopée, sérieuse ou badine, se plaît à nous montrer les images champêtres. Aucune peinture ne rit plus à nos yeux que celle de l'âge d'or. Plus les hommes sont raffinés et corrompus, plus le tableau des mœurs innocentes et simples les intéresse. La poésie pastorale est, par cela même, particulièrement propre à fournir des sujets aux beaux-arts; et comme elle unit d'ailleurs la noblesse à la naïveté, elle a fait naître

une foule de compositions charmantes. Théocrite, Virgile, Longus, Gessner, Bernardin de Saint-Pierre, ont fréquemment inspiré les peintres; le grand Poussin a fait voir que les bergers, comme les rois et les héros, appartiennent au genre historique. M. Hersent vient de le prouver encore dans sa gracieuse idylle de *Daphnis et Chloé*; l'imitateur de Longus me paraît s'être placé au-dessus de son modèle (1); par compensation, M. Beaunier, qui a emprunté à Gessner le sujet du *Premier Navigateur*, est resté fort au-dessous du poëte helvétien (2).

La poésie pastorale conduit à la poésie drama-

(1) Voyez page 105.

(2) L'Amour fait remarquer au premier navigateur un lapin porté sur les eaux dans un vieux tronc d'arbre, et il lui inspire l'idée de franchir la mer qui le sépare de sa maîtresse. Je ne connais qu'un lapin qui ait une figure poétique; c'est celui qui a eu La Fontaine pour généalogiste, et je ne sais si, malgré cette illustration, Jeannot-Lapin lui-même serait pittoresque. Le sujet du tableau n'est pas heureusement choisi pour de grandes proportions. D'ailleurs, l'exécution manque d'originalité. La touche facile, mais un peu uniforme, de M. Mauzaisse paraît avoir séduit M. Beaunier; le *Premier Navigateur* en offre une imitation trop marquée; c'est un défaut. Un artiste doit imiter la nature, consulter l'antique, et être soi.

tique; les premiers drames furent sans doute les combats du chant entre les bergers. Le théâtre est pour l'artiste une mine riche, mais dangereuse; à côté d'un secours se cache un piége. Imiter le poëte dramatique, c'est imiter l'imitation; c'est recevoir ses inspirations de la seconde main, et la lumière réfléchie, quelle que soit la netteté de la surface qui la renvoie, est toujours moins vive et moins pure que la lumière directe. Toutefois les tragiques anciens sont des modèles préférables aux modernes, soit que, placés plus près que nous de la nature, ils l'aient mieux observée et mieux rendue, soit que la simplicité de leur système théâtral les ait empêchés de s'écarter de ce type. Eschyle a fourni à M. Guérin la scène terrible de *Clytemnestre* (1). Euripide a donné l'idée du *Songe d'Oreste* à M. Berthon, qui a montré quelque talent en suivant une fausse route (2). Quant aux tragiques français, ce n'est qu'avec une extrême réserve qu'il faut puiser dans leurs ouvrages. Racine lui-même, ce poëte si sage et si vrai, calcule son point de vue; comme il travaille pour un grand nombre d'hommes réunis et avides d'émotions fortes, il

(1) Voyez page 45.
(2) Voyez page 199.

songe nécessairement à la perspective scénique ; il est obligé de charger le trait; il faut qu'il frappe fort, même lorsqu'il frappe juste, sans quoi il courrait le risque de n'être pas senti à la représentation. Or cette charge théâtrale est ce qu'il y a de plus contraire au premier principe de tous les arts ; le théâtral est au vrai ce que la déclamation est à l'éloquence. D'ailleurs, quand on transporte sur la toile une scène de Racine, il est bien difficile d'oublier l'acteur à qui on a vu jouer le personnage, et le plus bel acteur peut quelquefois être le plus dangereux modèle. En peignant *Phèdre* et *Andromaque*, M. Guérin a su se garantir de cet écueil; en représentant *Iphigénie*, M. Monsiau ne l'a pas entièrement évité, et l'on remarque dans son tableau plusieurs réminiscences du spectacle.

Assis devant une table dans l'intérieur de sa tente, et absorbé dans ses projets ambitieux, Agamemnon a écouté les imprécations de Clytemnestre avec une impatience concentrée et sans regarder son épouse; mais lorsque le désespoir maternel s'exhale en ces vers,

> Aussi barbare époux qu'impitoyable père,
> Venez, si vous l'osez, la ravir à sa mère,

le fier Atride ne peut plus se contenir; il se re-

tourne avec un air menaçant, avec un geste qui exprime la fureur; la malheureuse mère serre sa fille dans ses bras et l'entraîne ; l'altération de ses traits, la violence de son attitude, le désordre de ses ajustemens expriment les déchiremens de son âme. Iphigénie calme, soumise, les yeux levés au ciel, les bras croisés sur la poitrine, se résigne à son sort.

Les affections diverses des trois personnages sont rendues avec le sentiment qui convient à chacun ; mais l'expression est outrée dans Agamemnon et dans Clytemnestre, et la résignation d'Iphigénie est celle d'une vierge chrétienne. La composition est sagement conçue ; l'exécution n'est pas assez étudiée. On ne trouve pas dans le dessin la pureté du style grec, ni dans la couleur cette richesse de tons qui devait être en harmonie avec la grandeur des personnages.

M. Franque n'a puisé dans Racine que la pensée de son *Athalie* ; on ne peut pas dire que le jeu des acteurs ait influé sur le parti pris par le peintre; car l'action représentée dans le tableau est en récit dans la pièce; cependant il y a aussi quelque chose de théâtral, et même de *mélodramatique* (1).

(1) Tandis qu'au fond du tableau Athalie anime ses

Le vaste champ de la mythologie ne sera jamais moissonné tout entier; ou plutôt, moissonnée sans cesse, cette terre inépuisable dans sa fécondité se couvrira toujours de récoltes nouvelles. Hésiode, Ovide, Apulée, les mythologues anciens et modernes présentent aux artistes les plus belles fictions. M. Granger fait gémir Apollon sur la mort de Cyparisse (1). M. Moench place Orithye dans les bras de Borée, au milieu des nuages (2), et M. Langlois, Déjanire dans ceux du

soldats au carnage et poursuit le cours de ses assassinats, Josabet, sur le devant, enlève Joas tout sanglant et laissé pour mort. La nourrice, à genoux près du berceau renversé, lève les mains au ciel, et rend grâce à Dieu de l'évasion miraculeuse. Une lampe suspendue au plafond éclaire cette scène, et sa lueur rougeâtre répand sur tous les accessoires une couleur de sang. Il y a du talent dans l'exécution de cette peinture; mais l'auteur, avant de prendre le pinceau, n'a pas assez médité son sujet. L'action n'est pas caractérisée; on ne voit pas assez la reine; ce pourrait être le massacre des Innocens tout aussi-bien que le massacre des fils de David. Cette boucherie pourra faire peur aux enfans; mais l'homme qui pense et qui sent n'éprouvera pas une impression profonde. M. Franque nous a donné le droit d'attendre de lui mieux que cela.

(1) Voyez page 51.

(2) Tableau dessiné avec une demi-correction, peint

Centaure, au milieu des flots (1); M. Berthon, plus hardi, met les trois déesses en présence du berger Pâris (2). Une passion douce contraste

grassement, mais sans force, et composé sans chaleur Quoi! le maître des aquilons est amoureux, et la nature n'est pas bouleversée! Le plus tumultueux des orages gronde dans son cœur, et toutes les tempêtes ne sont pas déchaînées! Les ministres de sa passion, dont on aperçoit les têtes entre les nuages, soufflent avec indifférence; ces nuages, qui devraient rouler en désordre, sont à peine agités; Borée lui-même, l'impétueux Borée est calme en pressant sa maîtresse entre ses bras. Cette composition n'est pas sentie. Cependant le sujet, présentant une heureuse association de l'énergie et de la grâce, est des plus favorables. Le sujet est bon, le peintre est jeune; à sa place, je referais le tableau, en subordonnant la peinture à la poésie.

(1) Voyez page 138.

(2) Cette fable, une des plus difficiles à traiter, sera toujours attrayante pour les peintres, par l'espoir qu'elle leur offre de rencontrer l'idéal de la beauté. Voyons si M. Berthon a réalisé le rêve de son imagination. Vénus, montée sur un char de nuages, prend sa direction vers le ciel; elle montre la pomme en triomphe, et se rit de ses rivales humiliées; l'Amour est debout derrière elle, armé de pied en cap; Junon se retourne dédaigneusement vers le juge et le menace. Un peintre français, M. Fabre, en faisant menacer Troie par cette déesse, avait montré plus de profondeur. Quant à Minerve, elle se contente

ingénieusement avec une passion forte dans le tableau où M. Ponce Camus a représenté Evandre et Aimené (1) ; dans le tableau de *Polynice*, par M. Gabriel Guérin, c'est la tendresse d'une épouse et la pieuse amitié d'une sœur qui con-

de bouder. Si vous jetez les yeux sur Vénus, vous êtes arrêté par les cygnes ; si vous voulez voir Junon, c'est le paon qui attire vos regards ; il ne manque à cette ménagerie que le hibou de Minerve. Tout cela est d'une conception commune. Plus un sujet est rebattu, plus l'artiste doit faire d'efforts pour se l'approprier par la mise en œuvre ; dans les arts, c'est la main-d'œuvre qui constitue la propriété. Il y a pourtant de la grâce dans les formes, de la fraîcheur dans le coloris, un certain charme dans l'ensemble, un goût de dessin qui paraît formé sur les bons modèles. Mais où est l'idéal de la beauté ?

(1) Évandre se dispose à quitter l'Arcadie ; il va régner en Italie sur les Aborigènes. Il fait part à sa fille de la fortune qui l'attend, et lui développe ses projets avec complaisance. Aimené est peu touchée de l'éclat du trône ; elle écoute son père d'un air distrait, ou plutôt elle ne prête aucune attention à ses discours. Tout entière au sentiment qui, à dix-huit ans, remplit le cœur d'une jeune fille, elle interroge une fleur en l'effeuillant, et y cherche sa destinée. Ce sujet a de la grâce ; mais il n'est pas rendu avec assez de naïveté ; la prétention à l'effet l'affaiblit, quand elle ne le détruit pas.

trastent avec la barbarie d'un tyran (1). Alci-
thoé travaille avec ses sœurs pendant les fêtes de
Bacchus, par mépris pour le dieu dont on cé-
lébrait les mystères; pendant cette occupation
profane, elle raconte la mort tragique de Py-
rame et de Thisbé ; le moment du récit a fourni
à mademoiselle Chéradame le sujet des *Filles
de Minée* (2). Ici, c'est Vénus qui, pour con-
server Adonis enfant, que Diane allait lui re-

(1) Créon, s'étant emparé du gouvernement de Thèbes,
défendit, sous peine de mort, de mettre les ennemis sur
le bûcher, voulant que leurs cadavres devinssent la
proie des chiens et des oiseaux de proie. Argie, femme
de Polynice, et Antigone, sa sœur, s'échappent, cha-
cune de son côté, chacune au péril de sa vie, pour
aller rendre en secret les honneurs funèbres, l'une à
son époux, l'autre à son frère. Elles se rencontrent
sur le champ de bataille, confondent leur douleur, et
portent elles-mêmes sur le bûcher le corps de Polynice.
Le sujet est pathétique, et l'exécution généralement fa-
cile ; mais la disposition est un peu bizarre, et le dessin
manque de correction. Malgré cela, l'ensemble de l'ou-
vrage montre dans son jeune auteur le germe d'un talent
distingué.

(2) Composition où l'on trouve les qualités et les dé-
fauts de la plupart des femmes-peintres ; grâce dans la
composition, bon goût dans les ajustemens, indécision
dans le dessin, faiblesse dans la couleur.

prendre, s'avise de lui faire venir des ailes et le présente, en même temps que son fils, à sa rivale. A la vue des deux enfans, Diane est embarrassée; tous deux étant du même âge, tous deux également beaux, tous deux ailés, la chaste déesse des bois n'ose choisir; elle renonce à Adonis, de peur de s'emparer de l'Amour (1). Là, c'est l'Amour adolescent à côté de Psyché endormie (2).

(1) Cette fiction est digne d'Anacréon. Le style de M. Dubost n'a rien d'anacréontique. Un sujet si rempli de grâce appartient de droit à M. Prud'hon, le peintre de notre école qui me paraît posséder au plus haut degré cet heureux don du ciel, qui a vu les deux déesses, qui en a déjà tracé de fidèles portraits, et dont le pinceau facile sait badiner avec les Amours.

(2) Largeur, 7 pieds 6 pouces. — Hauteur, 4 pieds.
J'ai dit (page 209) que M. de Sommariva avait eu la bonté de m'ouvrir sa galerie, galerie que tous les favoris de la fortune devraient visiter, pour apprendre du propriétaire à faire tourner une partie de leur superflu au profit des arts. Je n'y allais voir que *Zéphyr*, j'ai rencontré *Psyché*. Comme l'*Essai sur le Salon* est moins un examen des morceaux exposés qu'un inventaire des productions nouvelles, je craindrais de tromper l'attente des amateurs, en gardant le silence sur une peinture que presque tous ont vue. A la vérité, cette peinture a été faite hors de France, mais elle est l'ouvrage d'un peintre

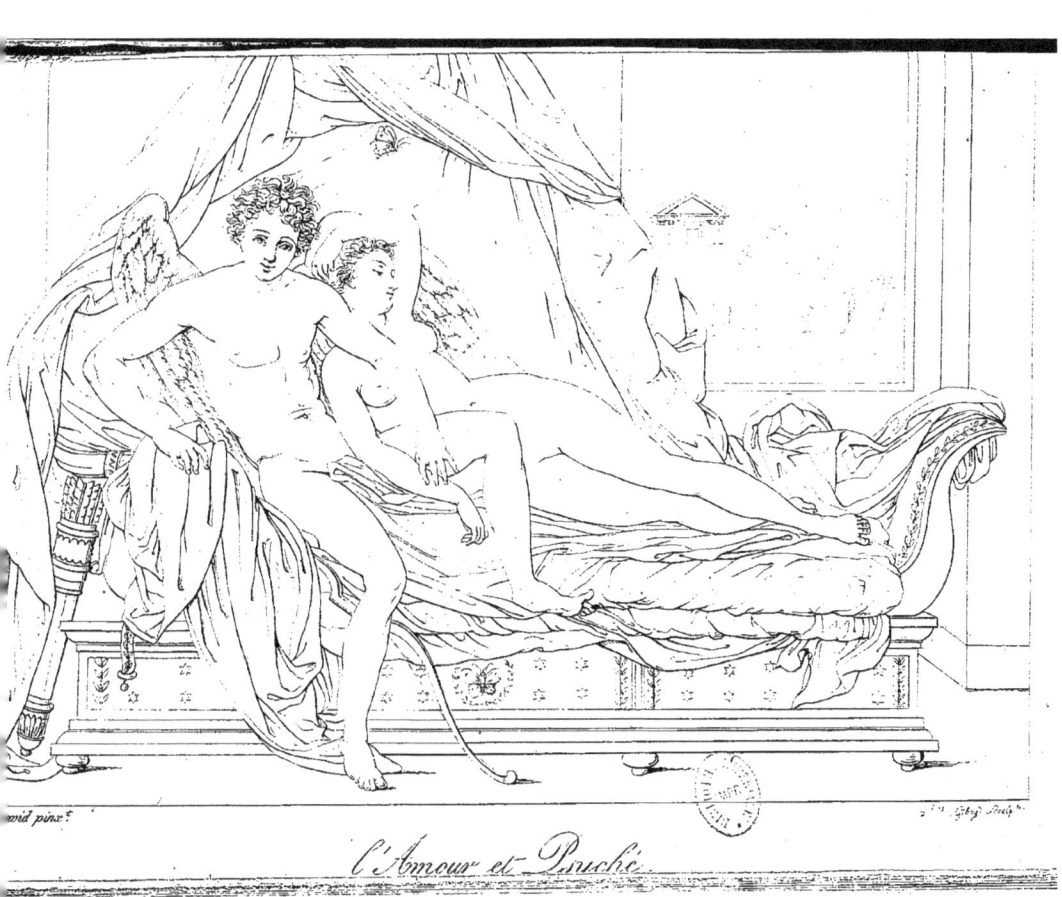

L'Amour et Psiché

Psyché s'est endormie entre les bras de l'Amour. Plongée dans un sommeil profond, elle offre à l'œil charmé ces formes idéales que l'imagination lui suppose. C'est la Psyché de Raphaël reposant sur la couche nuptiale, et dont le teint s'est coloré par les premières émotions du plaisir.

Le jour commence à paraître. Cupidon se lève. Il se dégage doucement des entrelacemens de son amante et détourne avec précaution un des bras de Psyché. Dans la crainte de l'éveiller, le dieu tâche de ne faire ni mouvement ni bruit; il respire à peine; mais il sourit intérieurement; vainqueur, il s'applaudit de son doux triomphe.

En qualifiant de dieu l'amant de Psyché, j'ai employé un mot impropre; quoique très-bien dessiné et dans un mouvement juste, quoique très-bien coloré et avec un sentiment vrai, cet Amour n'est point un dieu; ce n'est pas même un bel adolescent; c'est le modèle, un modèle commun, copié avec une exactitude servile, et en qui l'expression du bonheur n'est qu'une grimace cynique. On ne conçoit pas un tel ou-

français, dont les tableaux, les meilleurs de l'Europe, seront toujours propri à française.

bli dans un peintre dont le style est habituellement si pur et si élevé.

Quant à Psyché, elle est admirable; il y a dans sa pose un abandon, une lassitude de volupté, une grâce indicible; le dessin est moelleux et suave, la couleur est riche, animée, et d'une finesse extrême; les chairs sont peut-être un peu montées de ton ; mais il y règne une puissance de coloris qu'on ne connaissait pas encore à l'auteur.

Le lit, les rideaux, toutes les draperies, étonnent par la vérité de l'imitation; mais presque tous ces accessoires pèchent par la forme, par la nature des tissus, et par leur arrangement. Il est évident que l'artiste, ordinairement si sévère sur les convenances de temps et de lieux, n'a fait ainsi que parce qu'il l'a voulu; il a eu l'idée de reproduire en tout l'école vénitienne; il devait se borner à la reproduire par la lumière et la couleur; dans le reste, il devait rappeler sa propre école. On croirait que la *Psyché* a été peinte par le Titien, à Venise, en 1517 : on lit sur l'estrade : *David, Bruxelles,* 1817.

O fatalité des circonstances! O délire des révolutions! Artistes, qui aspirez à vivre dans l'histoire, fuyez, fuyez les emplois publics; ils sont

pour vous le plus dangereux écueil ; mais travaillez dans la solitude et multipliez les chefs-d'œuvre. Jamais Phidias ne fut séduit par la tribune où brilla l'éloquence de Périclès ; cependant l'histoire n'a pas séparé ces deux grands hommes, et le Titien ne pouvait recevoir la visite de Charles-Quint que dans l'atelier. L'ambition des honneurs a plus d'une fois conduit à l'ostracisme ; l'obscurité de l'atelier n'a jamais conduit qu'à la gloire et à l'immortalité.

De tous les sujets donnés par la mythologie, je n'en connais pas de plus capable d'échauffer le talent que la fable de Pygmalion épris d'amour pour l'œuvre de ses mains. Un grand peintre a traité ce sujet, mais il n'a pas exposé son ouvrage (p. 7). Pour me consoler de ne l'avoir pas vu, ou plutôt, pour parer mon livre du nom de M. Girodet, j'essaierai de remplir cette lacune, et j'oserai faire le tableau à ma manière.

Galatée est sur le piédestal. Sa pose rappelle la Vénus de Médicis. Cette attitude charmante est la plus favorable à la beauté, puisque la pudeur l'accompagne. Les formes de la nymphe sont aussi celles de la déesse ; s'il en était de plus parfaites, il faudrait les choisir, puisque toutes les déesses ont été surpassées par la nymphe.

Debout, au bas du piédestal, Pygmalion con-

temple son chef-d'œuvre; il l'admire, il l'adore; il accuse l'impuissance d'un art qui n'anime la matière que pour les yeux, et non pour l'âme; il meurt d'amour en présence d'un marbre; il meurt par un excès de vie, et se consume dans l'inanité de ses vains désirs. Il implore Vénus, son fils, tous les dieux; il les conjure de partager entre deux êtres cette insupportable ardeur qui dévore l'un sans échauffer l'autre; il leur demande un prodige qui rétablisse l'équilibre dans les lois de la nature.

La bonté est le premier attribut des dieux; ils prennent pitié du malheureux qui les prie; ils protégent un homme qui les offre à la vénération des autres hommes dans des images sublimes. L'Amour descend du ciel; il pénètre dans l'atelier de Pygmalion, vole vers la statue et la touche.

A peine l'a-t-il touchée, ô merveille! la vie a passé dans une pierre; la circulation commence, le cœur bat, les chairs se colorent, et tandis que le sang, s'insinuant par degrés, se porte vers les extrémités qui sont encore de marbre, la poitrine se soulève, le sein s'agite, la bouche s'entr'ouvre et sourit, les yeux brillent d'une flamme inconnue et deviennent le miroir d'une âme prête à aimer.

Pygmalion n'ose croire ce qu'il voit ; cette vision l'effraie ; dans l'inquiétude de ses sentimens, il craint plus qu'il n'espère : tant de bonheur est-il fait pour un mortel? Mais l'Amour le rassure ; il lui confirme la métamorphose ; il montre à Pygmalion sa Galatée vivante, et lui présente dans ce chef-d'œuvre animé par les dieux la noble et douce récompense du talent.

M. Girodet a réalisé ma rêverie. L'idée seule de cette composition caractérise l'élévation de son génie ; l'exécution exigeait et la chaleur de son âme et la pureté de son style vraiment antique. Si ma peinture imaginaire se rapproche un peu du tableau, paraîtrai-je téméraire en m'écriant avec le Corrége, dans le transport de ma satisfaction, *anch'io son pittore?*

Le génie veut aussi user de son privilége et créer son sujet ; il ne veut devoir qu'à lui seul la gloire de l'invention. Alors, soit qu'il s'abandonne à la fantaisie d'une imagination riante et à la facilité d'un pinceau gracieux, comme l'a fait M. Prud'hon, dans le *Zéphyr qui se balance* (1), soit qu'à l'aide de l'allégorie, il donne aux hommes d'utiles leçons, ou bien qu'il célèbre des événemens heureux pour tout un peu-

(1) Voyez page 241.

ple, comme l'a essayé M. Belle dans son *Allégorie à la Paix* ; soit enfin qu'il décerne aux hommes illustres les honneurs de l'apothéose, la pensée et les développemens appartiennent en propre à l'artiste.

L'apothéose du roi-martyr, sujet en même temps historique et religieux, a été traité plusieurs fois cette année avec peu de succès. Il est à regretter que le public n'ait pas vu le beau tableau où M. Monsiau a représenté *Louis XVI montant au ciel* (1). L'inspiration se fait sentir dans toutes les parties de cette composition, que je me félicite de pouvoir faire connaître.

Louis XVI vient de quitter la terre. Revêtu de ses habits royaux, il est transporté par un ange au séjour des bienheureux ; il approche du ciel, mais sa patrie terrestre l'occupe encore ; elle est couverte d'un voile lugubre, en proie aux plus violentes tempêtes. Le roi la montre d'un geste expressif ; il semble implorer pour elle la clémence du Dieu des miséricordes ; on lit le pardon dans ses regards pleins d'une bonté céleste ; l'indulgence est peinte sur son visage qui rayonne de gloire, de béatitude et de sérénité :
« Mon Dieu, semble-t-il dire avec le Sauveur

(1) Largeur, 1 pied 6 pouces. — Hauteur, 2 pieds.

Apothéose de Louis XVI.

du monde, mon Dieu, pardonnez-leur, car ils ne savent ce qu'ils font. »

Quand on a bien contemplé la figure principale, et que l'âme est un peu remise de ses émotions, on admire la grâce et la noblesse de l'ange conducteur; c'est l'idéal de la beauté dans un être sur-humain.

Si le caractère du sublime est d'être simple, de frapper au premier aspect, de faire naître mille pensées et de réveiller une foule de souvenirs, la composition de M. Monsiau est sublime. C'est l'ouvrage d'un habile maître, c'est le tribut d'un bon Français. Ce tableau appartient à Madame, duchesse d'Angoulême. J'ai eu le bonheur de le voir dans le sanctuaire où la piété filiale l'a placé, et j'ai profondément senti ce qu'il y a de touchant et de religieux dans l'apothéose de Louis xvi, sous les yeux de son auguste fille.

L'allégorie est la transition naturelle entre le sacré et le profane; plusieurs des emblèmes qu'elle emploie pour caractériser les vertus morales sont admis par la religion. Je ne m'explique donc pas le scrupule qui a privé le public d'une des plus belles allégories modernes, le *Crime poursuivi par la Justice et la Vengeance céleste*, excellent ouvrage de M. Prud'hon. Ce tableau, un

des meilleurs que notre école ait jamais produits, avait été peint par les ordres de M. le comte Frochot, alors préfet de la Seine (1), pour la cour criminelle de Paris. Lorsqu'on songe qu'il n'y a rien de plus difficile que de bien placer la peinture, on ne saurait trop déplorer ce zèle ennemi des arts et maladroitement ami de la religion, qui a ôté un chef-d'œuvre du lieu pour lequel il avait été fait. On a enlevé le tableau pour mettre un crucifix dans son cadre; il fallait laisser le tableau, et placer le crucifix dans la même salle. La vue de ces deux images aurait concouru au même effet moral; l'une, en en excitant de salutaires remords dans l'âme du coupable, l'autre, en lui présentant la consolation et l'espérance. Il paraît que l'on n'a pas vu ainsi. Oh! que les Papes qui décorèrent le Vatican et firent de Rome moderne la patrie des arts, avaient sur ce point des idées différentes!

Un de nos premiers écrivains a essayé d'établir

(1) En ordonnant ce tableau, M. le comte Frochot a, de nos jours, donné le premier exemple d'un ouvrage de peinture commandé par l'autorité municipale, et il a mis en évidence un de nos plus habiles maîtres, qui, unissant à un grand talent une grande modestie, se tient beaucoup trop à l'écart.

que les dogmes du christianisme étaient plus favorables aux inspirations du génie que les fictions du paganisme, et il a défendu sa thèse en homme de génie. Pour mettre en parallèle, sous le rapport poétique, la mythologie grecque avec la religion chrétienne, il a composé un poëme; mais presque partout l'auteur des *Martyrs* se trouve lui-même en défaut dans l'application de sa doctrine littéraire. Alternativement chrétien et païen, il se combat avec ses propres armes : quand il est chrétien, il fait effort pour se montrer poëte; il cherche de grandes images; quelquefois il les rencontre, mais souvent aussi il ne trouve que les bizarreries de la mysticité; lorsqu'il est païen, c'est Homère. Aucun morceau écrit dans notre langue ne donne, à mon sens, une plus juste idée d'Homère que les deux premiers livres des *Martyrs*. Je n'en excepte pas même la prose de Fénélon, qui a osé se faire le continuateur du père de l'épopée. Il y avait mille raisons pour que M. de Châteaubriant se donnât lui-même, à son insu, ce démenti sublime.

Mais si, au lieu de soutenir ce brillant paradoxe, qui rappelle un peu l'heureuse témérité du premier discours de Rousseau, M. de Châteaubriant eût cherché à établir que le christia-

nisme est de tous les systèmes religieux le plus favorable à la peinture, cette proposition, très-féconde aussi en développemens ingénieux, aurait été moins contestée, quoiqu'il y ait de forts argumens pour et contre. En effet, la peinture n'ayant pas à faire marcher une action par des développemens successifs, et n'en représentant qu'un seul instant, il est sensible que des héros calmes et toujours maîtres d'eux-mêmes, des héros qui, dans l'état passif, souffrent sans se plaindre, qui, lorsqu'ils agissent, ne font que du bien, conviennent mieux à la peinture qu'à la poésie. Les dogmes du christianisme ont un caractère imposant et mystérieux qui peut être une source de beautés pittoresques ; ce qu'ils ont d'auguste et de sévère élève l'âme et semble la soustraire aux influences terrestres : on conçoit qu'une passion combattue produise une expression plus profonde qu'une passion satisfaite ; aussi les principaux chefs-d'œuvre de la peinture sont-ils des sujets sacrés, et l'esprit humain n'inventa jamais rien de plus pathétique que le saint Jérôme communiant à l'heure de sa mort ; rien de plus grand que le saint Michel vainqueur du démon sans efforts, et conservant une sérénité angélique après la victoire ; rien de plus pur, de plus gracieux, de plus ravissant, de

plus divinement idéal qu'une Vierge de Raphaël.

La Bible est, avec Homère, le bréviaire des peintres. La naïveté des mœurs patriarcales, un caractère de singularité et de grandeur, des traditions avec lesquelles tous les hommes sont familiarisés dès l'enfance, l'idéal des figures, des costumes, des localités, tout cela est éminemment favorable. Les annales du peuple de Dieu ont fourni les sujets de plusieurs compositions exposées ; mais les artistes qui ont mis à contribution les livres hébreux ne l'ont pas tous fait avec le même talent. J'ai parlé de la *Mort d'Abel*, par M. Drolling fils (p. 177), et du *Lévite d'Ephraïm*, par M. Couder (p. 82). Mademoiselle Revest n'a pas craint de lutter avec le Poussin dans le sujet d'*Eliézer* et *Rebecca* ; elle s'est sauvée par la gentillesse encore plus que par la grâce. Il y a moins d'ambition et plus d'ingénuité dans la simple demi-figure d'une *jeune Israélite à la fontaine*. La *Famille de Noé sortant de l'arche*, et offrant par les mains de son chef un sacrifice au Seigneur, était un sujet solennel. M. Aubert s'est-il proposé, en le traitant, de redonner cours à cette expression aujourd'hui tombée en désuétude, *Cela est français ?* Non, cela n'est plus français ; mais cela

est Boucher, ou plutôt, cela rappelle la manière dégénérée des peintres qui, en imitant les défauts de Lebrun et de Bouchardon, sans avoir le génie de ces maîtres, ont si promptement entraîné l'école dans la décadence, dont elle ne s'est relevée que de nos jours. Cette peinture a été placée dans le lieu le plus apparent de l'exposition, sans doute comme une vigie au-dessus d'un écueil, pour détourner de son approche. Le désespoir de Jacob, au moment où il reçoit la robe de Joseph, a été peu senti par M. Heim, qui était capable de rendre beaucoup mieux la douleur d'un père à la nouvelle de la mort de son fils. Est-ce la longévité des premiers âges qui a fait imaginer au peintre le colosse de Jacob? Le groupe du vieillard et de ses filles pourrait avoir de l'intérêt, si celles-ci n'étaient pas écrasées par la stature du patriarche. Cependant il y a quelques parties modelées avec soin et avec sentiment. Le chien est bien peint. Mais la disposition du tableau est défectueuse. Le même peintre avait plus heureusement conçu le même patriarche adolescent, et l'arrivée de Jacob en Mésopotamie reproduisait la naïveté biblique. M. Heim s'est encore plus éloigné de la vérité dans le tableau où l'on voit Ptolémée Philopator renversé par la main de Dieu, lorsque ce prince

veut pénétrer dans le temple de Jérusalem, malgré la loi qui en défendait l'entrée aux étrangers. Cette peinture, peu historique quant au caractère, pèche aussi contre les premières lois du clair-obscur par l'isolement des masses d'ombre et de lumière, dont l'intensité exagérée produit des oppositions dures au lieu de contrastes harmonieux.

Les croyances religieuses sont un foyer intarissable d'inspirations. Heureux l'homme dont elles sont toute la philosophie! Sucées avec le lait, elles se développent en nous et avec nous. Elles jettent dans notre esprit et dans notre cœur de profondes racines; elles se changent en sentimens et deviennent notre pensée. Voilà pourquoi les artistes puiseront éternellement aux sources saintes, sans parvenir à les épuiser. M. de Chabrol aura la gloire d'avoir le premier rouvert ces sources au talent, qui les avait trop négligées. La décoration systématique des églises de Paris est une belle idée administrative.

Les maîtres anciens qui ont fait, des textes sacrés, le sujet de leurs compositions, furent sévères et religieux dans leur style. Les jeunes peintres qui s'adonnent au même genre doivent marcher sur leurs traces. Les tableaux des écoles

italiennes ont quelque chose de sacramentel; ce sont de véritables traditions dont il n'est pas permis de s'écarter. M. Lordon, dans son *Annonciation*, s'en est tout-à-fait éloigné (1). Il y a de la grâce et de la suavité, mais en même temps de la mollesse, dans le *Repos en Egypte*, par M. Caminade (2). M. Smith est suave et gracieux sans mollesse, dans sa *Sainte Famille*.

(1) Tableau destiné pour l'église Saint-Gervais. Le style est affecté et tire vers le gothique. Une zone d'anges, disposée en diagonale, coupe désagréablement la partie supérieure du tableau. Il y a de la douceur et de l'harmonie dans le pinceau; mais, à tout prendre, c'est l'ordonnance d'une vignette, et non celle d'une grande composition.

(2) Tableau destiné pour l'église Saint-Nicolas-des-Champs. La Vierge est gracieuse et naïve; l'enfant endormi a beaucoup de charme. Un ange, monté sur un dattier, cueille des fruits; un autre en présente à Marie dans une corbeille; un troisième est dans l'attitude de l'adoration. Les trois serviteurs célestes, assez pittoresquement disposés, n'ont pas le caractère de leur nature. A droite de ce groupe et à quelque distance, sur le premier plan, saint Joseph fait boire l'âne dans un ruisseau. Cet animal, toujours un peu grotesque, est trop en évidence. Les maîtres l'ont conservé par une fidélit traditionnelle, mais ils l'ont placé dans l'éloignement La disposition du tableau est telle, qu'il y a deux scènes et ces deux scènes ne suffisent pas encore pour rempl'

La Vierge vient de recevoir des mains de sainte Anne l'enfant divin; elle le contemple avec délices; cette scène mystique se passe dans un intérieur, dont le fond ouvert laisse voir une belle campagne.

Les peintres italiens se sont plu à reproduire sous mille formes ce charmant sujet. L'élévation du style, le grandiose du dessin dans une nature délicate, la beauté idéale des personnages, le choix des expressions, la douceur du coloris, telles sont les qualités exigées pour ces sortes de compositions. M. Smith les a toutes réunies dans son tableau, peint à la manière d'André del Sarte, ou plutôt de Sébastien del Piombo. Je ne trouve qu'une critique à lui adresser. L'enfant paraît être vu à travers une gaze ou un léger brouillard; le reste est coloré avec fermeté, mais un peu gris. Ce jeune peintre, qui expose pour la première fois, est dans la meilleure route possible, tellement qu'on pourrait prendre son ouvrage pour un des anciens tableaux d'Italie échappés au sac du Muséum.

la toile. Ce vide est un défaut essentiel. La peinture a horreur du vide. Quelle que soit la composition, quel que soit le nombre des figures, il faut toujours que l'espace soit rempli, ou paraisse l'être.

M. Delorme a montré du sentiment dans la *Résurrection de la fille de Jaïre* (1). M. Bouchet n'en a pas laissé soupçonner le plus léger indice dans son *Christ en croix*. La composition est nue et froide; la Madeleine, prosternée aux pieds de la croix, est tourmentée et manque d'expression. Cette représentation du Christ, si simple, si vulgaire, doit être la plus difficile de toutes les peintures. Qui osera concevoir l'Homme-Dieu mort sur la croix? Grand Michel-Ange, peut-être ton génie seul fut en proportion avec un tel sujet. M. Berton, qui a débuté cette année par une *Descente de Croix*, n'a pas encore assez d'acquis, mais il est né coloriste, ou plutôt, il

(1) Tableau destiné pour l'église Saint-Roch. L'attitude de Jésus est simple, imposante, majestueuse, mais sa taille est trop grande. Le gigantesque n'est pas le grand. Le mouvement de la jeune fille, soulevée du lit de mort par la main de celui qui commande à la mort, est vrai et bien senti; le premier moment du retour à la vie paraît heureusement deviné; mais l'expression de la mère est outrée, et sa position en travers du lit est bizarre. Les apôtres paraissent trop étonnés. La figure agenouillée sur le devant n'est ni modelée avec assez de vérité, ni colorée avec assez de vigueur pour faire l'office de repoussoir. La disposition anguleuse des lignes est antipittoresque; elle déchire l'œil. Le genre gracieux semble mieux assorti au talent du peintre que le genre sévère.

est né peintre (1). Le *Christ descendu de la Croix*, par M. Guillemot, me paraît être de tous les tableaux commandés le plus profondément senti (2). L'*Apparition du Christ à la Madeleine*, par M. Vignaud, se recommande par la belle simplicité (3). Tous ces sujets sont tirés de l'histoire de Jésus-Christ. Les Actes des apôtres ont fourni à M. Abel de Pujol la *Prédication de saint Etienne*, digne de son éclatant succès par de belles parties d'étude, une belle couleur, une bonne manière de faire (4).

(1) Le tableau de M. Berton avait été commandé et exécuté pour une église de village. Remarqué par le roi au Salon dans la foule des bons ouvrages, récompensé par une libéralité inattendue, acheté par un ministre pour l'ornement de sa galerie, ce tableau doit être un peu étonné de sa fortune. En félicitant l'auteur, je dois le tenir en garde contre l'ivresse d'un succès précoce, et lui conseiller d'épurer son dessin, d'ennoblir ses expressions, et de former son style sur l'école italienne plutôt que sur l'école flamande. Au surplus, l'enivrement des succès est moins à craindre quand ils sont héréditaires. Le jeune peintre est fils de M. Berton, célèbre compositeur, à qui le théâtre de l'Opéra-Comique est redevable de plusieurs excellens ouvrages.

(2) Tableau destiné pour l'église Saint-Thomas d'Aquin. Voyez page 163.

(3) Voyez page 180.

(4) Voyez page 72.

Les légendes sacrées ont fourni à M. Vafflard l'*Expulsion de sainte Marguerite,* sujet qui méritait d'être mieux traité (1); à M. Trézel, les *Apprêts du martyre de saint Laurent,* composition où il y a du talent, mais dont l'exécution est dépourvue de nerf, et dont l'aspect manque d'effet (2); à M. Lair, la *Vocation de sainte*

(1) Ce tableau est destiné pour l'église Sainte-Marguerite. Marguerite avait été secrètement élevée par sa mère dans la religion chrétienne. Son père était prêtre d'Apollon; il s'aperçut que sa fille ne se rendait pas aux sacrifices. Instruit de la cause, il maudit sa fille, et après l'avoir fait dépouiller de ses riches vêtemens, il la chasse de sa maison. Ses compagnes et ses esclaves essaient de la retenir. Du fracas sans effet, une fausse chaleur, point d'ordonnance, ni de correction, ni de noblesse, ni de caractère. Est-ce du sacré? est-ce du profane? Est-ce une scène de douleur, ou bien une orgie?

(2) Ce tableau est destiné pour l'église Saint-Laurent. Le préfet de Rome commande au diacre Laurent de lui livrer toutes les richesses de l'Eglise. Le saint demande trois jours pour les mettre en ordre; il emploie ce temps à faire vendre tous les objets précieux, et il en distribue l'argent aux pauvres; le troisième jour, le préfet vient pour s'emparer des trésors; Laurent lui montre les vieillards, les infirmes, les vierges, les veuves et les orphelins, qu'il avait fait rassembler sous le portique du temple, vraies richesses de l'Église, puisqu'elle s'en glorifie dans le ciel. Le préfet irrité ordonne la mort de Laurent.

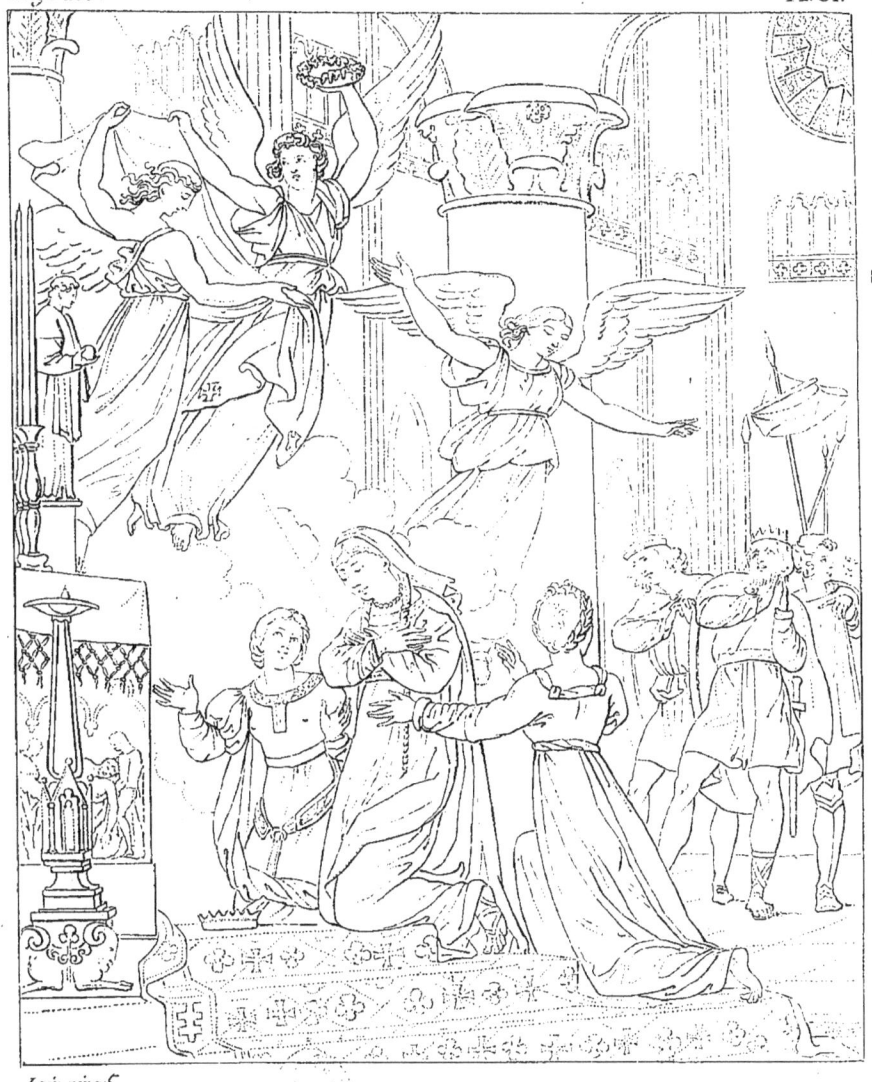

Vocation de Sainte Glossinde.

Glossinde, tableau d'une intention large et visant au grand (1).

Sainte Glossinde s'est réfugiée, malgré son père, dans la cathédrale de Metz, où les anges lui présentent le voile; elle est plongée dans une méditation extatique. Le père de la vierge, et un des princes qui avaient conçu l'espoir de s'unir à elle, restent frappés d'étonnement à la vue du miracle. Les envoyés d'en-haut sont occupés de leur sainte mission; ils déploient le voile qui doit couvrir le front d'une nouvelle épouse de Jésus-Christ, et par la joie dont leur figure est animée, ils annoncent le bonheur que le ciel donne en échange des plaisirs et des grandeurs de la terre.

La vaste nef de l'édifice, la hardiesse de son élévation perpendiculaire, ses murs percés de fenêtres en ogive et d'une rosace à vitraux colorés, montrent dans un beau développement ce

Le bourreau le saisit, et déjà le feu s'allume sous le gril qui doit être l'instrument du supplice. Belle et sage ordonnance, disposition large, expression juste, bon dessin, couleur faible et sans ressort. L'ouvrage est estimable; l'auteur, en le retouchant avec courage, peut en faire un ouvrage distingué.

(1). Largeur, 12 pieds. — Hauteur, 15 pieds.

système d'architecture gothique si favorable au recueillement religieux,

Les qualités que doivent éminemment posséder les tableaux d'église, destinés à être vus à de grandes distances, sont la simplicité de la composition, la franchise des masses dans les formes, dans le clair-obscur et dans la couleur, l'emploi de tons vigoureux que l'œil puisse saisir de loin, enfin, une expression juste et forte, qui ne laisse aucune incertitude sur l'objet que le peintre s'est proposé. On trouve une partie de ces qualités dans le tableau de M. Lair. On pourrait désirer plus de noblesse et de grâce dans le principal personnage, et en général plus de correction dans le dessin ; mais le talent de l'artiste a une tendance marquée à s'élever, et ses efforts doivent être encouragés (1).

Tous les héros de la religion ne furent ni des martyrs ni des anachorètes. Plusieurs se distinguèrent par ce zèle pieux qui triomphe de l'égoïsme, réchauffe la sensibilité au fond des

(1) Le *saint Vigor*, du même auteur, qui ne consiste que dans une figure d'évêque conduisant à la mer avec son étole un serpent monstrueux, offre, à un moindre degré, les mêmes caractères en bien et en mal que la *sainte Glossinde*.

cœurs, et fait éclore les bonnes œuvres. Parmi ces apôtres de la bienfaisance il faut placer au premier rang saint Vincent de Paule, infatigable missionnaire qui soulageait les pauvres avec les produits de la quête qu'il faisait chez les riches, et qui, sans fortune, par la seule force de la charité chrétienne, parvint à élever un grand nombre d'établissemens utiles à la religion et à l'humanité.

La fondation des *Enfans trouvés* est une de ses institutions les plus touchantes ; elle a fourni à mademoiselle Mauduit un tableau très-intéressant. Pour engager les *Dames de Charité* (déjà établies par le saint) à de nouvelles aumônes en faveur de ces êtres délaissés dès le berceau, Vincent fait entrer les enfans eux-mêmes. « Entendez-vous, s'écrie-t-il, ces innocentes créatures ? C'est vous qu'elles implorent. Vous, qui fûtes mères de ces enfans, vous ne les abandonnerez pas. » L'impression produite par cette apostrophe est le sujet choisi par l'artiste. Cette impression ne pouvait demeurer infructueuse sur un auditoire dont faisaient partie M.me de Miramion, M.lle Legras, M.lle de Lafayette, et ce commandeur Brulard de Sillery, qui, possesseur d'une immense fortune, l'employa tout entière en bonnes œuvres, ne se réservant qu'une pension alimen-

taire. La pieuse libéralité commence. Les dames détachent leurs bijoux pour en faire don aux *Enfans trouvés*. La composition en général comportait une ordonnance plus grande et des intentions plus pathétiques ; mais le tableau est bien disposé dans l'ensemble et très-étudié dans les détails.

M. Monsiau a représenté la scène qui paraît avoir inspiré au saint la première idée de cette fondation charitable, sujet peut-être plus intéressant encore que le précédent, parce qu'il est plus simple. L'hiver déploie ses rigueurs. Le bon prêtre parcourt la campagne. Il tient dans ses bras un pauvre orphelin qu'il vient de recueillir sur la neige, et qu'il a déjà réchauffé. Il se dispose à en relever un autre engourdi par le froid. On voit au loin la malheureuse mère qui se félicite de voir son enfant sauvé. Le mouvement de sa joie, très-expressif, fait assez connaître que cet enfant n'était victime que de l'indigence, et la nature est disculpée. Cette composition est digne d'éloges. Le style n'a rien et ne devait rien avoir d'idéal; mais il est naturel et vrai. L'ordonnance est poétique, le dessin correct, la figure du saint ressemblante, la couleur sentie, l'effet touchant.

Les prodiges opérés par saint Vincent de Paule ne se perdent pas dans la nuit des temps ; un

scepticisme irréligieux ne peut les révoquer en doute; ils sont attestés par des monumens que nos pères ont vu s'élever sous leurs yeux ; l'hôpital de la Salpêtrière fut l'ouvrage d'un pauvre prêtre. Saint Vincent de Paule appartient à l'histoire par sa vie entière. L'artiste qui retrace ces miracles n'est plus dans le domaine de l'imagination ; il rentre dans celui de la réalité historique.

Les sujets mythologiques, les allégories, les compositions sacrées, admettent l'idéal jusque dans la vérité ; la vérité seule est admise dans les sujets tirés de l'histoire des peuples. Ici, tout est précis, tout est donné d'avance, et les ressources de l'art ne consistent que dans le choix de la vérité. Ces ressources dépendent de la nature du sujet, tantôt gracieux, tantôt sévère. Mais le groupe de *la Mère des Gracques entourée de ses enfans*, sujet traité par M. Gaillot (1), doit être

(1) C'est le trait si connu de Cornélie avec la Campanienne. A gauche, Cornélie assise presse tendrement contre elle l'aîné de ses enfans; le second a un de ses bras passé par-dessus la cuisse de sa mère qui le caresse, tandis que le plus jeune, porté par une vieille suivante, s'élance vers le sein maternel avec cette impatience propre aux petits enfans et qui fait le bonheur des mères, parce que le mouvement n'est pas plus équivoque que le sentiment

gracieux d'une autre manière que celui de Latone jouant avec Apollon et Diane, et *Bélisaire ramené aveugle au sein de sa famille*, scène traitée par M. Kinson (1), ne doit pas avoir le

n'est partagé. La Campanienne occupe la droite. Ses bijoux sont étalés sur une table de toilette, et elle se mire dans le métal poli, ou plutôt, elle a cessé de se mirer; elle regarde Cornélie entourée de son charmant cortége. A la vue de ces doux embrassemens, de ces échanges de caresses, de ces trois beaux enfans qui font les délices et l'orgueil de leur mère, elle semble commencer à sentir qu'une femme peut avoir des ornemens plus précieux que l'or et les diamans. Composition pleine d'intérêt et de naïveté, excellente ordonnance. On pourrait désirer un peu plus de noblesse dans les airs de tête, un peu plus de correction dans le dessin; la couleur est terne et l'effet monotone. Malgré ces défauts, le tableau est enchanteur par la grâce et le sentiment.

(1) Antonine, femme de Bélisaire, expire de douleur à l'aspect de son époux privé de la vue. Un vieillard aveugle, une femme morte, une fille au désespoir, et, pour comble de maux, l'abandon, la solitude et l'indigence, tel est l'état où la fortune montre une maison qui fut pendant trente ans comblée de gloire et de prospérité : grande et terrible catastrophe, qui demandait plus de force, plus de sensibilité, plus de moyens que l'artiste ne paraît en avoir. Le peintre d'histoire réussit nécessairement dans un portrait; mais le peintre de portraits ne réussit pas toujours dans un tableau d'histoire. M. Kinson n'offre pas le premier exemple de ce défaut de réciprocité.

même caractère de sévérité qu'OEdipe errant avec Antigone.

Je viens de citer les deux seuls tableaux dignes de remarque, dont les sujets soient tirés de l'histoire ancienne. Parmi les sujets puisés dans l'histoire moderne, je n'en vois non plus que deux qui soient étrangers à nos annales; le reste est tiré de l'histoire de France.

Le premier sujet étranger est la présentation de la belle Irène à Mahomet II après la prise de Constantinople. L'infortunée ne prévoit pas que ce vainqueur épris de ses charmes, et qui la nomme son épouse, sera bientôt lui-même son bourreau. Si cette composition est nulle, ce n'est pas faute de personnages; mais cette multitude sans arrangement est un chaos. On se demande comment un artiste qui a de la réputation, et qui la mérite à certains égards, peut faire aussi mal. On est moins étonné quand on fait attention que l'esprit de système égare tôt ou tard le talent. M. Bergeret a constamment suivi une mauvaise route; il paraît peindre de pratique; il cherche à donner à ses tableaux un air de vétusté. Je n'ignore pas que les couleurs, en vieillissant, acquièrent de l'harmonie; mais cet effet doit se produire petit à petit. Des teintes enfumées, des tons roux, des ombres poussées jusqu'au noir,

imitent mal par des moyens artificiels cette espèce de *patine* formée à la longue et par des altérations imperceptibles. Le temps seul peut donner aux ouvrages de l'art l'empreinte du temps.

L'autre sujet étranger à l'histoire de France est la *Bataille de Tolosa*, par M. Horace Vernet.

Les batailles anciennes appartiennent essentiellement à la grande peinture historique. La beauté et le caractère des vêtemens, le nombre des parties qu'ils laissent nues, la forme simple des armes, la manière d'en venir aux mains, qui, donnant lieu à beaucoup de combats corps à corps, multiplie les épisodes et place à côté du courage qui triomphe la générosité qui pardonne, l'idéal dont la physionomie des héros de l'antiquité est susceptible : voilà de vraies richesses, que ce genre particulier offre en foule aux peintres d'histoire.

L'absence presque totale de ces ressources ne permet pas de ranger dans la même classe les batailles modernes. L'ardeur militaire, l'intrépidité, le mépris du danger et de la mort, ne sauraient tenir lieu des élémens pittoresques, et quelques beautés d'un grand effet dans les détails ne suffisent pas pour dédommager de

l'effet ingrat de l'ensemble. L'espèce d'innovation qu'on avait essayée dans ces derniers temps ne pouvait donc, en tout état de cause, obtenir qu'une vogue passagère, ou devait entraîner l'art vers sa décadence. N'y eût-il eu à vaincre que la roideur et la monotonie des uniformes, la symétrie et la régularité des lignes, quel talent pouvait en triompher?

Le peintre que l'impulsion de son génie porte vers ces représentations guerrières ne peut jamais faire mieux que de remonter à l'histoire ancienne; néanmoins les annales du moyen âge, les siècles brillans et aventureux de la chevalerie, participant plus ou moins aux avantages de l'histoire ancienne, peuvent aussi fournir de beaux sujets de *batailles*, et parmi ces sujets, la bataille de Tolosa est un des plus heureux.

Livrée au pied des montagnes de la Sierra Morena, en 1212, et gagnée sur les Maures par les rois d'Aragon, de Castille et de Navarre, cette bataille est doublement propre à la peinture; elle est chevaleresque et religieuse. Le pape Innocent III avait publié une croisade, l'archevêque de Tolède l'avait prêchée en Italie et en France; nombre de chevaliers chrétiens avaient pris les armes; la croix était leur principal éten-

dard; fidèle compagnon du roi de Castille dans les combats, le prélat faisait porter devant lui cette bannière sacrée.

Mahomet el Nazir, chef des Musulmans, s'était placé sur une éminence, dont l'approche était défendue par des chaînes de fer. Debout, le sabre dans une main, l'alcoran dans l'autre, en spectacle à toute son armée, il exhorte ses soldats en invoquant Dieu et le prophète. L'encens fume devant lui sur un trépied.

Tout à coup le prêtre qui portait la croix s'élance avec elle au milieu des Musulmans; le roi et l'archevêque le suivent. *C'est ici qu'il faut mourir*, dit le monarque au prélat. *Non, sire,* répond le prélat, *c'est ici qu'il faut vivre et vaincre.* Pour sauver leur prince et leur étendard, les Castillans se précipitent sur les Maures et font des prodiges de valeur; l'action devient une horrible mêlée.

Les deux autres rois s'empressent de venir au secours de leur allié. Les Navarrois pénètrent jusqu'à l'enceinte. Le roi de Navarre, Sanche-le-Fort, brise la chaîne à coups de hache; le retranchement est forcé; l'épouvante se met parmi les Maures; Mahomet prend la fuite; ses soldats, ne le voyant plus, achèvent de perdre courage; tout plie, tout se disperse devant les chrétiens,

et l'archevêque de Tolède, dont l'exemple pieux et guerrier a tant contribué à la victoire, chante lui-même le *Te Deum* sur le champ de bataille.

Puisque l'artiste se décidait à traiter un sujet aussi compliqué dans des proportions plus grandes que nature, il fallait qu'il le développât sur une toile plus étendue. Resserré par les bornes du cadre, il n'a pu ni détacher les personnages, ni faire circuler l'air entre les groupes, ni arrêter les plans, ni donner au théâtre de l'action la profondeur convenable: de là un aspect confus et entassé qui est l'écueil du genre, écueil dont on ne parvient à se préserver que par une savante distribution de la lumière et par une observation exacte des lois de la perspective aérienne. D'un autre côté, la couleur n'a pas de corps; elle manque de consistance et d'intensité; en général, le tableau n'est pas assez peint. Mais le dessin est grand et fier; de touchans épisodes se rattachent à l'action principale; cette multitude de combattans rassemblés des trois parties du monde connu, et l'appareil de la religion uni à celui de la guerre, introduisent dans l'ouvrage une grande diversité. La figure du roi de Navarre domine; elle est pleine d'élan et tout-à-fait héroïque. Tous les chevaux qu'on décou-

vre sur le champ de bataille, variés de race, de couleur, d'attitude, sont supérieurement traités; on retrouve dans M. Horace Vernet tout le talent de M. Carle Vernet, son père, pour représenter *ce fier et fougueux animal, qui partage avec l'homme les fatigues de la guerre et la gloire des combats.* C'est la première fois que le jeune artiste se hasarde à écrire sur une grande page. Les défauts que j'ai repris ne tiennent qu'à son inexpérience; les qualités que j'ai louées tiennent à son talent. Héritier d'un nom que deux générations ont rendu célèbre dans la peinture, M. Horace Vernet saura le soutenir. J'aurai occasion d'examiner plusieurs de ses productions remplies de beautés et exemptes de défauts.

Pour trouver dans l'histoire moderne une bataille à peindre, il n'était pas nécessaire de remonter au treizième siècle ni de sortir de France. Une des plus belles batailles de notre histoire, la plus nationale, la plus importante par ses résultats, puisqu'elle décida le grand procès entre le roi et la ligue, appelle le pinceau historique; c'est la bataille d'Ivry. Je crois pouvoir l'indiquer aux peintres.

Quel moment à représenter que celui qui précède l'action, lorsque après avoir invoqué le dieu des armées, Henri iv adresse à ses soldats

cette immortelle harangue : « *Mes compagnons, si vous courez ma fortune, je cours aussi la vôtre ; je veux vaincre ou mourir avec vous. Gardez bien vos rangs, je vous prie ; si la chaleur du combat vous les fait quitter, pensez aussitôt au ralliement ; c'est le gain de la bataille. Vous le ferez entre ces trois arbres que vous voyez là-haut à main droite, et si vous perdez vos enseignes, cornettes et guidons, ne perdez point de vue mon panache blanc ; vous le trouverez toujours au chemin de l'honneur et de la victoire.* » L'artiste aimerait-il mieux mettre l'action même sous les yeux du spectateur ? Comme il doit éviter la symétrie monotone des lignes de bataille et le désordre de la mêlée, il peut choisir l'instant où, les royalistes fléchissant et commençant à lâcher pied, Henri les ranime par un de ces mots qui électrisent les braves et rendent braves les lâches mêmes : *Tournez visage, afin que, si vous ne voulez combattre, vous me voyiez au moins mourir.* Le mot produit son effet ; la fortune change ; elle se déclare en faveur du roi. Cette belle péripétie militaire me paraît offrir au peintre une heureuse donnée. Il peut encore s'emparer avec succès du moment où la victoire est décidée et où se fait entendre ce cri : *Sauve les Français !* Ainsi le commen-

cement, le milieu et la fin de cette journée prêtent également à la peinture. Quelle expression à mettre dans les traits de ce vainqueur que le sentiment de l'humanité n'abandonne pas au milieu du carnage, et qui, après la victoire, à la vue de son épée triomphante, mais teinte de sang, détourne les yeux avec horreur! Que de personnages intéressans à grouper autour de ce grand capitaine! Quelle tête sublime à inventer que celle de Schomberg, chef des Allemands! Quelques jours avant la bataille, ce guerrier avait demandé la paie de ses troupes ; Henri IV, manquant d'argent et emporté par sa vivacité, lui avait répondu : *Jamais homme de courage n'a demandé de l'argent la veille d'une bataille.* Au moment du combat, Henri se rappelle cette réponse, qui n'était qu'une saillie d'humeur. Il aborde le commandant et lui dit : « *Monsieur de Schomberg, je vous ai offensé; cette journée sera peut-être la dernière de ma vie; je ne veux point emporter l'honneur d'un gentilhomme ; je sais votre valeur et votre mérite ; je vous prie de me pardonner, et embrassez-moi.* » « Il est *vrai*, répondit Schomberg, *que votre Majesté m'a blessé, et aujourd'hui elle me tue; car l'honneur qu'elle me fait m'oblige de mourir dans cette occasion pour son service.* » En lisant

un pareil trait, on croirait lire une vie de Plutarque, si ce mélange de l'héroïsme antique avec l'honneur moderne ne caractérisait notre histoire. Je suppose ce sujet traité par M. Gérard : je ne doute pas que le peintre de Néret (p. 153), par la seule physionomie qu'il saurait donner à Schomberg, ne fît deviner tout l'épisode. Il n'y a pas jusqu'à la circonstance des trois arbres qui ne soit favorable à l'art, en rattachant le fond du tableau à l'action par une indication locale, et en donnant au paysage un intérêt historique. Me voici dans l'histoire de France ; je ne pouvais y arriver plus heureusement que par une victoire et avec Henri IV.

L'histoire de notre patrie, quoique moins dramatique que les histoires anciennes, peut cependant, à beaucoup d'égards, rivaliser d'intérêt avec elles. Qu'il se présente un homme doué d'un esprit vaste et d'un talent flexible, qui, ne voie plus dans les fonctions d'historien la stérile facilité de multiplier les volumes, mais qui sachant se pénétrer de l'esprit de nos chroniques, retrace naïvement, et avec les couleurs propres à chaque siècle, les temps, les lieux et les hommes, alors nous n'aurons plus rien à envier à l'antiquité : notre histoire n'a manqué que d'un historien.

Mais les peintures dont l'histoire de France

offre le sujet n'ont pas autant d'avantage que les écrits dont elle fournit le texte. Le peintre doit parler aux yeux en même temps qu'à l'esprit, et il arrive souvent que tel fait de nos annales, qui frappe en récit, ne produit plus en tableau le même effet. A Dieu ne plaise que je veuille détourner nos artistes de ces annales sacrées! La meilleure manière d'écrire l'histoire de France, pour la graver dans la mémoire et dans le cœur des Français, est de la peindre. Mais ces représentations nationales n'exerceront toute leur influence que lorsqu'elles seront réellement monumentales, c'est-à-dire, lorsqu'elles décoreront les lieux où les événemens se sont passés. Les administrateurs chargés de la direction des beaux-arts apprécieront cette idée. D'ailleurs, il ne faut pas perdre de vue que notre premier intérêt, même comme Français, n'est pas de faire de la peinture française, mais de maintenir en Europe la suprématie de la France dans la peinture. C'est avec des sujets étrangers à l'Italie moderne que Raphaël a placé l'école romaine au-dessus de toutes les écoles. En passant en revue les sujets tirés de notre histoire, j'examinerai d'abord les compositions sévères ou pompeuses, puis les productions moins graves, et dans ces deux examens je suivrai l'ordre des temps.

Les dernières paroles adressées par Louis-le-Gros à son fils, en présence de l'abbé Suger, son ministre : *n'oubliez jamais que l'autorité royale est un fardeau dont vous rendrez un compte exact après votre mort*, ont fourni à M. Menjaud un tableau qui doit occuper une place dans la sacristie de Saint-Denis (1). Ce prince avait fait de cette maxime la règle de sa vie; il fut regretté après sa mort, et son cercueil fut environné par le cortége le plus honorable à la mémoire d'un monarque, par tout un peuple qu'il avait affranchi du servage féodal.

Un autre grand roi, un plus grand homme se présente ensuite, c'est saint Louis. Son histoire ne devait laisser aux peintres que l'embarras du choix d'un sujet. Aussi plusieurs artistes l'ont-ils mise à contribution, et la peinture a pris ce monarque au berceau pour le conduire à la tombe. Une scène de sa première enfance a été placée sous nos yeux par M. Van-Brée, dans une composition qui a beaucoup de charme. La reine Blanche nourrissait elle-même son fils.

(1) La composition est simple ; elle n'est pas dépourvue d'une certaine onction religieuse, convenable au sujet ; mais l'exécution est très-faible, le faire est sec et la touche monotone ; tout est peint de la même manière.

Pendant qu'elle reposait, une dame de la cour allaita furtivement l'enfant royal. Blanche, à son réveil, voulut lui donner le sein maternel ; il le refusa. Informée de la cause, elle mit le doigt dans la bouche de l'enfant, lui fit rejeter le lait étranger, et dit, en témoignant son mécontentement : « Je ne souffrirai pas qu'on « m'ôte la qualité de mère que m'a donnée la « nature » (1).

Blanche fut sans doute payée de ses soins dans cette journée vraiment triomphale, où elle ramena de Montlhéry à Paris son fils qu'elle avait été obligée de soustraire par la fuite aux cou-

(1) L'ordonnance, qui devrait n'être que naïve, est peut-être trop arrangée. On pourrait désirer plus de noblesse dans le style. Plusieurs ustensiles d'un usage commun sont des accessoires inconvenans dans la chambre à coucher d'une reine, même lorsqu'elle est nourrice ; cela rappelle un des défauts de l'école flamande. Les airs de tête sont uniformes. Une teinte rouge, également répandue sur tout le tableau, est d'un aspect peu agréable ; mais l'effet du clair-obscur est très-piquant. Un rayon de soleil qui s'introduit par une fenêtre éclaire l'enfant de la manière la plus heureuse ; cet accident de lumière anime aussi, par des reflets naturels, la figure de la reine et les fraîches carnations des femmes dont elle est entourée. La gravure sera utile au tableau, en le dépouillant de ce ton pourpre qui lui fait tort.

pables projets d'une ligue de factieux. M. Roehn a traité en peintre de genre l'*Arrivée de Saint Louis à Paris* (1). Pour faire concevoir un immense concours de fidèles sujets saluant leur roi de mille cris d'amour et d'allégresse, il ne fallait pas couvrir la toile d'une multitude innombrable de personnages. Cette foule entassée donne l'idée de la confusion plutôt que celle de l'empressement, et cette idée refroidit l'intérêt, quand elle ne l'empêche pas de naître. C'est dans de telles circonstances que l'artiste, réduit à l'impossibilité de rendre la nature, doit prendre un parti raisonné.

M. Boyenval a représenté *Saint Louis rendant la justice sous un chêne.* Sa composition est un paysage historique plutôt qu'un tableau d'histoire; l'action n'y est qu'incidente, et les personnages sont subordonnés aux objets qui les environnent (2). Attendons, pour rendre compte

(1) Il y a autant de roideur que de monotonie dans la disposition des figures. Le tableau ne présente pas la moindre intention pittoresque. Le talent de l'artiste ne s'élève pas jusqu'aux sujets historiques ; mais il est fort distingué dans les sujets de genre; M. Roehn fera bien de s'y tenir.

(2) La nature est étudiée et assez bien rendue ; les arbres sont exécutés avec soin. On remarque une manière

de ce beau sujet, que M. Guérin, chargé par le gouvernement de le traiter, ait exposé son ouvrage.

Supérieur à son siècle, mais imbu des préjugés du temps où il vécut, et porté par son éducation vers un excès de piété, Louis ix ne pouvait guère se mettre au-dessus de l'erreur des croisades. Atteint d'une maladie grave qui jeta l'alarme parmi les Français, il crut entendre, dans l'accès de la fièvre, une voix qui lui ordonnait de prendre la croix contre les infidèles. A l'instant même il fit vœu de passer en Terre sainte. A peine revenu à lui, il appela Thibault, évêque de Paris, et le pria de lui attacher la croix. Sa mère et sa femme le conjurèrent en vain de différer jusqu'à son entier rétablissement. Le malade répondit qu'il ne prendrait aucune nourriture avant d'avoir reçu le signe ostensible de son engagement avec le ciel. Le prélat lui attacha la croix, fondant en larmes, comme s'il eût prévu les malheurs qui attendaient le monarque. L'évêque de Meaux et toutes les personnes qui assistaient à cette cérémonie éprouvaient les mêmes sentimens.

large dans les devants, et il y a du fuyant dans les lointains.

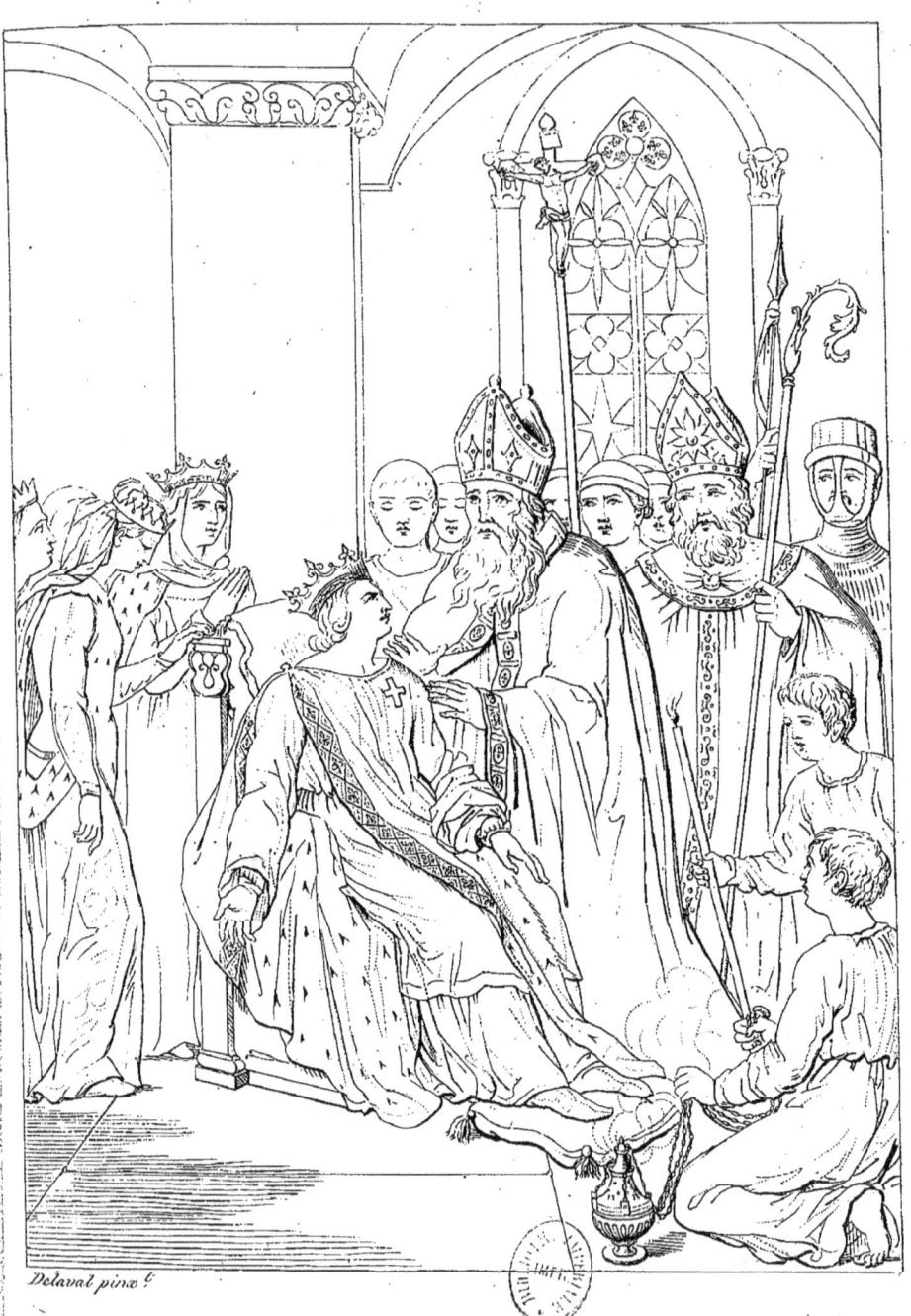

Saint-Louis prenant la Croix.

Tel est le sujet d'un tableau composé par M. Delaval (1). Chaque personnage est convenablement placé, selon son rang, ou suivant les fonctions qu'il remplit. Mais les deux reines, et surtout Marguerite de Provence, devaient être plus empressées et plus tendres; leur attitude est glaciale. Quoique la cérémonie soit solennelle, c'est une scène d'intérieur; après l'exagération de la pantomime théâtrale, la peinture n'a pas de plus grande ennemie que l'étiquette des cours : c'est que les cours sont aussi un théâtre.

Les figures historiques du tableau paraissent être des portraits; elles ont été prises sur les statues et les vitraux du temps; le sceau même de saint Louis a été consulté par le peintre. Le costume, exact et local jusque dans les enfans de chœur, contribue à rendre avec vérité cette scène pathétique. L'auteur a tâché de donner à la tête du roi la double expression de la faiblesse physique et de la résolution morale.

Les funestes pressentimens de l'évêque de Paris n'avaient été que trop bien fondés. Échappé comme par miracle aux désastres de la première croisade (2), le monarque français se

(1) Largeur, 5 pieds. — Hauteur, 4 pieds.
(2) Les croisades, que la raison réprouve, sont sédui-

laissa entraîner une seconde fois par sa pieuse exaltation; il expira sur une terre étrangère; mais ses derniers momens sont admirables; c'est au lit de mort de saint Louis qu'un chrétien peut apprendre à mourir.

M. Meynier a représenté une des scènes de ce drame héroïque et religieux. Le roi de France se prépare à la mort. Il reçoit le viatique dans sa tente. Soutenu par ses deux fils, il se ranime à l'approche de l'hostie sainte, et semble s'élancer au-devant de son Dieu (1). Deux artistes de talent,

santes pour l'imagination ; le Tasse y a puisé un poëme épique ; la célèbre M.me Cottin, dont l'âme aimante et l'énergique sensibilité se peignent dans tous ses ouvrages, doit à ces expéditions un peu romanesques le roman de *Mathilde*. Ce roman a fourni à M.lle Caron le sujet d'un tableau représentant *Mathilde surprise dans les jardins de Damiette par Malek-Adhel*, tableau agréable, mais un peu faible.

(1) Le sujet, susceptible de beaux développemens, n'a pas été assez profondément conçu. L'ordonnance n'est pas même satisfaisante. Ce n'est pas que les figures manquent d'expression ; ce n'est pas non plus que les attitudes soient dépourvues de mouvement ; elles n'en ont que trop : mais l'incorrection et la manière déparent le dessin ; le coloris n'a pas d'harmonie, et il y règne un ton général violâtre, qu'on retrouve au surplus dans la plupart des compositions de ce peintre ; on dirait que

M. Rouget et M. Scheffer, ont choisi l'instant où il rend le dernier soupir. Je ne suis point étonné de la concurrence. Le sujet est grand, pathétique, et il met sous nos yeux ce moment solennel où les rois de la terre, en quittant la vie, vont, suivant l'expression de Louis-le-Gros (p. 271), rendre compte au roi des rois.

M. Rouget a développé dans son tableau un beau dessin et un faire large ; mais la couleur y est toute en teintes plates, et le clair-obscur tout en reflets. Beaucoup de facilité dans l'exécution, peu de génie dans l'invention, point d'unité. Charles d'Anjou arrive là pour un intérêt étranger ; il ne prend part à la scène que par occasion, si je puis m'exprimer ainsi, et parce que le son de la trompette, signal de l'arrivée des croisés de Sicile, l'a fait entrer dans la tente de son frère. La direction de ses regards,

M. Meynier voit tout de cette couleur. Le tableau a été fait pour la sacristie de Saint-Denis ; il est au-dessous de sa destination ; c'est une des plus faibles compositions de cet artiste, qui pourtant a dû produire de bonnes choses, puisqu'un de ses ouvrages a concouru pour le prix décennal avec les *Sabines*, de M. David, les *Trois âges*, de M. Gérard, l'*Atala* et le *Déluge*, de M. Girodet, la *Peste de Jaffa*, de M. Gros, la *Phèdre*, de M. Guérin, et la *Justice divine*, de M. Prud'hon.

qui se portent au-dehors, fait songer à un autre événement, et constitue une sorte de duplicité d'action. D'ailleurs, cette grande figure placée sur le devant occupe trop d'espace; les yeux sont plus attirés vers elle que vers la figure du monarque, et cela est fâcheux ; car, quoique le corps de saint Louis soit sensiblement trop court, sa tête est très-belle. La pâleur de la mort y laisse subsister la régularité des traits, et on y voit la résignation du chrétien en même temps que le bonheur du juste. Qu'ai-je donc dit qu'il y avait peu de génie dans ce tableau ? Je me rétracte. Il y en a beaucoup dans cette tête ; il y en a beaucoup aussi dans la figure de Philippe, fils aîné de saint Louis, agenouillé près du lit de son père. Ce personnage est très-bien dessiné, et les chairs en sont peintes avec un talent remarquable. Les physionomies des évêques n'ont pas beaucoup de caractère, mais elles sont vraies ; les ornemens pontificaux sont exécutés dans une bonne manière, et le rideau du fond est bien peint. Engageons M. Rouget à méditer sur la partie morale de son art, à étudier les peintres penseurs, et surtout à se tenir en garde contre ces demi-vandales, qui vont prêchant sur les toits que le mécanisme est l'essentiel de la peinture. Oui, à

peu près comme l'orthographe est l'essentiel de la littérature; c'est-à-dire qu'on ne peut pas peindre sans cela, mais qu'on peut aussi, même avec cela, n'être pas un peintre.

La composition de M. Scheffer offre plus d'intérêt, un sentiment plus profond, une ordonnance mieux entendue; je regrette sincèrement de ne pouvoir en mettre le croquis sous les yeux du lecteur. Saint Louis vient d'expirer sur le lit de cendres, les bras croisés sur la poitrine. Philippe est debout, pénétré d'une douleur calme; il soutient son jeune frère défaillant. La princesse, femme de Philippe, est assise auprès du lit. La tente, ouverte par le fond, laisse voir l'armée, le camp et la mer. La flotte du roi de Sicile paraît à l'horizon. Ici tous les personnages tiennent à l'action; les attitudes sont simples : les expressions sont justes et naturellement pathétiques; mais les costumes ne sont pas ceux du temps; ils rappellent trop le style grec ou romain : les figures devaient être ajustées dans un goût ancien, mais non pas dans un goût antique. Le fond, qui présente une mer jaune et un ciel verdâtre, vient trop en avant et nuit à l'effet. En général, l'exécution est ici la partie faible. On voit qu'avec les deux tableaux il serait possible d'en faire un excellent.

Nous passons du lit funèbre de Saint-Louis au lit funèbre de Louis XII ; c'est M. Blondel qui nous y transporte (1), et M. Dabos nous présente Marie d'Angleterre, femme de ce roi, pleurant la mort de son époux (2). Ailleurs, l'appareil de la mort se cache sous celui de la guerre. Deux épisodes, l'un belliqueux, l'autre simplement chevaleresque, montrent la mort dans un lointain brillant et ne font qu'en dissimuler la difformité. Dans l'un, François I^{er}, à Marignan, entraîné par son ardeur naturelle et par l'exemple de ses braves, après avoir combattu dans la nuit à la lueur de la lune et de quelques feux épars, s'endort sur l'affût d'un canon (3). Dans l'autre, le vainqueur

(1) Voyez page 101.

(2) Ce tableau, faible de composition, de dessin, de couleur, où l'on chercherait en vain la jeunesse brillante et l'éclatante beauté de la sœur de Henri VIII, semble d'ailleurs pécher par le choix du sujet. En effet, il n'était guère possible d'intéresser le spectateur à la douleur de la reine Marie, qui, veuve d'un grand roi, attendit à peine trois mois pour épouser un simple gentilhomme.

(3) Ce tableau, peint par M. Mulard, est tellement sombre, qu'on n'y distingue presque rien. C'est un amas confus de cuissards, de brassards, de casques, de rondaches, qui se font apercevoir dans l'ombre, à l'aide de quelques reflets de lumière rouge qu'ils renvoient à l'œil. François I^{er} ne pose pas ; il paraît être en l'air. La partie

de Marignan est armé chevalier par Bayard, en présence d'une foule de personnages distingués, l'amiral Bonnivet, Louis de La Trémouille, l'Alviane, le chancelier Duprat, Alphonse, duc de Ferrare, et l'Arioste, son ami, le maréchal de Trivulce, le connétable de Bourbon, qui a peine à contenir son dépit (1). Le prestige des armes déguise la mort à la manière des anciens, qui la montraient sous l'emblème de la jeunesse. Mais ces images, au Salon, ne nous donnent pas long-temps le change, et la mort reparaît hideuse dans le tableau où M. Buffet a représenté Henri III expirant (2). Qu'on rapproche de ces

de l'ouvrage qu'on voit n'inspire pas beaucoup de regrets pour celle qu'on ne voit pas.

(1) Composition très-faible. Les figures sont mal ensemble; il n'y a point d'espace, ni de relief, ni de ressort; le dessin, la couleur, le clair-obscur, manquent des qualités requises. Le goût des ajustemens est petit et ne donne point l'idée du siècle de la renaissance. M. Ducis, à qui nous devons de charmantes productions, est resté dans celle-ci fort au-dessous de lui-même. Mais ce n'est qu'un coup mal joué; l'artiste a tous les moyens de prendre sa revanche.

(2) Ce tableau n'est plus de la peinture. Mais à qui la critique doit-elle s'adresser? Est-ce à l'auteur qui cherche à produire son ouvrage, ou au jury qui l'admet?

sujets lugubres la *Mort d'Abel*, la *Mort de la femme du Lévite*, la *Mort de Clorinde*, la *Mort du Masaccio*, la *Mort de Bichat*, etc., on verra que la mort a fait les frais de la plus grande partie de l'exposition. Le Salon de 1817 sera cité comme éminemment propre à l'édification des spectateurs. Si l'art y a offert quelques peintures galantes et voluptueuses, il les a bien expiées en multipliant les emblèmes du néant des choses d'ici-bas.

Le dernier des Valois n'est plus; un Bourbon lui succède. Proclamé *Roi des braves* par son armée, il bat la Ligue et l'Espagne, démasque la politique de Philippe II, fait la conquête de son royaume par sa bravoure, et celle de tous les cœurs français par sa franchise et sa loyauté. Il entre enfin dans sa capitale, ce Henri IV, qui *aimait mieux n'avoir point de Paris, que de l'avoir en lambeaux*. Deux siècles après, son *Entrée*, magnifiquement peinte, décore le Louvre où il reçut avec une égale confiance, une égale effusion, la fidélité et le repentir (1). Louis XIII vient au monde; Henri IV bénit le

(1) Si j'avais à refaire l'article où j'ai rendu compte de l'*Entrée de Henri IV*. j'en modifierais beaucoup les détails historiques. J'ai voulu saisir un à-propos, qui pourtant m'a échappé en partie, et pour y parvenir, je me suis hâté de faire des phrases, au lieu d'approfondir les inten-

Dauphin, et, lui plaçant dans la main son épée, il prie le ciel d'accorder à son fils un bonheur qu'il n'a pas eu lui-même, celui de n'avoir à la prendre que pour la défense du peuple. M. Menjaud a tiré un faible parti de cette belle intention (1). Louis xiv promettant à Jacques ii de reconnaître son fils Edouard, a suggéré à mademoiselle Chardon une composition où l'on retrouve un peu de la grâce féminine, mais qui exigeait plus de force. Les peintres ont évité le règne de Louis xv. Auraient-ils craint la contagion du mauvais goût de ce siècle? Ce serait une crainte puérile; plusieurs événemens de cette époque pourraient être heureusement reproduits; tant que d'habiles maîtres et d'excellens modèles maintiendront l'école dans la bonne route, le goût ne peut se dépraver.

tions. Mon examen du tableau devait, comme le tableau même, rappeler toute la Ligue. Il devait surtout caractériser la mémorable journée du 22 mars 1594, que l'artiste, nommé *Premier peintre*, sous les yeux de Henri iv, par un petit-fils de ce roi, a si habilement retracée. J'ajoute que je modifierais seulement la partie historique. Quant à ce que j'ai dit de la peinture, je n'y changerais rien. J'ai vu en présence de Paul Véronèse l'ouvrage de M. Gérard, et le peintre vénitien a confirmé mes observations sur la manière du peintre français.

(1) Toujours la même roideur, la même monotonie de travail. Le pinceau de M. Menjaud ne paraît pas avoir de flexibilité.

J'arrive à l'infortuné Louis XVI. M. Crépin l'a représenté dans le port de Cherbourg. Ce prince vient de visiter les fortifications et les travaux de la rade, monté sur le vaisseau commandant. A son débarquement, les forts le saluent de leur artillerie; les marins et le peuple s'emparent du canot où il est encore, et le portent en triomphe, aux acclamations des Français et des étrangers (1). Comment ces cris d'amour, si bien justifiés par tant de vertus, se sont-ils changés en cris de fureur? Par quelle épouvantable fatalité les acclamations d'allégresse sont-elles devenues des vociférations sanguinaires? Qui expliquera le délire des peuples?

Le trait consacré par M. Berthon est d'un ordre plus élevé. Il caractérise ce monarque homme de bien, dont on pourrait dire qu'il fut trop bon et trop juste pour le siècle où il vécut, si le cœur des rois ne devait être, dans tous les temps, le sanctuaire de la bonté et de la justice. Sur un point de la côte de Guyenne, les eaux de la mer avaient laissé à découvert une portion de terrain, qui, selon les principes du droit,

(1) Ce sujet, d'un heureux choix, admettait une ordonnance pompeuse et de beaux détails d'exécution; mais il est traité mesquinement, dans un goût tourmenté, qui n'est plus celui de notre école, et qu'il ne faut pas y ramener.

était dévolu à la couronne. Les riverains firent valoir quelques exceptions, en vertu desquelles ils se prétendaient fondés à réclamer la propriété de ces terres. La cause ayant été portée au conseil du roi, S. M. décida contre elle-même en faveur des habitans de la côte. L'appareil de la magistrature est toujours pittoresque. L'ampleur des ajustemens offre des développemens larges; l'opposition de tons entiers et tranchans donne du caractère à la couleur, lorsque le peintre est coloriste et qu'il réussit à se garantir de la crudité. Il y avait un grand parti à tirer des costumes, de l'ordonnance, des expressions. Mais ici, comme dans ses autres ouvrages, M. Berthon est resté au-dessous de son sujet.

Louis XVI ambitionnait l'honneur de compléter les découvertes du capitaine Cook. Un voyage autour du monde devait illustrer son règne et honorer la France. L'expédition fut résolue, et la direction en fut confiée à La Peyrouse. Plusieurs conférences eurent lieu à cette occasion dans le cabinet du roi. M. Monsiau a représenté une de ces conférences. Une carte est déroulée sur la table. Le roi commente les instructions qu'il a tracées de sa propre main, et qui montrent la bienveillance de son caractère, l'étendue et la sûreté de son savoir. En voyant l'air de sa-

tisfaction qui brille sur son visage, on peut supposer qu'il développe ce passage : « Sa Majesté regarderait comme un des succès les plus heureux de l'expédition qu'elle pût être terminée sans qu'il en eût coûté la vie à un seul homme. » Le vœu de son cœur fut loin d'être exaucé. Tout le monde connaît le sort de cette entreprise, qui fit dire au roi, désabusé dèslors des illusions de sa philanthropie, ce mot déchirant et trop prophétique : *Je vois bien que je ne suis point heureux.*

Il ne fut point heureux le souverain qui se plaisait tant à faire des heureux, et dont les plus doux passe-temps étaient de répandre des bienfaits ! M. Hersent a retracé avec autant de sensibilité que de talent un de ces actes de bienfaisance (1). C'était pendant l'hiver de 1788 que Louis XVI faisait lui-même ces distributions charitables. Cinq ans après, il avait porté sa tête sur l'échafaud. Son auguste compagne n'a point trouvé grâce. Marie-Antoinette de France est enfermée au Temple ; elle est traînée du Temple à la Conciergerie (2) ; une reine habite le cachot

(1) Voyez page 112.

(2) Cette scène, peinte par M. Pajou, n'a pas été exposée au Salon.

des criminels. Je la vois calme et résignée, après avoir reçu les secours de la religion, contemplant le crucifix, son unique et dernier réfuge (1). Je la vois écrivant à sa sœur ces tristes adieux (2), ce testament de mort où, s'exprimant en reine, en chrétienne et en mère, elle lègue à sa fille..... Sors de la tombe, ô toi qui fus étonné que les yeux des rois continssent tant de larmes; éloquent

(1) Cette composition de M. Simon est simple et touchante; elle produit une profonde impression. La reine est debout, les bras tombans, les mains jointes, vêtue d'une robe de deuil, la seule qui lui restât de tant de pompes, coiffée d'un bonnet rond, que la femme du concierge lui avait donné; ces livrées du malheur sur une personne royale ajoutent au pathétique. Les traits de l'infortunée princesse pourraient être plus ressemblans; mais le tableau ne saurait être peint avec plus d'âme et d'intérêt.

(2) Cette peinture de M. Lordon est fort supérieure à l'*Annonciation* du même artiste. L'exécution en est facile; on y retrouve cette touche un peu vaporeuse, charmante dans le maître (M. Prud'hon), faible dans l'élève. La reine est vêtue de blanc. Outre que ce costume n'est pas, suivant nos mœurs, assez d'accord avec la situation, il est contraire à la vérité historique, qui devient ici vérité religieuse. L'idée d'avoir fait entrevoir le dôme des Tuileries à travers la fenêtre de la prison, est heureuse. C'est une licence; mais cette licence est d'une tête qui pense et d'une âme qui sent.

Bossuet, reparais avec tes cheveux blancs dans la chaire de vérité, et pour la leçon des princes aussi-bien que pour celle des peuples, redis ces grandes infortunes. Quant à nous, déplorons nos égaremens politiques; mais n'attristons plus la fête des arts par des monumens de deuil, qui rendent témoignage des fautes sans attester le repentir; laissons faire l'histoire; pour notre malheur, elle ne sera que trop inexorable à buriner ces funestes souvenirs.

Je franchis un quart de siècle; et après avoir honoré d'un hommage funèbre la mémoire de l'abbé Edgeworth, dernier confesseur de Louis XVI, mort victime de son dévoûment, et dont M. Menjaud a représenté la fin touchante (1), je

(1) M. l'abbé Edgeworth avait été atteint d'une fièvre contagieuse, en donnant ses soins aux prisonniers français envoyés à l'hôpital de Mittau. Madame, duchesse d'Angoulême, informée de sa maladie, résolut de se rendre auprès de lui. On représente vainement à la princesse le danger auquel elle s'expose; elle résiste à toutes les observations. « Moins il a, dit-elle, la connaissance de sa position et de ses besoins, plus la présence d'une amie lui est nécessaire, et dussent tous les autres fuir la contagion, je n'abandonnerai jamais celui qui est plus que mon ami, l'ami noble et généreux de toute ma famille, qui a quitté la sienne et sa patrie pour nous.

me trouve dans les événemens contemporains. Les ouvrages de la peinture ont aussi leur destinée. M. Gros a représenté la nuit du 20 mars 1815 (1). Cette composition n'a pas obtenu le succès dont elle était digne. Je le répète dans l'intérêt de l'art. Le tableau, qui n'est sombre que parce qu'il doit l'être, mais qui n'est pas noir, possède toutes les qualités qui placèrent l'auteur de la *Peste de Jaffa* au premier rang dans notre école; il est animé de ce *vis pictoria* que la nature donne seule, et que M. Gros a reçu en partage. Il faut franchement rendre justice à qui elle est due, et ne pas être ingrat envers le talent.

Il me resterait à parler avec quelque détail des tableaux qui représentent plusieurs événemens de la vie de nos princes, soit leur traversée pour revenir en France, soit les hommages publics dont ils ont été l'objet depuis leur retour, soit cette première et douce entrevue de deux époux dont l'union fait notre espérance. Toutes ces peintures sont fort au-dessous des sujets. Je ne pourrais les analyser sans affliger des hommes

Rien ne m'empêchera de soigner l'abbé Edgeworth; je ne demande à personne de m'accompagner. » L'auguste princesse reçut ses derniers soupirs.

(1) Voyez page 135.

estimables qui ont plus consulté leurs sentimens que leurs forces. J'avertis seulement les auteurs qu'ici la hardiesse de l'entreprise n'est pas justifiée par le seul mérite de l'intention.

Courtisans plus familiers de Clio, et la dépouillant de sa gravité, quelques artistes n'ont pas craint de badiner avec la muse de l'histoire. Ils nous ont présenté les rois dans leur intérieur, et nous ont fait voir l'homme dans le héros. Plus simples, plus rapprochés de nous, ces personnages historiques nous plaisent davantage. De là le genre anecdotique, très-cultivé dans ces derniers temps, et qui, par son agrément, mérite la vogue dont il jouit. Les sujets anecdotiques sont goûtés par un plus grand nombre d'amateurs; les tableaux qui les représentent, exécutés pour la plupart dans de petites dimensions, sont d'un prix moins élevé; tout particulier aisé peut les acquérir et disposer d'un emplacement propre à les recevoir.

Ce sont probablement les proportions de ces sortes d'ouvrages qui les ont fait ranger dans la peinture de genre, ou plutôt, il semble qu'on appelle *tableaux de genre* tous ceux dont le cadre n'excède pas une certaine grandeur. Ce qui me le fait croire, c'est que l'Institut n'a couronné que d'un prix de genre l'exposition si

éminemment historique de M. Hersent. Cette classification me paraît vicieuse ; car il s'ensuivrait que les compositions du Poussin, les plus historiques peut-être que nous connaissions, ne seraient que de la peinture de genre, parce que ce grand peintre d'histoire peignait le plus souvent des tableaux de chevalet. Avec cette manière de voir, qui pourrait marquer le point où le genre finit et où l'histoire commence ? Ce n'est pas la grandeur de la toile qui fait la peinture grande, mais bien la grandeur des personnages et celle du style qui doit s'y proportionner. Une mère pense à sa fille absente et lui écrit ; ce sujet, traité dans le style simple, peut donner naissance à un tableau de genre intéressant. Que cette mère soit madame de Sévigné, et qu'elle mande à sa fille la mort de Louvois, le style s'élève, et voilà un tableau d'histoire. Ici, comme en littérature, les dimensions ne font rien ou presque rien : c'est le style qui classe les ouvrages.

En m'appuyant de ces principes, j'ai repris, dans le tableau d'*Agnès Sorel* (1), le personnage de l'intendant ; cette figure, touchée avec esprit et animée de la verve flamande, m'a paru au-dessous du style de l'histoire ; mais dans une peinture de genre, elle serait excellente.

(1) Voyez page 118.

M. Bergeret a représenté le moment où François 1.^{er} vient d'écrire au bas du portrait de *gentille Agnès* les vers si connus que j'ai cités en parlant de l'ouvrage de M. Bitter. Le roi est assis devant le portrait. Debout derrière le fauteuil, Clément Marot transcrit l'in-promptu, et la reine de Navarre se prépare à poser sur la tête de son frère une couronne de laurier. La disposition du tableau est bien entendue, quoiqu'on puisse trouver apprêtée l'action de Marguerite. Il est tout simple que le poëte, qui ne marche pas sans ses tablettes, recueille le quatrain improvisé par le monarque; mais on ne peut supposer que la reine ait d'avance tressé une couronne. Le dessin est petit et maigre, mais l'effet de lumière est large, et, chose étonnante dans un ouvrage de M. Bergeret, il y a de la vérité dans la couleur.

Comment ce roi galant, qui se passionne en présence du portrait d'Agnès Sorel, résisterait-il à Diane de Poitiers implorant la grâce de son père? La piété filiale intéresse par elle-même, et cet intérêt a quelque chose de plus touchant, lorsque cette vertu est unie à la beauté. M. Destouches a peint la jeune Saint-Vallier aux genoux du roi, qui d'une main repousse la sentence, et qui relève de l'autre la belle suppliante. Légère-

ment appuyée sur le siége de son époux, la reine contemple cette scène avec un sourire de bonté. Le tableau, agréablement disposé, se distingue par la liberté plus que par la fermeté de l'exécution ; il y a, dans le coloris, plus de fraîcheur que de solidité, et, dans le dessin, plus de grâce que de correction. Diane de Poitiers, un peu joufflue, ne me paraît pas avoir le caractère de beauté qui lui convient. Toute cette peinture pèche par le modelé, et elle manque de ressort ; mais l'aspect général est séduisant (1).

Je n'aurai pas de peine à conduire le lecteur de François 1.er à Henri IV. Ces deux princes ont quelque rapport entre eux par le caractère et même par les traits, en sorte qu'on passe de l'un à l'autre presque sans s'en apercevoir. La première éducation du *bon roi* a inspiré à M. Mallet une composition très-agréable. *Henri IV apprenant à lire* est le plus petit des tableaux d'histoire (2), comme *Henri IV entrant dans Paris* en est le plus grand : il y a proportion dans les cadres comme dans les sujets.

L'enfant est debout sur un tabouret, devant

(1) M. Garnerey a traité le même sujet ; son tableau est agréable et très-fini dans les détails.

(2) Largeur, 12 pouces. — Hauteur, 15 pouces.

une table recouverte d'un tapis. Jeanne d'Albret soutient son fils dans cette position, et lui fait lire la vie de Louis XII. Antoine de Bourbon, assis, est attentif à cette scène, qu'il contemple avec intérêt. Les trois figures sont charmantes; les expressions sont fines en même temps qu'elles sont naïves; peu de sévérité, mais beaucoup de gentillesse dans le style; le pinceau est précieux sans être fade; les étoffes sont rendues avec une extrême vérité. Comme la manière de l'artiste est très-propre à la gravure, l'*Éducation de Henri* IV, traduite par le burin, donnerait une fort jolie estampe.

Le public a fait l'accueil le plus favorable à l'ouvrage de M. Mallet. Le public se porte toujours avec empressement devant les représentations de ce roi, qui sut allier la simplicité à la grandeur. Mais il ne faut pas qu'en reproduisant l'image de cet aimable *laisser aller*, on dégrade à nos yeux la majesté royale. J'ai dit ce que je pensais de la composition de M. Revoil, où Henri IV joue avec ses enfans (1). Je me crois fondé à faire un reproche du même genre au tableau, d'ailleurs spirituellement touché et piquant d'effet, dans lequel M. Roehn a repré-

(1) Voyez page 99.

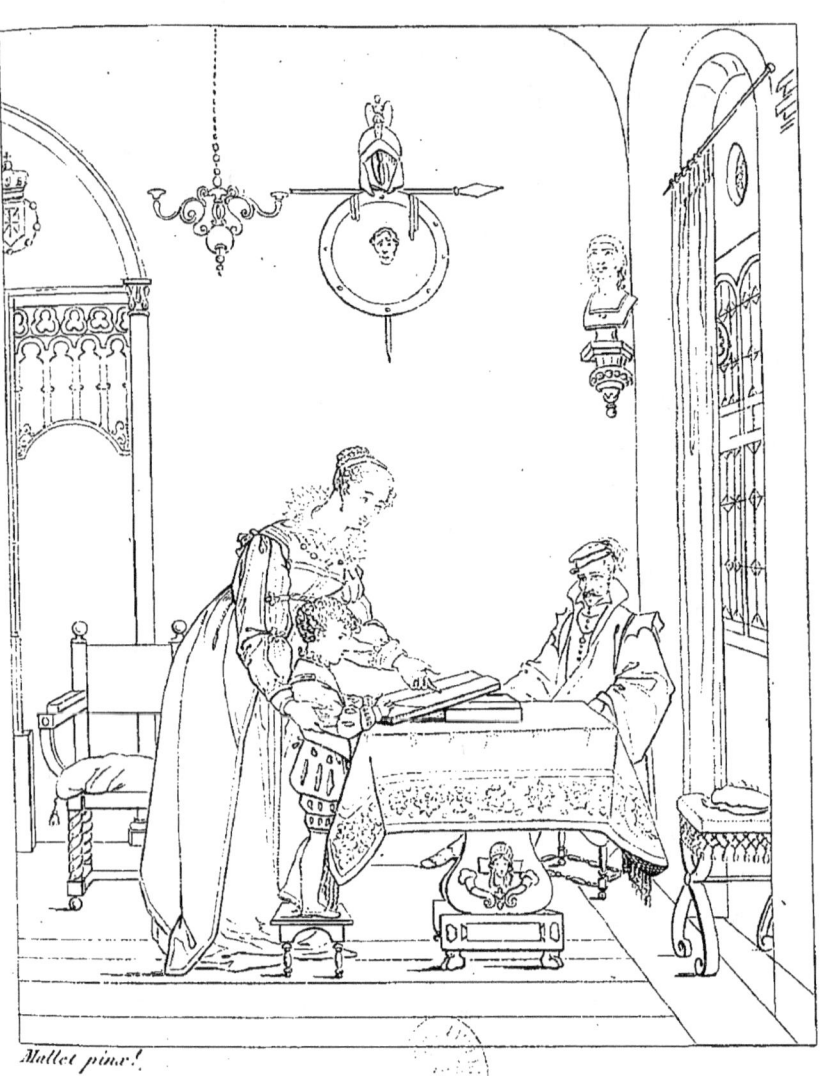

L'Éducation de Henri IV.

senté Henri IV avec le paysan. Quoique le récit de l'anecdote m'enchante, je ne sais pourquoi je n'aime pas à voir ce rustre sur le même cheval que le roi. C'est ici une chose de convenance, qui se sent mieux qu'elle ne s'explique.

De tous les traits si heureusement familiers de la vie du Béarnais, celui qui sied le mieux à la peinture est le souper chez Michau. Mais ce trait n'est plus à peindre; M. Menjaud se l'est approprié. Sévère malgré moi envers l'auteur pour son exposition de cette année, j'espère qu'il me sera permis de me dédommager de mes critiques, en rappelant cet ouvrage. Tout le monde connaît la situation; c'est la 11.^e scène du 3.^e acte de la *Partie de Chasse*. Quoique l'idée ait été suggérée par une pièce de théâtre, l'exécution n'a rien qui se ressente de cette origine.

Henri IV est assis à la table du meunier de Lieursain; Michau vient de chanter l'air de *Vive Henri quatre*; on boit à la santé du roi. Le monarque attendri s'est détourné pour cacher son émotion. La femme du meunier prend Henri par le bras, et lui dit: *Est-ce que vous seriez un de ces ligueux qui n'aiment pas not' bon roi?*

Toute la disposition du tableau est naturelle

et animée. Michau, debout, tient d'une main son chapeau; de l'autre, il élève sa timbale d'argent. Sa gaîté est franche; on voit, à l'épanouissement de son visage, qu'il aime son roi comme il aime le bon vin. La physionomie de Margot a de la finesse; on y distingue cette bonhomie assaisonnée de malice qui caractérise certains paysans. La jeune Catau est si gentille, qu'on devine sans peine pourquoi l'artiste l'a placée un peu loin du roi *vert galant*. Le fils de Michau, assis en avant de la table, agite son chapeau en signe d'allégresse. Ce geste a fourni au peintre le moyen de cacher aux yeux du spectateur la lampe suspendue au plancher et qui éclaire la scène. La tête de Henri IV réunit au mérite d'une parfaite ressemblance une expression charmante, où se peint le double sentiment que lui font éprouver et les acclamations dont il est l'objet, et le reproche de Margot, si piquant dans la circonstance. La figure du monarque exprime à la fois l'envie de pleurer et l'envie de rire. L'effet de la lumière, distribuée pittoresquement, est rendu avec une grande vérité; tous les accessoires sont bien adaptés au lieu de la scène. Le seul reproche qu'il serait permis de faire à l'exécution, c'est que les formes y sont généralement trop arrondies, et que tout

y est modelé par les mêmes moyens : c'est un défaut qui paraît tenir à la manière du peintre. Mais cette remarque est à peine une critique.

Une femme célèbre par son esprit et ses talens a mis en roman les amours chastes et même un peu mystiques de Louis XIII et de M.^lle de La Fayette ; une autre femme a puisé dans un des épisodes du roman le sujet d'un tableau. Le roi vient de remettre, de la part de M.^lle de La Fayette, une somme d'argent à une jeune veuve chargée de deux enfans; il est entré dans la chaumière. M.^lle de La Fayette avait promis de visiter cette pauvre famille. Elle arrive au moment où le prince, assis sur une escabelle, berçait le plus jeune des enfans, et laissait jouer l'autre à ses côtés. Elle allait exprimer sa surprise et son admiration, lorsque le roi lui fait signe de ne pas le nommer, et semble s'excuser d'avoir partagé avec elle le plaisir de soulager le malheur. Il y a de la grâce et quelque intérêt dans le tableau, mais l'ouvrage est un peu froid : M.^me Servières a été l'interprète fidèle de M.^me de Genlis.

La dévotion entra pour beaucoup dans la liaison qui s'était formée entre Louis XIII et M.^lle de La Fayette. Il n'y eut que de la tendresse dans l'attachement de M.^me de La Vallière pour Louis XIV. M. Richard a représenté cette intéressante vic-

time de l'amour au moment où elle s'ensevelit dans un cloître. Ici l'histoire n'est pas sans quelque teinte romanesque. J'ai fait voir (p. 194) comment l'artiste avait traité cette scène. M. Tardieu nous ramène du roman à la franche histoire, par une anecdote fort gaie.

Lorsque Jean Bart vint à Versailles, sa tournure et sa rudesse de marin donnèrent lieu à mille plaisanteries. « Allons voir, disait-on, le comte de Forbin qui mène l'ours ». Louis XIV lui dit un jour : « Comment donc, Jean Bart, avez-vous fait pour traverser cette flotte hollandaise ? — Tenez, sire, comme vous voyez ». Et au même instant, il s'élance sur les courtisans rassemblés, se faisant jour au milieu d'eux avec les poings et les coudes. La disposition du tableau est plaisante ; il y règne une verve de gaîté qui provoque le rire sans efforts. Mais la couleur est un peu crue ; mais le dessin.... mais.... La critique est réduite au silence : j'ai ri, me voilà désarmé.

Quelle que soit l'estime que je professe et que j'exprime avec plaisir (page 271 et 303) pour le talent de M. Van-Brée, il ne m'est pas permis de taire mon opinion sur son tableau de *Marie Leckzinska*. La fille de Stanislas, à peine âgée d'un an, fut oubliée dans une auberge d'où le roi son père avait fui précipitamment, poursuivi

par les Saxons; elle fut sauvée par de fidèles Polonais. « On retrouva, dit M. Charles Durozoir, dans son Histoire du Dauphin, père de Louis XVI, on retrouva la nuit, dans une écurie, au fond d'une auge, celle qui devait être un jour reine de France. » L'heureuse hardiesse de cette expression aurait dû mieux inspirer le peintre. Un intérieur d'étable cesse d'être un sujet bas, quand l'auge devient le berceau d'une reine. L'artiste n'a pas saisi cette nuance; sa composition est dépourvue de noblesse, et la facilité de son pinceau ne rachète pas la trivialité de son style. J'aurais rendu justice à cet ouvrage, en le renvoyant bien loin dans la peinture de genre.

Ce n'est pas seulement pour compléter ma revue, c'est aussi pour rétablir un fait altéré que je reviens sur la *Distribution de lait en présence de Madame Élizabeth de France* (1). M. Richard fait honneur à Jacques d'un sentiment qui ne lui appartient pas. La laitière est la véritable héroïne de l'histoire; c'est elle qui, transportée des montagnes de la Suisse dans le village de Montreuil, s'affligeait en pensant à l'amant qu'elle avait quitté. Ce tendre souvenir a inspiré,

(1) Voyez page 195.

dans le temps, à madame la marquise de Travanet, née Bombelles, la romance du *Pauvre Jacques*, dont l'air est aussi touchant que les paroles en sont naïves. L'auteur des paroles et de l'air a tâché de conserver les expressions que la nature suggérait à la jeune fille pour peindre sa souffrance. La princesse fit venir Jacques à Montreuil ; mais on prétend qu'il avait déjà oublié sa laitière, et que le volage s'était engagé dans d'autres amours.

Le peintre d'histoire honore son pinceau, lorsqu'il remet sous nos yeux les hommages rendus au génie dans tous les siècles et dans tous les pays. Les sujets tirés de l'histoire littéraire, de l'histoire des sciences, de celle des arts, manquent rarement leur effet sur les spectateurs instruits.

M. Gassies nous a montré Horace déposant sa lyre et sa couronne au pied du tombeau de Virgile. La scène se passe au milieu d'une troupe de bergers occupés à jeter des fleurs sur le modeste mausolée du poëte qui chanta leurs plaisirs. Les lauriers d'Horace sont flétris, les cordes de son luth se taisent, les pleurs ont remplacé ses chants, depuis qu'il a perdu la moitié de son âme, *animæ dimidium*. L'idée de ce tableau est des plus

heureuses ; mais M. Gassies ne se l'étant point appropriée par l'exécution, le sujet appartient encore à qui voudra s'en emparer.

M. Couder a payé son tribut à un des créateurs de la peinture moderne dans la *Mort du Masaccio* (1), et M. Hersent a consacré un monument à un des plus grands anatomistes qui aient jamais existé, en peignant la *Mort de Bichat* (2).

Laure surprend Pétrarque composant des vers dont elle est sans doute l'objet. La belle blonde aux sourcils noirs place sa main sur les yeux du poëte. On voit, à quelque distance, deux amies de Laure. Celle-ci leur fait un signe d'intelligence, qui donne le mot de cette espièglerie. La scène se passe auprès de la fontaine de Vaucluse. M. Van-Brée a représenté le site d'après nature. Ce mérite de vérité locale et le nom des personnages donnent de l'intérêt au tableau; mais les lignes de composition ne sont pas raisonnées, et en admettant que l'artiste soit excusable d'avoir supposé une familiarité à peu près démentie par l'histoire, l'ordonnance a

(1) Voyez page 89.

(2) Voyez page 116.

quelque chose de bizarre qui blesse l'œil et qui ne plaît pas à l'esprit.

Le Josépin (*Joseph Pin*) était un peintre médiocre et fort intrigant, deux choses qui vont souvent ensemble ; cette alliance paraît dériver de la grande loi des compensations ; il est bien juste que, chez certaines gens, le savoir-faire remplisse le vide du savoir. Insinuans, patelins, cajoleurs, ces hommes-là se glissent, en rampant, auprès des dépositaires de l'autorité ; ils ont de la langue et du front, et usant tour à tour de souplesse et d'audace, ils surprennent ou enlèvent les emplois, les travaux importans, les honneurs et les récompenses. Telle est en partie l'histoire du Josépin. Sa renommée ne lui survéquit pas, ou du moins elle diminua beaucoup après sa mort. Pendant sa vie, il colportait lui-même sa réputation, et en se prônant, il se fit des prôneurs; après sa mort, il n'eut plus pour le prôner que ses ouvrages. Le Josépin ayant appris qu'un de ses tableaux avait été critiqué par Annibal Carrache, provoqua celui-ci à mettre l'épée à la main. Le Carrache lui répondit, en montrant ses pinceaux: *C'est avec ces armes que je vous défie.* M. Pérignon a trouvé dans cette anecdote le sujet d'un tableau composé avec chaleur et peint avec

franchise ; on y désirerait plus de noblesse dans le style et un fini plus soigné ; ce tableau est fait en esquisse ; néanmoins l'aspect en est agréable.

M. Bergeret a réprésenté Michel-Ange aveugle. Ce grand homme s'est fait conduire auprès du Torse antique. Il explore par le toucher ces beautés dont sa vue ne peut plus lui rendre témoignage ; il voit avec la main le fragment sublime ; il l'admire en le palpant. Mais pourquoi s'occupe-t-il des personnages qui sont autour de lui ? Cette distraction est un contre-sens. Il ne faut pas oublier que Buonarotti sculpta malgré sa cécité. Comment cet admirateur passionné de la forme, mis en contact avec le chef-d'œuvre mutilé, peut-il penser à autre chose ? Le sujet est une bonne fortune ; mais la composition ne me paraît pas sentie. Le principal personnage n'est qu'un aveugle vulgaire, et n'est pas Michel-Ange.

M. Van-Brée qui, à la précédente exposition, avait traité avec un talent remarquable la séparation de Van-Dyck et de Rubens, nous a montré cette année Rubens peignant un des tableaux de la galerie du Luxembourg, l'*Accouchement de la Reine*.

Marie de Médicis est venue visiter l'atelier de son peintre, devenu son historien. Elle lui ac-

corde une séance. Assise sur un fauteuil, les pieds posés sur un carreau de velours, elle explique à son fils le sujet de la composition, et son visage est animé par l'émotion maternelle. Deux dames d'honneur sont placées derrière la reine. Rubens est debout, vêtu de velours noir et ceint d'une écharpe; il tient d'une main la palette, et de l'autre le pinceau; son attitude est noble et juste, son air est celui du génie; mais ses regards sont trop dirigés vers le spectateur, et pas assez vers le modèle. La disposition du tableau (1) est bien entendue, les poses ont de la grâce, les caractères sont vrais; les ajustemens, richement élégans, sont rendus avec vérité; la couleur est celle de l'école flamande, brillante, fine et naturelle; mais le fond, qui représente l'ébauche du tableau de Rubens, nuit aux figures; cette partie occupe trop de place; il y règne un ton violâtre et lourd, qui n'est pas celui du maître, puisqu'au contraire Rubens ébauchait très-légèrement, et avec des huiles colorées plutôt qu'avec des couleurs à l'huile; d'ailleurs, l'imitation de la peinture fait confusion avec celle des objets réels. Ces défauts n'empêchent pas

(1) Largeur, 5 pieds. — Hauteur, 6 pieds 6 pouces.

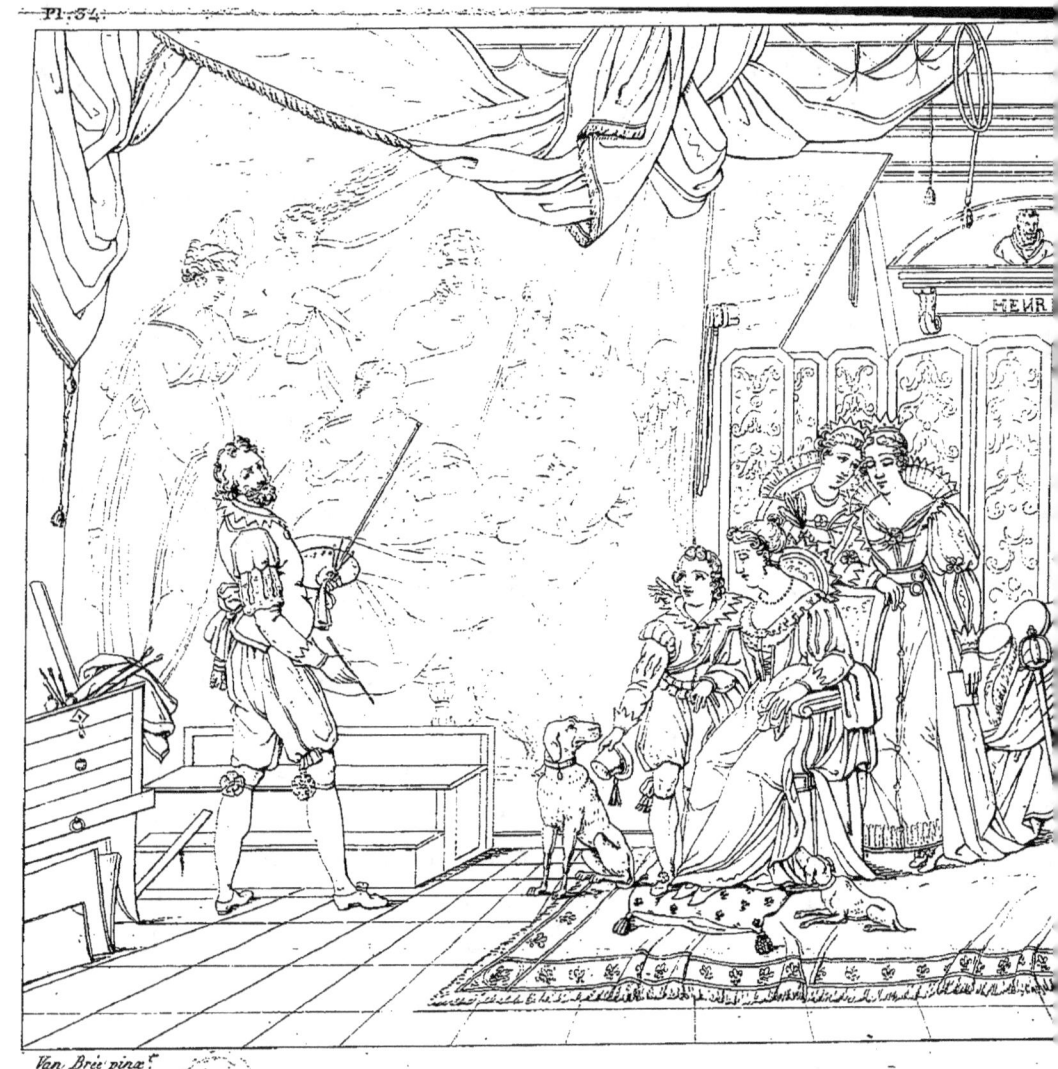

Rubens peignant Marie de Médicis.

l'ouvrage de M. Van-Brée de tenir son rang parmi les meilleurs et les plus agréables de l'exposition.

Le tableau de l'*Accouchement de la Reine* est aujourd'hui au Louvre, avec le reste de la galerie de Rubens. Cette belle suite a beaucoup perdu de son intérêt, depuis qu'elle est elle-même perdue dans le Musée. Je ne suis pas le seul amateur qui forme le vœu de la voir rétablie au Luxembourg. Quoiqu'elle n'y puisse plus être dans son emplacement primitif, occupé par le grand escalier, elle sera toujours mieux dans ce palais que partout ailleurs. C'est une peinture monumentale, qui ne devait pas être enlevée à l'édifice qu'elle décorait par destination, et qui doit tôt ou tard lui être rendue.

Les impressions des premières années durent toute la vie. Louis XIII, dans son enfance, avait vu travailler Rubens; il conserva toujours un goût vif pour la peinture, et ne dédaigna pas de la cultiver. Simon Vouet lui enseigna l'art de peindre. Je remarque, en passant, qu'une des leçons données au royal élève pourrait être agréablement retracée dans un tableau de chevalet.

Louis XIII, désirant embellir le Louvre, fit venir le Poussin d'Italie, pour le charger de grands travaux. Il lui assura une pension de mille écus, et voulut lui en remettre lui-même

le brevet. Deux ans après, le peintre, abreuvé de dégoûts par les intrigues d'une jalouse médiocrité, repartit pour l'Italie, où il vécut dans un état voisin de la gêne.

M. Ansiaux a exposé la *Présentation* de l'artiste au monarque. Le cardinal de Richelieu vient de l'introduire, et le tient encore par la main. L'attitude du Poussin est modeste et respectueuse. Le roi, assis, lui remet le titre de la pension. La reine est à côté de son époux. On découvre, dans le coin à gauche, une partie du *Testament d'Eudamidas*, un des chefs-d'œuvre du Poussin et de la peinture. On voit debout, dans l'autre coin, le chancelier Séguier et deux dames d'honneur; au fond, sur un cippe élevé, est placé le buste de Henri IV.

On pourrait reprocher à cette composition de trop ressembler à un tableau-portrait. La reine, étrangère à l'action, ne se trouve là que parce qu'elle est la reine. Du reste, il y a dans l'ordonnance une simplicité qui rend le sujet facile à saisir et qui plaît. L'attitude ferme du cardinal est bien celle qui convient à un ministre-roi. Le geste et l'expression du Poussin sont justes; mais lorsqu'on se rappelle son portrait peint par lui-même, on désire plus de caractère à la figure. Il règne dans l'exécution un talent

distingué ; le dessin est bon, la couleur vraie et rendue lumineuse par un emploi bien entendu de tons gris qui ne sont pas froids. Les draperies et les étoffes sont traitées avec art. L'ouvrage fait beaucoup d'honneur à M. Ansiaux.

Je me félicite d'avoir à louer encore une fois, en finissant ma revue de la galerie historique. Le morceau dont il me reste à rendre compte a obtenu un succès constant et mérité. M. Laurent en est l'auteur ; le sujet est fort heureux ; c'est un trait de la vie de Callot. Cet habile graveur était de Nancy. Le cardinal de Richelieu lui fit proposer de graver la prise de cette ville. *Je me couperais plutôt le pouce,* répondit-il à l'envoyé, *que de rien faire contre l'honneur de mon prince et de mon pays.* Un tel mot ne peut partir que d'une âme ardente; en effet, la verve, la vivacité, l'esprit pétillent dans les œuvres de cet artiste. Je ne sais si je me trompe; mais il me semble qu'on ne retrouve pas l'impétueux Callot dans ce personnage flegmatique, qui se retourne presque sans être ému, et qui fait comprendre sa pensée par un signe démonstratif plutôt que par un geste d'action. D'ailleurs, je rends justice au mérite de la peinture. Le fini de l'exécution est très-soigné, sans avoir rien de la froideur et de la sécheresse qu'on

a reprochées à d'autres compositions de M. Laurent. La lumière s'introduit à travers un papier huilé, espèce de transparent dont les graveurs font usage. Ce demi-jour donne à la couleur un ton argentin, qui rappelle le coloris de Téniers, et qui a beaucoup d'agrément.

Le genre historique, dont je viens de parcourir les principaux exemples, ne se borne pas, comme on voit, à rendre exactement la nature; cette nature doit être choisie, et la représentation doit en être poétique. Il ne s'agit pas seulement d'attacher les yeux par l'imitation; il faut encore intéresser l'esprit, éclairer la raison, toucher et élever l'âme, exprimer les passions et les sentimens, avec leurs traits les plus énergiques et leurs nuances les plus délicates. L'importance de cette tâche et sa difficulté assureront toujours au genre historique la prééminence sur tous les autres.

Portraits à l'huile.

Je considère comme une dépendance de l'*Histoire* le *Portrait* en grand. Plusieurs *portraitistes* ont prouvé que leur talent pouvait s'élever jusqu'au tableau d'histoire. Quoique les portraits occupent au Salon une très-grande place, je ne m'arrêterai un moment que sur

ceux qui sont véritablement historiques. Quant à ceux qui, quoique recommandables par le talent de leurs auteurs, ne sauraient avoir pour le public l'intérêt qu'ils ont pour quelques particuliers ou pour quelques familles, je me bornerai à les indiquer en quelques mots.

Je placerai en tête le portrait de la reine Marie-Antoinette de France, par M.^me Lebrun, à cause du profond intérêt qui s'attache au personnage, et aussi à cause de l'auteur, dont la juste célébrité est pleinement confirmée par le rang que cette peinture, faite il y a trente ans, a conservé parmi les productions de l'école moderne.

La reine est occupée à lire ; elle est assise près d'une table sur laquelle s'élève un vase rempli de fleurs. Une branche de lilas est posée au pied du vase ; on voit, sur un carreau de velours, le brillant et funeste attribut de la couronne royale.

Ce portrait d'apparat joint au mérite d'une parfaite ressemblance celui d'une exécution facile et ferme. Le ton des chairs est rendu avec finesse et vérité ; les ajustemens sont de bon goût et d'une élégante richesse. Le dessin est correct, la couleur a de l'éclat, une certaine vigueur et beaucoup d'harmonie. La composition du tableau ne laisse rien à désirer.

L'ancienne école ne rivalise pas aussi heureusement avec la nouvelle dans le portrait de S. M. Louis XVIII, peint par M. Callet. Cependant l'ouvrage n'est pas dépourvu d'effet, et il a quelque chose d'imposant. La figure est accompagnée d'allégories. Voici comment le livret décrit cette composition. *Le Roi prend possession de la couronne de France, posée sur le pavois militaire, et soutenue par la Force. L'Europe, l'olivier à la main, foule aux pieds le fer destructeur. La Discorde fuit. Trois constellations, dans le signe des Gémeaux, annoncent le bonheur de la France. La Justice et la Prudence forment l'ornement du trône.* Les emblèmes ne me paraissent pas assez caractérisés, notamment celui qui désigne l'Europe. C'est là au surplus le principal défaut de l'allégorie. Le peintre qui va de la pensée à l'expression, et qui s'entend toujours, oublie trop souvent que le spectateur est obligé de retourner de l'expression à la pensée.

Je passe rapidement sur le portrait en pied du Roi, par M. Robert Lefebvre, qui doit décorer la chambre des Pairs. L'artiste y est resté fort au-dessous de lui-même, et j'aurais gardé le silence sur cette production, s'il n'en avait été commandé cinq copies. Rien n'est plus contraire

aux intérêts de l'art que cette multiplication officielle d'un ouvrage faible, auquel la réputation de son auteur, l'importance de sa destination et la haute faveur de plusieurs séances accordées par le monarque, doivent malheureusement donner de l'autorité. Une erreur du talent ne doit pas être propagée, encore moins proposée pour modèle.

M. Rouget n'a pas saisi avec esprit les traits si spirituels de S. M. La pose est d'un choix peu avantageux; la lumière se réflète désagréablement sur les cuisses, et l'effet, quoique vrai, n'est pas heureux.

Dans tout portrait, et surtout dans celui du souverain, l'imperfection de la ressemblance est la plus impardonnable de toutes. M. Gros n'a donc point d'excuse pour n'avoir pas fait ressemblant son beau portrait en pied du Roi. Je reprocherai encore à l'artiste de n'avoir pas placé la figure dans le milieu de la toile. Ce défaut de symétrie a pour effet de diminuer à l'œil la grandeur du personnage, qui n'a plus l'air de remplir le champ du tableau. Mais l'attitude est majestueuse et vraie. C'est un faire libre, une touche franche, un pinceau ferme et sûr; c'est la manière des maîtres. Le manteau est bien jeté et supérieurement coloré; les mains,

surtout celle qui s'appuie sur le sceptre, sont d'une heureuse donnée et d'une belle forme.

Le même peintre a eu aussi l'honneur de faire le portrait en pied de Madame, duchesse d'Angoulême. Si l'on veut passer sur le manque de ressemblance et de caractère dans les traits, de grâce dans la pose, de goût dans l'ajustement, l'ouvrage se distingue du reste par un mérite extraordinaire. Comme peinture, c'est une très-belle chose. Il y a un art infini dans la dégradation de la lumière, du haut en bas de la figure. La délicatesse des carnations charme autant qu'elle étonne. Le cou est d'un excellent modelé, d'une couleur admirable. On ne peut donner trop d'éloges à la vérité et à la finesse des tons qui nuancent le bras droit dans la demi-teinte. Les accessoires du fond sont dignes de l'école vénitienne, par l'arrangement, le clair-obscur et l'harmonie. Voilà des qualités du premier ordre, et en grand nombre ; mais peuvent-elles racheter les trois défauts qui ne laissent à louer dans ce portrait que l'exécution, et ne nous permettent pas d'y reconnaître l'auguste modèle?

L'époux de la princesse a trouvé dans M. Bralle un peintre, sinon aussi habile, au moins plus heureux. L'artiste a bien saisi la ressemblance de monseigneur le duc d'Angoulême. S. A. R. est

appuyée sur le parapet d'un rempart; le fond du tableau est un port de mer. Il y a assez de correction dans le dessin; le pinceau est exercé; la couleur ne manque pas d'harmonie, mais elle est d'un ton cuivré.

Comme Van-Dyck, comme le Titien, M. Gérard est le peintre des souverains, des princes et des personnages illustres. Un tel honneur appartient de droit à un artiste qui n'est pas moins distingué, dit-on, par la finesse et l'agrément de son esprit que par la beauté de son talent.

Cet artiste a exposé le portrait en pied de Monsieur. S. A. R. est représentée debout, dans le costume de l'ordre de Saint-Lazare; elle a la main gauche appuyée sur le côté, et tient de la main droite un chapeau orné de plumes blanches. Le costume est riche plutôt qu'il n'est favorable à la peinture. Dans le tableau, le ton des draperies est presque vrai, mais il est un peu cru. Les traits du prince sont assez fidèlement reproduits; la pose a de la dignité, quoique la forme des jambes et des cuisses soit indécise. La taille est trop élevée et trop svelte, en même temps que la figure est trop jeune; la taille paraît avoir plus de huit têtes, et la figure moins de quarante ans. Pour conserver dans la personne de Mgr le comte d'Artois le type de l'élégance française, le

peintre n'avait pas besoin de manquer à la vérité. On reconnaît d'ailleurs dans l'exécution l'ouvrage d'une main très-habile.

Le portrait en pied de monseigneur le duc d'Orléans est aussi une fort belle production de M. Gérard. S. A. S. est debout sur un tertre, dans l'uniforme de colonel-général des hussards. Elle s'appuie d'une main sur son sabre; elle tient de l'autre, un shakos élégant, surmonté d'une aigrette. L'œil aperçoit, à quelque distance, un officier avec un hussard qui tient le cheval du prince; on découvre au loin, dans la plaine, une manœuvre de cavalerie. L'attitude est d'une bonne intention et vraiment imposante; la tête ressemble, la physionomie est noble et caractérisée, la poitrine tourne bien; la partie supérieure de l'ajustement est étonnante; vérité, fermeté, précision, tout s'y trouve. L'uniforme est de drap bleu brodé en or; rien de plus harmonieux que le passage de la broderie à l'étoffe. Les nombreux et riches accessoires du vêtement ne laissent rien à désirer. On pourrait reprendre quelque chose dans la forme de la tête et dans le modelé des cuisses; le dessin de ces parties manque de sévérité; le fond semble aussi trop brun par rapport aux tons éclatans du costume; mais l'effet général est très-sédui-

sant. La palette de M. Gérard est magique. Pourquoi un aussi beau talent est-il quelquefois un peu frelaté?

Après les images de nos princes, je dois examiner celles de plusieurs guerriers qui entourent le trône, et qui, au besoin, verseraient leur sang pour l'affermir. Le portrait en pied de M. le maréchal duc de Feltre, par M. Descamps, n'est ni dessiné, ni peint; qu'on vante après cela, si l'on veut, le mérite de la ressemblance! Celui de M. le maréchal de Beurnonville, par M. Rathier, offre aussi une ressemblance fort bien exprimée, et dans plusieurs parties, une vérité de nature qui est toujours d'un grand prix; mais l'exécution est lourde et peinée. Le portrait de M. le maréchal duc de Coigny, par M. Rouget, est bien posé et mieux peint que les deux autres, quoique la touche manque de nerf. D'ailleurs, on remarque avec regret qu'aucune de ces représentations n'est ce qu'elle devrait être. Un dessin ferme, revêtu d'une couleur qui généralement n'a pas assez de ressort, caractérise le portrait de M. le duc de Rohan, par M. Paulin Guérin. Celui de M. le lieutenant-général comte de D***, par M. Caminade, présente une figure exactement modelée, des mains étudiées avec soin, une dégradation harmonieuse

de la lumière, et le sacrifice bien entendu de plusieurs accessoires brillans.

A côté de ces portraits de militaires placés dans les hauts grades de l'armée, le Salon nous montre ceux de plusieurs autres guerriers morts au champ d'honneur pour la cause du roi et de la monarchie. Le talent qui a reproduit les traits de ces héros sur de simples traditions orales, mérite qu'on lui tienne un compte particulier de cette grande difficulté vaincue.

On désirerait plus d'esprit dans la physionomie de M. le général comte de Suzannet, peint par M. Mauzaisse, et un modelé plus précis dans les formes. Les accessoires sont bien, mais trop également soignés, trop également apparens.

M. Delaval a exposé le portrait de Louis, marquis de la Roche-Jacquelein, lieutenant des grenadiers à cheval de la garde en 1814, corps qu'il avait formé des vétérans de l'armée française, et qui, au 20 mars, demeura fidèle au roi. Il fallait ne pas donner l'habillement vendéen, mais conserver l'uniforme de son grade à cet officier général, tué pendant les cent jours. La Roche-Jacquelein, en essayant d'opérer un mouvement dans la Vendée, voulait épargner à sa patrie une invasion funeste. Il mourut de la mort des braves, à la bataille des Mathes,

le 4 juin 1815, dévoué jusqu'au dernier soupir à la cause qu'il avait embrassée, et laissant après lui des souvenirs honorables et de douloureux regrets. Le portrait a une attitude forcée et un élan théâtral; ce ne sont ni les traits, ni la taille, ni la démarche du personnage; cette peinture manque totalement de caractère.

M. Guérin a, au contraire, supérieurement représenté Henri de la Roche-Jacquelein, mort, comme son frère, pour la cause des Bourbons. Le héros de la Vendée vient de forcer un retranchement; son bras gauche étendu dirige un pistolet sur l'ennemi. Sa main droite blessée est soutenue en écharpe. On voit sur sa poitrine le signe de ralliement des Vendéens, un cœur de couleur écarlate surmonté d'une croix noire. Ses traits sont animés, le feu jaillit de ses regards; c'est la figure de l'aigle. Son air est celui du commandement; une noble fierté respire dans toute sa personne. Les paysans qu'il conduit ont franchi le fossé; l'un d'eux y plante le drapeau blanc, et c'est l'étendard royal qui sert de fond à la tête du gerrier, idée ingénieuse et poétique qui caractérise le personnage et l'action. Cette action rappelle ces discordes intestines qui désolèrent si long-temps notre infortunée patrie. Le peintre avait à représenter un guerrier avare

du sang français qu'il était forcé de répandre (1); toujours habile à saisir les convenances les plus délicates des sujets qu'il traite, M. Guérin a eu l'art de cacher l'image des guerres civiles ; on découvre l'extrémité des baïonnettes républicaines, mais on ne voit pas des Français combattre des Français.

On dit que la ressemblance est très-fidèle. C'est sur les renseignemens donnés par madame la marquise de la Roche-Jacquelein que l'artiste

(1) Après la prise de Laval, emporté par l'ardeur de la victoire, Henri de la Roche-Jacquelein fut surpris dans un chemin creux par un soldat ennemi. Quoique privé de l'usage d'un bras, il se saisit du républicain, le contient, malgré sa résistance, jusqu'à l'arrivée des troupes royalistes, et le dérobant à leur vengeance : *Retourne vers les tiens*, lui dit-il ; *dis-leur que tu t'es trouvé seul avec le chef des Vendéens, qui n'a qu'une main et point d'armes, et que tu n'as pu le tuer* Après l'affaire de Trementine, deux soldats républicains s'étaient cachés dans des buissons. Ils furent aperçus par la troupe victorieuse, qui voulait les fusiller. Le général vendéen s'y oppose, et dit à ces fuyards : *Rendez-vous, je vous fais grâce*. Un des soldats qui lui devaient la vie tire sur lui à bout portant. Ainsi périt la Roche-Jacquelein, le 4 mars 1794, à l'âge de 21 ans, victime de son humanité, et d'une grandeur d'âme que le fanatisme des guerres civiles rend encore plus digne d'admiration.

est parvenu à redonner une existence posthume à son héros. Cette espèce de résurrection ne fait pas moins d'honneur au sentiment qui a dicté le portrait qu'au talent qui a deviné le modèle.

On peut reprendre un peu de roideur dans les lignes de composition. Le corps du guerrier paraît étranglé ; le dessin n'a pas la fermeté désirable ; mais l'attitude est héroïque, et la tête a un grand caractère. Les paysans vendéens sont peints avec une extrême vérité, surtout celui qui plante le drapeau ; la physionomie locale est imprimée sur tous les détails. Ce portrait est un tableau d'histoire.

Dans ce Salon décoré par les arts, les artistes et les savans doivent venir immédiatement après les guerriers, qui en France occupent partout le premier rang. Le portrait d'un architecte, par M. Abel de Pujol, offre du naturel, de la vérité, de la facilité dans le pinceau, une couleur qui a de l'éclat, mais qui n'est pas exempte de crudité. M. Kinson a exposé le portrait d'un musicien ; la figure est belle, la physionomie ouverte et riante ; cette peinture satisfait sur tous les points. On trouve une extrême ressemblance dans le portrait de M. Lafond, peint par lui-même ; l'exécution est d'une main exercée ; mais

la couleur a quelque chose de factice, et l'habillement n'est pas de bon goût. M. Rouget a représenté M. Bouton peignant le calvaire de Saint-Roch ; ce portrait, dont l'expression est juste, la pose vraie et les ajustemens faits dans une bonne manière, est le meilleur des trois que l'auteur a exposés. La représentation d'un peintre dans son atelier, par M. Smith, est un excellent morceau; la touche est large et correcte, l'effet solide et vigoureux ; tous les accessoires, et surtout un masque de Jupiter en plâtre, sont fièrement traités; c'est un vrai portrait d'artiste. MM. Trézel et Vafflard se sont peints eux-mêmes ; dans le premier de ces ouvrages, la couleur manque de force ; dans l'autre, la pose a un peu d'afféterie ; mais tous les deux sont estimables; le portrait de M. Vafflard vaut beaucoup mieux que son tableau (p. 254). L'administrateur des arts, grand artiste lui-même, M. le comte de Forbin, ne pouvait manquer d'avoir son portrait au Salon. Sans doute plusieurs de nos peintres se sont disputé le plaisir de reproduire ses traits; M. Paulin Guérin a obtenu la préférence, et il l'a justifiée. L'attitude est naturelle et d'un heureux aspect, la ressemblance exacte, la tête bien dessinée ; le choix du clair-obscur et la disposition de la

lumière annoncent dans l'artiste beaucoup d'intelligence; il n'y a pas d'ombres noires, et cependant tout est modelé avec fermeté. Cet ouvrage, d'un mérite supérieur, place M. Paulin Guérin au premier rang parmi les portraitistes.

Plusieurs femmes ont obtenu dans ce genre un succès remarquable. *Une jeune personne*, peinte par M^{me} Auzou, offre une pose naïve, une exécution facile et franche. *Une femme, en pied, dans un jardin anglais*, par M^{lle} Bouteiller, se distingue par la fermeté du dessin, la précision du modelé, la consistance de la couleur, la vérité des tons, la belle exécution du paysage. Les portraits de M^{me} Desperriers, moins forts que les précédens, offrent cependant des poses naturelles, une couleur douce et harmonieuse, un aspect agréable. M^{lle} Mayer a représenté une femme assise dans un jardin : aisance dans l'attitude, grâce dans le dessin, finesse dans le coloris, suavité sans mignardise, moelleux sans mollesse, effet rempli de charmes. Les portraits de M^{lle} Phlipault supposent des études approfondies; le dessin y est presque sévère, le coloris vrai, et la touche a beaucoup de liberté. Une qualité commune à toutes ces dames, c'est l'excellent choix et la coquetterie raisonnée des ajustemens. Élégantes du bon ton, voulez-vous être

représentées dans une toilette qui fasse honneur à votre goût et qui serve bien vos charmes ; adressez-vous à un peintre de votre sexe, initié dans les mystères de la mode, qui connaisse tout le pouvoir d'un nœud mis à sa place, et qui ne laisse pas au hasard le choix des bigarrures d'un cachemire ; faites-vous peindre par une femme.

Je citerai, comme morceaux remarquables parmi les portraits divers, *trois petites Filles jouant dans un jardin*, groupe aimable et gracieux, par M. Bralle ; plusieurs ouvrages de M. Dubois, qui se distinguent par la facilité du pinceau, et par un éclat acheté quelquefois aux dépens de la vérité ; *un Juge*, par M. Duval, peint dans une très-bonne manière, et dont la physionomie est vivante ; tous les ouvrages de M. Grégorius, touchés avec esprit, et dans lesquels on reconnaît un artiste maître de son pinceau ; *madame de B****, peinte par M. Paulin Guérin, beau portrait d'après un plus beau modèle ; *un jeune Enfant*, par M. Prud'hon, portrait charmant, fort supérieur à un buste de femme par le même peintre ; dans ce dernier, la manière se montre, et l'expression du rire y devient presque une grimace ; mais le Corrège est quelquefois tombé lui-même dans ce défaut. J'indiquerai encore, comme dignes d'une mention honorable, les

portraits de M. Rouillard, peints avec franchise et précision, vrais de couleur, et d'un ton fin qui a beaucoup de charme.

Je dois insister un peu plus sur le portrait de M. le chevalier de N*** L***, par M. Pagnest, à cause de la vogue qu'il a eue. La ressemblance y est parfaite, et l'illusion portée au plus haut degré possible. Si le spectateur est placé au point de vue et qu'il ne considère que le résultat, il s'écrie que c'est une merveille; s'il s'approche pour se rendre compte des moyens, il voit que l'artiste emploie les plus pénibles. Le peintre en effet ne procède que par méplats; il exprime toutes les surfaces par une suite de facettes qui ressemblent à un travail fait à coups de marteau. La nature, même vue de très-près, n'offre pas cet aspect d'un polyèdre, ou bien elle ne le présente que sur les os et les parties tendineuses, mais non sur les chairs; dans le portrait, tout est fait de même. Cette manière montre plus d'affectation que de véritable science, plus de patience que de vrai talent. Il faut louer M. Pagnest, mais non le proposer pour modèle.

On peut au contraire offrir à l'imitation des élèves les portraits de M. Granger, dont le procédé est celui d'un habile maître. Ces peintures réunissent la noblesse du style au naturel

de l'expression. La touche est ferme sans dureté, le dessin serré sans sécheresse, la forme étudiée et toujours pure. M. Granger est du nombre des peintres qui traitent le portrait historiquement.

Miniatures.

Je passe du portrait en grand au portrait en miniature. Ce genre est d'origine française. Il a été cultivé avec beaucoup de succès par ceux de nos artistes qui s'y sont livrés les premiers. Quoique cette peinture ait suivi les diverses phases de l'école, ses progrès, sous le rapport du procédé, ont presque toujours été en croissant, et, de nos jours, elle est à peu près arrivée à la perfection.

Le portrait en miniature doit réunir sur une très-petite échelle les différens mérites du portrait en grand. Beauté des formes, pureté des contours, expression, choix des ajustemens, effet large des draperies, harmonie et ressort dans la couleur, touche vive et spirituelle, qui corrige par l'exécution ce que l'ivoire a par lui-même d'un peu froid, tels sont les caractères d'une bonne miniature. Semblable à une pierre précieuse qui ne vaut que par l'art du lapidaire, ce bijou de la peinture n'a de prix que par l'excellence du travail. Aussi est-il vrai de dire que

MM. Isabey, Augustin, Aubry, Saint, en imprimant le cachet de leur talent à un genre qui semblait n'avoir que la gentillesse en partage, lui ont communiqué la plupart des qualités du grand style.

J'ai déjà parlé de M. Isabey, le chef des *miniaturistes* comme des dessinateurs. Ses charmantes *Aquarelles* (p. 129) sont de vraies miniatures, et son *Escalier du Musée* (p. 126) se rapporte à cette branche, aussi bien et peut-être mieux qu'au dessin proprement dit.

Je dois ici rassurer les amateurs que j'ai imprudemment inquiétés (page 128) sur la durée de ce dernier ouvrage. Mes alarmes étaient chimériques; mais le lecteur ne doit en voir la cause que dans mon admiration même. M. Isabey, méditant sur son art et en agrandissant la sphère, a trouvé le moyen de suppléer à l'ivoire par un apprêt qui en a le grain, sans jaunir à l'air comme cette substance, et qui présente au peintre un champ plus étendu ; il remplace aussi les couleurs à l'eau gommée par des préparations minérales, qu'on dit inaltérables. Ainsi, lorsque, tremblant pour un chef-d'œuvre, j'appelais à son secours toutes les puissances de la chimie, j'ignorais que mon vœu était rempli. Je désavoue donc la conclusion très-indiscrète,

de mon article. Mieux informé aujourd'hui, je me félicite de déclarer que les aquarelles de M. Isabey peuvent braver impunément les feux du soleil, et que la solidité en est aussi incontestable que la perfection.

Les portraits de M. Aubry ont depuis longtemps placé ce peintre au premier rang parmi ceux qui cultivent la miniature; il est auteur d'un grand nombre de bons ouvrages, et c'est à ses leçons que nous devons M. Saint.

Le portrait de S. A. R. Monsieur, par M. Saint, est excellent. Il faut en dire autant de tous les ouvrages du même peintre, non-seulement habile miniaturiste mais encore savant dessinateur.

Le portrait de Madame, duchesse d'Angoulême, par M. Augustin, très-ressemblant, a bien le caractère qui lui est propre. Les formes sont modelées avec précision. On admire la finesse des tons et leur dégradation harmonieuse. Le diadême en brillans qui couronne la tête de la princesse est tout ce qu'on peut imaginer de plus précieux; l'art ne saurait aller plus loin dans la manière de traiter les accessoires.

Les portraits de LL. AA. RR. monseigneur le duc et madame la duchesse de Berry, par M. Quaglia, sont bien exécutés et offrent des re-

présentations fidèles. Toutefois, je reproche à l'artiste de rendre l'or avec le métal même; l'or, ainsi appliqué, ne donne pas sous le pinceau une superficie qui réfléchisse nettement la lumière; il produit une espèce de marqueterie qui en absorbe en partie les rayons. Comme la peinture n'est qu'une illusion, y introduire une réalité, c'est en affaiblir le prestige; c'est d'ailleurs nous reporter à l'enfance de l'art. Je suis d'autant plus fondé à reprendre ce défaut, que, sans employer le métal d'argent, l'artiste a très-bien imité une étoffe d'argent qui fait partie du vêtement de Mgr le duc de Berry.

Les miniatures de M. Singry se distinguent par un dessin correct, par des poses heureusement choisies, par une couleur vraie, quoiqu'un peu terne, par un effet agréable.

M. Besselièvre a exposé un portrait d'homme remarqué du public, et deux portaits de femmes qui ont de la grâce et de la vie; mais les fonds et les accessoires laissent beaucoup à désirer. J'ai vu des ouvrages de cet artiste qui ne méritaient que des éloges.

Les miniatures de M. Bourgeois sont très-estimables; les têtes y sont bien dessinées, et elles présentent cet aspect de vérité qui plaît toujours. Le travail dont l'artiste se sert lui est propre; il

procède par teintes glacées les unes sur les autres, et qui n'ont pas la monotonie du pointillé. Mais il emploie trop de couleur, et des couleurs qui ont trop d'éclat. Au surplus, si l'on est fondé à reprendre cet excès dans les peintures de M. Bourgeois, il faut reprocher à la plupart de ses confrères un excès opposé; ils font généralement trop de sacrifices. Dans les grands tableaux, les sacrifices sont commandés par la nécessité de concentrer l'attention du spectateur sur un point principal, au milieu d'un espace fort étendu; le champ étroit de la miniature restreint beaucoup cette nécessité.

M. Maricot a exposé pour la première fois, et il s'est placé très-haut dès son début. Cependant son dessin n'a pas toute la précision désirable, il n'est correct que dans les têtes; mais la physionomie de ses portraits est exprimée avec une finesse, je dirais même, avec une pénétration extraordinaire. Sa couleur est animée et vraie; il a rendu avec beaucoup d'art un effet difficile, le duvet d'une peau fine et veloutée, sur laquelle glisse un reflet lumineux.

Je termine ici mon examen des miniatures; ces ouvrages délicats sont peu susceptibles d'analyse, et ils n'en ont pas même besoin, puisque leur petitesse permet à l'œil le moins exercé d'en

saisir jusqu'aux plus minutieux détails. Je veux pourtant citer encore les portraits de mademoiselle de la Cazette. Je regrette de n'avoir rien vu de M. Delacluze. Cet artiste avait mis aux précédens salons plusieurs morceaux distingués, qui, quoique habilement traités, donnaient encore des espérances.

GENRE.

Tout ce qui n'appartient pas à l'histoire proprement dite, ni au portrait exécuté historiquement, fait partie de la peinture de genre.

Paysages.

Si la campagne vous plaît, si vous aimez à errer dans les prairies, au bord des ruisseaux, autour des ruines; si vos regards se promènent avec plaisir sur une immense contrée, ou si le riant exil des bois a des charmes pour vous; si vous recherchez les images gracieuses que la nature présente, et dont l'intérêt s'accroît par la richesse des fabriques et par la convenance des épisodes; si vous êtes attentif à observer les accidens de la lumière et des ombres sur les nuages, tantôt amoncelés et comme immobiles, tantôt mollement balancés dans les airs ou entraînés au gré des vents à travers l'espace; si

vous ne contemplez pas sans émotion la fraîcheur d'une matinée de printemps, les feux du soleil prêt à s'envelopper d'un voile de pourpre, l'éclat tempéré de la lune, dont les rayons s'insinuent dans le feuillage ou se réfléchissent sur les eaux; si les scènes imposantes, si les orages qui dévastent les champs et les tempêtes qui bouleversent les mers, si les convulsions du globe terrestre exercent sur votre âme un grand pouvoir, jetez les yeux sur les paysages que l'exposition rassemble; quel que soit votre goût, vous trouverez de quoi le satisfaire.

Que dirai-je du *Paysage*, que tant d'amateurs cultivent, où si peu d'artistes excellent, qui demande des études si nombreuses, si diverses, et qui, outre les qualités qui lui sont propres, exige en raccourci la plupart de celles des autres genres?

Le *Paysage* est, après l'*Histoire*, la plus noble peinture. Soit que l'artiste retrace une vue exacte des lieux, soit qu'il modifie les aspects réels par des accidens inventés par son imagination, soit enfin qu'il tire tout de son imagination et qu'il crée avec ses souvenirs un pays tout-à-fait idéal, il doit allier l'élévation du style à la pureté des formes et à la vérité des effets.

Le gouvernement a reconnu la haute impor-

tance de ce genre, en établissant un grand prix pour le *paysage*, et le premier concours a eu lieu cette année. L'institution de ce prix est bien entendue; elle contribuera puissamment à remettre en honneur le paysage historique, où la plupart des grands maîtres, le Titien, les Carraches, le Dominiquin, Rubens, le Poussin, se distinguèrent, et dont les exemples deviennent trop rares dans notre école, surtout depuis qu'au grand regret des amateurs, M. Valenciennes se repose.

L'insuffisance des caractères distinctifs ne me permettant pas d'établir, dans ma revue des paysages, un ordre méthodique de classification, je suivrai l'ordre alphabétique.

M. Barrigue de Fontainieu. La contrée de la Cava, dans le royaume de Naples, paraît être pour les paysagistes une terre promise; car ils l'ont peinte ou dessinée sous mille aspects divers. M. de Fontainieu a exposé une vue de la ville même de la Cava. Site bien choisi, fond trop peu dégradé, touche égale, belle couleur.

M. Bertin. La composition de ses deux *Vues d'Italie* est un peu maigre, le coloris en est harmonieux, mais monotone, et les devans y sont négligés; sa *Forêt* me semble préférable. Quoique ce paysage manque aussi de variété, et même,

jusqu'à un certain point, de vérité de nature, l'exécution en est pure et ferme; les pasteurs qui présentent leurs offrandes au dieu Pan sont habilement groupés.

M. Bidauld. Ce peintre a parcouru avec fruit les belles contrées que les Alpes dominent. Son pinceau facile et fécond réussit à reproduire les admirables sites de l'Italie. Le paysage composé d'après les études faites sur le lac Majeur offre pourtant des fautes graves; les eaux ne semblent pas de niveau, les montagnes ne paraissent pas d'aplomb, et la couleur n'a pas l'harmonie désirable. La *Vallée de Ronciglione* ne devait pas s'attendre à tout le succès qu'elle a eu; l'aspect agréable du site, la richesse des fabriques et la grande variété des objets, ne suffisent pas pour dissimuler la faiblesse de ton et l'uniformité de touche. Le paysage où l'on voit un prêtre portant le viatique se distingue par un pinceau précis et des tons animés; c'est le meilleur ouvrage que l'auteur ait exposé cette année.

M. Boug d'Orschwiller. Bon effet, dans le genre allemand.

M. Boichard. Paysage riche de composition, facilement peint, mais trop peu étudié.

M. Bouhot. De la précision dans la touche, de la vérité dans la couleur, pas assez de transi-

tions dans les tons, qui sont généralement noirs. L'artiste excelle à colorer la neige ; sous ce rapport, la vue du jardin Beaumarchais, pendant l'hiver, rappelle cette *Diligence* passant sur un pont devant un vieux château, tableau d'une étonnante magie, qu'on voyait avec tant d'intérêt à la précédente exposition. La suite des *Vues de Paris*, par M. Bouhot, sera fort curieuse.

M. Bourgeois. Compositions nombreuses et variées, qui offrent à l'œil tout ce qu'il peut y désirer ; la nature est toujours rendue et jamais excédée ; la manière de laver propre à l'artiste est franche, libre, facile, spirituelle, charmante. On reconnaît un talent sûr de lui, un talent vraiment original, dont les productions verront croître de plus en plus leur célébrité.

M. Boyenval. Voyez page 275.

*M. de C***.* Initiale qui cache sans doute un amateur. Cet anonyme a du mérite ; il y a de la vérité dans sa *Forêt vue au clair de lune*, où des bûcherons sont groupés autour d'un feu. La touche est un peu dure, quoiqu'on y remarque une certaine affectation de facilité. L'effet des deux lumières est bien rendu.

M. Demarne. Ce paysagiste se répète un peu dans ses compositions, mais il est infatigable. L'exposition de cette année contient treize ta-

bleaux qui lui appartiennent, et dont le mérite aurait dû séduire quelques amis des arts. On y retrouve, parmi des défauts qui tiennent principalement à l'exagération du coloris, une touche ferme, des sites vrais et des scènes rendues avec toute la naïveté que comporte le genre qu'il a choisi.

M. Crépin. Cet artiste, qui n'a pas réussi dans le tableau décrit p. 284, a été beaucoup plus heureux dans le dessin à la sépia, qui représente le vaisseau amiral *l'Océan* saluant le Grand Amiral de France, marine d'un effet vrai, d'une harmonie parfaite, et qui est au niveau de la réputation de son auteur.

M. Duclaux. Cette *Chaise de poste attaquée par des voleurs* au point du jour, ces *Rouliers provençaux*, ce *Relai d'une malle* sont d'excellens ouvrages. Il y a beaucoup d'esprit dans le faire; la couleur a du ressort et de l'éclat sans dureté. Le premier de ces tableaux offre une étendue immense, des plans bien dégradés et une parfaite imitation de l'aube du matin; le ciel est magique. La touche est un peu cotonneuse sur les premiers plans.

M. Dunoui. Accoutumés à nous figurer le Vésuve vomissant des flammes, nous avons de la peine à comprendre une simple éruption de

cendres et de laves; à nos yeux, le volcan n'a plus l'air que d'une cheminée qui fume. Sachons pourtant gré à l'artiste de nous avoir offert un effet nouveau, au risque de paraître un peu froid.

M. Duperreux. C'est en France que ce paysagiste choisit ordinairement ses sujets; il enrichit ses compositions d'épisodes tirés de notre histoire. Il parcourt nos provinces, il les explore, et recherchant en même temps les vestiges des antiques manoirs et ceux des vieilles traditions, il compose ses tableaux avec les uns et les autres. Il y a beaucoup d'intérêt et un peu de monotonie dans ces peintures. Les arbres ne sont pas touchés avec assez de légèreté, et la couleur n'a pas assez de transparence.

M. Dutac jeune. On dit qu'un jour un garde-chasse des Vosges, qui n'avait jamais tenu le pinceau, se mit en tête de peindre; n'ayant pas de toile préparée, il apprête lui-même à sa manière une serviette de table; il imagine un procédé pour couvrir avec des couleurs cette toile qu'il a fabriquée, et il s'essaie sur un site qui a souvent frappé ses yeux. Ce garde-chasse est M. Dutac; ce site est la cascade de Tandon, dans les Vosges. La tentative a réussi; le tableau est d'un aspect vrai, et M. Dutac, inventeur d'un art, a fait tout

ce qu'il était possible de faire sans guide et sans étude. Je rapporte l'histoire sans la garantir. Mais que ne doit-on pas attendre de cet élève de la nature, lorsque les méthodes auront dirigé son talent, surtout si l'on considère qu'il a fait des progrès sensibles dès son second tableau, et que plusieurs parties de ce dernier ouvrage feraient honneur à un paysagiste de profession!

M. le comte de Forbin. Une éruption du Vésuve. Voyez page 340.

M. Guyot. Vue du Dauphiné; jaune et dure. Aquarelles très-bien exécutées, quoiqu'un peu noires.

M. Hue père. On se souvient que ce paysagiste a peint autrefois d'excellentes marines; on voit avec peine un artiste justement célèbre se survivre à lui-même.

M. Langlacé. Ses tableaux ne sont pas des paysages exotiques; l'artiste n'a pas mis à contribution la Suisse et l'Italie; il a trouvé à la porte de Paris une belle nature. C'est une *Vue des environs de Ville-d'Avray*, une *Vue des environs de Sèvres*, une *Vue du château de Saint-Cloud*. Effets vrais, couleur brillante, mais un peu verte, je dirai même un peu crue, touche précise et fortement expressive; paysages très-distingués.

M. *Lethiers.* Ses *Vues de Rome* se font remarquer par un excellent ton de couleur.

M. *Letellier.* Composition d'après une maison de campagne italienne. Ordonnance bien entendue et très-agréable, couleur suave, touche pleine de charme et de vérité. Il n'y a que du bien à dire de cet ouvrage; on doit même en dire beaucoup, et l'on ne peut que féliciter l'auteur d'avoir choisi pour son modèle Claude Lorrain, ce paysagiste incomparable.

M. *Melling.* On retrouve dans ses *Vues de Paris* la vérité de détails et l'exécution soignée qui distinguent le voyage pittoresque de Constantinople et des rives du Bosphore.

M^{lle} *Melling.* En adoptant le même genre, la fille a trouvé de bons modèles dans les ouvrages de son père, et déjà les *Vues* qu'elle a peintes d'après nature garantissent l'hérédité du talent dans la famille.

M. *Michallon.* Une ordonnance mal digérée, et même incohérente, de l'âcreté dans les tons, de la disposition à une touche facile et à une couleur agréable; figures croquées avec esprit. Ce jeune artiste a obtenu le grand prix de paysage (p. 331). Son *prix* vaut mieux que son *exposition.*

M. *Migliara.* L'intérieur de la grande cour de l'hôpital à Milan, et la colonnade de Saint-

Laurent (autrefois les *Bains de Néron*), dans la même ville. Ces deux vues peuvent être justement comparées aux meilleurs ouvrages du Canaletto. Les arcades modernes de la cour et les vieilles colonnes du monument sont rendues avec une vigueur de ton, une puissance de perspective et une vérité d'effet très-remarquables.

M. Mongin. Compositions qui ont de l'intérêt, et qui en auraient encore plus, si elles étaient plus simples. Le feuillé des arbres est bien rendu. Il est facile de reconnaître que l'artiste en a fait des études spéciales.

M. Regnier. Effets grands, vrais, bien sentis; talent formé sur les bons modèles.

M. Ronmy. Belle manière, faire large, couleur vigoureuse.

M. Storelli. Charmant tableau, peint avec goût. Il faut engager l'artiste à moins terminer ses fonds, et à hasarder sur les devans quelques touches brillantes. Ses aquarelles sont exécutées dans la perfection.

M. Thiénon. Jolie manière, jolie touche, couleur agréable, mais plus séduisante que vraie.

M. le comte Turpin de Crissé. Restes d'un temple dorique, près de la mer. Il règne dans la couleur un ton violet qui est de convention. L'architecture est transparente et ne prend pas assez

de parti sur le ciel; mais la touche est facile, et tout le tableau est largement peint. Les ruines de l'abbaye de Croyland, dans le comté de Lincoln, par le même paysagiste, sont un ouvrage supérieur, qui ferait seul la réputation d'un artiste.

M. Vanloo. Neige bien imitée, mais toujours de la neige.

M. Watelet. Un grand paysage. La couleur est belle; les eaux sont très-bien traitées; les fonds sont un peu trop violets; les arbres du devant sont mesquins pour le reste de la composition, qui est en général d'un bon style, et où l'on remarque de l'harmonie dans les tons, de l'exactitude dans la dégradation des plans, et les principaux effets d'une perspective aérienne bien entendue. Les petits tableaux de cet artiste sont de la plus grande vérité, surtout celui qui offre la vue d'un moulin à eau.

M. Vallin. Ses deux *Vues*, prises dans le jardin du Musée des monumens français, sont rendues avec précision. Elles se distinguent par la vérité des détails et la finesse du coloris. Ce sont des portraits fidèles d'une nature rapetissée, et trop façonnée par la main de l'homme pour qu'elle doive servir d'étude ou de modèle aux paysagistes. L'auteur, doué de beaucoup de facilité,

s'exerce avec succès dans plusieurs genres, et réussit particulièrement dans les sujets de Bacchanales.

M. Varenne. Cet artiste a cherché à donner une idée de l'incendie de Moscou. L'effet physique est rendu avec énergie; la couleur est vraie, chaude, poétique même; mais il n'y a nulle poésie dans l'invention, et l'on ne voit qu'une ville en proie aux flammes. L'œil contemple avec effroi ces tourbillons de fumée d'un rouge sinistre, et cet océan de feu, et le désordre qui accompagne un aussi vaste embrasement; mais l'âme est faiblement émue. Dans ces scènes de désolation, un épisode simple, grand, pathétique, peut seul exciter un vif intérêt. L'image sensible d'un tel désastre étant toujours petite, comparée à la réalité, il faut que le peintre, tout en s'adressant à l'œil, s'adresse encore plus à l'esprit ou à l'âme; il faut qu'il nous fasse imaginer et sentir plus qu'il ne nous fait voir.

C'est le Poussin qui a établi cette doctrine, en l'appuyant du plus sublime exemple. M. le comte de Forbin s'y est conformé dans son *Éruption du Vésuve* (1). Il s'est reporté à l'époque où le volcan se fit jour à travers la mon-

(1) Largeur, 8 pieds. — Hauteur, 10 pieds.

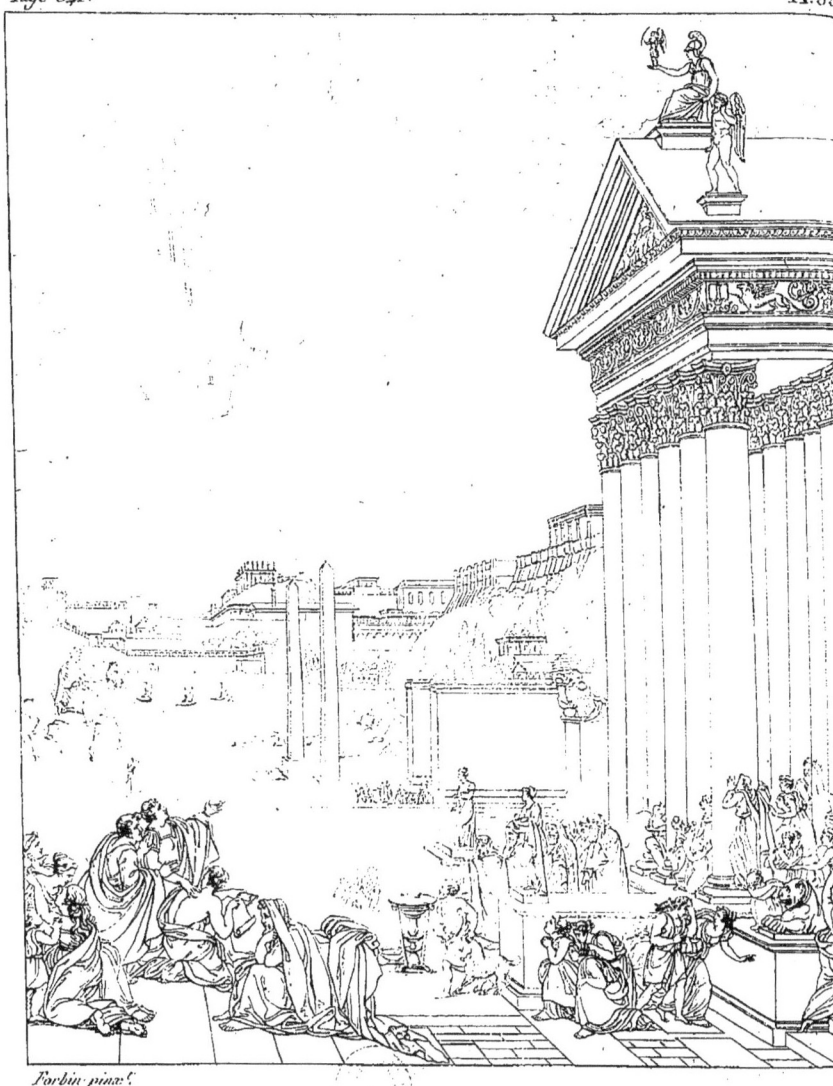

Éruption du Vésuve.

tagne, et, semblable à une torche funèbre, éclaira ce qu'il allait dévorer. Pline l'ancien assistait à cet imposant et terrible spectacle. L'insatiable curiosité qu'il apportait dans l'étude des sciences lui coûta la vie. M. de Forbin a lié cet événement à sa composition. Le tableau ayant été décrit par une plume beaucoup plus habile que la mienne, le lecteur me saura gré de lui mettre sous les yeux cette description ; elle est de M. de Jouy.

« Quelle scène à représenter que celle de l'éruption du Vésuve, qui détruisit les villes de Pompéï, d'Herculanum et de Stabia! et quel épisode que celui de la mort de Pline! Combien ajoute à l'intérêt de cette immense catastrophe, où l'artiste vous fait assister, cette réflexion terrible que son tableau fait naître : « Dans une heure ces villes superbes, ces magnifiques monumens, ce grand homme, l'honneur de son pays, cette foule de peuple que déjà la terreur agite, dans une heure tout aura disparu de la surface de la terre. »

« La scène principale du tableau se passe à Stabia, environ à deux milles du Vésuve. Le temple de la Victoire romaine, bâti sous le règne de Vespasien, occupe la droite du premier plan. La statue équestre du prince est élevée du côté

opposé : plus près du spectateur, sur une plate-forme qui domine le port, Pline, entouré de ses amis et de ses affranchis, contemple avec enthousiasme le terrible phénomène, dont il est sur le point de périr victime, et dicte à son sécrétaire effrayé ses observations, dernier présent qu'il léguait à la postérité. Assis à quelque distance de ce grand homme, un philosophe stoïcien, enveloppé dans son manteau, médite profondément sur un désastre qui semble menacer l'univers.

« Les prêtres descendent du temple et se préparent à offrir un sacrifice aux divinités infernales, tandis que la population entière se réfugie sous le parvis et dans l'intérieur. La mer, qu'embrase le reflet d'un ciel de feu, exhale d'épaisses vapeurs, qui voilent déjà les obélisques d'Osiris, et déroberont bientôt à la vue la forteresse prétorienne par laquelle le second plan est terminé.

« Sur le troisième, Pompeï se montre à demi engloutie sous une pluie de cendre, tandis qu'Herculanum, inondée par la lave, est en proie aux horreurs de l'incendie, près de s'étendre sur la ville entière. Cette ligne est couronnée par le mont Vésuve, d'où s'élève avec fureur, au milieu des nuages enflammés que la foudre dé-

chire, une gerbe de feu, dont la sinistre lumière colore plutôt qu'elle n'éclaire toutes les parties de ce tableau, d'un prodigieux effet.

« On peut s'étonner qu'un ouvrage qui a nécessairement exigé de longues recherches et des études laborieuses, soit en même temps conçu avec fougue et exécuté avec une extrême correction. La couleur est excellente; la force et la transparence des tons, leur vérité et leur harmonie, les accidens multipliés de la lumière, l'opposition savante des diverses formes de nuages, tout cela est digne des plus grands éloges. M. de Forbin, dans la personne de qui l'on aime a retrouver l'alliance d'un beau talent et d'un beau nom, avait donné les plus brillantes espérances. Son tableau d'une *Éruption du Vésuve* les a réalisées toutes. »

A cette part de louanges, faite avec une extrême justice par un homme qui a beaucoup de goût, je dois ajouter la part de la critique. L'exécution des figures est faible. Dans la lettre où Pline le jeune raconte l'événement à l'historien Tacite, son ami, il est dit que la mer semblait se renverser sur elle-même, et qu'elle était comme chassée du rivage par l'ébranlement de la terre. Dans la peinture, les flots ne sont pas assez fortement agités, et le mouvement des va-

gues ne fait pas imaginer une fermentation sousmarine. M. Valenciennes, qui a traité le même sujet, s'est rendu compte de cet effet idéal et l'a très-bien représenté. Je compenserai mes critiques par un éloge. Les villes de Stabia, d'Herculanum et de Pompeï, qu'on suppose dans le tableau n'être pas encore détruites, sont heureusement rétablies; le peintre a su leur donner un caractère antique.

Tandis que nous admirions à Paris le bel ouvrage de M. le comte de Forbin, il était lui-même en route pour la Grèce, et allait y chercher de nouveaux sujets pour son talent, si digne d'exploiter cette terre classique. Le commencement de son voyage a été marqué par deux grands malheurs, dont l'un est irréparable. Un jeune peintre qui, dès ses premiers pas dans la carrière, avait donné les plus belles espérances, M. Cochereau, est mort dans la traversée de Toulon à Athènes (1). Un architecte plein de

(1) M. Cochereau, né à Montigny, près de Châteaudun, département d'Eure-et-Loir, avait été élevé par M. Prévost, son oncle, auteur des Panoramas, qui se félicitait de trouver en lui un successeur. Pendant plusieurs années, il avait fréquenté l'école de M. David, où se formèrent la plupart de nos artistes célèbres. Le premier tableau qu'il exposa au Salon, en 1814, représentait l'in-

génie qui, pour restituer aux arts un temple

térieur de l'atelier de son maître. Tous les amateurs se rappellent cette excellente peinture ; composition, couleur, dessin, exécution, tout y est réuni, et il règne dans l'ensemble un charme de vérité et de naïveté qui rend les autres qualités plus précieuses encore. Encouragé par un début aussi heureux, ou plutôt par un succès aussi brillant, M. Cochereau avait commencé plusieurs tableaux, dans lesquels son talent avait pris un plus grand essor. Il est fâcheux qu'il n'en ait terminé que deux, et que tous deux aient passé à l'étranger. Ce genre d'exportation, si honorable pour la France, a pourtant le désavantage de nous priver de nos plus beaux titres de suprématie.

Les autres ouvrages de M. Cochereau ne sont qu'ébauchés. Il se proposait d'y mettre la dernière main au retour du voyage en Grèce qu'il venait d'entreprendre avec M. le comte de Forbin, pour se faire un portefeuille, et pour aider son oncle à prendre les dessins d'Athènes et de Constantinople. La mort a interrompu tous ces projets, si chers au cœur d'un jeune artiste, amant de la gloire. Atteint d'une dysenterie, il y a succombé, en avant de l'île de Cérigo, dans la vingt-quatrième année de son âge.

A un talent distingué, M. Cochereau joignait les qualités les plus aimables, et particulièrement la modestie, qui sied si bien au mérite. Sa famille est plongée dans le deuil ; ses camarades, qui furent tous ses amis, partagent les regrets de ses parens ; sa mort prématurée est une perte également douloureuse pour les arts et pour l'amitié.

ancien (1), a, en quelque sorte, exhumé une ville entière, toute la ville de Préneste, M. Huyot, emporté par son zèle sur le faîte d'un monument en ruine, a été entraîné dans l'éboulement de ces débris, et s'est cassé la jambe. Puisse l'intérêt que cette double catastrophe a inspiré à tout le public, et la vive part que les amis des arts ont prise à la douleur de M. de Forbin, porter dans son âme quelque consolation! Une grande pensée doit soutenir sa constance : en parcourant la Grèce, ce n'est plus une simple curiosité qu'il satisfait, c'est une véritable mission qu'il remplit dans le domaine des arts, devenu sa préfecture, domaine qu'il doit enrichir à son retour de ses travaux et de ses souvenirs.

Je n'acheverai point l'article des paysagistes sans faire mention d'un très-beau paysage d'un genre particulier, et qu'on voit exposé depuis quelque temps boulevard des Capucines, n.° 17. Je veux parler d'un Panorama, peinture qui, sans faire aucun tort au paysage proprement dit, ne lui cède en rien pour les qualités pittoresques qu'elle exige, et lui est bien supérieure pour l'illusion qu'elle produit.

(1) Le temple de la Fortune, à Préneste, aujourd'hui *Palestrine*, dans l'antique *Latium*.

Le panorama de Londres est un des plus grands et des plus beaux que l'on ait exécutés jusqu'à ce jour ; il montre dans ses principaux détails la capitale de l'Angleterre. Les églises, les palais, les édifices remarquables, le nombre immense des maisons particulières, les rues, les *squares* ou places publiques, les boulingrins et les plantations qui décorent ces places en les assainissant, les promenades, le cours de la Tamise, trois des ponts jetés sur ce fleuve, les campagnes des environs couvertes de verdure, un horizon immense, dont l'œil n'atteint les bornes qu'avec peine, à travers cette atmosphère embrumée propre à la capitale de la grande Bretagne, tout est rendu avec une imitation parfaite, et donne une idée exacte de la ville la plus étendue et la plus populeuse de l'Europe. Si je disais : Qui a vu le panorama de Londres est allé à Londres, je pourrais être taxé d'exagération ; mais je ne serais que vrai en disant : Qui a vu le panorama de Londres sera en état de s'orienter dans Londres.

Cet effet, presque incompréhensible, n'est point produit par des moyens étrangers à la peinture. Le panorama n'a rien qui ressemble à un optique ; on n'emploie ni verres lenticulaires, ni aucun instrument de physique. C'est un tableau tracé sur une toile qui tapisse la paroi intérieure

d'une tour ronde, et dont les deux extrémités viennent se réunir bout à bout. Les objets représentés sur cette toile sans fin ont été relevés à la chambre obscure ; ils se rangent donc sur la toile comme ils se peignent sur la rétine, et ils conservent entre eux les rapports les plus exacts de grandeur et de position. La lumière vient d'en haut ; elle s'introduit par une croisée circulaire pratiquée sur le toit de la rotonde, glisse sur un abat-jour en forme de parasol, destiné à dérober au spectateur la vue de cette croisée, et se distribue uniformément sur le tableau circulaire. Le bord supérieur de ce tableau est caché par l'abat-jour ; l'extrémité inférieure est masquée par une espèce d'auvent, qui fait le tour de la plate-forme d'où le spectateur observe.

Jusqu'ici tout paraît fort simple et semble se réduire à des procédés mécaniques. Mais lier par une harmonie générale et commune les innombrables détails disséminés sur tant de plans, pratiquer dans une sphère, dont le rayon de quelques toises semble s'enfoncer à plusieurs lieues, les lois de la perspective aérienne, colorer juste tout ce vaste espace, rendre le vague des lointains, donner à l'air sa transparence vaporeuse, aux nuages leur tissu floconneux, au ciel sa lumière éthérée et son étincelant azur,

voilà la véritable magie : pour surprendre le secret de ces effets mystérieux, l'artiste doit être habile peintre. Aussi tel est M. Prévost; et quand même il n'aurait pas peint d'excellens paysages, il mériterait, pour cela seul, d'être rangé parmi nos meilleurs paysagistes.

Placé au centre de cet horizon artificiel, le spectateur est forcé de s'en rapporter au témoignage de sa vue, dont pourtant il est dupe; et comme rien ne contribue à désabuser ce sens ami de l'illusion, plus l'erreur se prolonge, plus elle se fortifie. Aucune description, aucune peinture, aucun relief ne peut donner une idée aussi juste des lieux.

Malgré le secours de la chambre obscure, ce doit être une grande difficulté de tracer sur une surface cylindrique des lignes qui paraissent droites. Le panorama de Londres offre un exemple remarquable de cette difficulté vaincue; l'église de Westminster, sépulture des rois d'Angleterre, occupe à elle seule à peu près un tiers du tableau, c'est-à-dire un arc d'environ 90 pieds, et les longues lignes qui en profilent l'architecture semblent tracées sur une surface plane. On contemple avec recueillement cet édifice vénérable par sa masse gothique, imposant par les idées religieuses et morales qu'il rappelle, cette grande urne qui ren-

ferme tant de cendres illustres, ce monument glorieux et funèbre où Shakespear, Newton, Handel, Milton reposent en paix à côté des rois.

Il serait digne du gouvernement de prendre sous sa protection une découverte aussi intéressante et de lui donner tout le développement dont elle est susceptible. Supposez qu'Athènes eût connu cette merveille ; imaginez la complaisance empressée, ou plutôt l'orgueil des Athéniens montrant dans leurs murs un abrégé de la terre habitable. Qui empêcherait d'enrichir d'un semblable établissement l'Athènes moderne, de faire exécuter en panoramas les villes les plus curieuses du monde, et de les distribuer dans l'intérieur de Paris? Quand on ne s'effraie pas de la dépense, la première mise de fonds serait peu considérable pour le gouvernement, et les produits auraient bientôt couvert les déboursés, après quoi tout serait bénéfice; tandis que, pour un particulier, c'est un capital qui s'anéantit quelquefois avant de s'être reproduit entièrement. A défaut d'emplacemens disponibles, l'artiste qui veut peindre un nouveau panorama est obligé de voiler l'ancien; pendant toute la durée du travail et de l'exposition, le public est privé de la vue du premier tableau, et les fonds

du propriétaire demeurent inactifs. Heureux si les frais de l'entreprise ne lui commandent point le sacrifice absolu de la peinture qu'il est forcé de recouvrir !

Les panoramas permanens que le gouvernement ferait exécuter préviendraient de telles pertes, épargneraient de semblables regrets; ils seraient commodes pour les Parisiens, qui généralement aiment à voyager sans sortir de chez eux; pour la jeunesse, ils deviendraient classiques. En visitant ces véridiques rotondes, les jeunes gens compléteraient leur instruction géographique, et rectifieraient sur les lieux, si je puis m'exprimer ainsi, beaucoup de fausses notions prises dans les livres.

Un ordre systématique pourrait présider à l'arrangement de cet univers. Les places de commerce les plus importantes, Lyon, Bordeaux, Marseille, Londres, Amsterdam, Philadelphie, seraient rangées dans le quartier de la Bourse et des affaires commerciales; les villes qui ont leur plus grande importance comme capitales, comme centres des relations diplomatiques de l'Europe, Pétersbourg, Vienne, Berlin, Madrid, Constantinople, seraient placées à proximité de l'hôtel des affaires étrangères; les plus célèbres champs de bataille, Marengo, Jéna, Austerlitz, Wagram,

seraient le plus digne voisinage des Invalides, et les guerriers mutilés pour la patrie reverraient sans péril, mais non sans orgueil, les théâtres de leur gloire. Près du Jardin du Roi, on verrait les villes d'orient et celles des tropiques, qui, en offrant au spectateur d'autres hommes, d'autres animaux, une autre végétation, sembleraient mettre en scène les galeries d'histoire naturelle, et donneraient la meilleure leçon de cette science attrayante. Les lieux qui empruntent des arts une grande partie de leur célébrité, Naples, Rome, Florence, Venise, Athènes, occuperaient les environs de ce Louvre, qui leur doit ses ornemens et ses chefs-d'œuvre.

Tu occuperais aussi ta place non loin de l'habitation de ton fondateur, toi, la plus jeune d'entre les cités, et déjà une des plus florissantes, Odessa, qu'une heureuse situation sur les confins de l'Europe et de l'Asie, la franchise de ton port et la protection spéciale d'un grand monarque, appellent, comme l'ancienne Tyr, aux plus hautes destinées commerciales, et que le lycée Richelieu, institut polytechnique dirigé par l'abbé Nicolle, mon maître, appelle sans doute aussi à de brillantes destinées littéraires. Richelieu posa ta première pierre, et, par une destinée dont l'histoire offre peu d'exemples, il verra

l'ouvrage de ses mains s'élever à l'apogée de la prospérité. Odessa, déjà un foyer d'instruction classique s'est allumé dans ton sein. Le rivage de l'antique Tauride, autrefois si formidable, aujourd'hui si hospitalier, voit les sciences, les lettres et les arts prendre racine sur ton sol, y fleurir, et *Sainte-Barbe* n'aura pas la moindre part à l'honneur de cette naturalisation. Ainsi les Français qui visiteront le panorama d'Odessa, en contemplant sur les bords de la mer Noire une vaste et élégante cité, un port rempli de vaisseaux, et ce gymnase monumental consacré à Richelieu par Odessa reconnaissante, s'écrieront avec un juste orgueil et avec ce sentiment de bienveillance que fait naître une commune origine : *Cette ville russe est toute française !*

Bataille moderne.

Du feu, du mouvement, de la variété, de la confusion même, des touches vives, des tons chauds, des teintes locales, un faire facile, une certaine fougue d'exécution, telles furent jusqu'à nos jours les qualités de la *Bataille moderne*, qui, pour plaire à l'œil, ne doit admettre que des dimensions au-dessous de nature. Il était tout simple que ce genre reçût chez nous des perfectionnemens à une époque où notre gloire

militaire s'est beaucoup accrue, et où plusieurs de nos artistes ont pris rang parmi nos guerriers. En effet, M. le général Lejeune, aussi bon peintre que bon officier, a le premier développé sur la toile les lignes de tactique, et fait concevoir au spectateur les mouvemens de deux armées en présence l'une de l'autre. M. Horace Vernet s'annonçait en même temps comme devant exceller dans les représentations belliqueuses; personne n'avait encore fait avec autant d'exactitude et d'esprit le portrait du soldat en campagne. Dans ces sortes de compositions, la vérité doit être rendue sans idéal; et comme l'idéal est le caractère propre de la peinture historique, l'absence de ce caractère doit faire ranger la représentation des batailles modernes, ou plutôt des batailles contemporaines, dans la peinture de genre.

M. Lejeune, qui a fait les guerres d'Espagne, a peint une rencontre de son escorte avec huit cents hommes de guérillas, avides de vengeance, plus avides de pillage. On pourrait dire que c'est une scène de brigands, tout autant qu'un fait militaire. Les hommes à pied gravirent un tertre où ils purent se défendre; mais tout ce qui était à cheval fut détruit. L'artiste joue le principal rôle dans son tableau : déjà dépouillé de ses vête-

mens, il allait succomber à un combat trop inégal, lorsque le chef de la bande espagnole, Don Juan Médico, étonné de cette espèce de miracle qui avait préservé le général français de dix ou douze coups de fusils tirés sur sa poitrine, lui laisse la vie et l'amène prisonnier.

Les nombreux épisodes de cette action vive et chaude ont une physionomie vraiment caractéristique; rien ne donne une idée plus juste de ces mille Vendées dont l'Espagne se couvrit pendant toute la guerre. La variété des incidens surpasse l'imagination, et toutes les scènes sont d'une affreuse vérité. Le sol est jonché de cadavres, dont les chiens sauvages et les vautours se disputent les lambeaux. Le squelette d'un cuirassier habillé est un objet d'une effrayante énergie; on frémit à l'aspect de cette tête de mort coiffée d'un casque, et de ces mains qui, dépassant l'extrémité des manches de l'uniforme, ne montrent plus que des ossemens. On pense bien que de telles images ont dû attirer la foule, toujours insatiable d'émotions fortes; aucun tableau n'a eu un tel succès d'affluence.

La scène se passe dans la vallée de Guisando, sur les bords de l'Alberge. On voit au loin le monastère et les trois taureaux taillés dans le roc, monumens des Celtibériens. La vue de ces colosses

est étrange : au premier coup-d'œil, on n'y reconnaît pas des ouvrages faits de main d'homme, et j'ai entendu dire autour de moi que c'étaient des bêtes du pays. Le dessin n'a qu'une demi-correction; il y a de la confusion dans les groupes, de la crudité dans la couleur, un peu d'indécision dans les plans, en ce qui concerne les figures ; mais le paysage est peint avec un rare talent. Les arbres sont bien touchés, les eaux admirablement traitées; un arc-en-ciel se dessine sur les nuages, et plonge dans le fleuve par une de ses extrémités. Le météore est supérieurement rendu ; ce n'est plus un ruban opaque, teint des sept couleurs primitives; c'est vraiment l'écharpe d'Iris ; c'est une vapeur diaphane, dont la transparence colorée laisse voir la campagne située au-delà.

Le pas du *Sommo-Sierra* était en quelque sorte la clef de Madrid; les Espagnols devaient mettre un grand intérêt à conserver cette position ; mais ils la regardaient comme inexpugnables, et plût à Dieu qu'elle l'eût été réellement ! Une formidable artillerie défendait un défilé presque inaccessible. Ces Thermopyles furent forcées par un régiment de chevau-légers polonais, qu'électrisait l'honneur de combattre sous les drapeaux de l'armée française. M. Horace

Vernet a retracé ce fait d'armes extraordinaire avec un talent qui ne l'est pas moins; il a représenté la fin de l'action : l'officier qui l'a dirigée en rend compte sans emphase à son général, et lui en montre les grands résultats avec une modeste simplicité. On voit encore au loin, à travers les fumées et dans une espèce de brouillard, quelques soldats qui escaladent la montagne, et dont l'impétuosité rappelle la chaleur du combat qui vient de finir. La physionomie de chaque nation est prononcée; les Polonais, les Français, les Espagnols sont caractérisés. Un sentiment profond a pu seul exprimer le dernier adieu de ces deux frères qui, tous deux blessés à mort, se cherchèrent sur le champ de bataille pour expirer en s'embrassant. A côté de ce touchant épisode, un vieux soldat français, vu par-derrière, essuie son fusil avec un sang-froid de métier, tandis qu'un Espagnol, assis à terre près d'une pièce de canon, tient d'une main un poignard sanglant, et serre de l'autre des épaulettes d'or et une croix de la légion-d'honneur, qu'il a enlevées aux officiers tués. Voilà de la vérité, des contrastes; voilà ce qui constitue la peinture.

Une simple *Halte* (1) devient, sous le pinceau de l'artiste, une composition pleine d'intérêt.

(1) Largeur, 1 pied 6 pouces. — Hauteur, 1 pied.

Un grenadier de la vieille garde converse, en fumant sa pipe, avec un voltigeur blessé ; deux hussards sont aussi arrêtés, et l'un d'eux donne à manger à ses chevaux. Tout l'abandon que la situation demandait règne dans ce groupe ; cela n'est presque rien, et cela est excellent.

Dans la représentation d'un *Bivouac*, on reconnaît le jeune et infortuné colonel Moncey questionnant un habitant de la campagne qu'on vient de lui amener. Il interroge ce paysan, espion malgré lui, sur les localités, sur la position de l'ennemi, sur ses mouvemens, sur ses ressources. Cette scène, où toute l'hilarité militaire se déploie, et un autre tableau du même peintre, où l'on voit une *Attaque d'avant-poste*, offrent une image piquante de cette guerre de troupes légères, gaîment périlleuse, et dans laquelle les aventures se succèdent aussi rapidement que les dangers.

Les tableaux de M. Horace Vernet laissent peut-être quelque chose à désirer dans les lointains ; il y a un peu de vague dans la forme des terrains, et les plans ne sont pas assez dégradés : mais on admirera toujours dans ces ouvrages l'intérêt des sujets, la naïveté des poses, la précision du dessin, la fidélité des costumes, la fermeté de la touche, l'énergie de la couleur, une perfection héréditaire dans l'art de peindre les che-

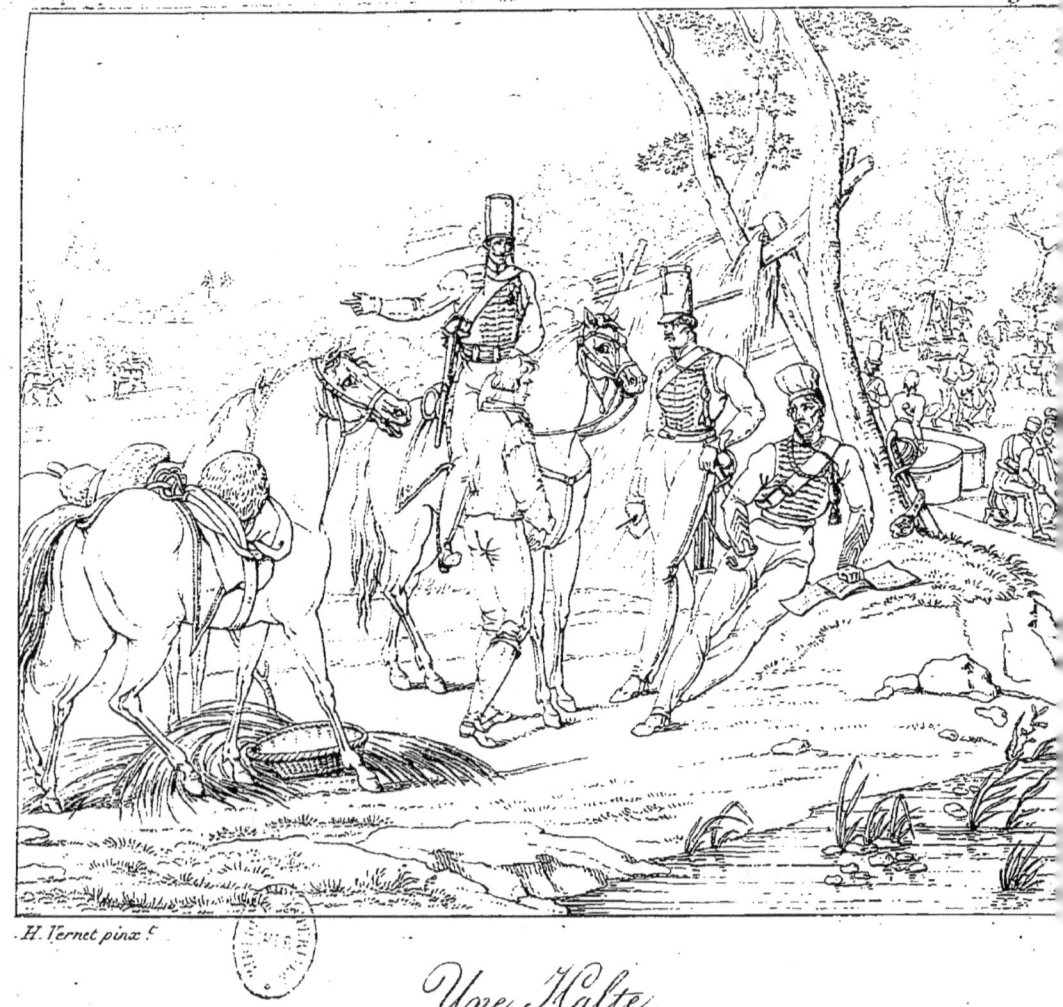

Une Halte.

vaux (p. 266), une prodigieuse facilité d'exécution, et surtout ce *vis pictoria*, heureux don du ciel, que M. Vernet fils a reçu en partage comme M. Gros (p. 289). Le naturel est porté au plus haut degré possible dans toutes les parties de ces compositions. Le jeune artiste est militaire dans l'âme, et je ne fais que lui rendre justice en disant que la muse de la peinture devait un tel talent aux vétérans de l'armée française.

Il faut, pour la classification, rapporter au genre que j'examine les marches de troupes, les convois militaires, dont M. Swebach vient de produire deux nouvelles représentations avec son talent accoutumé, les chasses, et en général, tous les sujets où le cheval figure en première ligne. Ce genre ne met pas seulement sous nos yeux le spectacle terrible des combats ; il nous montre aussi les brillans exercices de l'équitation, les promenades à cheval, les jeux de l'hippodrome, c'est-à-dire, qu'il comprend des images toutes contraires ; ainsi nous voyons cette arme qui est aujourd'hui le principal instrument de la guerre, tonner en signe d'allégresse comme en signe d'alarme. C'est donc ici le lieu de mentionner deux tableaux de M. Dubost, qui représentent, l'un, les *Préparatifs d'une course*, l'autre, une *Promenade de Hyde-park*, recommandables

tous deux par une touche animée et spirituelle, par une couleur vigoureuse, et par des scènes tout-à-fait anglaises, qui donnent à ces ouvrages un caractère particulier de vérité locale. Un tel succès indique sans équivoque la direction que l'auteur doit donner à son talent.

Scène Familière et Bambochade.

La *Scène Familière* et la *Bambochade* consistent en une imitation exacte de la vie commune. Les mœurs bourgeoises, les habitudes populaires, la nature rustique, sont les objets que ce genre embrasse ; on doit y comprendre la représentation des aventures galantes entre personnages vulgaires, et tous ces stratagèmes d'amour qui font le sujet des vieux fabliaux, des nouvelles, des contes, des romans et des comédies. Mais il ne faut point placer sous ce titre les actions familières de la vie des grands et des hommes fameux ; celles-ci constituent le genre appelé *anecdotique* (p. 290), et elles sont une dépendance un peu subalterne de la peinture historique, comme l'anecdote fait partie de l'histoire.

Les compositions dont je m'occupe en ce moment demandent une touche fine, une précision plus spirituelle que sévère dans la forme, beaucoup de vérité et de verve dans la couleur.

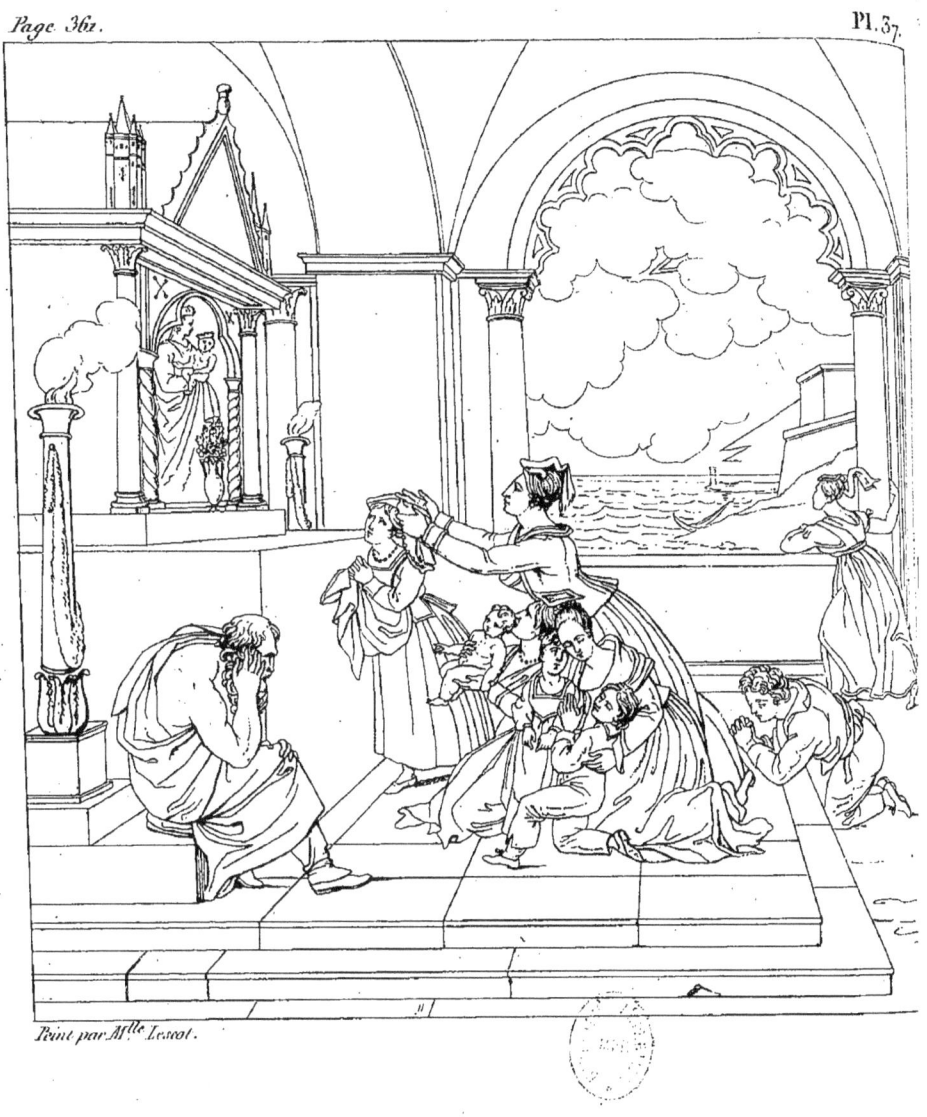

Vœu à une Madone durant un orage.

C'est ici surtout que le peintre, environné d'objets communs, doit apporter du soin à discerner ce qui est bas, afin de l'éviter. Le style le moins noble a sa noblesse ; ce principe, fait pour la poésie, s'applique à la peinture, sa sœur. La scène familière, envisagée ainsi, exige beaucoup de talent et peut-être encore plus de tact ; ainsi traitée, elle trouve un grand nombre d'amateurs. *Tantùm de medio sumptis accedit honoris.*

J'ai fait connaître la *Maîtresse d'école de village* (1), par feu M. Drolling père, la meilleure des *scènes familières* exposées au Salon.

Je mets à la seconde place le *Vœu à une Madone durant un orage,* par Mlle Lescot (2). La Madone est placée dans une chapelle dont l'architecture est pittoresque, et qui laisse voir, à travers une arcade ouverte, une mer agitée, et un ciel enveloppé de nuages que sillonne la foudre. Aux pieds de l'image secourable est une jeune fille qui offre des bijoux ; une jeune mère vient ensuite, qui élève son enfant dans ses bras et semble le vouer à la Vierge ; une autre femme fait prier ses deux enfans. Le petit garçon à genoux prie avec ferveur ; mais la petite fille cherche un appui

(1) Voyez page 171.
(2) Largeur, 2 pieds 6 pouces. — Hauteur, 3 pieds.

dans sa mère. On ne peut s'y méprendre ; un amant, un époux, un père, sont les objets de ces vœux ardens, et ce sont sans doute ces êtres chéris qui sont exposés à la fureur des flots. Cependant deux personnages demeurent étrangers à cette scène touchante. L'un est le vieux desservant de l'oratoire, assis à côté de l'autel; l'autre est une petite fille placée sous l'arcade et qui regarde la tempête ; tous deux sont impassibles, l'un parce qu'il sait trop, l'autre parce qu'il ne sait pas encore. Ainsi se rapprochent les deux extrémités de la vie. Cette composition pleine d'intérêt tire un nouveau charme des costumes italiens, que l'auteur traite à merveille. La nature est observée avec finesse et rendue avec art; les groupes sont ingénieusement disposés. Tout cela est charmant, et ne laisserait peut-être à désirer qu'une exécution un peu plus châtiée.

L'*Escamoteur*, la *Diseuse de bonne aventure*, sont aussi des ouvrages très-agréables de M{^lle} Lescot, dont le talent facile produit beaucoup, toujours spirituellement et toujours bien.

Tout le monde a reconnu le *Grimacier* de M. Roehn, et tout le monde a ri en revoyant au Salon le chantre de la *Bourbonnaise* et de *M. de la Palice*. Qui pourrait dire par quelle filière a passé le nom du brave Chabannes de la Palice,

pour devenir ridicule? Et la muse bourguignone de La Monnoye n'a-t-elle pas à se reprocher d'avoir popularisé l'injuste erreur d'une bouffonnerie, qui n'est pas assaisonnée du sel bourguignon? Les *Chanteurs ambulans*, par le même peintre, forment une jolie scène flamande. L'artiste est ici sur son terrain. Cette composition est pleine d'esprit et de vérité. On retrouve ces qualités dans les *Foins*, et, de plus, on y trouve de la couleur.

M. Bonnefond a peint, dans la manière de Metzu, la *Chambre à coucher des petits Savoyards;* c'est un très-heureux début d'un très-jeune artiste.

L'histoire de *Nicaise*, si joliment contée par La Fontaine, pouvait fournir une composition fort piquante; M. Hersent y est resté au-dessous de ce qu'on a droit d'attendre de lui. Nous avons vu a quelle hauteur il s'est élevé dans le style noble; le tableau de *Nicaise* laisse en question si son pinceau peut descendre au style simple.

La *Veille de la Saint-Louis*, par madame Auzou, est un petit tableau peint avec gentillesse. C'est toujours dans les campagnes que ces sortes de fêtes, et surtout leurs préparatifs, ont le plus d'intérêt.

La *Marchande de poissons*, par M.^{lle} Jenny Legrand, offre une imitation exacte et même une étude minutieuse, mais un faire pénible et une touche peu spirituelle.

Une composition très-aimable est celle où M. Vigneron a représenté les *Apprêts d'un mariage*. Voyez comme cette mère se complaît à parer sa fille, comme ces jeunes amies sont empressées autour de la nouvelle épouse, comme les traits de la mariée expriment bien l'émotion qu'elle éprouve, comme les petites filles sont enchantées de leur toilette! Il y a une bonne foi charmante dans leur coquetterie et dans leur contentement d'elles-mêmes. Le dessin n'est pas très-fort; il y aurait aussi quelques reproches à faire à la couleur, qui est trop violette; mais l'ensemble est rempli d'agrément.

Intérieurs.

Ici les figures ne sont ordinairement que l'accessoire; il s'ensuit que les tableaux d'*Intérieurs* sont froids de leur nature. Le principal mérite du genre consiste dans une architecture rendue avec précision, et dans une observation exacte de la perspective. Ce mérite, presque géométrique, ne s'anime que par la couleur et par une adroite combinaison des jeux de la lumière.

J'ai parlé des deux *Intérieurs* de M. Drolling père (1), morceaux excellens.

M. le comte Auguste de Forbin a répandu beaucoup d'intérêt sur l'*Intérieur d'un souterrain de l'Inquisition à Valladolid* (2), en y plaçant une scène du Saint-Office.

Le public a distingué le *Calvaire de l'église Saint-Roch*, par M. Bouton, assez vrai d'imitation et fort piquant d'effet. On s'est moins arrêté devant le tableau du même artiste, qui représente une salle du ci-devant Musée des monumens français. Les amateurs ont préféré l'*Intérieur d'une salle de bain*; cette peinture a moins de prétentions que les deux autres, mais elle est touchée avec plus d'esprit et exécutée dans une meilleure manière.

Il est impossible de rendre les découpures à jour et les broderies de l'architecture mauresque, véritable dentelle de pierre, avec plus de scrupule et un talent plus précieux que ne l'a fait M. Vauzelle, quand il a peint le *Massacre des Abencerrages* dans le palais de l'Alhambra.

Madame Demanne a réduit avec adresse et avec esprit l'église de Saint-Étienne-du-Mont aux proportions d'une miniature.

(1) Voyez page 168.
(2) Voyez page 57.

M. Van-Brée, en représentant l'*Intérieur de l'atelier de M. Vandaël* (1), a été bien inspiré par l'amitié. Heureux dans le choix de son sujet, il l'a fort bien traité. On voit avec un intérêt mêlé de surprise, sous ces voûtes de la docte et disputeuse Sorbonne, de jeunes femmes étudiant l'art paisible de peindre les fleurs. Voilà l'école de peinture qu'il faut indiquer aux dames; elles y trouveront d'aimables compagnes, de séduisans modèles, et un habile maître.

Fleurs.

Heureux le mortel qui peut passer sa vie avec les fleurs! Plus heureux l'artiste qui peut les peindre, et, dans des portraits ressemblans, fixer par une existence empruntée à l'art les fragiles attraits de ses modèles!

Si le peintre de fleurs n'a ni les mêmes études à faire, ni les mêmes difficultés à vaincre que le peintre d'histoire, s'ensuit-il que la peinture des fleurs soit un genre subalterne et circonscrit? Interrogeons l'ami des sciences, qui, admis dans la société intime de ces êtres charmans, a vu de près tant de beautés secrètes, tant de perfections ravissantes, tant de mouvemens sensitifs, qui a observé les douces sympathies des

(1) Voyez page 66.

plantes et leurs mystérieuses amours; interrogeons l'ami des lettres, qui sait que la poésie doit aux fleurs ses plus riantes fictions, ses plus touchantes images; interrogeons l'ami des arts, qui a fait de leur imitation et son étude et ses délices; tous répondront que ce genre de peinture n'est ni circonscrit ni subalterne. Quand il s'agit de peindre une fleur, c'est la grâce qu'il faut représenter.

M. Berjon, de Lyon, a mis sous les yeux du public cinq tableaux de fleurs et de fruits. Ces ouvrages sont franchement exécutés; les formes sont exactes, la couleur est vraie, elle a de la vigueur et du corps. La nature, bien imitée dans la masse, n'est pas assez étudiée dans les détails. On peut dire de ces fleurs et de ces fruits que ce sont de larges et faciles ébauches, remarquables par un beau faire et par un talent qui doit s'élever. La perspective n'est pas partout bien observée. Les vases qui contiennent les fleurs, les meubles qui supportent les vases, ne sont pas toujours d'aplomb.

M. Hirn, de Colmar, a de l'exécution; mais les tons de ses couleurs ne sont pas assortis avec art. De cette association mal entendue résulte la crudité.

Un grand nombre de femmes ont exposé au

Salon. Il semblerait que le genre qui convient le mieux à leur sexe est précisément celui qu'elles cultivent le moins, puisqu'une seule a exposé des fleurs. C'est M^{me} Deharme. Il y a du talent dans ses tableaux; les fleurs qu'elle peint sont bien rendues, si on les prend séparément; mais il règne un peu de confusion dans leur assemblage. Elle traite encore mieux les fruits que les fleurs.

J'ai donné (page 62) une description du beau tableau de M. Vandaël. Il me reste à faire connaître, avec quelque détail, un ouvrage du même genre et d'un mérite très-distingué, peint par M. Corneille Van-Spaendonck.

Le vase est d'albâtre; il repose sur une tablette en marbre rouge; les fleurs les plus pompeuses y sont rassemblées. La tulipe, la jonquille, l'anémone, qui naissent avec le printemps; les roses de diverses nuances, la pivoine cramoisie, le pavot des jardins, ornemens de l'été; la reine-marguerite, l'amaranthe, parure moins brillante, mais plus durable de l'automne, étalent dans une seule touffe le luxe de trois saisons. C'est même l'automne qui fait en quelque sorte les honneurs du vase; car le bouquet est couronné par le *Celosia cristata* (crête de coq), singularité végétale, dont les méandres cartilagi-

neux ressemblent, dans leurs nombreux replis, à un éventail bordé d'un filet de velours pourpre.

Quelques papillons sont posés sur les fleurs. On voit sur la tablette un nid de petits oiseaux couverts d'un duvet naissant. Dans le coin à gauche, sur le second plan, un piédestal supporte un autre vase qui contient un aloës. Le fond du tableau est un paysage.

De ce que la palette de la nature est tout entière à la disposition du peintre de fleurs, il n'en faudrait pas conclure que l'artiste est à son aise au milieu de cette abondance. La même variété qui multiplie les ressources multiplie aussi les difficultés. L'emploi de tant de richesses exige beaucoup de discernement. La nature, il est vrai, les répand à pleines mains et avec une apparence de désordre; la profusion semble être sa seule loi; les fleurs croissent pêle-mêle à la surface de la terre; elles émaillent capricieusement les plaines et les montagnes. Mais si les formes les plus diverses, si les couleurs les plus opposées se développent ensemble sans disparate, c'est que le tableau que ces fleurs décorent est le sol même qui les nourrit. Ce qui n'est que libéralité et

puissance dans la nature serait dans l'art bizarrerie et confusion : si les couleurs se heurtent, plus d'harmonie ; si les formes se contrarient, plus d'unité.

Observez d'ailleurs que toutes les fleurs dont un bouquet se compose sont rarement réunies dans le même lieu et épanouies au même instant. Le peintre n'a donc presque jamais son modèle entier sous les yeux ; le plus souvent il est obligé de peindre fleur par fleur ; la nature ne lui sert de guide que dans les détails ; pour l'ensemble et pour l'effet général, elle l'abandonne à son imagination.

M. Corneille Van-Spaendonck a heureusement triomphé de ces difficultés ; sa composition est raisonnée dans toutes ses parties ; l'ordonnance est sagement élégante ; les fleurs qu'il rassemble sont assorties avec goût et s'appellent mutuellement ; les masses se balancent sans froide symétrie ; il y a de l'accord sans monotonie, de la variété sans incohérence. Les couleurs rapprochées par le peintre sont fort souvent celles que les physiciens appellent *complémentaires*, parce que, réunies, elles comprennent tous les rayons de lumière nécessaires à la formation de la couleur blanche. Au moyen de cet arti-

fice, des tons qui par eux-mêmes n'ont que peu d'éclat, se font valoir réciproquement par leur voisinage. De là, plus de ressources pour marier les nuances, pour exprimer les reflets, pour augmenter le relief, enfin, pour donner à toutes les couleurs, par des teintes communes à plusieurs d'entre elles, une harmonie douce qui, bien qu'un peu terne, plaît singulièrement à l'œil.

L'auteur de cette belle production est le frère du célèbre Gérard Van-Spaendonck, professeur d'iconographie naturelle au Jardin du Roi. Ces deux artistes et M. Vandaël appartiennent depuis long-temps à notre école, et la France, leur patrie d'adoption, doit à leur talent de n'avoir plus rien à envier à la patrie de Van-Huysum pour la peinture des fleurs.

Animaux.

M. Berré a exposé, entre autres ouvrages, une lionne dans sa grotte, une panthère dont la tête est très-belle, une jolie famille de cerfs, où l'on remarque de la naïveté et de la grâce, un troupeau de vaches traversant un village, qui sont très-bien rendues. Ce peintre a un bon coloris, mais il pèche quelquefois par le dessin; sa manière est un peu froide; il compte trop minu-

tieusement les poils et ne procède pas assez par masses. Sneyders et Hondekoeter, qui sont les modèles du genre, peignaient plus largement et avec plus de chaleur.

On a justement admiré la grande aquarelle de M. le vicomte de Barde, qui représente un tigre étouffé par un serpent. La scène est effroyable. Le serpent (*le devin*) serre son ennemi contre un arbre, et l'écrase en l'entourant de ses nombreux replis. Les ongles du terrible quadrupède sont impuissans sur les écailles du reptile. Le tigre a la gorge déchirée, et son sang jaillit par la gueule et par les yeux. Cette peinture se distingue par la vigueur et l'effet. On n'aurait jamais imaginé, il y a seulement quelques années, que l'aquarelle offrît autant de ressources. Le champ de la composition n'est pas assez vaste. Le tableau manque d'air et de profondeur; il manque aussi de lumières, défaut d'autant plus remarquable, que le corps brillant du serpent devait donner beaucoup de lignes vivement éclairées.

Iconographie naturelle.

Les progrès de l'histoire naturelle et le luxe de plusieurs ouvrages consacrés à cette science ont dirigé les talens de quelques artistes vers les objets dont elle s'occupe. Delà l'*Iconographie*

naturelle, professée au Jardin du Roi par M. Gérard Van-Spaendonck. Les amateurs regrettent que la noble fonction de former des maîtres ne lui laisse plus le temps de créer des modèles. Il y a long-temps que l'exposition est privée de ses ouvrages. Sans doute il ne peut plus accroître sa réputation ; mais il pourrait encore ajouter à nos jouissances et à ses titres de gloire.

L'objet de l'iconographie est en général de représenter sur le vélin, avec des couleurs à l'eau, les différens êtres de la nature, et son mérite consiste à concilier la précision des caractères avec l'effet pittoresque.

Rien de plus précieux, pour l'exactitude et le fini, que le lis et l'amaryllis belladone, exécutés par M. Bessa, si ce n'est peut-être une touffe de reines-marguerites dans un vase, représentées par le même artiste : c'est la perfection du genre.

M. Huet fils a peint le rhinocéros, le coq sauvage de l'Inde, l'aspic d'Égypte, le crocodile d'Amérique ; ces morceaux ne laissent rien à désirer. La nature est copiée avec la plus grande fidélité, le dessin est pur, et la manière de finir excellente.

J'aime que les étrangers s'inscrivent dans nos concours ; j'éprouve un sentiment de satisfaction quand je vois le suffrage de l'Athènes

moderne ambitionné par tous les peuples ; il sera toujours dans les destins d'Athènes de dispenser la gloire. M. Gooding, peintre anglais, s'est mesuré avec nos artistes. Je n'oserais dire de quel côté est l'avantage ; il est impossible de mieux traiter l'iconographie des papillons et des insectes que cet étranger ne l'a fait; l'illusion est complète.

Je dois citer encore une fois M. de Barde. Ses oiseaux empaillés, ses minéraux cristallisés, ses coquillages rangés sur des tablettes, sont rendus avec un rare talent. A la vue de ces imitations, on dirait qu'on a sous les yeux ces armoires consacrées à la science et meublées par la nature. Ce peintre ne réussit pas moins à représenter les productions de l'art; ses imitations de *Vases grecs* et *étrusques* sont étonnantes; il est fâcheux qu'il n'observe pas assez rigoureusement les lois obligées de la perspective.

SCULPTURE.

J'ai remarqué (p. 56) l'influence de cet art sur un tableau en faveur duquel on m'a reproché de la partialité, quoique je croie en avoir indiqué les défauts. Je devrais peut-être ici, généralisant mes observations, examiner l'influence de la sculpture sur toute notre école, faire voir comment l'étude réfléchie de l'antique a ramené dans la peinture la pureté du dessin, la précision des mouvemens, le bon goût des draperies, la vérité du style, et comment l'art statuaire a appris à bien voir la nature. Mais cet examen demanderait des développemens, et m'entraînerait trop loin. J'observe seulement que tant que la sculpture réglera la peinture, jamais l'école ne court risque de s'égarer, tandis que, si le contraire arrive, c'est-à-dire, si la peinture prétend diriger la sculpture, toute l'école peut faire promptement des pas rétrogrades. La forme, l'expression, la simplicité, qualités essentielles aux deux arts, appartiennent surtout à la sculpture. Les ouvrages du ciseau sont produits et vérifiés par le toucher. Ce sens, comme on sait, est le seul qui ne nous trompe point, et c'est

lui qui rectifie les erreurs des autres sens. Il suit de là que l'art statuaire doit être l'art régulateur. C'est même cet ordre de subordination qui nous autorise à conjecturer que la peinture dut être portée dans la Grèce à un très-haut degré de perfection ; nous ne jugeons point du talent d'Apelle d'après les peintures trouvées à Herculanum ; mais nous supposons qu'un peuple qui créa d'excellentes statues dut faire aussi d'excellens tableaux. La sculpture me paraît être, dans une école de beaux-arts, ce que la basse est dans une symphonie (mon habitude d'envisager les arts dans leurs rapports mutuels me fera pardonner cette comparaison). Si la basse est ferme et qu'elle maîtrise l'orchestre, les parties supérieures, plus chargées de notes, plus exposées aux abus de l'effet, ne s'égareront point; si celles-ci au contraire veulent entraîner la basse et qu'elle fléchisse, tout est perdu.

Quoique le local consacré cette année à l'exposition des statues et des bas-reliefs soit favorable et bien disposé, on n'a pas vu la foule inonder les salles du rez-de-chaussée, comme elle encombre les galeries d'en-haut. En général, nos élégantes s'éloignent de ce lieu, effarouchées sans doute par l'appareil trop imposant du spectacle, et, à Paris, ce n'est que sur leurs traces

qu'on est sûr de trouver la foule. La sévérité même de cet art interdit à ses productions d'aspirer à un succès populaire ; l'*incoloré* de la sculpture est déjà un obstacle à ce genre de vogue chez nous autres Français, qui sommes particulièrement attirés par l'éclat des couleurs, et qui, sémillans et légers comme les habitans de l'air, nous laissons prendre comme eux à ce qui brille. Du marbre est toujours du marbre, et quelle que soit l'excellence du travail, il est difficile que le froid de la matière ne se communique pas au vulgaire des spectateurs. Mais ceux qui ont étudié les prodiges de l'antique jugent bien autrement de la sculpture. Pour moi, sans examiner ici cette puissance qui éternise les traits des Marc-Aurèle et des Tibère, des Trajan et des Néron, des Louis xi et des Henri iv, pour offrir les uns à l'admiration et au respect, pour livrer les autres au mépris ou à la haine des générations futures, sans considérer la grandeur du style qui convient à de si importantes attributions, je m'arrête d'abord à ce qui frappe mes sens, et j'avoue que je ne puis concevoir comment on parvient à tirer d'un bloc de pierre une figure autour de laquelle il m'est permis de circuler, et qui, vue sous toutes les faces, résiste à cette épreuve et me satisfait

toujours. S'il fallait assigner la prééminence entre un grand peintre et un grand statuaire, mon esprit hésiterait long-temps ; je craindrais que trop de partialité en faveur de la difficulté vaincue ne me fît placer l'artiste qui anime le marbre et le bronze avant celui qui fait respirer la toile.

Parmi les sculptures nouvelles, le morceau qui le premier frappe nos regards est le buste du Roi, exécuté en gaîne et placé au-dessus de l'entrée du Muséum (1) ; un de nos plus habiles statuaires, M. Dupaty, en est l'auteur. L'artiste n'a pas assez calculé les effets de la perspective ; la tête n'a peut-être que les dimensions convenables ; cependant, à la distance du point de vue, elle paraît courte et écrasée. Si la coiffure poudrée, en supposant les cheveux massés plus largement, peut s'ajuster avec une figure nue, je doute que les bandelettes du diadème antique puissent se concilier avec la poudre. L'ouverture exagérée des yeux rend la figure moins spirituelle et lui ôte de son caractère ; en général, l'exécution n'a pas la fermeté désirable. Un sculpteur chargé de faire le portrait du chef de l'état, pour une semblable destination, ne doit

(1) Voyez le frontispice.

pas perdre de vue ce masque antique de Jupiter, le type le plus noble et le plus grand que nous connaissions; l'art consiste à combiner ce type avec la ressemblance. L'ouvrage de M. Dupaty n'est qu'un modèle en plâtre; sans doute les défauts que le public a justement reprochés à ce plâtre éphémère ne se verront plus dans le bronze qui doit durer toujours.

Sujets sacrés.

Une *Vierge*, par M. Delaistre. *Elle montre aux fidèles l'enfant Jésus, descendu sur la terre pour détruire le vice, qu'il foule aux pieds sous la figure du serpent.* L'invention est faible; l'exécution rappelle l'ancienne école; mais le marbre est bien travaillé, la draperie est d'un assez beau jet, et les plis d'un parti assez large.

Le même groupe, au serpent près, a été exécuté, par M. Lemoyne, dans un tout autre style et avec un talent réel. Il y aurait quelques critiques à faire sur l'enfant, qui est d'une nature petite et dont les mains ne sont pas étudiées; mais la Vierge est charmante; son air est un heureux assemblage de grâce, de bonté, de sollicitude maternelle. Toutefois l'ajustement n'a pas de caractère; au lieu d'une draperie grandement jetée, on ne trouve qu'un vêtement

étroit, tourmenté, et comme accablé de petits plis dont la dépendance mutuelle n'est pas sensible. Je n'aime pas non plus le double filet d'or qui forme la bordure de ce vêtement.

Un *saint Jean*, par M. Gois fils, n'est remarquable que par sa pauvreté.

Sujets de mythologie et d'antiquité.

Les sujets des quatre principales statues exposées au Salon sont tirés de la mythologie; la sculpture doit puiser à cette source plus souvent encore que la peinture. L'*Ajax* (p. 69), par M. Dupaty, l'*Amour* (p. 159), par M. Chaudet, l'*Hyacinthe* (p. 186) et l'*Aristée* (p. 189), par M. Bosio, ont été décrits dans des examens particuliers.

La *Psyché* de M. Gois fils ne manque pas d'une certaine grâce, mais c'est une grâce qui ressemble à la mignardise. La figure n'est pas modelée et les draperies sont d'un goût mesquin.

Le groupe de *Latone allaitant Apollon* est encore du même artiste. La pose est bien ; elle serait mieux, si quelques formes propres à la sculpture n'étaient point masquées, si quelques lignes étaient d'un meilleur choix. Du reste, on sent dans cette figure l'épuisement de la fatigue;

mais on y désirerait plus de vérité de nature.

M. Legendre-Herat et M. Flatters ont exposé chacun une *Hébé*. Le premier a fait à la sienne une jambe très-élégante, ce qui ne suffit pas pour faire une bonne figure; dans l'ensemble, l'auteur a cherché la *Vénus*, et en cela il s'est trompé; la déesse de la beauté est d'une autre nature que celle de la jeunesse. Le second n'a pas non plus saisi le vrai caractère; on trouve surtout que le sein a trop de volume; le sein d'*Hébé* doit être comme le tendre bourgeon qui gonfle légèrement l'écorce avant de l'entr'ouvrir. Les deux statues sont mal drapées.

M. Legendre-Herat a mieux conçu son *Narcisse*. L'attitude du jeune homme à genoux sur le bord de la fontaine et penché sur le miroir des flots, n'est pas exempte de recherche; elle est même un peu bizarre: mais la figure est animée d'un sentiment juste; c'est bien là la beauté qui se consume en présence d'un vaine image d'elle-même; la tête est d'un grand caractère et les cheveux sont bien massés. Il est fâcheux qu'il n'y ait pas d'unité dans les diverses parties de la statue, et qu'elle ait l'air, à certains égards, d'avoir été composée de pièces de rapport.

Le groupe d'*Hippomène* et d'*Atalante*, exé-

cuté par M. Guichard, semble aussi fait de réminiscence ; les têtes manquent de noblesse, et le modelé est trop sec. La roideur, mal placée partout, est encore plus mal placée dans deux coureurs célèbres. Je dirai de cet ouvrage d'un sculpteur estimable, non qu'il y a plus de métier que d'art, mais qu'il y a plus de travail et de bonne volonté que de talent. Long-temps fourvoyé sans modèles et sans rivaux dans un pays où les arts ne font que de naître, l'auteur réussira mieux lorsqu'il se sera familiarisé de nouveau avec les chefs-d'œuvre antiques et modernes, au milieu desquels il vit à présent.

Deux *Orphées* et une *Sapho*. Musique, poésie, où est votre délire ? La *Sapho* de M. Beauvallet serait assez bien, si l'amour animait ce marbre. Quoique l'*Orphée* de M. Romagnesi ait l'air de chanter les dieux, il n'a rien de ce qu'il faudrait pour attendrir les bêtes féroces, et le lion couché à ses pieds est un contre-sens complet. L'*Orphée* de M. de Stubintzki est encore plus froid ; on peut le supposer errant

Inter hyperboreas glacies Tanaimque nivalem,

car il est transi. Dans ce trio de poëtes-musiciens, il n'y a pas une étincelle du feu sacré. Il ne faut pas auprès d'une statue un acces-

soire qui l'écrase, en partageant l'attention. Le groupe d'un animal puissant, tel que le lion, avec la figure de l'homme, réussit rarement en sculpture. Cette observation est commune à l'*Orphée* de M. Romagnesi, et à l'*Androclès* de M. Caldelary. Tout le monde connaît l'histoire du lion reconnaissant, qui caresse au milieu du cirque l'esclave qu'il devait dévorer. L'artiste a heureusement saisi la double expression de la frayeur et de l'étonnement; la tête est remplie de caractère; les bras et les mains ont de la souplesse et de la vie; mais les traits d'Androclès sont communs et ses formes triviales. Qui empêchait de faire un bel esclave?

Si le *Jeune Discobole* de M. Raggi n'avait pas le cou un peu court, s'il n'y avait pas un peu de roideur dans toute la figure, je n'aurais que des louanges à lui donner. J'y vois un athlète novice, qui va lancer, pour la première fois peut-être, l'énorme palet de plomb; il s'essaie, il hésite, il a peur de manquer son coup; la timidité de l'inexpérience est très-bien rendue.

Le *Berger en repos*, par M. Guillois, n'est pas mal; mais ce n'est qu'une académie.

L'auteur d'*Émile* voulut donner un état à son élève, pour lui assurer l'indépendance et le soustraire à l'impérieuse loi de la nécessité. La

nécessité avait, dit-on, forcé M. Mansion a embrasser cette profession utile ; mais la nature l'avait fait sculpteur, et tôt ou tard elle reprend ses droits. En dépit des circonstances, l'artisan redevint artiste ; il changea de ciseau, et créa la statue d'*Aconce*, qui est charmante. Cette année, il n'a pas aussi heureusement réussi dans sa *Nymphe chasseresse*. C'est une imitation de la Diane antique, imitation faible, puisque la figure est mesquine et que les draperies sont lourdes. M. Mansion n'en demeure pas moins le *Maître-Adam* de la sculpture.

Sujets allégoriques.

L'*Innocence*, par M. Lemire père, est représentée sous la figure d'une jeune fille qui tient un agneau. L'expression de la tête est naïve ; la pose aurait pu avoir plus d'élégance, sans rien perdre de son ingénuité. La draperie est pauvre, et d'un arrangement qui rappelle trop la jupe moderne ; l'ensemble est bien ; mais, à tout prendre, il me semble que M. Lemire, dans la statue de l'*Amour qui remet une corde à son arc*, avait encore mieux rendu la malice du dieu vainqueur de l'Innocence.

Quoique l'*Amitié*, par M. Marin, ne soit pas assez caractérisée, cette figure a de belles parties ;

les bras sont jolis et fins ; il règne dans le tout un beau sentiment.

Les monumens élevés en l'honneur des personnages célèbres doivent à l'allégorie la plupart de leurs ornemens ; mais faire expirer l'Envie sur le tombeau de Racine, est une idée bizarre, aujourd'hui sans intérêt, puisque depuis long-temps ce poëte n'a plus d'envieux. M. Espercieux n'a pas été bien inspiré dans toute cette conception. Ce qu'il y a de meilleur dans le mausolée, c'est l'épitaphe ; on lit sur le sarcophage, *Jean Racine*.

M. Deseine a aussi exposé le projet d'un mausolée ; c'est à la mémoire de S. A. R. Mgr le duc d'Enghien qu'il l'élève. *La Force de courage soutient le prince jusqu'à sa dernière heure ; le Crime l'attend pour le frapper ; la France, enchaînée par la Tyrannie, déplore cet horrible attentat. Le bas-relief du sarcophage représente l'instant où l'illustre victime montre à ses assassins l'endroit où ils doivent frapper.* La figure du Crime a du caractère ; le bas-relief est composé avec intelligence ; la disposition générale du monument est d'un assez bel effet ; mais ce n'est que dans un petit modèle que se trouve ce bien-là. Que deviendra-t-il dans l'exécution ? La tête du duc d'Enghien et celle de la Force de courage, déjà mises en grandes proportions, ne

sont pas d'un favorable augure. Je ne connais rien de plus mou et de plus inexpressif que ces *têtes d'expression*.

On a peu remarqué l'exposition des bas-reliefs allégoriques destinés à décorer la fontaine de la Bastille, quoiqu'ils tinssent beaucoup de place dans les salles. Ils représentent les Sciences et les Arts. Je trouve, parmi les Arts, la Peinture, la Sculpture, l'Architecture, la Danse, et j'y cherche en vain la Musique, le plus puissant de tous les Arts. Ces bas-reliefs paraissent être des emblèmes de la plupart des grands établissemens de la capitale. Celui qui figure la Danse serait-il l'emblème de l'Opéra, où depuis long-temps Euterpe et Polymnie sont les très-humbles servantes de Terpsichore? D'ailleurs, cette sculpture d'ornement, dont les détails sont rarement étudiés, ne devrait pas être exposée au Salon. J'ajoute en général que l'application des proportions colossales à des figures d'enfans n'est pas bien entendue, et qu'elle pourrait faire dire justement : *Si ce sont des enfans, c'est trop ; si ce sont des hommes, c'est trop peu.* Il est fâcheux que l'erreur première d'une grande composition se répète et s'étende ainsi dans tous les détails. Mais parce qu'on a malheureusement imaginé de faire un monument du colosse le plus

informe qui soit dans la nature, de l'éléphant, était-il indispensable de rendre grossier et gigantesque, sur les bas-reliefs du piédestal, ce qu'il y a de plus gracieux et de plus fin dans les formes humaines ?

Statues du pont Louis XVI.

Ce n'est pas non plus au Louvre, c'est sur le pont Louis XVI, c'est sur leurs piédestaux qu'il fallait exposer, dans les proportions qu'elles doivent avoir (12 *pieds*), les figures destinées à décorer ce pont. Après avoir vu les modèles alignés côte à côte dans la salle des sculptures, qui pourrait dire quel effet les statues produiront en plein air, à leur distance respective, dans les flots d'une lumière éclatante, qui dévore la sculpture ? qui pourrait dire quel effet elles produiront entre elles, et par rapport au vaste emplacement qu'elles doivent remplir ? Les artistes sont trop heureux de recevoir les conseils d'une critique sévère, mais impartiale, lorsqu'ils peuvent encore en profiter ; la critique passe, et les monumens restent. Si quelque chose m'étonne, c'est que M. Lemot, chargé d'exécuter la statue équestre de Henri IV, ait appelé quelques personnes privilégiées à voir, et à voir très-mal, du haut en

bas, c'est-à-dire, en sens inverse, le bronze encore enfoui dans le souterrain où il a été coulé, tandis qu'il était facile à cet artiste d'appeler tout le public à voir sur le piédestal, au milieu du terre-plein du Pont-Neuf, le modèle en plâtre. Le public est le seul juge d'un monument fait pour lui.

Douze statues doivent être placées sur le pont Louis XVI; dix seulement ont paru à l'exposition; elles représentent des hommes célèbres dans notre histoire, comme guerriers ou comme hommes d'état.

L'abbé Suger, par M. Stouf.

La tête chauve d'un vieillard est belle en sculpture; il reste toujours autour des tempes et sous la cavité occipitale assez de cheveux pour l'orner; la tête rasée d'un moine est d'un aspect désagréable. D'ailleurs, la physionomie du ministre est bien caractérisée. L'ajustement consiste dans la robe de l'ordre. Cette draperie est large, quoiqu'il y ait un peu de roideur et qu'il n'y ait pas assez de grandes masses. La statue, dans son ensemble, est noble et imposante.

Duguesclin, par M. Bridan.

On peut dire utilement la vérité à un homme

de talent. La figure est généralement bonne ; mais la tête du guerrier serait mieux, si elle était découverte ; le visage est petit, la poitrine étroite ; quoique l'armure dissimule la forme, on sent sous le fer quelques défauts de modelé ; l'aspect est un peu gothique ; mais il faut savoir gré à l'artiste d'avoir rappelé la simplicité sévère de Bertrand Duguesclin.

BAYARD, par M. Moutoni.

La tête manque de ressemblance dans les traits, et, ce qui est pis, de noblesse dans l'expression ; la pose est roide ; le costume n'est pas assez sévèrement historique. Cette figure pèche en beaucoup de points, quoiqu'il y ait quelques bonnes parties.

SULLY, par M. Espercieux.

La tête est bien et dans le vrai caractère ; mais la figure n'a pas tout l'aplomb désirable ; la jambe et la cuisse qui portent ne sont pas assez soutenues ; le torse est gros et lourd ; la draperie du manteau est d'un effet large.

COLBERT, par M. Richomme.

Il y a dans cette figure de grandes et belles intentions. Le vêtement imitant la toge caractéri-

serait bien un magistrat homme d'état, s'il ne rappelait trop la toge romaine. Les plis n'ont pas assez de masses. L'artiste paraît avoir puisé des inspirations dans la gravure de Nanteuil, et il s'est bien adressé.

<p style="text-align:center">Condé, par M. David.</p>

L'artiste a choisi le moment où le prince jette son bâton de maréchal dans les lignes ennemies, à cette bataille de Fribourg, qui ne pouvait être gagnée que par des soldats français, et qui n'aurait pas été risquée, si les conseils du sage et valeureux Turenne eussent prévalu.

Le même sujet, le même moment, avaient été choisis par feu M. Roland, dont la perte récente ne sera pas aisément réparée. Sa statue de Condé, exécutée il y a trente ans, annonçait un artiste; elle commença la réputation de son auteur. Chargé de répéter l'image du grand capitaine pour la décoration du pont Louis XVI, M. Roland en avait fait, dans les derniers jours de sa vie, une belle esquisse que j'ai vue, et qui promettait une statue digne des plus beaux jours de son talent.

M. David a montré au moins beaucoup de confiance, non pas en choisissant le sujet, car il lui a été donné, non pas en substituant son

propre ouvrage à l'esquisse préparée, car le talent doit et veut créer, mais en s'attachant à l'action, déjà supérieurement représentée par M. Roland, son maître. La statue de M. David a de l'effet, du feu, peut-être trop ; le mouvement de la figure est exagéré, et même forcé, jusqu'à manquer d'aplomb. Les vêtemens, les accessoires ont quelque chose d'outré, et l'artiste semble avoir trop profité de leur commode ampleur pour se dispenser d'étudier les dessous, surtout dans la partie inférieure de la figure ; enfin, on désirerait plus de noblesse dans la physionomie dure, mais héroïque, du grand Condé. On remarque beaucoup de facilité dans l'exécution ; on n'y trouve pas assez de sagesse.

Turenne, par M. Gois.

M. Gois fils a représenté ce premier de tous nos capitaines dans un moment de repos ; il présente un plan de campagne à Louis XIV. Comment alors expliquer l'agitation de la draperie ? La figure pose mal, elle manque de dignité et de caractère ; le grand Turenne a l'air trop bonhomme. J'ajoute que le modelé ne satisfait pas ; on ne sent pas le nu sous le vêtement.

DUGUAY-TROUIN, par M. Dupasquier (1).

Duguay-Trouin, âgé de 21 ans, commandait une frégate de 40 canons. A cet âge, on aime les aventures, et peut-être le jeune marin les cherchait trop ou ne les évitait pas assez. Par un temps brumeux, il rencontra une escadre anglaise composée de six vaisseaux, de 50 à 70 canons. Forcé d'en venir aux mains avec un de ces vaisseaux, il combattit pendant quatre heures, toutes voiles dehors; enfin, démâté de ses deux mâts de hune, il prit la résolution de sauter à bord de l'ennemi, avec tout son équipage. Une fausse manœuvre fit manquer ce projet hardi; mais déjà le vaisseau anglais cherchait à échapper à la frégate française.

L'artiste a saisi l'instant où l'ordre s'exécute. Duguay-Trouin préside à la manœuvre, échauffant son équipage par ses discours et son exemple. Le tronc du mât contre lequel le héros est adossé, les débris d'armes et de cordages dispersés autour de lui annoncent la chaleur de l'action et en rappellent la durée. L'attitude est calme, mais la physionomie est animée, et toute

(1) Proportion, 6 pieds.

la figure a de la vie. On pourrait désirer plus de caractère dans les traits, si l'âge en comportait davantage. Le costume est exact, et, par un bonheur assez rare dans les sujets modernes, il est favorable à la sculpture ; mais peut-être les détails, quoique vrais, sont-ils trop minutieux. Malgré la saillie un peu forte de l'épaule gauche, la statue est d'un beau jet; sous le rapport de l'effet, il ne lui manque rien ; mais elle pourrait avoir plus de vérité de nature.

DUQUESNE, par M. Roguier.

La tête est dépourvue de noblesse. L'auteur aurait tiré un meilleur parti de cette figure en y mettant plus de simplicité. Il fallait, non la surcharger d'ornemens, mais lui donner du caractère ; non la faire riche, mais la faire belle. Au surplus, l'artiste est trop loin du bien pour qu'on puisse lui dire comment il aurait trouvé le mieux ; on ne peut pas corriger un tel ouvrage ; il faut le refaire.

SUFFREN, par M. Lesueur.

La figure, exécutée dans le style monumental, est bien sous tous les rapports. Les amateurs, qui ont vu le modèle avec beaucoup d'intérêt,

ne peuvent qu'en recommander l'exécution.

Les deux statues non exposées sont celle du *Cardinal de Richelieu*, par M. Ramey, et celle de l'*Amiral Tourville*, par M. Marin.

J'observe, en terminant cet article, que Sully et Colbert sont déjà placés au bas des degrés qui conduisent à la Chambre des Députés (1). Pourquoi, dans le même lieu, répéter ainsi leurs images? Il valait mieux montrer au peuple deux de ses grands hommes de plus. Assurément, ce n'est pas la pénurie des grands hommes en France qui peut justifier ce double emploi.

Personnages illustres.

(Statues et bustes.)

Louis XIV, en buste, par M. Lorta. La tête ne manque pas de caractère, le col est bien modelé, les cheveux sont traités avec art : mais la figure n'est pas ensemble; elle tourne plus d'un côté que de l'autre.

Louis XVI, par M. Gaulle, et Marie-Antoinette, par M. Petitot. Ces deux figures à genoux sont destinées pour la basilique de Saint-Denis. La statue de la reine, sans être d'un style sévère, est

(1) On a omis d'inscrire sur la plinthe le nom des personnages. Ces statues sans noms sont muettes pour la multitude et lui deviennent indifférentes.

bonne dans la masse, et elle sera d'un fort bon effet, si le marbre est soigné. Celle du roi est exécutée d'une manière gothique. L'artiste n'a pas tiré le moindre parti du manteau royal, qui, dans l'attitude du monarque, était susceptible d'un beau développement.

M. Fortin a exposé les bustes de Philippe de Champagne et de La Bruyère. Le peintre vaut mieux que l'écrivain, dans la sculpture, s'entend.

Quelle vérité dans ce *Rousseau composant ses Confessions,* par M. Marin! La figure est naturelle, bien touchée, pleine de sentiment, d'esprit et d'expression. Je reconnais l'éloquent Jean-Jacques, dont une sensibilité trop exquise fit les talens, les travers et les malheurs.

La statue du général Moreau, par M. Beauvallet, est dans une pose tourmentée, qui ne convient pas à l'art statuaire. Quant au modelé, cela n'est ni bien ni mal; sculpture insignifiante, comme ces caractères qui n'ont ni vertus ni vices.

La statue du général Colbert, mort en Espagne, par M. Deseine. Figure étroite et mannequinée, qui semble n'avoir pas été modelée à nu.

O toi, qui, par une alliance bien rare, sus réunir la profondeur de Newton à la simplicité de La Fontaine, illustre et bon Lagrange, toi, que tes disciples chérirent autant qu'ils t'admirèrent, je cherche en vain dans ton portrait ce

noble front où la nature imprima le sceau du génie, et cette physionomie finement naïve sur laquelle se peignaient ton esprit et ta bienveillance. Ton buste, par M. Deseine, n'aurait pas du tout réussi dans cette école polytechnique, où tes traits étaient gravés dans tous nos cœurs. On dirait que M. Deseine redoute ou dédaigne le travail, et qu'il fait de la sculpture à peu près comme le *bienheureux Scudéry* faisait des vers.

Portraits de la Famille royale.

Le buste du roi, par M. Bosio, est, de tous les portraits de S. M., le meilleur et le plus ressemblant. La finesse du modelé y égale la noblesse du style. Le buste de ce monarque, par M. Valois, me paraît digne du second rang; depuis plusieurs années nous connaissions le plâtre; le marbre, un peu maniéré dans l'exécution, mérite d'ailleurs beaucoup d'éloges.

Un autre buste de S. M., par M. Romagnesi, est bien, sauf la bouche et l'ajustement.

Deux portraits du roi, par M. Deseine, l'un de grandeur naturelle, l'autre dans une proportion de demi-nature. L'élévation du personnage n'élève pas le génie de l'auteur.

Le buste de S. A. R. Monsieur, par M. Romagnesi, n'est pas ressemblant, et il est dépourvu de style; dans celui de S. A. R. Madame, du-

chesse d'Angoulême, le même auteur ne me semble pas avoir été plus heureux.

Mais le buste de cette princesse, par M. Valois, est justement recommandable ; néanmoins le vêtement, surchargé de dentelles et de festons, enveloppe trop les formes ; mais on trouve dans la figure une ressemblance habilement saisie, un caractère bien prononcé, une exécution large et ferme. Dans ce genre de sculpture qui exige autant de bonne foi que de talent, le jeune statuaire a une seconde fois l'honneur de se placer après l'auteur d'*Hyacinthe* et d'*Aristée*. M. Bosio a exposé un portrait de Madame, que la naïveté du faire, la simplicité de l'ajustement et la perfection du travail, permettraient de prendre pour un buste antique. Ce portrait et celui du Roi, par le même artiste, faisaient partie du précédent Salon. Je les ai rappelés ici, parce qu'il est de mon devoir de désigner à l'amour du peuple français les plus fidèles images de ses princes. J'observe en passant que la sculpture me paraît avoir généralement mieux réussi que la peinture à reproduire leurs traits.

Le buste de S. A. R. monseigneur le duc d'Angoulême, par M. Valois, est aussi un fort bel ouvrage ; celui de S. A. R. monseigneur le duc de Berry, par M. Rutxhiel, est encore supérieur ; il y a là des formes, de l'expression, de la finesse,

de la vie. J'en dis autant du portrait de S. A. R. madame la duchesse de Berry, par le même auteur ; vu en grand, senti en artiste, modelé en statuaire.

Le buste de S. A. S. monseigneur le duc d'Orléans, par M. Regnier, est assez bien arrangé, mais sec et froid. Ce défaut de morbidesse qui se fait remarquer dans un assez grand nombre de portraits, ne viendrait-il pas de ce que la plupart de nos statuaires cherchent à imiter la sculpture des anciens destinée à la décoration et faite pour être vue d'un peu loin, plutôt que les beaux bustes qu'ils nous ont transmis? Pour réussir dans le portrait, l'artiste doit marcher entre l'antique bien choisi et la nature, en s'attachant à rappeler l'un et à rendre l'autre.

Portraits divers.

Deux bustes représentant, l'un M. l'abbé de Montesquiou, l'autre madame la comtesse de la Briffe, par le fécond M. Deseine; l'un est en plâtre, l'autre en marbre ; le marbre vaut le plâtre.

Le portrait du lord Wellington, par M. Romagnesi, est fort beau et fort bien modelé.

Le buste du grand tragédien Talma, par M. Flatters, est ressemblant; mais les draperies, les cheveux, les chairs, tout est fait de même, et la physionomie si caractérisée du modèle manque

de caractère dans le portrait (1). Le buste de Michelot offre un effet contraire; la physionomie a dans le portrait plus de caractère que dans le modèle; ce dernier portrait est le meilleur des deux; mais le travail des cheveux est un peu mou. Le portrait de M^{lle} Duchesnois rappelle les traits et l'expression de la célèbre actrice. M. Flatters a exposé plusieurs autres bustes qui sont bien exécutés, quoique avec une certaine sécheresse.

M. Lesueur a fait le buste de M. Orfila, son gendre. Belle tête, grands traits, physionomie prononcée et fortement expressive, dans le caractère espagnol. Tout cela prêtait à la sculpture, et tout cela est rendu dans le portrait.

J'ai distingué le buste d'une jeune Grecque, par M. Valois. Ce morceau, d'un goût sévère, est néanmoins rempli de charme. On reconnaît dans cet ouvrage un artiste qui se contente difficilement.

Le buste de feu M. Dejoux, sculpté par lui-même à 82 ans, est un peu tremblé, mais d'ail-

(1) J'ai remarqué un autre buste de Talma, plein de caractère, de naturel et de sentiment; le livret n'en fait pas mention; ce n'est qu'en questionnant que j'ai pu découvrir le nom de l'auteur; il se nomme M. Debay; il est aussi l'auteur d'un projet de Mausolée dont les figures sont très-bonnes. Cet artiste modeste est du nombre de ceux qui méritent des encouragemens.

leurs très-beau et très-vrai. C'est le travail d'un habile homme. Puissent ainsi MM. Bosio, Cartellier, Dupaty, l'honneur de notre école de sculpture, faire eux-mêmes leurs portraits d'une main octogénaire! Nous aurons, en attendant, beaucoup de chefs-d'œuvre.

Pièces d'anatomie zoologique.

Les amateurs, curieux de l'utile comme de l'agréable, ont remarqué avec intérêt les plâtres exécutés par M. Brunot, et qui représentent, dans leurs proportions naturelles, les principales parties de plusieurs grands quadrupèdes. Ces pièces moulées, les unes, sur l'animal vivant, les autres, sur l'animal disséqué, mais retravaillées soigneusement d'après la nature, offrent l'anatomie exacte du cheval, de la vache, du chien, du lion; le peintre d'histoire, le paysagiste, le dessinateur, le statuaire, le ciseleur, l'ornemaniste, consulteront ces études avec fruit. Tous les arts qui mettent en scène les animaux ou qui se servent de quelques-unes de leurs parties, sont vraiment redevables à M. Brunot. Avec ce guide, les jeux de l'imagination auront une règle, et les combinaisons ingénieusement capricieuses des formes empruntées à la zoologie ne s'écarteront pas de la vérité,

ARCHITECTURE.

Cet art est le premier de ceux qui ont le dessin pour base; les autres sont ses tributaires, et, pour ainsi dire, ses vassaux; la peinture et la sculpture n'ont toute leur valeur que lorsque l'architecture sait les employer à propos et leur fournir un cadre.

Ce n'est pas au Salon qu'il faut juger de l'état de l'architecture, puisque jamais les maîtres n'y exposent: quelques plans, quelques projets relégués dans le lieu le plus obscur, et à peine remarqués par le public, ne peuvent donner une idée de l'art de Vitruve; c'est hors du Salon, c'est sur le terrain, c'est dans les monumens eux-mêmes qu'il convient de l'examiner.

Parcourons-donc cet espace qui s'étend sur la rive droite de la Seine, depuis la place Saint-Germain-l'Auxerrois jusqu'aux Champs-Élysées, espace que la magnificence de nos souverains a consacré aux monumens, et où la pompe des jardins rivalise avec celle des édifices, ou plutôt, supposons que Louis XIV se promène dans le même espace avec Perrault et Lenôtre, qui concoururent à l'embellir. Que dirait ce monarque, encore plus glorieux peut-être de ses monumens

que de ses victoires, en revoyant ces lieux qu'il marqua du sceau de sa grandeur? Il me semble qu'il s'exprimerait à peu près en ces termes :

« Les architectes ont été bien inspirés, lorsque, faisant abattre ces constructions parasites qui naguère encore déshonoraient une des entrées du jardin royal, ils ont continué cette longue grille, dont Lenôtre regretta de ne pouvoir clore ses Tuileries; ils ont fait à la fois deux choses excellentes en architecture; d'abord, ils ont agrandi l'espace; ensuite, ils ont achevé l'exécution d'un plan arrêté.

« Mais dans le même temps, dans le même lieu, quelle contradiction avec eux-mêmes ! Des boutiques de marchands encombrent les abords du palais; de misérables échopes en ont usurpé les portiques. Et ces arcades ouvertes qui se développaient si pittoresquement le long du Carrousel; ces arcades à travers lesquelles l'œil découvrait librement, d'un côté, le lit de la Seine, de l'autre, la continuation de la galerie, que sont-elles devenues ? Les unes sont encore obstruées par les restes d'une maçonnerie profane; les autres viennent de recevoir des croisées établies à demeure, et dont les traverses, semblables aux barreaux d'une prison, ne laissent passer le jour qu'à regret. Est-ce pour donner une destination

à ce portique qu'on y met une orangerie ? Et n'a-t-il pas déjà sa destination ? Ne doit-il pas laisser circuler l'air et la lumière ? C'est l'air et la lumière qui colorent l'architecture, qui la mettent dans sa perspective, qui l'entourent de son prestige. Dans le projet de réunion des Tuileries avec le Louvre, l'orangerie trouvait sa place, et cette magnifique percée, ouvrage presque romain, n'était pas perdue pour l'art.

« Architectes, n'abandonnez point l'idée de réunir les deux palais ; revenez aux plans arrêtés, et faites-vous une loi de les suivre ; la persévérance héréditaire est une espèce de religion en architecture ; c'est là le secret de faire de grandes choses sans fatiguer le trésor public. Vous dépenserez peu, si le trésor n'est pas riche ; mais vous dépenserez toujours bien. Imitez la nature, qui construit les montagnes avec des grains de sable.

« Couvrez d'un chaume préservateur, et non de brique ni d'ardoise, les murs élevés à demi ; les monumens interrompus peuvent indiquer une gêne momentanée, mais les monumens mutilés attestent l'impuissance. Surtout, renversez ces échopes qui, par leur seule inertie, acquièrent insensiblement des droits contre vous, et qui plus tard, lorsque vous voudrez

les détruire, vous opposeront une prescription accomplie; hâtez-vous de chasser les vendeurs du temple; qu'on ne voie plus des marchandises en étalage dans la demeure des rois, et que de viles baraques ne s'élèvent point à l'entour. Que la majesté royale soit respectée dans la maison du monarque comme dans sa personne même. Laissez plutôt les emplacemens vides; un emplacement sollicite à construire; mais peu à peu on devient indifférent à des fabriques de mauvais goût, et l'œil s'habitue à un espace indignement rempli.

« Déblayez donc cet espace qui ne doit admettre que des constructions monumentales; rendez libres toutes les avenues; qu'une maçonnerie grossière ne déshonore plus l'architecture; rétablissez les lignes que l'art a tracées, l'ordonnance qu'il a prescrite; démolissez ces entresols mesquins; faites reparaître ces voûtes, ces cintres, ces archivoltes, dont l'ignorant comme le savant contemplait avec plaisir et avec orgueil l'imposante courbure, et qui faisaient l'admiration de l'étranger; enlevez ces poutres transversales qui affligent l'âme en blessant la vue, et laissez jouir les Français du droit qu'ils ont acquis de passer sous des arcs de triomphe. »

DESSIN.

Le dessin était pour les maîtres un moyen prompt de fixer sur le papier les traits fugitifs de la pensée et les nuances mobiles des passions. Ils dessinaient tous les jours. Cette maxime, *nulla dies sine lineâ*, était pour eux non-seulement un précepte, mais une pratique. Cette habitude avait rendu leur coup-d'œil si ferme, leur main était devenue si docile à exprimer, qu'ils ne voyaient plus dans le dessin un travail. Le crayon les tenait en haleine et les inspirait; c'est même là ce qui explique en partie leur prodigieuse fécondité. Combien d'heureuses pensées, combien d'impromptus du génie seraient perdus pour nous, si, à ces traits libres et hardis qui prononcent la forme et rendent sensible le mouvement, ces maîtres avaient substitué la manœuvre timide et tâtonnée de nos dessinateurs modernes!

Cependant j'ai ouï dire qu'il y avait encore aujourd'hui à Rome certains artistes tellement habitués à imiter les croquis des maîtres, que ce genre d'imposture était devenu pour eux une

profession; ils fabriquent des dessins de Michel-Ange et de Raphaël, les mettent dans le commerce, et parviennent, ajoute-t-on, à tromper les connaisseurs même. J'avoue que j'ai peine à le croire. Quoi qu'il en soit, il y a dans cette fraude plus d'adresse que de vrai talent. Ces *croquistes* ne produiront jamais que sous le nom d'autrui, et ne feront rien qui leur appartienne en propre. Si nos jeunes gens étaient tentés de s'appliquer à ce genre d'industrie peu estimable, je m'efforcerais de les en détourner. Les élèves doivent se rompre au dessin; mais ils ne doivent s'exercer dans les croquis qu'après avoir bien étudié la nature et l'antique; autrement, il ne sortirait jamais de leurs mains que de faibles ébauches. Les croquis des maîtres valent surtout par la science qui s'y montre sans affectation, par la verve, par le besoin de produire qui s'y fait sentir, et par un air d'originalité qu'il me paraît difficile de contrefaire. Ce sont comme des notes échappées à la plume d'un grand écrivain.

Les ouvrages au crayon ou au lavis que le Salon présente sont moins des dessins que des peintures d'une seule couleur. Quelques morceaux exécutés à l'aquarelle se classent parmi les dessins.

Le *Congrès de Vienne*, par M. Isabey, est la principale composition du genre; elle contient vingt-trois figures, qui sont toutes des portraits. J'en ai rendu un compte spécial (p. 123). J'ai aussi parlé, dans un article séparé (p. 132), d'un beau dessin de M. Jacob. Je vais achever la revue de cette partie de l'exposition, sans suivre un ordre de classification bien déterminé, ordre que le petit nombre des objets rend peu nécessaire. Je placerai en tête M. Carle Vernet, que son genre classe à part, et que son talent met également hors ligne.

M. Carle Vernet.

Sujets militaires. Tous les instans de la vie du cheval, toutes les attitudes dans lesquelles ce bel animal peut être vu avec le plus d'avantage ont été peints ou dessinés par cet artiste. Ses modèles sont un peu maigres ; les formes effilées du cheval anglais séduisent plus les habitués du bois de Boulogne que les amateurs du Salon. Mais comme cette nature est rendue ! Les muscles, leurs insertions, les veines, les tendons, la peau qui recouvre cette anatomie, tout est exprimé avec autant de vérité que d'intérêt, et la vie anime tout cela.

M. ALEXANDRE DESENNE.

Depuis un demi-siècle, on multiplie en France les belles éditions des classiques français. C'est une bien noble direction, que les Didot ont, je crois, les premiers donnée à leur art. Le dessin et la gravure ont dignement secondé cette entreprise nationale, et la vignette ennoblie est revenue au point où Leclerc l'avait portée. Aucun dessinateur n'a fourni à la typographie autant de sujets que M. Moreau le jeune; ses ouvrages sont aussi nombreux que variés. Tandis que la plupart des artistes adoptent un genre et s'y perfectionnent, le compositeur de vignettes, obligé d'être tour à tour, et, pour ainsi dire, sans intervalle, historique ou fantastique, sévère ou badin, grave ou bouffon, ne peut pas avoir de genre propre; il doit les posséder tous, et la petitesse des dimensions ne le dispense pas des convenances infinies du style. Les longs et constans succès de M. Moreau laissaient peu d'espoir de le remplacer. Les belles vignettes de M. Desenne prouvent que nous pouvons tout attendre de lui. L'exécution de ces petits chefs-d'œuvre ne laisse rien à désirer, et l'auteur est doué du talent le plus flexible. Il suffit, pour s'en convaincre, de comparer la *Mort d'Inès*, dessinée pour la *Lusiade*, avec les compositions pleines d'esprit, de gentillesse et de goût, exécutées pour l'*Ermite.*

M. Auguste Garnerey.

Des vignettes coloriées pour une *Vie de madame de La Vallière*. Elles présentent une couleur trop brillantée et qui a quelque chose de factice; les costumes y sont étudiés avec soin, et l'effet en est agréable.

Le portrait de mademoiselle Pauline G.***, et le groupe des deux enfans de M. le comte de L.*** dans le Jardin de l'Élysée-Bourbon, ont beaucoup de charme. Les formes sont bien exprimées, les détails précieusement finis. On remarque dans le premier une guirlande de roses supérieurement imitée, et dans le second, des fleurs plus fraîches que les têtes d'enfans qu'elles entourent.

M. Croisier.

Une tête de femme, étude. La vigueur des ombres fait sentir un effet de lampe. La figure est bien modelée, la poitrine moins bien. Le mouvement de la draperie n'est pas exempt de recherche; mais l'ensemble du dessin est bon. L'auteur a fait un fond brun d'un côté et clair de l'autre. Les artistes ont généralement renoncé à cette méthode, qui en effet n'est pas nécessaire pour donner de la saillie; le relief est indépendant de la nature du fond.

M. MILLET.

Un portrait de femme, de grandeur naturelle; ouvrage charmant. Le faire est moelleux, la tête a infiniment de grâce; on ne peut pas porter plus loin la morbidesse des chairs, et les cheveux sont largement traités. Une main, placée très-adroitement dans un cadre aussi petit, est d'un modelé admirable.

Une aquarelle du même artiste, exécutée d'une manière séduisante et pourtant avec vérité, doit venir immédiatement après les aquarelles de M. Isabey.

M. DUVIVIER.

Le Repos. Cette jeune femme bien portante, bien soutenue de formes, assise sur un sopha, les bras presque croisés, est-ce le Repos, ou bien la Paresse, ou bien la Nonchalance, ou bien même la Réflexion? Cette allégorie est, comme la plupart des allégories, une véritable énigme. Pour nous donner une idée du repos, l'artiste devait réveiller en nous l'idée antérieure du travail, et même celle de la fatigue. Arrêtons-nous de préférence sur un autre dessin du même auteur, dont le sujet est *Pythie jetée par Borée sur un rocher.* On sent que c'est une

force plus qu'humaine qui l'a lancée. Le dieu, dont la stature est peut-être un peu courte par rapport à celle de la nymphe, exprime d'ailleurs par toute son attitude l'amour et l'amour-propre offensés. Cette composition, pleine de talent, est très-originale.

M. LAFITTE.

Plusieurs sujets tirés de l'histoire de Psyché. Ces dessins sont exécutés sur un fond coloré et rehaussé de blanc avec le pinceau. *La Psyché* de M. Lafitte a le défaut qu'on a justement reproché à la statue célèbre de M. Pajou : elle est un peu trop âgée, et les formes ont trop de développement. C'est une belle et voluptueuse Circassienne, plutôt que cette vierge si fraîche, si naïve et si pure, qui est l'emblème de l'âme, dont les anciens ont fait l'épouse de l'Amour, et dont M. Gérard a créé, dans ces derniers temps, un si admirable type. On peut reprendre un peu de dureté dans les articulations, quelque chose de droit dans les contours prolongés; mais ces compositions se distinguent par la grâce, la justesse des effets, la beauté des têtes, une perspective bien entendue, un goût fin d'architecture, une connaissance parfaite des monumens anciens.

Des dessins à la plume, par le même artiste, et un cadre contenant des arabesques et des cartouches, sont exécutés avec facilité, hardiesse et sentiment. Dans ce genre, M. Lafitte ne connaît point de rivaux.

M. Sébastien Leroy.

Ariane et Thésée, dessin à la sépia. Prêt à descendre dans le labyrinthe pour y combattre le Minotaure, Thésée, après avoir reçu d'Ariane une épée et le fil qui doit le guider, reçoit encore d'elle le baiser d'adieu. Cette jolie composition, d'un effet harmonieux, explique bien le trait historique ; le fini est très-suave, la pose d'Ariane est expressive, et le baiser qu'elle donne est passionné. Le dessinateur a senti que le compagnon d'Hercule devait avoir une grande force ; mais il s'est trompé sur le caractère. La stature de Thésée est pesante au lieu d'être vigoureuse ; ses formes annoncent moins la force que l'engorgement.

M. Touzet.

Portrait du Roi en buste. Il est renfermé dans un médaillon circulaire, dont la circonférence est ornée de rinceaux, d'où sortent alternativement des palmettes et des fleurs de lis entourées

de feuilles de lauriers. Le médaillon est inscrit dans un carré surmonté de la couronne de France. A droite et à gauche, deux Génies arrosent des lis qui s'élèvent de deux vases de forme étrusque. Cet appareil est porté sur un piédestal que décorent les attributs de la royauté, entremêlés avec des emblèmes de prospérité et d'espérance.

Le portrait, vu de face, est ressemblant; la physionomie aurait plus de caractère, si l'œil était plus animé; les contours du visage sont bien modelés, et la bouche respire. Les deux Génies n'ont pas assez de noblesse, mais ils sont disposés avec grâce et ajustés avec goût. On admire la perfection du travail. Il est difficile de concevoir comment le lavis a pu atteindre à un fini aussi précieux; c'est un chef-d'œuvre d'adresse et de patience. Chaque accessoire, considéré séparément, est rendu avec fermeté, avec précision et dans une juste mesure d'effet; mais l'ensemble des ornemens paraît avoir trop d'éclat, ou la tête en avoir trop peu.

J'ai ouï dire que l'auteur se proposait de graver lui-même ce dessin par la lithographie. Il a essayé le procédé sur quelques parties de son ouvrage; j'ai vu ces essais, ils sont étonnans; c'est peut-être ce que l'art lithographique a

produit de plus délicat et de plus terminé. Si M. Touzet persiste dans son entreprise, il lui sera facile d'amortir un peu la lumière dans les ornemens. Les amateurs auront alors, pour un prix modique, un beau portrait de S. M. et une fort belle estampe.

LITHOGRAPHIE.

Au commencement de l'article précédent, j'exprimais les regrets qu'inspire aux amis des arts l'espèce de discrédit où paraît être tombé, dans ces derniers temps, le dessin rapide et animé qui caractérise les grands maîtres. Une découverte récente, connue aujourd'hui de toute l'Europe, qui déjà même a franchi les mers, et dont il est difficile de calculer l'influence future, remettra sans doute en honneur ce genre de dessin si précieux. Je veux parler de la *lithographie*.

L'artiste exécute un dessin sur une pierre; la pierre fait l'office d'une planche gravée. L'impression sur le papier est le dessin même, réfléchi par la contre-épreuve, comme par un miroir; l'estampe est, pour ainsi dire, autographe; c'est la main du maître qui l'a formée; elle ne diffère en rien de l'original; elle est elle-même un original.

La pierre lithographique (1), de nature calcaire, est très-poreuse, quoique d'un grain assez fin pour recevoir un beau poli ; elle peut indifféremment s'imbiber d'eau, ou se laisser pénétrer par une substance grasse ; mais les parties imprégnées d'eau repoussent tout liquide gras, comme les parties grasses repoussent l'eau, tandis que les élémens homogènes s'unissent entre eux. Ce jeu d'affinités et de répulsions est la base du nouvel art.

Dessinez sur la pierre avec un crayon gras l'objet dont vous voulez avoir la gravure ; mouillez cette pierre avec une éponge ; la pierre s'imbibe d'eau dans tous les endroits qui n'ont pas reçu la trace du crayon. Tamponnez cette même pierre avec une balle garnie d'une encre grasse ; l'encre adhère au dessin, et ne laisse aucune empreinte sur les parties mouillées ; appliquez sur la pierre ainsi disposée une feuille de papier dans un état de moiteur ; passez tout l'appareil sous le cylindre ; vous obtiendrez une estampe identique avec le dessin.

(1) On a cherché en France des pierres lithographiques ; on en a trouvé une carrière dans les environs de Châtillon-sur-Seine.

Il n'est pas de mon objet d'examiner la lithographie en détail ; il me suffit d'en expliquer le principe et d'en faire concevoir les effets. Le crayon lithographique exige d'abord quelque exercice ; sa composition est telle, qu'il se ramollit à la chaleur, et que sa pointe casse aisément ; son usage demande une main légère et sûre. Mais lorsque l'habitude de le manier est une fois contractée, ces inconvéniens se changent presque en avantages, puisque le dessin, exécuté avec plus de résolution et de prestesse, acquiert plus de franchise et de caractère.

J'ai vu des dessins d'après Raphaël heureusement reproduits par la lithographie.

Un portrait jeté sur la pierre par un des chefs de notre école (1) a conservé dans la gravure la vie qu'il avait dans le dessin.

J'ai vu, sous la figure de trois petits Amours, les portraits de trois enfans charmans, gravés au crayon par leur mère, par une femme en qui la beauté, la grâce, l'esprit, les talens ne cèdent qu'à la bonté (2).

(1) M. Girodet.
(2) Madame la princesse de Chimay.

M. Delpech, connu par son goût éclairé pour les arts, vient de mettre en vente un *Album lithographique*; plusieurs de nos premiers artistes (1) l'ont enrichi de leurs productions. Cette collection peut être regardée comme un portefeuille de dessins originaux, qui, en se multipliant, ne perdent de leur prix que la cherté.

Il faut aussi considérer la gravure sur pierre comme un nouveau moyen de publier la pensée. On applique sur la pierre l'écriture tracée avec l'encre lithographique; la pierre, dépositaire fidèle, rend les traits qu'elle a reçus. Ce n'est plus seulement un *fac simile*, toujours inexact en quelques points; ce sont les caractères même de l'auteur.

M. le comte de Lasteyrie, philanthrope infati-

(1) M. Gros, MM. Vernet père et fils, M. Granger, mademoiselle Lescot, M. Bourgeois, M. Thienon, M. Lecomte, M. Bessa. Presque tous ces dessins sont très-bons. Celui de M. Granger est le plus étonnant par sa fermeté, sa pureté et son effet; il représente une statue encore inédite de M. Dupaty, l'*Ajax foudroyé*, faisant suite à l'*Ajax blasphémateur*, du même statuaire. Les amis des arts se félicitent que M. Dupaty soit ainsi lui-même son continuateur.

gable, qui compte pour rien les travaux et les dépenses quand il s'agit d'un objet utile, M. Engelmann, à qui l'art lithographique doit des perfectionnemens importans, ont introduit en France, presqu'en même temps, cette invention qui doit faire époque. Tous deux ont exposé au Salon quelques-uns des produits sortis de leurs presses; les amateurs en ont été satisfaits. Plusieurs autres pesonnes s'occupent avec zèle de la gravure sur pierre. Il est à désirer que cette gravure devienne d'un usage populaire, et qu'une heureuse concurrence en facilite et en multiplie les applications.

On ne peut pas encore déterminer la puissance du nouvel art. Avant Rubens, la gravure en taille-douce n'exprimait point les effets pittoresques; Rubens força ses graveurs à être peintres. Ce sont les peintres qui on fait la gravure ; ce sont eux qui feront la lithographie. Qu'elle prenne donc faveur auprès des artistes et que ses procédés leur deviennent familiers. Ma première pensée avait été de me servir de la lithographie pour l'ouvrage que je présente au public. On conçoit aisément quel degré d'intérêt mes faibles essais en auraient tiré. Chacun des traits, exécuté sur un plus grand format et par

la main du maître même, eût porté l'empreinte réelle de son style; chaque gravure eût montré le tableau, à l'exception de la couleur, que j'aurais tâché de faire concevoir. Plusieurs obstacles ne l'ont pas permis. Si la lithographie, triomphant de quelques préventions, est encouragée, si elle fait chez nous des progrès, et si les peintres, retrouvant dans mon écrit quelque sentiment de leurs ouvrages, consentent à seconder mes vues, je ne renoncerai pas à l'espoir de réaliser cette idée par la suite, et d'élever ainsi au talent un monument moins indigne de lui.

Je dois ajouter que la gravure sur pierre ne nuit pas et ne nuira jamais à la gravure en taille-douce; le nouvel art n'est point rival de l'ancien; son partage est de favoriser l'improvisation graphique et de rendre littéralement le dessin. Mais le dessin ne pouvant pas reproduire la peinture, la lithographie n'a pas plus de pouvoir; et comme un tableau est toujours plus ou moins étudié dans ses différentes parties, il s'ensuit qu'une manœuvre étudiée peut seule en rappeler l'effet. C'est d'ailleurs la variété des travaux qui conserve le sentiment de la couleur et la valeur respective des tons divers dans cette

imitation monochrome. Pour donner une idée du coloris, de la lumière, du clair-obscur, de l'harmonie générale, le peintre aura toujours besoin du graveur. Il n'y a que la gravure en taille-douce qui soit capable de traduire la peinture.

GRAVURE.

La gravure est pour les arts ce que l'imprimerie est pour les lettres et les sciences; elle rend les chefs-d'œuvre impérissables, met la peinture à la portée des fortunes moyennes, et transporte dans le cabinet de l'amateur des trésors qui, sans elle, pourraient périr inconnus dans les habitations des riches et dans les palais des rois.

Les procédés de la gravure n'ont pas moins de droits à notre admiration que ses résultats à notre reconnaissance. Je ne parle pas ici de la science nécessaire au graveur, qui, ayant à représenter tous les objets de la nature et tous les produits de l'industrie, doit avoir fait une partie des études nécessaires au peintre. Mais l'instrument dont se sert le peintre acquiert entre ses mains une sorte de tact, et l'élasticité du pinceau devient presque sensibilité. C'est au contraire avec une pointe inflexible, c'est avec un rigide acier que le graveur parvient à rendre les sentimens, les passions, la morbidesse des chairs, la souplesse des draperies, à imiter le clair-obscur, à faire comprendre la couleur;

c'est avec des creux qu'il produit des reliefs;
la différence dans la profondeur de ces creux et
dans leur direction est même le seul moyen
qu'il ait pour mettre chaque objet à son plan,
et pour lui donner, non pas son contour, mais
sa forme; c'est le rapport des tailles avec la
manière dont les objets sont vus et éclairés qui
constitue ici la palette, et la dégradation des
tailles est à l'estampe ce que la dégradation des
tons est au tableau.

Le travail du graveur lui est tellement propre,
sa manière est tellement sienne, qu'il est im-
possible d'attribuer à l'un l'ouvrage de l'autre ;
je ne connais pas de *pastiche* en gravure; et
c'est peut-être parce que l'outil est plus ingrat
que le cachet de l'artiste est plus original. Plus
l'ouvrier a de difficultés à vaincre, mieux il
s'approprie son œuvre. Aussi, quand le graveur
est arrivé à la perfection, voyez comme il peint
avec le burin ou la pointe; voyez comme il égale
son modèle et comme il le fait valoir; il va même
jusqu'à le surpasser.

Depuis le siècle de Louis XIV jusqu'à la fin
du dix-huitième siècle, la gravure, forcée d'imi-
ter, disons même, de copier les modèles donnés
par la peinture, avait suivi le mauvais goût de
l'école : l'exemple de quelques hommes de ta-

lent était insuffisant pour en arrêter la décadence; des efforts isolés et interrompus ne pouvaient lutter qu'infructueusement contre l'influence de la mode et le despotisme commercial.

Lorsque les arts du dessin tendent à se perfectionner, la gravure prend une direction analogue, mais elle ne peut les suivre que de loin : les travaux du burin sont lents, ses manœuvres, laborieuses et pénibles. Les bons ouvrages ne se produisent qu'à longs intervalles, et ces intermittences retardent les progrès de l'art. Pour le faire avancer rapidement, il faut des circonstances extraordinaires : les plus favorables sont les entreprises de grandes collections. Quand elles ont lieu, les modèles se multiplient, il se forme des graveurs, il s'établit entre ces artistes une heureuse rivalité qui évertue le génie et stimule le talent.

La publication de la *Galerie de Florence*, commencée par les soins de feu M. de Joubert, trésorier général des états de Languedoc, et achevée par sa famille, avait déjà opéré une révolution salutaire dans la gravure; une désastreuse révolution dans l'état arrêta le mouvement que ce bel ouvrage avait imprimé : mais cette galerie n'en fut pas moins une excellente

école, et si elle a été surpassée depuis par le *Musée français,* on peut dire que c'est d'elle-même qu'on a appris à la surpasser.

Pour ramener la gravure dans la bonne route, il fallait qu'une grande entreprise chalcographique se formât sous la direction d'un homme qui joignît à l'amour de l'art l'autorité du talent. M. Pierre Laurent fut cet homme. En 1791, il conçut le projet de faire graver les tableaux, statues et bas-reliefs qui composaient le Cabinet du Roi. Il en obtint le privilége, et dès-lors commencèrent les travaux du *Musée français,* aujourd'hui *Musée royal.*

Le format atlantique fut adopté ; les principaux chefs-d'œuvre de la peinture et de la sculpture furent désignés à la gravure. Pour encourager les divers genres, M. Laurent composa chacune de ses livraisons de quatre sujets différens, un tableau d'histoire, un tableau de genre, un paysage et une figure antique ou un bas-relief; l'exécution en fut confiée aux premiers artistes. Le graveur choisissait lui-même le sujet le plus conforme à son talent. Il devait, en l'exécutant, tâcher de reproduire le faire du maître, sans jamais perdre de vue cette belle ordonnance de *travaux* qui seule convient à la gravure historique.

C'est ainsi que l'on vit renaître la manière des Gérard Audran, des Edelinck, des Drevet. Grâces aux soins de M. Laurent et à la libéralité éclairée de M. Robillard-Péronville, la gravure a repris le chemin du vrai beau, et l'école française s'est replacée à son rang.

A la suite du *Musée royal*, je dois citer, non plus, il est vrai, comme école pour le mécanisme de l'art, mais comme un de ses beaux résultats, le *Musée des Antiques*. Un de nos plus habiles dessinateurs, M. Bouillon, a entrepris de dessiner lui-même et de graver à l'eau-forte les sculptures de l'ancien Musée. Quoiqu'il n'entre dans son travail ni pointe ni burin, ces gravures ne sont point de celles qu'on nomme *eaux-fortes de peintres;* c'est un genre absolument neuf, une véritable création. L'artiste reproduit avec une admirable précision de formes, avec une plus précieuse fidélité de sentiment, les monumens de la statuaire antique. L'effet général, simple, harmonieux et vrai, charme les yeux par la douceur jointe à la fermeté, comme il satisfait l'esprit par la correction accompagnée de la grâce. Tout l'ouvrage, sorti de la même main, offre l'unité d'exécution portée au plus haut degré possible. Il sera très-recherché des

artistes, et sa réputation doit s'accroître avec le temps.

Ce que le *Musée royal* avait fait pour la gravure historique, le *Voyage d'Égypte*, publié par ordre du Gouvernement, l'a fait depuis pour la gravure monumentale. Ici, la nécessité de rendre une foule d'objets nouveaux, fit inventer de nouveaux procédés. Une circonstance de cette nature est toujours favorable. L'obligation d'exprimer ce qu'on n'avait point encore exprimé antérieurement, suggère à l'artiste des idées qu'il n'auraient point eues, et lui révèle des secrets qu'il n'eût pas même cherchés. Le burin prend sous les doigts non-seulement plus de liberté, mais une certaine audace, et, par des combinaisons neuves, il produit des effets inattendus.

Les monumens de l'antique Égypte, si simples dans leur masse grandiose et si riches par la profusion des ornemens, présentaient une difficulté que jusqu'alors on n'avait pas eu occasion de vaincre. La simplicité des lignes architecturales semble d'abord offrir à la gravure, comme au dessin, des effets très-faciles à rendre; mais il n'en est pas ainsi de ces ornemens dont les temples et les palais sont entièrement recouverts. Il s'agissait d'obtenir un ensemble

harmonieux et de conserver toute la pureté de la sculpture, qui est ici un langage en même temps qu'une décoration; il ne fallait donc ni trop faire valoir les figures, ni les sacrifier. Des artistes exercés à graver l'architecture pouvaient seuls résoudre ce problème, mais ils étaient en petit nombre. Ce genre de gravure, déjà perfectionné en Angleterre, était peu avancé en France. Quand les Bervic et les Desnoyers avaient honoré l'école française par plus d'un chef-d'œuvre et rivalisé avec les Morghen et les Muller, la France ne pouvait opposer aux *Ruines de Palmyre et de Balbeck*, aux *Antiquités d'Athènes*, aux *Antiquités d'Ionie*, qu'un volume que publiait M. Baltard.

Ainsi une classe tout entière de graveurs était nécessaire; elle fut créée par le besoin. Des jeunes gens se sont consacrés à ce nouveau travail, et ils ont atteint les meilleurs modèles étrangers, si même ils ne les ont surpassés par la difficulté vaincue. M. Sellier doit être cité parmi les artistes qui ont le mieux traité la partie pittoresque de la gravure monumentale. Par un adroit mélange de l'eau forte et du burin, des tailles droites et des lignes ondulées, par une combinaison hardie des diverses largeurs et des différens intervalles des tailles, il

a su, rendant avec une égale vérité les deux perspectives, allier les effets brillans aux effets suaves, reproduire le clair-obscur, conserver les détails des ornemens, sans nuire à l'unité de l'ensemble, et leur donner cette teinte douce qui fait qu'ils se fondent avec le reste de l'architecture.

Il y avait à remplir une autre condition non moins embarrassante. Les monumens de l'Égypte se dessinent sur un ciel ardent, un azur uniforme et sans aucun nuage. Les moyens de l'art étaient impuissans pour rendre cette teinte pure, égale et en même temps vigoureuse, qui se dégrade insensiblement du zénith à l'horizon. A moins d'un temps considérable et d'une dépense infinie, la gravure n'aurait pu y parvenir par les procédés connus. La science est venue au secours de l'art, guidée par le goût et par la connaissance du pays. Le célèbre Conté a fait présent à la gravure d'un mécanisme ingénieux, qui exprime toutes les teintes égales ou dégradées, avec le degré de force que demande le sujet. Le temps et la dépense ne sont plus rien dans l'usage de ce procédé, qui s'applique à la pointe, à l'eau forte, au burin, et des *ciels* de deux pieds et demi de haut sont gravés en un ou deux jours. A l'aide de la même ma-

chine, on a pu faire, pour rendre les monumens de l'Égypte, ce que l'on avait fait pour rendre son atmosphère; non seulement on a donné à toutes les parties de l'architecture les teintes qui leur appartiennent, suivant leurs plans et leur étendue, mais on a exprimé avec succès les fonds sur lesquels se dessinent les bas-reliefs. Les figures elles-même, quoique gravées au burin et séparément, s'accordent avec ces fonds qui paraissent, ce qu'ils sont en effet, lisses comme une glace ; enfin la machine à graver trace également bien les lignes ondulées, et avec elle on grave les *eaux* du premier coup. Les arts se sont emparés de ce précieux mécanisme; on s'en sert non-seulement pour les grandes collections d'estampes, mais encore dans plusieurs manufactures.

La gravure en couleur a reçu dans le même temps, et à l'occasion de la même entreprise, des perfectionnemens essentiels, sollicités, en quelque sorte, par la nature des monumens égyptiens, plusieurs d'entre eux étant revêtus de peintures; ces perfectionnemens ont été ensuite appliqués avec succès à l'histoire naturelle. Les planches coloriées d'ornithologie passent pour ce qui a été fait de plus beau en ce genre. La minéralogie des roches a été pour la pre-

mière fois gravée et imprimée en couleur. Des moyens aussi ingénieux qu'infaillibles ont mis en état de produire expéditivement jusqu'à mille copies d'excellentes peintures, identiques entre elles, presque identiques avec les originaux. La botanique, entièrement gravée au burin, offre les images les plus parfaites des plantes qui croissent sur les bords du Nil. Les insectes, les coquilles, les madrépores, les zoophytes, n'avaient pas encore été exécutés avec une telle richesse d'effets, une telle finesse de détails, une telle exactitude de caractères, une telle variété de *travaux*. La seule partie de l'histoire naturelle a occupé plus de cent graveurs; l'ouvrage entier en a occupé plus de quatre cents. Ainsi, en publiant une expédition mémorable, en dévoilant des antiquités qui, depuis trente siècles, font l'admiration du monde, en indiquant avec précision les monumens, la géographie, la topographie et les productions naturelles d'un pays qui fut toujours regardé comme le berceau de la civilisation humaine, le gouvernement français a en outre procuré l'existence à une multitude de familles, et il a contribué aux progrès d'un art difficile, d'un art important, qui alimente l'industrie et qui tourne au profit de la richesse publique.

J'ai pensé que le lecteur ne verrait pas sans intérêt, ni même sans éprouver un sentiment d'orgueil national, cet apperçu du *Voyage d'Égypte*, le colosse de la typographie. Que ne m'est-il permis de le parcourir tout entier! Avec quel intérêt j'examinerais, parmi tant de beaux ouvrages, les dessins faits sur les ruines d'Alexandrie, de Thèbes, de Tentyris et d'Antinoé, par mon honorable patron! le public reconnaîtrait que ce que j'ai avancé (page 20) n'est point une vaine louange, et que M. le comte de Chabrol, qui protége les arts avec tant de discernement, comme préfet de la Seine, pourrait lui-même, je ne dis pas dans un rang moins élevé, mais dans une magistrature moins laborieuse, les cultiver avec distinction.

Que ne puis-je aussi faire voir comment les diverses parties de ce grand tout ont été mises en rapport, au moyen d'une commune mesure; comment une échelle de proportion convenable ayant été adoptée pour les petits édifices, la même échelle a été successivement appliquée à tous, depuis le plus petit jusqu'au plus grand, en sorte que la représentation de chaque monument le retrace réellement dans ses proportions et avec son caractère! Que ne puis-je donner une idée du zèle persévérant qui mène

de front toutes les divisions d'un travail aussi compliqué et sait faire concourir au même but tant de volontés éparses, tant de talens divers! Le chef actuel de l'entreprise est mon ami; sa modestie m'interdit de le nommer; mais son nom est connu de toutes les personnes qui s'intéressent aux progrès des sciences et des arts.

Après cette excursion dans la primitive patrie des connaissances humaines, revenons à notre chère patrie, et jetons un coup-d'œil sur ses anciens monumens, dessinés et gravés par M. Willemin. Cet artiste laborieux s'occupe sans relâche de recueillir les antiquités de la France; un particulier peu aisé fait seul et à ses frais un ouvrage digne d'une dépense publique. Les édifices, les costumes, les armes, les instrumens de musique, les ustensiles de toute espèce qui furent chez nous en usage dans chaque siècle, sont fidèlement retracés dans le recueil qu'il publie par livraisons, sous le titre de *Monumens français inédits;* son entreprise ne saurait trop être encouragée. Il faut recommander cette collection curieuse aux grandes bibliothèques, aux établissemens d'instruction, à tous les amateurs des arts et des antiquités nationales, et surtout aux artistes jaloux de reproduire avec la physionomie qui leur est propre les faits de notre histoire.

Il est temps de revenir au Salon; mais les estampes nouvelles y sont en petit nombre, et mon désir de donner une idée de la gravure en France rendait, je crois, indispensable la précédente digression.

Le beau tableau de Lesueur, *saint Gervais et saint Protais refusant de sacrifier aux idoles*, a été gravé par M. Bacquoy. La manière est petite; le style du Raphaël français demandait un faire plus large, un burin plus ferme; mais les détails sont très-soignés, et dans l'effet général le tableau est assez bien rendu.

Héro et Léandre, par M. Laugier, d'après M. Delorme. Je veux décrire la charmante composition du peintre, et racheter par un éloge les critiques que j'ai été forcé d'adresser (p. 252) à un artiste de talent. Je remercie M. Laugier de m'avoir fourni cette compensation.

« Lorsque Léandre, dit le poëte Musée, abordait sur le rivage, accablé de fatigue, Héro le conduisait dans l'endroit où le lit était placé; là, elle le faisait baigner, le parfumait d'essence de roses, et dissipait ainsi l'odeur de l'onde amère. »

Empressée autour de son amant, Héro fait

couler sur ses cheveux l'essence précieuse. Léandre assis presse contre lui sa bien-aimée, et semble la solliciter tendrement d'abréger des soins qui retardent son bonheur. Les rayons de la lune éclairent ce couple fortuné, et laissent dans une demi-obscurité le reste de l'appartement. Au fond, à la lueur d'une lampe, on aperçoit le lit près duquel un luth est suspendu. On distingue sur le devant un coffre ouvert qui contient les parfums, et un peu plus loin, une cassolette d'airain où ils brûlent.

Le groupe est bien conçu et agréablement disposé. La tête de la jeune fille est charmante; sa robe, d'un tissu léger, est élégamment ajustée, quoique les plis qui suivent parallèlement la direction de la cuisse droite dessinent cette partie avec trop de roideur. Il y a de la souplesse dans le torse du jeune homme, dont la tête s'appuie avec abandon sur le sein de son amie. La composition est remplie de grâce et de volupté. Tous les détails sont d'un bon choix, et l'ensemble a quelque chose de mystérieux, comme la scène qui en est le sujet.

L'estampe est exécutée avec une extrême délicatesse; elle se fait remarquer par une bonne entente de travaux et par un effet gracieux;

on désirerait dans les chairs un peu plus de morbidesse et d'élasticité.

M. Massard (Raphaël-Urbain) a gravé l'*Hippocrate* de M. Girodet et l'*Homère* de M. Gérard. Les amateurs regrettent de ne connaître ce dernier ouvrage que par la traduction, quoique excellente, et de n'avoir pas vu le tableau. Le talent du traducteur se recommande par une singulière adresse dans la direction des tailles, dont l'effet est toujours juste, toujours agréable, quel qu'en soit le sens. Dans l'*Hippocrate*, les draperies sont plus étudiées que les chairs, ce qui me paraît un défaut. L'*Homère* me semble mieux travaillé dans toutes ses parties. Les deux estampes sont deux beaux ouvrages d'un de nos plus habiles graveurs.

François Ier. fait lire à la reine de Navarre ces deux vers qu'il vient de tracer avec la pointe d'un diamant sur un vitrail du château de Chambord.

Souvent femme varie,
Bien fol est qui s'y fie.

M. Desnoyers a gravé ce sujet d'après le joli tableau de M. Richard. Il faut le dire ; cette gravure est au-dessous de ce qu'on avait droit

d'attendre de son auteur, l'auteur du *Bélisaire*, l'auteur de la *Belle Jardinière*. M. Desnoyers abuse de la *remorsure*. Ce procédé, qui consiste à faire creuser par l'eau forte les tailles que le burin devrait refouiller, abrége beaucoup le travail; mais, appliqué à l'estampe que j'ai sous les yeux, il lui a communiqué une âcreté de tons tout-à-fait opposée à la douceur du pinceau. Un artiste aussi savant que M. Desnoyers doit laisser les moyens mécaniques et les procédés expéditifs aux graveurs de nature morte; comme il s'est consacré à la représentation des scènes animées, il doit les rendre avec son propre sentiment.

M. Migneret a gravé la *Mort de Molière*, d'après M. Vafflard. L'estampe rend fidèlement le tableau; elle est exécutée suivant une méthode bien appropriée au sujet, et elle fait concevoir d'heureuses espérances.

Le portrait du Roi, par M. Audouin, est, de tous les portraits de S. M., multipliés par la gravure, le mieux exécuté et le plus recherché des amateurs.

Le portrait de S. A. S. monseigneur le duc

d'Orléans, gravé par M. Lignon, d'après M. Gérard, ne laisse rien à désirer. La ressemblance est bien conservée; le burin est brillant dans les chairs, juste et fin dans l'exécution des ajustemens et des broderies.

Le même artiste a gravé le portrait de M. de Châteaubriant, peint par M. Girodet. Cette gravure est une belle chose. On y trouve un sentiment et une chaleur que rarement on rencontre, et qu'il semble même qu'on n'aurait pas droit de chercher dans un ouvrage qui exige autant de patience.

Tout le monde sait que M. Girodet ne s'est pas borné à reproduire les traits de l'auteur d'*Atala;* il a aussi reproduit son génie dans un tableau célèbre. M. Roger a répété la touchante composition d'*Atala au tombeau,* dans une estampe qui en donne bien l'idée. Heureuse rivalité des lettres, de la peinture et de la gravure! L'estampe est exécutée au pointillé; M. Roger excelle dans ce genre, qui perd sa mollesse entre les mains de cet artiste, et acquiert de la fermeté.

Les *Quatre parties du jour*, gravées d'après Claude Lorrain, par M. Piringer, sont d'un bel

effet. Le même auteur a exposé deux bons paysages composés et gravés par lui-même, ce qui est une chose assez rare. M. Piringer exécute parfaitement le paysage à l'*aqua tinta*; il dessine bien, et il est très-versé dans la science du clair-obscur.

La *Mort du prince Poniatowski*, peinte par M. Horace Vernet, a été gravée à l'*aqua tinta* par M. Debucourt, un de nos graveurs les plus expéditifs, à en juger par le nombre des planches qu'il met au jour dans une année. Sa nouvelle production est d'un effet piquant.

Une *Femme jouant de la mandoline*, gravée par M. Audouin, d'après Terburg. Cette estampe fait partie de la grande collection du Musée royal. L'ouvrage du burin rappelle toute la délicatesse du pinceau.

M. Raimbach, très-bon graveur anglais, a passé la mer pour exposer au milieu des productions de notre école l'*Intendant recevant le compte de ses fermiers*. Cette gravure fait pendant à celle qui avait déjà été distinguée au Salon précédent, et où une fois du moins la politique s'est montrée amusante dans la scène des *Politiques de village*. Rendons justice au

talent étranger comme au talent national. On admire dans les ouvrages de M. Raimbach le modelé des chairs, le velouté des étoffes, la variété des travaux, suivant les divers objets qu'il traite, et la parfaite harmonie du tout.

J'ai distingué plusieurs vignettes gravées par M. Muller, avec autant d'esprit que de goût.

Je ne passerai pas sous silence le monument que M. de Souza, Portugais, vient d'élever à l'Homère de sa patrie, le Camoens. Sans être possesseur d'une très-grande fortune, il a fait exécuter à Paris une magnifique édition de la *Lusiade*. M. Firmin Didot, chargé d'imprimer le texte, y a mis tout le luxe de la typographie. Les dessins sont l'ouvrage d'artistes distingués. M. Gérard a dirigé l'exécution. Par une impulsion unique, et quelquefois même par l'application de son propre talent, il a conservé l'unité de caractère dans toutes les parties de l'entreprise. D'habiles graveurs ont exécuté les planches. Il suffit de nommer MM. Henri Laurent, Bovinet, Forster, Richomme, M. Lignon, qui doit en partie son talent au *Voyage d'É-gypte;* M. Toschi, qui, par la fermeté de son burin, par l'expression sentie de la forme, par

l'étude savante des détails, par toutes les qualités principales de son art, montre un digne élève de Bervic; enfin, M. Oortman, récemment enlevé aux arts par une mort prématurée : une manière large et brillante, un habile emploi de la remorsure, une combinaison de *travaux* tout-à-fait pittoresque, communiquent à ses planches une véritable coloration. M. Oortman pourrait être surnommé le Rubens de la gravure.

Voici comment l'Institut s'est exprimé sur le mérite littéraire de la nouvelle édition de la *Lusiade* : « La préface, la vie du poëte et les notes à la fin de l'ouvrage sont de M. de Souza. On y trouve une critique saine, des recherches précieuses, et beaucoup d'observations bien méditées, dont le style noble et pur est l'expression fidèle du caractère et de l'âme de l'écrivain. Ce travail, que M. de Souza a consacré à l'honneur du poëte, son compatriote, et à l'avantage de la littérature de son pays, devient dès aujourd'hui, par la communication vraiment libérale qu'il en a faite à toutes les nations du monde civilisé, un monument plus glorieux, plus utile et plus durable que ceux mêmes que l'on peut ériger avec le marbre et le bronze. » J'ignore la langue portugaise ; je ne puis donc juger par

moi-même de ce mérite littéraire. Mais, comme Français, il m'est permis d'ajouter : « Le choix que M. de Souza a fait de nos artistes nous honore ; il est même pour nous une leçon. Quoi qu'en disent les nations rivales, quoi qu'en disent même quelques détracteurs français, nous avons aussi un poëme national, et la France se glorifie de son épopée. Que l'exemple donné par M. de Souza fructifie parmi nos riches ; que la *Henriade* de Voltaire reçoive chez nous le même honneur qu'y a reçu la *Lusiade* du Camoens. Plus heureux que M. de Souza, l'éditeur n'aura pas besoin de coopérateurs étrangers ; il élevera ce monument tout entier dans la patrie du poëte. »

ÉMAUX

ET PEINTURES A COULEURS MÉTALLIQUES.

Les deux genres de gravure que nous venons d'examiner, la taille-douce et la lithographie, peuvent retracer l'ordonnance et le dessin d'un tableau ; la taille-douce parvient à rendre les effets du clair-obscur et à faire sentir la couleur ; l'art des émaux peut seul reproduire et conserver la couleur même.

On sait que la peinture sur émail consiste en général à appliquer des couleurs minérales sur une plaque de métal émaillée, sur une surface de porcelaine ou de faïence, et à les exposer ensuite à l'action d'un feu calculé. La chaleur met en fusion les substances colorantes, les fixe à la base, et les unit entre elles, de manière que les teintes s'incorporent les unes avec les autres, et ne forment plus qu'un seul tout, qui devient inaltérable.

Quoique l'emploi de ces couleurs exige de la part du peintre beaucoup d'habileté et d'expérience, la plus grande difficulté, dans l'origine, n'était pas de peindre ; il était bien plus difficile

de rendre les émaux et les couleurs fusibles au même degré, de maîtriser le feu et de préserver les pièces des accidens de la cuisson : on ne pouvait y arriver qu'à force d'essais, de tâtonnemens, de méprises même. Qui le croirait? ce problème si compliqué fut complètement résolu par un seul homme ; cet homme est un Français; il est né dans le diocèse d'Agen, en 1514; c'est Bernard Palissy.

Déjà pourtant il existait en Italie de belles faïences émaillées; mais à une époque où les connaissances ne se répandaient que lentement et avec peine, le procédé nouveau n'avait pu franchir les Alpes; il était absolument inconnu en France. Palissy avait eu occasion de voir un vase émaillé venant d'Italie; il se mit en tête de faire la même chose, et il y parvint. Rien n'est plus curieux que de l'entendre, dans son style naïvement sublime, rendre compte des contrariétés, des dégoûts, des misères de toute espèce qu'il éprouva, pendant quinze années, pour découvrir ce qu'il appelle *l'art de Terre*. Je regrette de ne pouvoir qu'extraire sa narration.

« Dieu m'ayant donné, dit-il, d'entendre quelque chose de la pourtraicture, sans auoir esgard que ie n'auois nulle cognoissance des terres argileuses, ie me mis a chercher les esmaux,

comme vn homme qui taste en ténèbres. » Plein de cette idée, il pile et broie lui-même toutes les matières qu'il suppose utiles à son objet; il les mêle d'abord au hasard; mais il a soin de tenir note des substances et des doses. Il achète des pots de terre qu'il met en pièces, place ses mélanges sur les tessons, et les fait cuire dans un fourneau qu'il a lui-même construit. Tous ses essais sont infructueux. « Quand les matières, dit-il, estoyent ou trop peu cuites ou bruslées, ie ne pouvois rien iuger de la cause pourquoy ie ne faisois rien de bon, mais en donnois le blasme aux matières, combien que quelquefois la chose se fust peut-être trouvée bonne, ou, pour le moins, i'eusse trouvé quelque indice pour parvenir à mon intention, si i'eusse pu faire le feu selon que les matières le requeroyent; mais encores, en ce faisant, ie commettois vne faulte plus lourde; car en mettant les pièces de mes espreuves dedans le fourneau, ie les arrangeois sans considération, de sorte que les matières eussent esté les meilleures du monde et le feu le mieux à propos, il estoit impossible de rien faire de bon. Or m'estant ainsy abusé plusieurs fois auec grands frais et labeurs, i'estois tous les jours à piler et broyer nouvelles matières et construire nouveaux fourneaux, avec grande despense

d'argent et consommation de bois et de temps. »

Les essais sans résultats ne sont pas perdus pour l'homme doué d'un esprit observateur, qui réfléchit et persévère; ils servent à l'instruire, et ses fautes deviennent pour lui des leçons. Palissy doit ses mauvais succès à une *mauvaise conduite* du feu; il espère être plus heureux en empruntant les secours de quelque artisan exercé à diriger cet élément, *qui doit être gouverné par une philosophie si soigneuse, qu'il n'y a si gentil esprit qui n'y soit bien travaillé et bien souvent déçu.* Il s'adresse à un potier, dont le fourneau est situé à une lieue et demie de sa demeure; il y envoie ses nouvelles épreuves, et c'est sur trois cents morceaux qu'il opère à la fois. L'expérience ne réussit pas encore. Il s'adresse alors à une verrerie. Le feu du verrier, plus ardent que celui du potier, amène les matières à un commencement de fusion; ce premier succès l'enivre. « Dieu, dit-il, voulut qu'ainsy que ie commençois à perdre courage, il se trouva vne desdites espreuves qui fut fondue dedans quatre heures aprés auoir esté mise au fourneau, laquelle espreuve se trouva blanche et polie, de sorte qu'elle me causa vne ioie telle, que ie pensois être deuenu nouvelle créature. »

Pour être plus maître de ses expériences, et

afin de pouvoir les suivre mieux, Palissy bâtit un fourneau semblable à celui des verriers; il le construit seul et sans aucun aide; il va chercher la brique sur son dos à une grande distance, tire son eau, détrempe son mortier et maçonne lui-même; son fourneau est achevé. La première cuisson est bonne; mais à la seconde, ses contrariétés se renouvellent. Il passe six jours et six nuits sans pouvoir mettre les matières en fusion; il suppose que la substance qui fait fondre les autres y est en trop petite quantité. Quoiqu'il succombe à la fatigue et à l'insomnie, il pile et broie de cette substance, sans cesser d'entretenir son feu. Le bois lui manque; il brûle les treillages de son jardin, il brûle le plancher de sa maison; la compositon rebelle demeure infusible.

Des peines morales viennent se joindre aux difficultés de sa manipulation; il est endetté en plusieurs lieux; obligé de mettre en nourrice ses enfans, il ne peut payer le salaire des nourrices; ses concitoyens le méconnaissent; il est regardé par les uns comme un fou, et passe aux yeux des autres pour un malfaiteur. Ces chagrins, ces jugemens qui compromettent son honneur et son crédit, l'affectent vivement; mais il n'en est pas abattu. « Quand je me fus, dit-il, re-

posé un peu de temps, auec regrets de ce que nul n'auoit pitié de moy, ie dis à mon âme : qui est-ce qui te triste, puisque tu as trouvé ce que tu cherchois? Travaille à présent, et tu rendras honteux tes détracteurs. » La fermeté de son langage n'égale-t-elle pas celle de son âme ?

Ce que Palissy a de plus précieux, c'est le temps, ou plutôt, il n'a en sa possession que le temps et son génie. Pour perdre moins de ce temps, qui peut seul le faire triompher des obstacles, il se décide à prendre un potier de terre à ses gages; il le nourrit pendant six mois dans une auberge, à crédit, et lui donne ses vêtemens pour salaire. Ne pouvant plus le conserver, il le congédie, et se remet seul au travail. Il démolit un fourneau pour en rebâtir un autre, faute de matériaux neufs. Cette dépouille de l'ancien fourneau lui coûte cher ; le ciment s'était *liquéfié et vitrifié de telle sorte, qu'en démaçonnant, il a les doigts coupés et incisés en tant d'endroits, qu'il est contraint de manger son potage ayant les doigts enveloppés de drapeau.* Quoique blessé, il refait lui-même son four, pile de nouvelles matières, les calcine, les broie seul dans un moulin, *auquel falloit ordinairement deux puissans hommes pour le virer ; mais*, dit-il,

le désir que j'avois de parvenir à mon entreprise me faisait faire des choses que j'eusse estimées impossibles. Des accidens imprévus lui surviennent. *Pour que tu t'en donnes de garde*, ajoute-t-il avec une bienveillance touchante qui ne l'abandonne jamais, quoiqu'il ait à se plaindre des hommes, *je te dirai quels sont lesdits accidens, afin que mon malheur te serve de bonheur, et que ma perte te serve de gain.* Tantôt une explosion, semblable à un *tonnerre*, fait jaillir sur ses émaux fondus un gravier et des cailloux qui s'y attachent et les altèrent; tantôt la violence de la flamme porte sur ses pièces en liquéfaction des cendres qui les dépolissent et en rendent la surface chagrinée. Il trouve le moyen d'obvier à ces inconvéniens; les procédés qu'il imagine sont les mêmes qui sont encore aujourd'hui en usage; le même homme invente l'art et le porte à sa perfection.

Des *créditeurs* impatiens attendent l'issue d'une fournée qui est leur seul gage. La fournée manque. Les créanciers veulent forcer Palissy à en vendre à vil prix le produit détérioré; il s'y refuse par respect pour son art, et parce que c'eût été *un décriement et rabaissement de son honneur*. Grand dans l'infortune, il met en pièces son ouvrage; mais il se couche de mélan-

colie, ne trouvant que des reproches au-dedans de sa maison, et des insultes au-dehors.

Il demeure quelque temps au lit, comme accablé de sa situation; mais *considérant en soi-même qu'un homme qui serait tombé en un fossé, son devoir serait de tâcher à se relever,* il se relève en effet, et rentre dans la pénible voie de l'expérience. Laissons parler encore une fois ce grand homme, dont rien ne saurait remplacer l'expression énergique et pittoresque.

« Quand i'auois appris, dit-il, à me donner garde d'vn danger, il m'en suruenoit un aultre, lequel ie n'eusse jamais pensé. Quand i'eus inuenté le moyen de faire des pièces rustiques (1), ie fus encores en plus grande peine et en plus d'ennuy qu'auparauant ; car ayant faict vn certain nombre de bassins rustiques et les ayant faict cuire, mes esmaux se trouvoyent les uns beaux et bien fonduz, aultres mal fonduz, aultres estoyent bruslez, à cause qu'ils estoyent fusibles à diuers degrez ; le verd des lézards estoit bruslé, premier que la couleur des serpens fust fondue ; aussi la couleur des serpens, escreuices, tortues et cancres, estoit fondue auparauant que le blanc eust receu aucune beauté. Toutes ces faultes

(1) Il est bien à regretter que ces *rustiques figulines* aient été abandonnées. La diversité des objets qu'elles

m'ont causé vn tel labeur et tristesse d'esprit, qu'auparauant que i'aye rendu mes esmaux fusibles à vn même degré de feu, i'ay cuidé entrer iusques à la porte du sépulchre.

« Mais il me suruint vne aultre affliction concatenée auec les susdites, qui est que la chaleur, la gelée, les vents, pluyes et gouttières, me gastoyent la plus grand part de mon œuvre, auparauant qu'elle fust cuite ; i'estois contrainct d'em-

représentent, la singularité des figures, la vérité des couleurs, le goût piquant de la disposition, font rechercher des amateurs ces productions intéressantes. Les progrès de la chimie et du dessin permettraient d'exécuter aujourd'hui, par des procédés plus sûrs et dans un meilleur style, des vases, des cuvettes, des bassins, des aiguières, toutes sortes de pièces sur lesquelles on appliquerait, à la manière de Palissy, des animaux, des plantes, des fleurs, des fruits, des bas-reliefs, colorés de leurs nuances propres. L'art si perfectionné de la *plastique* multiplierait les moyens de varier les modèles, et l'on aurait, pour un prix modique, une belle poterie de luxe. On verrait aussi reparaître ces carreaux de faïence qui ornaient avec tant de magnificence le château d'Écouen, genre d'embellissement intérieur très-noble, que l'Europe laisse perdre, et dont les peuples d'Orient font usage pour décorer, par un riche revêtement, les murs de leurs salles d'apparat. L'artiste qui reproduirait ces morceaux très-agréables serait certain de trouver sa récompense dans l'empressement du public à se les procurer.

ployer les choses nécessaires à ma nourriture, pour ériger les commodités requises à mon art. I'ai esté plusieurs années que, n'ayant rien de quoy faire couvrir mes fourneaux, i'estois toutes les nuicts à la mercy des pluyes et vents, sans auoir aulcun secours, ayde ny consolation, sinon les chats-huants qui chantoyent d'vn costé et les chiens qui heurloyent de l'aultre ; parfois il se levoit des vents et tempestes qui souffloyent de telle sorte le dessus et le dessoubs de mes fourneaux, que i'estois contrainct quitter là tout, auec perte de mon labeur, et me suis trouvé plusieurs fois qu'ayant tout quitté, n'ayant rien de sec sur moy, à cause des pluyes qui estoyent tombées, ie m'en allois coucher à la minuict ou au poinct du iour, accoustré de telle sorte comme vn homme que l'on auroit traisné par tous les bourbiers de la ville ; et en m'en allant ainsi retirer, i'allois bricollant sans chandelle en tombant d'vn costé et d'aultre comme vn homme qui seroit yvre de vin, rempli de grandes tristesses ; d'autant qu'après auoir longuement trauaillé, ie voyois mon labeur perdu. Or, en me retirant ainsy souillé et trempé, ie trouvois en ma chambre vne seconde persécution pire que la première, qui me faict à présent esmerveiller que ie ne suis consumé de tristesse.

« Aussi en me trauaillant à telles affaires, ie me suis trouvé, l'espace de plus de dix ans, si fort escoulé en ma personne, qu'il n'y auoit aulcune apparence de bosse aux bras ny aux iambes; ainsi estoyent mesdites iambes toutes d'vne venue; de sorte que les liens de quoy i'attachois mes bas de chausses estoyent, soudain que ie cheminois, sur mes talons, auec le résidu de mes chausses. Ie m'allois souvent pourmener dans la prairie de Xaintes, en considérant mes misères et ennuys, et sur toutes choses, de ce qu'en ma maison mesme, ie ne pouvois auoir nulle patience ny faire rien qui fust trouvé bon. I'estois mesprisé et mocqué de tous. Toutesfois ie faisois tousiours quelques vaisseaux de couleurs diverses, qui me nourrissoyent tellement quellement, et l'espérance que i'auois me faisoit procéder en mon affaire si virilement, que plusieurs fois, pour entretenir les personnes qui me venoyent veoir, ie faisois mes efforts pour rire, combien que intérieurement ie fussè bien triste. »

Quelle fermeté d'esprit! quelle force d'âme! quelle énergie de caractère! quelle puissance de volonté! Voilà bien le génie. Eclairé par une lueur soudaine qu'on pourrait croire surnaturelle, tant elle est vive, mais qui n'est pourtant

que l'effet d'une pénétration au-dessus du vulgaire et d'une direction persévérante vers le même objet, l'homme de génie ne conçoit pas seulement la chose dont il s'occupe; il lui est donné de la voir; il y croit comme à une révélation : cette vision intérieure n'est plus pour lui une simple apparence; c'est une réalité saisie avec le coup-d'œil du créateur, et qui devient un but arrêté; il y tend sans cesse, soutenu par sa foi et par la conscience de ce qu'il peut. Rien ne le rebute; il s'irrite au contraire par les obstacles. Son essor est aussi vigoureux que son regard est perçant; c'est l'aigle pointant devant soi. S'il se trompe dans la direction de son vol, il revient au point de départ et s'élance de nouveau par une autre route; mais il n'hésite pas sur le point d'arrivée; il ne le perd jamais de vue et il l'atteint.

Tel fut sans doute ce Palissy, qui fit présent à sa patrie d'un art tout entier; qui posa les bases de la géologie, en osant dire le premier que les coquillages fossiles étaient un dépôt de la mer; dont la science, suivant son expression toujours vive, *ne fut point crochetée de livres écrits*, mais tirée de la *matrice de la terre;* qui *gratta la terre* pendant quarante ans, pour apprendre ce qu'elle renferme; homme de génie, s'il en fut

jamais, que la nature seule fit naturaliste, sculpteur, philosophe, moraliste, écrivain même (1). L'art des émaux étant sa création, il doit m'être permis de le considérer comme le premier au-

(1) Le mérite de Palissy fut enfin reconnu et récompensé ; sa réputation s'étendit ; son talent lui acquit des protecteurs, de la fortune, une grande considération et des distinctions honorables. Il vint à Paris, y professa l'histoire naturelle, et forma la première collection méthodique d'objets disposés pour l'étude de cette science. Appelé à la cour, il fut logé aux Tuileries, avec le titre d'*Inventeur des rustiques figulines du Roy et de la Royne, sa mère* ; il eut même, à ce qu'il paraît, celui de *Gouverneur* du château, et le surnom de *Bernard des Tuileries*.

Cet homme extraordinaire montra dans sa conduite le même caractère que dans ses travaux. L'histoire a conservé sa réponse au roi Henri III. Palissy avait embrassé la réforme ; il avait même été ministre. A l'âge de quatre-vingt-dix ans, il fut mis à la Bastille, comme attaché à la religion protestante. Le roi lui dit dans la prison : «Mon bon homme, si vous ne vous accordez sur le fait de la religion, je suis contraint de vous laisser entre les mains de mes ennemis. » La réponse fut : « Sire, vous m'avez dit plusieurs fois que vous aviez pitié de moi ; mais moi j'ai pitié de vous, qui avez prononcé ces mots : *J'y suis contraint* ; c'est ce que vous, sire, et tous ceux qui vous contraignent, ne pourrez jamais sur moi, parce que je sais mourir. »

teur de toute peinture en émail ou sur émail, avec d'autant plus de raison, qu'il est à peu près constaté que cette peinture est d'origine française. Voilà pourquoi j'ai cité sa narration, qui donne d'ailleurs des notions générales sur la pratique des arts traités par le feu.

Nous devons beaucoup encourager cette peinture; sa durée est à l'épreuve du temps. Si les anciens l'eussent connue, elle aurait fait passer jusqu'à nous, à travers les siècles, les ouvrages de Zeuxis, de Parrhasius, de Timanthe et d'Apelle. M. de Sommariva fait copier en émail tous les tableaux de sa galerie, afin d'en conserver les véritables nuances. Le vernis, qui est l'ouvrage du feu, est inaltérable comme lui.

L'émail a plus d'éclat que les autres peintures. On ne peut même se dissimuler que cette vivacité des teintes approche quelquefois de la crudité. Telle est aussi la nature des couleurs, que plusieurs d'entre elles ne peuvent s'unir à d'autres. Alors il est bien difficile de rompre les tons et d'introduire les demi-teintes. Mais lorsque ces couleurs sont mises en œuvre par une main habile, elles peuvent avoir beaucoup d'harmonie. Car ici deux teintes voisines ne réflètent pas seulement l'une sur l'autre; elles ne se mi-

rent pas seulement l'une dans l'autre; elles se mêlent ensemble; se pénètrent mutuellement; elles sont *parfondues*, et la transition de l'une à l'autre est aussi douce qu'on peut le désirer.

Les fabriques de porcelaines établies à Paris, et surtout la manufacture royale de Sèvres, ont engagé un assez grand nombre d'artistes à diriger leur talent vers ce genre de peinture. Mais c'est moins au *Salon* qu'à l'*Exposition de décembre* qu'il faut étudier leurs ouvrages, et la publication du mien ayant été beaucoup retardée par plusieurs circonstances indépendantes de ma volonté, je me félicite de pouvoir compléter cette notice, en confondant les deux expositions en un seul article (1); j'acheverai même de parcourir le cercle des beaux-arts, dans l'espoir de regagner, par des généralités de quelque intérêt, ce que j'ai depuis long-temps perdu en à-propos.

(1) Je ne parlerai pas des sculptures en biscuit, quoiqu'on ait vu avec plaisir les statues équestres de Louis xii, de François 1er, de Henri iv et de Louis xiv. Mais le retrait qu'éprouve la matière par l'action d'un feu violent ne permet pas d'arriver à cette précision de formes qui fait l'essence de la statuaire. Ces figures n'en sont pas moins des morceaux d'art fort estimables, et des résultats manufacturiers fort étonnans.

Semblable à ces cristallisations éblouissantes que l'hiver produit, l'exposition des porcelaines est en général brillante, mais froide. Ainsi j'admire peut-être un peu froidement ce beau vase, d'une hauteur égale à celle d'un homme, et dont le fond bleu-lapis est incrusté de veines et de points d'or. Les fleurs qui en décorent le bandeau ont été exécutées par M Drouet; elles sont pâles et faibles de tons, mais élégamment disposées et bien peintes; un excellent goût règne dans les ornemens, composés par M. Fragonard; les bronzes dorés et la monture font honneur aux ateliers de M. Bocquet.

J'ai retrouvé sur un vase, dont la forme allongée imite le galbe de certains vases étrusques, une copie du portrait en pied du Roi, par M. Robert Lefèvre (p. 310), mieux peint sur la porcelaine que sur la toile, et dont l'effet est meilleur dans de petites proportions; la copie est l'ouvrage de M. Georget. Le pendant de ce vase offre une bonne copie, par M. Constantin, du portrait de S. A. R. Monsieur, par M. Gérard (p. 313).

Je ne puis approuver M. Bérenger d'avoir placé sur deux vases, dits *Médicis*, des sujets tirés de l'Odyssée et composés par Flaxman. Des scènes historiques veulent être embrassées d'un coup-d'œil dans toutes leurs parties, et le tour-

nant du vase ne les laisse voir que successivement. Cette disposition désavantageuse fait perdre aux peintures la plus grande partie de leur intérêt.

Le portrait de Pétrarque, d'après Mantègne, et celui du Dante, d'après une gravure de Morghen, peints avec beaucoup de talent par madame Jaquotot, ornent deux vases fond bleu, dont les accessoires en or et en platine sont l'ouvrage de M. Gérard.

Deux vases à fond brun écaille, présentent sur leurs cartels des quadrupèdes et des oiseaux d'Afrique, dans des paysages du cap de Bonne-Espérance. Les peintures sont de M. Devely; elles offrent un dessin correct, une douce harmonie de couleurs, mais des tons froids qui rappellent mal les feux du tropique.

Un vase à fond d'or, en forme de coupe, montre, d'un côté, une *Vue de Meudon*, de l'autre, une *Vue de Lucienne*. Ces deux paysages de M. Langlacé sont excellens ; ils me semblent même, dans leur genre, supérieurs aux paysages à l'huile du même artiste (p. 336), lesquels, quoique très-bien exécutés, ont pourtant le défaut de faire songer à la peinture en émail.

Industrieux assemblage de neuf plaques de porcelaine unies par une monture en vermeil,

un coffret à bijoux présente, sur ses compartimens divers, des peintures et des ornemens relatifs au mariage de S. A. R. monseigneur le duc de Berry. Ce petit chef-d'œuvre, dans ses proportions délicates, n'a rien qui tienne du colifichet; on diroit que c'est l'ouvrage des fées et des génies, tant le travail en est merveilleux. La fée est madame Debon, et les génies sont MM. Fragonard, Bérenger, Poupart, Zwinger et Constantin.

Un service de déjeuner représentant *les plaisirs et les peines que l'Amour fait éprouver à l'âme*. M. Chaudet avoit rendu cette allégorie à la manière des anciens, dans les bas-reliefs qui accompagnent sa statue de l'Amour (p. 150). M. Leguay a traité le même sujet dans le genre de l'Albane. Cette dernière composition est une paraphrase trop délayée de la première. Elle offre d'ailleurs de la grâce dans les attitudes et de la variété dans les intentions. L'exécution se recommande par la vigueur des tons, par une grande intelligence des effets, par un talent exercé, qui connaît toutes les ressources de son art et sait les employer.

L'Histoire de l'Amour, peinte sur douze assiettes, par M. Zwinger, d'après les dessins de M. Fragonard, est une composition tout-a-fait

anacréontique. La *Naissance de l'Amour*, si imprévue, la *Lutte entre l'Amour et la Raison*, si faible, le *Triomphe de l'Amour*, si enivrant, l'*Infidélité*, si fréquente, l'*Abandon*, si douloureux, la *Consolation par l'Amitié*, dont le besoin se fait sitôt sentir, forment autant de tableaux remplis de grâce et de sentiment. Dans presque tous, M. Zwinger s'est montré dessinateur, et dans plusieurs, coloriste.

Je dois citer un plateau qui représente l'apothéose de Henri IV, par M. Parant, imitation de l'*apothéose d'Auguste*. Le camée est fort bien rappelé. L'artiste réussit à rendre la transparence de l'agathe et de la sardoine : on croit avoir sous les yeux une pierre antique. Mais il n'y a pas autant de correction dans le dessin que d'illusion dans la peinture.

M. Isabey a représenté en grisaille, sur un service de déjeuner, l'histoire de l'homme des champs. Dans ces vives peintures de la vie rustique, l'artiste fait estimer la noble profession du laboureur, respecter ses vertus, aimer ses plaisirs, et envier ce bonheur vrai que la nature donne aux mortels qui suivent ses lois. A la vue de ces productions d'un talent supérieur, on s'écrie involontairement, *O fortunatos!*

Le public a distingué au Salon le portrait de

M. le comte de Forbin, peint sur émail, par M. Counis, d'après M. Paulin Guérin (p. 320). C'est une excellente copie en miniature de ce bel ouvrage, et c'est une miniature inaltérable. On y retrouve cette manœuvre si fine et si séduisante qui caractérise les productions de Petitot, le maître et le modèle du genre.

Ce modèle a été heureusement imité dans plusieurs portraits, par mademoiselle Charrin, élève de madame Jaquotot.

Une autre élève qui fait le plus grand honneur à madame Jaquotot, c'est madame Debon, dont j'ai déjà parlé. On a vu d'elle, à l'exposition de décembre, un tableau sur porcelaine représentant une Vierge, d'après Van-Eyck. Il y a un peu de mollesse dans la touche, un peu de négligence dans le modelé du visage et du cou, mais de la grâce, de la naïveté, des mains charmantes, des ajustemens bien traités, de belles couleurs. J'avais remarqué au Salon une étude d'après une fresque, plusieurs portraits, soit d'après les maîtres, soit d'après nature, fort bien exécutés par madame Debon.

Glorieusement escortée de ces deux talens qu'elle a formés, madame Jaquotot se présente dans le temple des arts avec deux tableaux d'après Raphaël. Peintre, elle obtient un double

triomphe ; musicienne, elle pourroit elle-même chanter ses deux victoires ; car madame Jaquotot excelle dans la musique comme dans la peinture, et elle est une autorité de plus en faveur de la thèse où j'ai soutenu (p. 205) que le principe des deux arts est un.

Le premier de ces tableaux est la *Vierge aux œillets*. Les personnes qui n'ont pas vu l'ouvrage de Raphaël n'auront qu'une idée imparfaite des qualités qui distinguent la copie ; les personnes qui l'ont vu, et qui savent avec quel sentiment madame Jaquotot a exprimé toutes les finesses qu'elle avoit à rendre, avec quelle heureuse audace elle a complété son modèle, en restituant certaines parties très-endommagées , et en peignant, d'après nature, les mains tout-à-fait négligées par Raphaël, peuvent seuls bien apprécier le mérite de cette porcelaine, qui est pourtant un peu froide de ton.

L'autre tableau, *la Belle Jardinière*, est connu de tout le monde, et madame Jaquotot n'a pu qu'y gagner. Cette copie a constamment attiré le public ; elle étoit digne d'un tel succès, puisqu'elle retrace le style du premier des peintres. J'ai alternativement contemplé la peinture originale et l'imitation ; j'ai retrouvé dans l'imitation la naïveté, la pureté, la grâce de la peinture ori-

ginale ; j'ai admiré un faire grand dans un travail délicat, une finesse extrême dans les demi-teintes, et la richesse des tons unie a la correction du trait. Le talent de madame Jaquotot s'est identifié avec le talent de Raphaël. Raphaël se reconnaîtrait dans cette répétition fidèle d'un de ses plus charmans ouvrages. L'exécution de ce morceau, outre son mérite propre, est, non moins que la belle gravure de M. Desnoyers, un service important rendu à l'art, puisque le tableau est extrêmement fatigué, et que le peintre et le graveur, en le reproduisant, l'ont rendu indestructible. Mais quel éloge peut approcher du compliment adressé par le roi à madame Jaquotot, en présence de l'ouvrage? *Madame, si Raphaël vivait, vous le rendriez jaloux.*

MOSAÏQUE.

J'ai dit (p. 456) que l'art des émaux nous aurait conservé les ouvrages des peintres grecs; je dois ajouter qu'il ne les aurait montrés à nos yeux que dans des proportions réduites. La mosaïque, au contraire, eût pu nous les transmettre tels qu'ils sortirent des ateliers de leurs auteurs. Combien nous devons regretter que les anciens, qui la connurent, ne l'aient pas appliquée à copier la peinture et à en éterniser les chefs-d'œuvre!

La mosaïque est, en quelque sorte, un émail en marqueterie. On l'exécute, soit avec des pierres naturelles et de petits morceaux de marbres de différentes couleurs, soit avec des compositions minérales teintes dans la pâte même, et qui sont de véritables émaux. Ces petits prismes sont rangés par nuances; l'artiste les assortit à la coloration du tableau qu'il copie, les place les uns à côté des autres, et les enchâsse dans un ciment qui les maintient.

Il résulte de ce procédé que la peinture en mosaïque a une épaisseur égale à la longueur des fiches colorées dont on fait usage; en sorte

que, si la surface vient à éprouver quelque altération, il suffit, pour réparer le dommage, de repolir le tableau.

Cette belle industrie est propre à l'Italie moderne. Les tableaux copiés en mosaïque sont un des principaux ornemens de Saint-Pierre de Rome; ils ont un caractère de grandeur qui convient au premier temple chrétien; et tandis que les originaux ont subi la triste loi du temps, les copies ont conservé toute la fraîcheur et tout l'éclat de la jeunesse.

On a essayé trop tard d'importer en France cette peinture par incrustation, et, si j'en juge d'après la dernière exposition, on ne l'y encourage pas assez. La hauteur à laquelle s'est élevée notre école doit appeler l'attention du Gouvernement vers un art reproducteur et conservateur des grands tableaux historiques.

Des mosaïques exposées, la plus importante est une *Vue du château d'Hartwell*, en Angleterre, paysage fort bien exécuté, qui occupe le centre d'une table ronde, entourée de lis et de fleurs-de-lis. En avant de la maison, on voit S. M. Louis XVIII avec S. A. R. MADAME, l'auguste et fidèle compagne du monarque.

On a encore distingué une *Vue de Naples*, en proportions extrêmement réduites.

Le reste de l'exposition ne consiste que dans de petits sujets, faits pour être placés sur des boîtes ou des bijoux, et qui, reproduisant sans cesse l'image de la rose et du papillon, semblent destinés aux dons de l'amour, dont ils offrent le double symbole.

TAPISSERIES DES GOBELINS.

La manufacture royale des Gobelins est un véritable atelier de peinture. Avec des laines et des soies colorées de toutes les nuances, l'ouvrier, ou plutôt l'artiste parvient à rivaliser avec les ouvrages du pinceau. C'est l'art d'Arachné porté à sa perfection. Lorsqu'on est placé à la distance du point de vue, les stries formées par les fils de la chaîne disparaissent entièrement ; alors la tapisserie produit l'illusion d'une peinture ; peut-être même produit-elle plus d'illusion ; car elle est exempte de ces reflets importuns du vernis, qui permettent rarement à l'œil d'embrasser un grand tableau dans son ensemble.

Le tableau en tapisserie a une noble destination ; cette peinture tissue est faite pour décorer les édifices consacrés au culte religieux et les établissemens publics ; elle est pour les palais des rois la plus riche tenture. L'honneur de cette reproduction doit donc être réservé pour les meilleurs ouvrages.

Cependant qu'a-t-on vu à l'exposition des tapisseries ? est-ce le *Léonidas*, l'*Atala*, le *Bélisaire*, la *Phèdre ?* aucun de ces chefs-d'œuvre ;

mais, en revanche, tout ce qu'il y a de plus *français* dans notre école. Ce mauvais genre (p. 247) que David, Girodet, Gérard, Guérin, avaient chassé du Louvre à force de chefs-d'œuvre, aurait-il trouvé un refuge aux Gobelins? Non, sans doute ; mais il faut reconnaître ici la funeste influence de l'esprit de coterie, qui mine dans l'ombre, comme le ver, et qui, seul, viendrait à bout de ruiner l'édifice des arts, si les vrais amis des arts ne réunissaient leurs efforts et leurs voix pour le signaler. L'exposition de cette année est faible ; mais le tort n'en est ni aux ouvriers des Gobelins, ni à l'administrateur actuel, qui n'a pu se dispenser de continuer des ouvrages commencés ; le tort en est aux ordonnateurs qui avaient choisi les modèles.

Le *Siége de Calais*, d'après M. Berthelemy, est une pièce anciennement exécutée. Quelques têtes sont expressives, aucune figure n'est belle ; cependant ce tableau était assez bien pour l'époque où il fut fait ; mais l'héroïque dévouement d'Eustache de Saint-Pierre, le Régulus français (loin de moi la pensée de révoquer en doute ce trait sublime!), peut encore tenter le pinceau de nos jeunes peintres, nécessairement enthousiastes de la gloire nationale.

La pièce fabriquée d'après le tableau de M. Vin-

cent, qui représente *Zeuxis choisissant un modèle*, n'offre qu'un fragment du tableau. La peinture, qui a eu dans son temps quelque célébrité, obtiendrait aujourd'hui peu de succès.

Ces deux morceaux sont dans de grandes dimensions. Cinq pièces plus petites ont été exécutées sur des tableaux dont M. Vincent est aussi l'auteur. Ces tapisseries représentent autant d'anecdotes tirées de l'histoire de Henri-le-Grand.

Un portrait en pied de Louis xvi, d'après M. Callet, est, comme tapisserie, un résultat très-étonnant. Tout le monde connaît le tableau par son admirable gravure, le chef-d'œuvre de Bervic.

Un portrait en buste de S. M. Louis xviii, d'après M. Gérard, reproduit bien la belle manière du maître.

Deux pièces, dites *des Indes*, représentent, l'une, des taureaux attelés, l'autre, un combat d'animaux. Il y aurait plus d'un reproche à faire à la peinture, notamment sous le rapport du paysage qui est trop boisé, et qui étouffe l'effet pittoresque ; quant à la tapisserie, elle est d'un mérite supérieur ; c'est, après le portrait de Louis xvi, ce qu'il y a de mieux traité.

On a exposé quelques pièces d'un meuble destiné pour le salon de la Paix, aux Tuileries. Ces

pièces, exécutées sur un fond bleu et brun, sont enrichies de figures, de fleurs et d'ornemens divers. Le fond bleu et les fleurs sont en soie ; les figures, les ornemens et le fond brun, sont en laine. Des difficultés presque insurmontables, à raison de la petitesse des dimensions et de la délicatesse du travail, ont été heureusement vaincues ; les Génies surtout sont des modèles de gentillesse et de grâce. Je dois citer un des plians, où la représentation des fleurs est aussi parfaite que dans un tableau de Van-Spaendonck ou de Vandaël.

La manufacture des Gobelins ayant été établie pour copier les grands sujets historiques, le meuble ne peut être pour elle qu'un produit d'un ordre inférieur ; mais c'est pour la demeure des rois qu'on l'y exécute, et ce genre même y est grandement traité. C'est ainsi que le Poussin se jouait en peignant des fleurs ; c'est ainsi que Baillot badine sur un air de danse : le grand artiste se décèle toujours, et il est toujours permis d'appliquer à ces jeux du talent le vers heureux de Le Mierre,

<small>Même quand l'oiseau marche, on sent qu'il a des ailes.</small>

Il n'en est pas moins vrai que les ateliers des Gobelins doivent être sobres de ces produits ;

c'est un genre trop subalterne : la manufacture royale ne doit pas dégénérer en une fabrique de tapisserie ; elle doit au contraire s'écarter le moins possible de sa destination primitive, et maintenir la supériorité d'une industrie indigène, dont les autres peuples sont tributaires. On dit que la *Didon*, de Guérin (p. 33.), doit être bientôt mise sur le métier ; ce sera tant mieux pour l'art. Sans doute le peintre, plus intéressé que personne au succès de la reproduction, ne manquera pas d'être invité à suivre et à surveiller lui-même la copie de son ouvrage ; c'est le moyen d'arriver à la perfection. Au surplus, le choix de ce tableau prouve que l'administrateur n'a pas perdu de vue que l'établissement dont il est le chef fut institué par Louis XIV, sur la proposition de Colbert, et d'après les conseils de Lebrun, pour exécuter les plus nobles compositions des grands maîtres de toutes les écoles.

GRAVURE EN MÉDAILLES.

La gravure en médailles a un mérite indépendant de sa perfection sous le rapport de l'art; elle fait parcourir l'histoire des peuples ; elle en retrace les traits les plus fameux dans un langage simple et laconique, qui fixe la pensée.

Sans ces métaux frappés, témoins irrécusables des événemens qu'ils rappellent, combien de faits, combien de personnages seraient inconnus !

Nous chargeons les médailles de transmettre aux générations futures les souvenirs de notre temps. Sujets à la mort, nous éprouvons le besoin de l'immortalité; et comme le sort de nos édifices les plus solides est de périr, nous confions à leurs débris le soin posthume de perpétuer notre mémoire; dès l'instant de leur construction, prévoyant déjà leur ruine, nous déposons sous leur base des bronzes qui doivent leur survivre.

Ainsi le secours des médailles est très-utile à l'homme pour prolonger son existence dans les siècles à venir, et pour retrouver celle des siècles antérieurs.

L'empreinte d'une médaille étant un véritable bas-relief, on peut aussi observer, dans ces productions de la sculpture, la marche de l'art chez les différentes nations.

Enfin, les allégories, les emblèmes, les inscriptions, les monogrammes, sont des monumens authentiques où l'on retrouve une trace matérielle des progrès de l'esprit humain.

Une des plus importantes collections numismatiques qui aient jamais été formées, est celle de la *Galerie métallique des grands hommes français*, entreprise patriotique et vraiment nationale.

Dans une collection de cette nature, quel que soit l'objet de l'éditeur, il est bien difficile qu'aucune vue d'intérêt n'entre dans son dessein, ce qui d'ailleurs n'en diminue pas le mérite, puisque la fortune d'un simple particulier peut rarement suffire aux dépenses de l'exécution.

Le mérite des éditeurs de la *Galerie métallique* est plus grand et plus pur. Unis par l'amour commun des lettres et des arts qu'ils cultivent, de la patrie qu'ils chérissent et honorent, quelques jeunes Français, savans, artistes, littérateurs, magistrats, ont conçu le projet de fixer par des empreintes impérissables les traits avérés des hommes qui ont illustré la France dans tous les genres.

Afin de réaliser cette généreuse pensée, ils ont formé par des souscriptions volontaires un fonds suffisant pour fournir à une dépense calculée sur le nombre, sévèrement restreint, des personnages du premier ordre. Assurés d'y pourvoir avec ce fonds, ils ne comptent sur le produit de la vente que pour donner à leur plan une louable extension, et se mettre en état d'orner leur médailler de quelques sujets choisis dans le second rang des illustres. Ils sont enfin convenus qu'après avoir ainsi agrandi et complété leur galerie, ils emploieraient le restant disponible à l'érection d'un monument utile ou glorieux pour la nation.

Tel est le but que les éditeurs se sont proposé. De leurs noms justement recommandables, et qu'une discrétion trop modeste cache encore, un seul jusqu'à présent a échappé à l'*incognito*. C'est celui de M. Bérard, maître des requêtes, dont les amis des lettres connoissent la riche bibliothèque, l'instruction, le goût et les talens variés.

L'exécution, si utile à une branche importante de nos arts, est confiée aux plus habiles graveurs en ce genre, MM. Andrieux, Galle, Gatteaux, Tiollier, Guérard, Gaunois, Dubois et autres. Tous les types sont d'une rare perfection; la

fidélité des ressemblances peut seule rivaliser avec l'excellence du travail. Le public a pu en juger par les portraits de Corneille, de Boileau, de Racine, de Molière, de La Fontaine, de Montaigne, Pascal, Montesquieu, Buffon, etc. Le Salon a offert, dans la collection de ces médailles, un bel échantillon de la galerie entière.

Hommage aux vertus, au génie ! Les grands hommes qui répandent sur un règne l'éclat de leurs talens, méritent de partager avec le souverain qui sut les encourager les honneurs d'une effigie imprimée sur le bronze.

NOTA.

A l'article de la *Gravure en taille-douce* (p. 438), j'ai commis une faute essentielle, dont je ne me suis aperçu qu'après le tirage de la feuille. J'ai attribué à M. Lignon la gravure du portrait de M. de Châteaubriant, d'après M. Girodet, tandis que cette estampe est l'ouvrage de M. Laugier. Je m'empresse de rendre à ce dernier ce qui lui appartient.

SOCIÉTE DES AMIS DES ARTS.

Le gouvernement doit encourager les arts ; mais il est quitte envers eux lorsqu'il a commandé un certain nombre d'ouvrages, et que de plus il a choisi dans les Expositions un certain nombre de morceaux, pour les acquérir, en donnant la préférence au genre historique.

Les amateurs sont appelés à compléter l'œuvre du souverain ; s'ils se réunissent, et si, par un heureux concours d'efforts, ils acquièrent les productions d'un ordre secondaire, ils auront contribué à la prospérité de l'école, qui a besoin d'entretenir dans son sein un assez grand nombre d'artistes et une pépinière de talens dans tous les genres (1).

(1) Tout bon système d'encouragemens publics doit tendre à ce résultat. Il faut que les travaux ordonnés par l'administration se divisent le plus qu'il est possible ; s'ils se concentrent, l'objet est manqué. L'artiste à qui l'on commande plus de morceaux qu'il n'en peut exécuter, ne refuse pas les travaux surabondans ; mais il sous-traite avec bénéfice. De ce moment, l'institution est dénaturée, le monopole étouffe l'émulation, et c'est ainsi qu'un principe de vie peut se changer en un germe de mort.

Tel est le but de l'association connue sous le nom de *Société des amis des arts*. Elle existait avant la révolution. Entraînée et détruite par le torrent révolutionnaire, elle a été rétablie en 1814, et s'est placée, avec l'agrément du Roi, sous la protection de S. A. R. monseigneur le duc de Berry. Elle se compose d'un nombre indéfini d'actionnaires; le prix de chaque action est de 100 fr. par an.

Les trois quarts du produit des actions sont employés en achats de tableaux, de dessins originaux, de statues et bas-reliefs en marbre, de vases, bronzes et terres cuites, provenant des ateliers des artistes vivans de l'école française.

Le quatrième quart est spécialement affecté à la gravure.

Tous les ans, dans la dernière quinzaine de décembre, il se fait par la voie du sort un tirage des morceaux acquis dans le cours de l'année. La répartition en est opérée à raison d'un objet d'art par huit actions. Ainsi les chances favorables sont fort multipliées; entre huit personnes, il n'est pas difficile d'être la plus heureuse. D'ailleurs, les malheureux ne le sont qu'à demi. Tout numéro est bon à cette loterie, puisque toute action non favorisée par le sort donne droit à

une épreuve de chacune des planches acquises par la société. La gravure dédommage de n'avoir pas gagné un tableau, un dessin, une statue, un vase. C'est ainsi que cet art bienfaisant console aujourd'hui les Français d'avoir perdu la *Vierge au donataire*, la *Sainte Cécile*, la *Transfiguration*.

Voici quelques-uns des morceaux qui composaient les lots en 1817.

Amour, tu perdis Troie. Cet hémistiche de La Fontaine a été mis en action par M. Couder. Le dieu plane au-dessus de la ville en proie aux flammes, et rit de l'incendie qu'il a fait allumer. Le tableau est piquant par le sujet, remarquable par l'exécution, et d'ailleurs, il se recommande par le nom de son jeune auteur.

Genièvre et Lancelot, par M. Bitter. La couleur est brillante et ferme; le costume traditionnel est observé, et l'architecture donne une idée des châteaux de la féerie; mais l'ouvrage vaut surtout par la tête de Genièvre. Une douce langueur, un abandon voluptueux, un mélange d'amour tendre et de pudeur naïve, répandent sur cette figure beaucoup de charme.

La séparation de Rubens et de Van-Dyck, par M. Van-Brée. On peut louer dans cette com-

position l'intérêt du sujet, le bon effet de l'ordonnance, la vérité des mouvemens, la justesse des expressions, la facilité du pinceau, la fraîcheur du coloris, une finesse de tons tout-à-fait flamande.

Nicaise, par M. Hersent (p. 363), badinage agréable d'un de nos plus habiles peintres dans le genre noble.

Une *Bacchanale*, par M. Vallin (p. 359), plusieurs paysages, par M. Demarne (p. 333), par M. Langlacé (p. 336), par M. Bourgeois (p. 333).

De tels noms, de tels ouvrages, sont un puissant attrait en faveur de cette loterie, où personne ne perd, et où un huitième des mises gagne. Les personnages les plus distingués, amis des arts eux-mêmes, règlent les intérêts de la société. M. le duc d'Aumont en est le président honoraire. Les administrateurs des Musées royaux, M. le comte de Forbin et M. le vicomte de Senonnes, occupent un des premiers rangs dans cette succursale de leur administration. M. Girodet, M. Guérin, M. Saint, siégent dans le comité comme artistes. M. le comte Turpin de Crissé pourrait y tenir sa place comme artiste aussi-bien que comme amateur. Parmi les simples amateurs, il me suffit de citer M. Lapeyrière, que les soins

d'une grande place de finance n'ont pas empêché de former la plus précieuse galerie d'objets d'art qu'un particulier pût créer.

La *Société des amis des arts* ne saurait donc offrir aux artistes des encouragemens plus utiles et mieuxentendus ; aux amateurs, de plus nobles séductions ; à tous, de plus honorables garanties.

Mais quel rapprochement se présente ? C'est à l'hôtel des *Menus-Plaisirs* qu'on a vu l'exposition dont je viens de parler, et lorsque cette enceinte est devenue si hospitalière pour la peinture, la musique, à qui elle fut consacrée, par qui elle fut illustrée, la musique en est presque bannie (p. 207). Amis de la musique, réclamons contre un exil si peu mérité ; formons aussi une *Société des amis des arts ;* plaçons-la sous la protection d'un prince qui les aime tous. Mgr le duc de Berry ne refusera pas à la musique une faveur qu'il accorde à la peinture, et pour la gloire même de la France, SON ALTESSE ROYALE, faisant cesser de justes plaintes et de longs regrets, rendra aux nombreux admirateurs de Haydn et de Mozart les exercices du Conservatoire.

CONCOURS POUR LES GRANDS PRIX,

ET

OUVRAGES DES ÉLEVES PENSIONNAIRES DE ROME.

Je n'ai pu voir que le prix de *Paysage*. Les autres expositions m'ayant échappé, j'ai le regret de ne pouvoir rendre compte de ces solennités intéressantes pour l'histoire de l'art, et de laisser, malgré moi, cette lacune dans ma revue de l'*année artielle*.

Les ouvrages qui concourent pour les grands prix et ceux qu'on envoie de l'école de Rome, sont à peine entrevus du public; leur exposition, qui dure trois jours, n'est qu'une apparition, et les amateurs n'ont pas le temps de se former une opinion raisonnée. Le local est mal éclairé, étroit, d'un accès difficile; c'est une espèce de couloir, où vingt personnes suffisent pour faire foule; il y va peu de monde, et l'on s'y étouffe; les élèves vous harcèlent; leur curiosité intéressée épie, en quelque sorte, vos paroles au passage, et par là vous force au silence; il ne vous est pas permis d'énoncer un jugement. D'ailleurs, la salle est plus que simple; ce triste rez-de-chaussée, où se produisent les premiers

essais du talent, ressemble plus à une étable qu'à une pièce d'apparat. C'est une mesquinerie indigne de l'institution. Tout ce qui tient aux arts doit se ressentir de leur puissance, et briller de leur lustre.

Les expositions dont je parle devraient avoir lieu au Louvre même, dans une enceinte vaste et décorée, où les morceaux, sans être isolés, seraient espacés, de telle sorte qu'on pût circuler autour, communiquer ses pensées, et n'être pas assailli par des auditeurs indiscrets. Chaque objet devrait porter un numéro, pour qu'il fût possible de désigner l'ouvrage autrement que par des indications vagues. Il faudrait que ces expositions fussent ouvertes pendant huit jours, d'un dimanche à l'autre. La nombreuse portion du public qui n'est pas libre pendant la semaine pourrait disposer de deux jours pour les visiter. Les journaux auraient le temps de publier quelques examens, et les encouragemens dont l'état fait les frais seraient peut-être encore mieux distribués qu'ils ne le sont.

Ce que je souhaite ici n'est ni une chose difficile, ni même une chose nouvelle. Je me souviens d'une *Exposition des grands prix* qui eut lieu dans la galerie du Musée, et qui satisfaisait à la plupart de ces conditions.

MUSIQUE.

Je désirais terminer mon livre par un mot sur cet art. Je voulais analyser les compositions qui ont paru en 1817, et examiner les talens des artistes qui se sont fait entendre. Je me flattais qu'une première excursion dans le domaine de la musique (p. 201) pourrait en légitimer plusieurs autres. La longueur de ce volume et le retard de sa publication me forcent d'ajourner mon projet; mais je l'exécuterai un jour, et dès aujourd'hui, je prends date. Il ne me semble pas impossible de définir les impressions musicales, non par un vocabulaire technique, intelligible seulement pour un petit nombre d'adeptes, non par de vaines phrases admiratives, ni par des lieux-communs de sentiment, mais par une méthode analytique presque rigoureuse. Je crois qu'on peut amener le lecteur à saisir l'effet d'un morceau de musique au moyen d'un discours qui serait précisé par une notation, comme on lui fait comprendre un tableau à l'aide d'une description accompagnée d'un croquis, comme on lui donne dans un bon extrait l'idée d'un livre.

Je conçois également possible de caractériser par des traits distinctifs l'exécution d'un virtuose ; de telle sorte que, par exemple, quand on parlera de Baillot un jour à venir, on ne dise pas vaguement, Baillot fut un grand violon, comme on est à peu près réduit à dire aujourd'hui, Tartini fut un grand violon ; mais qu'on puisse encore ajouter comment Baillot fut un grand violon et quelle fut la manière de cet artiste, manière si franche, si variée, si sublime ; qu'on se rende compte des qualités qui placèrent Mme Bigot au premier rang parmi les pianistes ; qu'on imagine comment, sous les doigts de Dizi, la harpe améliorée dans son mécanisme, ou plutôt devenue un instrument parfait, nous fit deviner les concerts des anges ; comment, sous l'archet de Lamare, le violoncelle rivalisa de pathétique avec la voix la plus expressive ; par quelle délicatesse exquise et quel accent profond Garat fut chez nous le dieu du chant ; de telle sorte, en un mot, que le musicien exécutant survive dans les traditions conservées de son talent et de son jeu ; de même que le musicien compositeur survit dans les partitions de ses ouvrages.

Musique, ambroisie de l'âme, source des jouissances les plus vives et en même temps les plus pures, art qui sympathises avec la douleur

comme avec la joie, qui soulèves ou calmes les passions à ton gré, et dont la rapide éloquence peut électriser tout un peuple, art qui fournis à l'homme l'image immatérielle des célestes béatitudes, et qui charmes toujours alors même que tu ne cherches pas à émouvoir, comme les sept couleurs étalées par le prisme offrent aux yeux, sans rien peindre à l'esprit, un ravissant spectacle, divine Musique, je te consacre ma plume. Je te dus mes sensations les plus douces; par un concours inouï de circonstances, je te dus aussi mes malheurs. Amant passionné de tous les beaux-arts, c'est à toi que je m'attache de préférence, ainsi qu'une mère, également tendre pour tous ses enfans, se sent un faible involontaire pour celui qui la fit le plus souffrir. Oui, mes études, mes méditations, ce que la nature a pu me départir de talent, ce que mes devoirs peuvent me laisser de loisir, seront pour toi; s'il n'est pas en mon pouvoir de reporter au lecteur ces parfums sonores et ces vapeurs de volupté dont tu enivres mon âme, je dévoilerai du moins tes mystérieux effets, et je publierai tes merveilles; peut-être ai-je acquis par mes peines le droit de parler de mes plaisirs.

FIN.

TABLE

DES NOMS ET DES MATIÈRES.

A.

Abel de Pujol, 73, 253, 319.
Abel (*la mort d'*), par M. Drolling fils, 177, 247.
Ajax, par M. Dupaty, 69, 380.
Album lithographique, publié par M. Delpech, 418.
Allégorie, source de compositions pittoresques, 243. — souvent obscure, 310, 410. — *à la Paix*, par M. Belle, 242.
Amitié (*l'*), par M. Marin, 884.
Amour (*l'*), par Chaudet, 159, 380, 460 ; — *et Psyché*, par M. David, 236. — *Ses plaisirs et ses peines*, par M. Leguay, 460. — *Son histoire*, par M. Zwinger, d'après M. Fragonard, *ibid*. — *Amour, tu perdis Troie*, par M. Couder, 479.
Amyot. Le tableau de *Daphnis et Chloé*, décrit dans le style de cet écrivain, 105.
Anacréon (ode imitée d'), 159.
Anatomie zoologique, par M. Brunot, 399.
Andrieux, 475.
Androclès, par M. Caldelary, 383.

Andromaque (*les adieux d'*), par M^{lle}. Beſort, 218. — *évanouie à la vue du corps d'Hector*, par M. Palmerini, *ibid*.
Anecdotique, voyez Genre anecdotique.
Angoulême (s. a. r. *monseigneur le duc d'*). *Son portrait* peint par M. Bralle, 312. — sculpté par M. Valois, 397. — (s. a. r. Madame, *duchesse d'*). Voyez Madame.
Animaux, 371.
Annibal Carrache et le Josépin, par M. Pérignon, 302.
Annonciation (*l'*), par M. Lordon, 250.
Ansiaux, 220, 305.
Antiques. Leur voisinage est dangereux pour les statues modernes, 11.
Apollon et Cyparisse, par M. Granger, 51, 232.
Apprêts d'un mariage, par M. Vigneron, 364.
Architecture, 401.
Ariane et Thésée, par M. Sébastien Le Roy, 412.

Arioste (l') fournit des sujets aux peintres, 224; — *arrêté par des voleurs*, par M. Mauzaisse, 225.

Aristée, par M. Bosio, 189, 380.

Artistes. Ne sont pas toujours les meilleurs juges des productions des arts, xix. — Doivent être laissés libres dans le choix de leurs sujets, 19. — Doivent peu sortir de leurs ateliers, 238.

Arts. Leur état actuel en France, 14. — Leurs productions doivent être critiquées avec ménagement, 31. — *Les arts*, bas-reliefs destinés à décorer la fontaine de la Bastille, 386.

Ascagne, (*l'enlèvement d'*), par M. de Boisfremont, 219.

Atala au tombeau, gravé d'après M. Girodet, par M. Roger, 438.

Athalie, par M. Franque, 231.

Attaque d'avant-poste, par M. Horace Vernet. 358.

Aubert, 247.

Aubry, 326.

Audouin, 437, 439.

Augustin, 326.

Aumont (le duc d'), président honoraire de la Société des amis des arts, 480.

Auzou (M^{me}.), 321, 363.

B.

Bacquoy, 434.

Baillot, 206, 471, 485.

Baltard, 428.

Barrigue de Fontanieu, 351.

Batailles. Les batailles anciennes appartiennent au *genre historique*, 262. — Les batailles modernes ont rarement les qualités de ce genre, *ibid*. Elles se rapportent mieux à la *peinture de genre* proprement dite, 353. — *Bataille de Tolosa*, par M. Horace Vernet, 262; — *d'Ivry*, sujet indiqué par l'auteur de l'*Essai*, 266; — *de la vallée de Guisando*, par M. Lejeune, 354; — *de Sommo Sierra*, par M. Horace Vernet, 356.

Bayard (*la convalescence de*), par M. Revoil, 94. — *Sa statue*, par M. Moutoni, 389.

Beaunier, 228.

Beauvallet, 382, 395.

Béfort (M^{lle}.), 218.

Bélisaire ramené aveugle, par M. Kinson, 260.

Belle, 242.

Bérard, un des éditeurs de la *Galerie métallique des grands hommes français*, 475.

Bérenger, 458, 460.

Berger en repos, par M. Guillois, 383.

Bergeret, 261, 292, 303.

Berjon, 367.

Bernard Palissy. Son histoire, 444.

Berré, 371.

Berry (s. a. r. *monseigneur le duc de*), amateur et protecteur des arts, 61. — *Sa galerie*, ibid. — *Son portrait* et *le portrait de* s. a. r. *madame la duchesse*, peints en miniature par M. Quaglia, 526. — sculptés par M. Rutxhiel, 398. — *La Société des amis des arts* mise sous la protection de s. a. r., 478.

Berthelemy, 469.

Berthon, 199, 229, 233, 284.
Bertin, 331.
Berton, 252.
Bessa, 375.
Besselièvre, 327.
Bible, source d'inspirations pour les artistes, 249.
Bichat (la mort de), par M. Hersent, 116, 301.
Bidault, 332.
Bigot (M^{me}.), 485.
Bitter, 118, 291, 479.
Bivouac (un), par M. Horace Vernet, 358.
Blanche (la reine), par M. Van-Brée, 271.
Blondel, 101, 280.
Boichard, 332.
Boisfremont (de), 219.
Bonnefond, 363.
Borée enlevant Orithye, par M. Moench, 252; — lançant Pythie sur un rocher, par M. Duvivier, 410.
Bosio, 186, 189, 380, 396, 397.
Bossuet. Il faudrait son éloquence pour retracer les grandes catastrophes de la révolution française, 287.
Bouchet, 252.
Boug d'Orschwiller, 332.
Bouhot, 332.
Bouillon, 426.
Bourgeois, paysagiste, 333, 480. — miniaturiste, 327.
Bouteiller (M^{lle}.), 78, 321.
Bouton, 365.
Bovinet, 440.
Boyenval, 273, 333.

Bralle, 312, 322.
Bridan, 388.
Brucy (M^{lle}.), 247.
Brunot, 399.
Buffet, 281.

C.

Caldelary, 583.
Callet, 310, 470.
Callot (un trait de la vie de), par M. Laurent, 307.
Caminade, 250, 315.
Caron (M^{lle}.), 276.
Cartellier, a terminé la statue de l'Amour, par feu Chaudet, 159.
Cassandre, par M. Langlois, 141, 218.
Chabrol de Volvic (le comte), donne des travaux aux jeunes artistes, 19; — a été heureux dans le choix des peintres qu'il a employés, 77; — a rouvert au talent les sources sacrées, 249; — collaborateur du voyage d'Égypte, 452.
Chambre à coucher des petits Savoyards, par M. Bonnefond, 363.
Chanteurs ambulans, par M. Roehn, 363.
Chardon (M^{lle}.), 283.
Charrin (M^{lle}.), 462.
Charles VII et Agnès Sorel, par M. Bitter, 118, 291.
Chateaubriant (de). Sa doctrine sur la poésie du christianisme, 245. — Son portrait gravé par M. Laugier, 438, 476.
Châtillon-sur-Seine. Belle fontaine de cette ville, 183. — Carrière lithographique située dans ses environs, 416.

33

Chaudet, 159, 380.

Chefs-d'œuvre. Enlèvement de ceux qui avaient été conquis par les armes françaises, 14.

Chéradame (M^{lle}.), 235.

Chimay (M^{me} la princesse de), 417.

Christ en croix, par M. Bouchet, 252. — déposé de la croix, par M. Guillemot, 163, 253. — apparaissant à la Madeleine, par M. Vignaud, 180, 253.

Christianisme. Ses dogmes sont plus favorables à la peinture qu'à la poésie, 246.

Clorinde (le Baptême de), par M. Mauzaisse, 221.

Clytemnestre, par M. Guérin, 45, 229. — L'article sur ce tableau a été traduit en latin par M. Barbier-Vémars, dans l'*Hermes romanus*, xxiij.

Cochereau. Sa mort, 344. — Notice sur sa vie, *ibid*.

Colbert, par M. Milhomme, 389.

Colbert (le général), par M. Deseine, 395.

Comparaison entre les morceaux d'art, 10.

Concours pour les grands prix, 482.

Condé, par M. Roland, 390. — par M. David, *ibid*.

Congrès de Vienne, par M. Isabey, 123, 407.

Conservatoire de musique, 207, 481.

Constantin, 458, 460.

Cornélie, mère des Gracques, par M. Gaillot, 259.

Couder, 82, 89, 247, 301, 479.

Counis, 462.

Coup-d'œil sur l'état actuel des arts et de l'école en France, 14.

Crepin, 284, 354.

Crime (le) poursuivi par la Justice et la Vengeance céleste, par M. Prudhon, tableau allégorique mal à propos déplacé, 243.

Critique. Le véritable critique doit d'abord chercher dans un ouvrage ce qui est bien, 50.

Croisier, 409.

Croyances religieuses, sources d'inspirations pour les artistes, 249.

C*** (de), 333.

D.

Dabos, 280.

Daphnis et Chloé, par M. Hersent, 105, 228.

David, peintre, xvj, 142, 236; — statuaire, 390.

Debarde (le vicomte), 372, 374.

Debay, 399.

Debon (M^{me}.), 460, 462.

Debucourt, 439.

Deharme (M^{me}.), 368.

Dejoux, 399.

Delacazette (M^{lle}.), 329.

Delaistre, 379.

Delaval, 275, 316.

Delorme, 252, 434.

Delpech, éditeur de lithographie, 418.

Demanne (M^{me}.), 365.

Demarne, 353, 480.

Dermide, par M. de Dreux-Dorcy, 223.

Descamps, 315.

Descente de croix, par M. Berton, 252.
Description, fait mieux connaître qu'un trait les objets d'art, 28.
Deseine, 298, 385, 395, 396.
Desenne (*Alexandre*), 407.
Desnoyers, 436.
Desperriers (M^me.), 321.
Dessin, 405.
Destouches, 292.
Devely, 459.
Didon, par M. Guérin, 33, 219, 472.
Discobole (*jeune*), par M. Raggi, 383.
Diseuse de bonne aventure, par M^lle. Lescot, 362.
Dispositions locales, faites pour l'Exposition de 1817, 9.
Dizi, 485.
Douhi, fontaine remarquable, 183.
Dreux-Dorcy (*de*), 223.
Drolling père, 168, 171, 361, 365. — Notice sur sa vie, 173. — *fils*, 177, 247.
Drouet, 458.
Dubois, peintre, 322 ; — graveur en médailles, 475.
Dubost, 236, 359.
Ducis, 281.
Duclaux, 334.
Duguay-Trouin, par M. Dupasquier, 392.
Duguesclin, par M. Bridan, 388.
Dunoui, 334.
Dupasquier, 392.
Dupaty, 69, 378, 380, 418.
Duperreux, 335.
Duquesne, par M. Roguier, 393.
Dutac jeune, 335.
Duval, 322.
Duvivier, 410.

E.

Ecole. Son état actuel en France, 14.
Edgeworth (*mort de l'abbé*), par M. Menjaud, 208.
Eglises de Paris. Leur décoration, 20.
Eliézer et Rebecca, par M^lle. Revest, 247.
Elisabeth de France (*Madame*) *assistant à une distribution de lait*, par M. Richard, 195, 299.
Emaux et peintures à couleurs minérales, 443.
Emplois publics, dangereux pour les artistes, 238.
Encouragemens publics, 18, 477.
Enée sur le mont Ida, par M. Lafond, 219 ; — *se réfugiant dans une grotte avec Didon*, par M. Vaffiard, 220.
Enfans-trouvés (*la fondation des*), par M^lle. Mauduit, 257.
Engelmann, 419.
ENGHIEN (*s. a. s. monseigneur le duc d'*). *Mausolée en son honneur*, par M. Deseine, 385.
Eruption du Vésuve. Voyez Dunoui et Forbin.
Escalier du Musée, par M. Isabey, 126. — Solidité de cette aquarelle, 325.
Escamoteur, par M^lle. Lescot, 362.
Espercieux, 385, 389.
Evandre et Aimené, par M. Ponce-Camus, 234.

F.

Femme jouant de la mandoline, gravée d'après Terburg, par M. Audouin, 439.

Filles de Minée, par M^{lle}. Chéradame, 255.

Finances. Les arts, loin d'être ruineux pour elles, leur sont utiles, 21.

Flatters, 381, 398.

Fleurs. Un vase de fleurs, par M. Vandaël, 62 ; — par M. Corneille Van-Spaendonck, 368. — La peinture des fleurs convient aux femmes, 66. — Cependant elles la cultivent peu, 468. — En quoi consiste le mérite de ce genre, 366 ; — *peintes sur porcelaine*, par M. Drouet, 458 ; — *exécutées en tapisserie*, 471.

Foins (les), par M. Roehn, 363.

Forbin (le comte Auguste de). Sa nomination à la direction générale des Musées, 2. — *Scène de l'Inquisition*, peinte par lui, 57, 365. — *Eruption du Vésuve*, peinte par lui, 336, 340 ; — décrite par M. de Jouy, 341. — Son voyage en Grèce, 344. — Son portrait peint par M. Paulin Guérin, 320. Le même portrait peint sur émail, par M. Counis, 462. — Membre de la *Société des amis des arts*, 480.

Forster, 440.

Fortin, 395.

Fragonard, 458, 460.

François I^{er}. à Marignan, par M. Mulard, 280 ; — *armé chevalier par Bayard*, par M. Ducis, 281 ; — *en présence du portrait d'A-gnès Sorel*, par M. Bergeret, 292 ; — *accordant à Diane de Poitiers la grâce de son père*, par M. Destouches, 292 ; — par M. Garnerey, *ibid.* ; — *écrivant des vers*, tableau de M. Richard, gravé par M. Desnoyers, 456. — Sa statue équestre en biscuit de porcelaine, 457.

Franque, 251.

Fresque, avantages de cette peinture, 91.

Frochot (le comte), ancien préfet de la Seine, a le premier commandé un ouvrage de peinture au nom de l'autorité municipale, 244.

G.

Gaillot, 259.

Galerie de Florence, par M. de Joubert, 424. — *métallique des grands hommes français*, 474.

Galle, 475.

Garat, 485.

Garnerey (Auguste), 409.

— *(Jean-François)*, 293.

Gassies, 300.

Gatteaux, 475.

Gaudar de Laverdine, 224.

Gaulle, 394.

Gaunois, 475.

Genre, 329. — *anecdotique*, fait partie de la peinture d'histoire, 290. — *historique* ou *héroïque*, 217, 308.

Génie. Sa marche dans les inventions, 454.

Geniève et Lancelot, par M. Bitter, 479.

Georget, 458.

Gérard, 143, 282, 313, 314, 438, 440.
Girodet, 239, 417, 438, 480.
Gluck, 201.
Gobelins (tapisseries des), 468.
Gois fils, 380, 391.
Gooding, 374.
Grâce, en quoi elle consiste, 211.
Granger, 51, 252, 523.
Gravure en taille-douce, 422; — en médailles, 473.
Grimacier (le), par M. Roehn, 362.
Grégorius, 322.
Gros, 133, 289, 511, 512.
Guérard, 475.
Guérin, 33, 45, 219, 229, 374, 317, 472, 480.
— (Gabriel), 234.
— (Paulin), 315, 320, 322.
Guichard, 382.
Guillemot, 165, 253.
Guillois, 383.
Guyot, 336.

H.

Halte, par M. Horace Vernet, 357.
Hébé, par M. Flatters, 381; — par M. Legendre-Hérat, ibid.
Héro et Léandre, gravé d'après M. Delorme, par M. Laugier, 434.
Heim, 248.
Henri III (la mort de), par M. Buffet, 281.
Henri IV. Son éducation, par M. Mallet, 293. — Son entrée à Paris, par M. Gérard, 143, 282; — à la bataille d'Ivry, sujet indiqué, 266; — avec ses enfans, par M. Revoil, 99, 294; — avec le paysan, par M. Roehn, 294; — chez Michau, par M. Men-

jaud, 295. — Son apothéose, par M. Parant, 461. — Sa statue équestre en bronze, par M. Lemot, 387; — en biscuit de porcelaine, 457. — Quelques traits de sa vie représentés en tapisserie, d'après M. Vincent, 470.
Hersent, 105, 112, 116, 228, 286, 301, 363, 480.
Hippocrate, gravé d'après M. Girodet, par M. Massard, 436.
Hippomène et Atalante, par M. Guichard, 381.
Hirn, 367.
Histoire. Elle fournit aux artistes de nombreux sujets, 259. — de France, est favorable à l'écrivain, 269; est favorable aussi à l'artiste, mais moins qu'à l'écrivain, 270.
Historique, voyez Genre historique.
Hiver, saison défavorable pour l'exposition, 4.
Homère, fournit des sujets aux artistes, 218. — Gravé d'après M. Gérard, par M. Massard, 436.
Horace au tombeau de Virgile, par M. Gassies, 300.
Hue père, 336.
Huet fils, 575.
Huyot, 346.
Hyacinthe, par M. Bosio, 186, 380.

I.

Iconographie naturelle, 372.
Incendie de Moscou, par M. Varenne, 340.
Innocence (l'), par M. Lemire père, 384.
Inquisition, 58.
Intendant recevant le compte de

ses fermiers, par M. Raimbach, 439.

Intérieurs. En quoi consiste le mérite du genre, 364. — *Intérieur de l'atelier de M. Vandaël*, par M. Van-Brée, 366; — *d'une cuisine*, par M. Drolling père, 168, 365; — *d'une salle à manger*, par le même, *ibid.* ; — *d'un souterrain de l'Inquisition*, par M. le comte Auguste de Forbin, 57, 365.

Intrigans. Leur tactique, 9, 302.
Iphigénie, par M. Monsiau, 230.
Isabey, 123, 126, 129, 325, 407, 461.
Israélite (une jeune) à la fontaine, par M^{lle}. Brucy, 247.

J.

Jacob, 131, 132, 407.
Jaïre (résurrection de la fille de) par M. Delorme, 252.
Jaquotot (M^{me}.), 459, 462.
Jean Bart à Versailles, par M. Tardieu, 298.
Joseph (la robe de) apportée à Jacob, par M. Heim, 248.
Joubert (de), 424.
Jouy (de). Description faite par cet écrivain du tableau de M. de Forbin, *l'Éruption du Vésuve*, 341.
Jury, chargé d'examiner les productions présentées pour l'Exposition, 9.

K.

Kinson, 260, 319.

L.

La Bruyère. Son buste, par M. Fortin, 395.
Lafitte, 411.
Lafond, 219, 319.

Lagrange (le comte). Son buste, par M. Descine, 396.
Lair, 254, 256.
Lamare, 485.
Langlacé, 336, 459, 480.
Langlois, 138, 141, 218, 232.
Lapeyrière, 480.
Lasteyrie (le comte de), 418.
Latone allaitant Apollon, par M. Gois fils, 380.
Laugier, 434, 458, 476.
Laurent, 307.
— (Henri), 440.
— (Pierre), 425.
La Vallière (Madame de), par M. Richard, 194, 297.
Lebrun (M^{me}.), 309.
Legendre-Hérat, 381.
Legrand (M^{lle}. Jenny), 364.
Leguay, 460.
Lejeune (le général), 354.
Lemire père, 384.
Lemot, 387.
Lemoyne, 379.
Leroy (Sébastien), 412.
Lesoot (M^{lle}), 361, 362.
Lesueur, 395, 399.
Letellier, 337.
Lethiers, 337.
Lévite d'Éphraïm, par M. Couder, 82, 247.
Lignon, 438, 440.
Lithographie, 415.
Lordon, 250, 287.
Lorta, 394.
Louis VI (*dit le Gros*) *au lit de mort*, par M. Menjaud, 271.
Louis IX. Voyez Saint Louis.
Louis XII (*la mort de*), par M. Blondel, 101, 280. — Sa statue équestre en biscuit de porcelaine, 457.
Louis XIII (*naissance de*), par

M. Menjaud, 283. — *avec* M^{lle}. *de la Fayette*, par M^{me}. Servières, 297.

Louis XIV *promettant à Jacques* II *de reconnaître son fils*, par M^{lle}. Chardon, 283 ; — *apparaissant pour juger de l'état actuel de l'Architecture*, 401. — *Son buste*, par M. Lorta, 394. — *Sa statue équestre en biscuit de porcelaine*, 457.

Louis XVI *au port de Cherbourg*, par M. Crepin, 284. — *Trait de justice de ce roi*, par M. Berthon, 284. — *s'entretenant avec Lapeyrouse*, par M. Monsiau, 285 ; —*distribuant ses bienfaits*, par M. Hersent, 112, 286 ; — *montant au ciel*, par M. Monsiau, 242. — *Sa statue*, par M. Gaulle, 394. — *Son portrait en tapisserie*, d'après M. Callet, 470.

LOUIS XVIII. L'anniversaire du débarquement de s. m. à Calais, heureusement choisi pour l'ouverture du Salon, 3. — *Son portrait peint* par M^{lle}. Bouteiller, 78 ; — par M. Callet, 310 ; — par M. Robert Lefèvre, 310 ; — par M. Rouget, 311 ; — par M. Gros, *ibid.* ; —*sculpté en gaine*, par M. Dupaty, 378 ; —*en buste*, par M. Bosio, 396 ; — par M. Descine, *ibid.* ; — par M. Romagnesi, *ibid* ; — par M. Valois, *ibid.* ; — *dessiné* par M. Touzet, 412 ; *gravé* par M. Audouin, 457 ; —*peint sur porcelaine*, par M. Georget, 458 ; — *exécuté en tapisserie*, d'après M. Gérard, 470.

Lusiade, du Camoens, par M. de Souza, 440.

M.

MADAME, *duchesse d'Angoulême. Son portrait peint en grand*, par M. Gros, 312 ; — *en miniature*, par M. Augustin, 326 ; — *sculpté* par M. Bosio, 397 ; — par M. Romagnesi, *ibid.* ; — par M. Valois, *ibid.*

Mahomet II, par M. Bergeret, 261.

Maîtresse d'école de village, par M. Drolling père, 171, 361.

Mallet, 293.

Mansion, 384.

Marchande de poissons, par M^{lle}. Jenny Legrand, 364.

Maricot, 328.

Marie Antoinette, reine de France, au Temple, par M. Pajou, 286 ; — *à la Conciergerie*, par M. Simon, 287 ; — *écrivant son testament*, par M. Lordon, 287. — *Son portrait peint* par M^{me}. Lebrun, 309 ; — *sculpté*, par M. Petitot, 394.

Marie d'Angleterre, reine de France, par M. Dabos, 280.

Marie Leckzinska, par M. Van-Brée, 298.

Marin, 384, 395.

Martyrs (*les*), poëme par M. de Chateaubriant, 245.

Masaccio (*la mort du*), par M. Couder, 89, 301.

Massard, 436.

Mathilde surprise par Malek-Adhel, par M^{lle}. Caron, 276.

Mauduit (M^{lle}.), 257.

Mausolée. Voyez *Enghien* et *Racine*.

Mauzaisse, 221, 225, 316.

Mayer (M^{lle}.), 321.

Médailles, 473.

Melling, 337.

— (M^{lle}.), *ibid.*

Menjaud, 271, 283, 288, 295.
Meynier, 276.
Michallon, 357.
Michel-Ange aveugle, par M. Bergeret, 303.
Migliara, 357.
Migneret, 437.
Milhomme, 389.
Millet, 410.
Milton, fournit des sujets aux artistes, 223.
Miniature, 324.
Moench, 252.
Molière (*la mort de*), gravée d'après M. Vafflard, par M. Migneret, 437.
Mongin, 358.
Monsiau, 194, 250, 242, 258, 285.
Monsieur. *Portrait de s. A. R. peint en grand*, par M. Gérard, 313 ; — *en miniature*, par M. Saint, 326 ; — *sculpté*, par M. Romagnesi, 397 ; — *peint sur porcelaine*, par M. Constantin, d'après M. Gérard, 458.
Montmorency (*la duchesse de*), par M. Richard, 192.
Monumens français inédits, par M. Willemin, 433.
Moreau (*le général*). Sa statue par M. Beauvallet, 395.
Mosaïque, 465.
Moutoni, 389.
Mulard, 280.
Muller, 440.
Musée royal, par MM. Robillard-Péronville et Laurent, 425 ; — *des antiques*, par M. Bouillon, 426.
Musique. Ses rapports avec la peinture, 204. — Vœux en faveur de cet art, 481. — Comment il faut analyser ses effets, 484.
Mythologie, source d'inspirations pour les artistes, 232.

N.

Narcisse, par M. Legendre-Hérat, 381.
Nessus et Déjanire, par M. Langlois, 138, 233.
Nicaise, par M. Hersent, 363, 480.
Nicolle (*l'abbé*), directeur du lycée Richelieu, à Odessa, 352.
Noë sortant de l'arche avec sa famille, par M. Aubert, 247.
Nymphe chasseresse, par M. Mansion, 384.

O.

Odessa, 352.
Oortmann, 441.
Opinion, peut seule classer les ouvrages d'art, 25.
Oreste (*le sommeil d'*) par Gluck, 201 ; — (*le songe d'*), par M. Berthon, 199, 229.
Orléans (*s. a. s. monseigneur le duc d'*). Son *portrait peint*, par M. Gérard, 314 ; — *sculpté*, par M. Régnier, 397 ; — *gravé*, par M. Lignon, d'après M. Gérard, 438.
Orphée, par M. Romagnesi, 382 ; — par M. Stubinitzki, *ibid*.
Ossian, fournit aux artistes des sujets moins heureux qu'Homère et Virgile, 223.
Ouverture de l'Exposition, 1.

P.

Pagnest, 323.
Pajou, 286.
Palissy. Voyez Bernard Palissy.
Palmerini, 218.
Panorama. Description et effet de

ce genre de tableau, 346; — *de Londres*, 347.
Parant, 461.
Páris (le jugement de), par M. Berthon, 233.
Paysage, 329.
Peinture, 217.
Pensionnaires de Rome employés à leur retour en France, 20. — Exposition de leurs ouvrages, 482.
Pérignon, 302.
Petitot, 394.
Pétrarque et Laure, par M. Van-Brée, 301.
Philippe de Champagne. Son buste, par M. Fortin, 395.
Phlipault (M^{lle}.), 321.
Piringer, 458.
Plan de l'Essai sur les Beaux-Arts, 27.
Poésie, âme de la peinture, 111, 278; — *épique* est une source d'inspirations pour les artistes, 218; — *pastorale* est aussi une source d'inspirations, 227; — *dramatique* en est encore une source, 229; mais cette dernière est dangereuse, *ibid*.
Polynice, par M. Gabriel Guérin, 234.
Ponce Camus, 254.
Poniatowski (la mort du prince), gravée d'après M. Horace Vernet, par M. Debucourt, 439.
Porcelaines peintes, 458.
Portraits, 308.
— de s. m. Louis xviii, voyez Louis xviii.
— de s. a. r. Madame, duchesse d'Angoulême, v. Madame.
— de s. a. r. Monsieur, comte d'Artois, v. Monsieur.
— de s. a. r. monseigneur le duc d'Angoulême, v. Angoulême.
— de s. a. r. monseigneur le duc de Berry, v. Berry.
— de s. a. r. madame la duchesse de Berry, v. Berry.
— de s. a. s. monseigneur le duc d'Orléans, v. Orléans.
— *de guerriers*, 315.
— *d'artistes*, 319.
— *peints par des femmes*, 321.
— *divers*, peints, 129, 151, 322; — sculptés, 398; — dessinés, 409, 410; — gravés, 438.
Poupart, 460.
Poussin (le) présenté à Louis xiii, par M. Ansiaux, 305.
Préfet de la Seine. Voyez *Chabrol de Volvic*.
Premier navigateur, par M. Beaunier, 228.
Préparatifs d'une course, par M. Dubost, 359.
Prévost, auteur des panoramas, habile paysagiste, 349.
Printemps, époque favorable pour l'ouverture du Salon, 3.
Prix décernés aux meilleurs ouvrages exposés, institution nuisible, 25. — Comment elle aurait pu être utile, xiij.
Promenade de Hyde-Parck, par M. Dubost, 359.
Prud'hon, 209, 216, 236, 241, 243, 322.
Psyché, peinte par M. David, 236; — *dessinée* par M. Lafitte, 411; — *sculptée* par M. Gois fils, 380.
Ptolémée Philopator, par M. Heim, 248.

Pygmalion. Comment l'auteur de l'*Essai sur les Beaux-Arts* conçoit que ce sujet a pu être traité par M. Girodet, 239.

Q.

Quaglia, 326.
Quatre parties du jour, gravées d'après Claude Lorrain, par M. Piringer, 438.

R.

Racine. Les artistes doivent puiser avec précaution dans ses poésies, 229. — *Mausolée en son honneur*, par M. Espercieux, 385.
Raggi, 385.
Raimbach, 439.
Rathier, 315.
Regnier, peintre, 338 ; — statuaire, 398.
Renaud et Armide, par M. Ansiaux, 220.
Repos (le) par M. Duvivier, 410 ; — *en Égypte*, par M. Caminade, 250.
Revest (Mlle.), 247.
Revoil, 94, 99, 294.
Revue générale de l'Exposition, 217.
Richard, 192, 194, 195, 297, 299, 436.
Richelieu (le duc de), fondateur d'Odessa, 352.
Richesses, les arts sont une source de richesses publiques, 21.
Richomme, 440.
Robert Lefebvre, 310.
Roehn, 273, 294, 362, 363.
Roger, 438.
Roguier, 393.

Roland, 390.
Roland furieux, par M. Gaudar de Laverdine, 224.
Romagnesi, 382, 396, 398.
Ronmy, 538.
Rouget, 277, 311, 315, 320.
Rouillard, 323.
Rousseau écrivant ses confessions, par M. Marin, 395.
Rubens peignant Marie de Médicis, par M. Van-Brée, 303.
Rutxhiel, 397.

S.

Saint, 326, 480.
Saint Étienne (la prédication de), par M. Abel de Pujol, 73, 253.
Sainte Famille, par M. Smith, 250.
Saint Gervais et saint Protais, gravés d'après Lesueur, par M. Bacquoy, 454.
Sainte Glossinde (la vocation de), par M. Lair, 254.
Saint Jean, par M. Gois fils, 380.
Saint Laurent (les apprêts du martyre de), par M. Trézel, 254.
Saint Louis. Son arrivée à Paris, par M. Roehn, 273 ; — *rendant la justice sous un chêne*, par M. Boyenval, *ibid.* ; — *prenant la croix contre les infidèles*, par M. Delaval, 274 ; — *recevant le viatique*, par M. Meynier, 276. — *Sa mort*, par M. Rouget, 277 ; par M. Scheffer, 279.
Sainte Marguerite chassée par son père, par M. Vafflard, 254.
Saint Vigor, par M. Lair, 256.
Saint Vincent de Paule, par Mlle. Mauduit, voyez *Enfans-trouvés*. — par M. Monsiau, 258.

Sapho, par M. Beauvallet, 382.
Scène familière, 360.
Scheffer, 279.
Sculpture, 375.
Sellier, 428.
Senonnes (*le vicomte de*), 480.
Servières (M^me.), 297.
Siège de Calais, exécuté en tapisserie, d'après M. Berthelemy, 469.
Simon, 287.
Singry, 327.
Société des amis des arts, 477.
Sommariva (*de*). Sa galerie, 209, 256. — Il fait copier tous ses tableaux en émail, 456.
Sommaire de l'essai sur les Beaux-Arts, vij.
Souza (*de*), éditeur de la Lusiade, 440.
Smith, 250, 520.
Statues du pont Louis XVI, 387.
Storelli, 338.
Stouf, 388.
Stubinitzki, 382.
Suger (*l'abbé*), par M. Stouf, 388.
Suffren, par M. Lesueur, 393.
Sully, par M. Espercieux, 389.
Swebach, dit *Fontaine*, 359.
Système d'encouragement, 18, 477.

T.

Tableaux, la meilleure manière de les exposer, 12.
Tardieu, 298.
Tasse (*le*), fournit des sujets aux artistes, 220.
Texier (*Victor*), xxij.
Thiénon, 338.

Tiollier, 475.
Toschi, 440.
Touzet, 412.
Traits, doivent accompagner les descriptions, 29.
Trézel, 254, 320.
Turenne, par M. Gois, 391.
Turpin de Crissé (*le comte de*), 338, 480.

V.

Vafflard, 219, 254, 320, 437.
Vallin, 339, 480.
Valois, 396, 397, 399.
Van-Brée, 271, 298, 301, 303, 366, 479.
Vandaël, 62, 366.
Vandyck. Sa séparation d'avec Rubens, par M. Van-Brée, 479.
Vanloo, 339.
Van-Spaendonck (*Corneille*), 368.
— (*Gérard*), 371, 373.
Varenne, 340.
Vauzelle, 365.
Veille de la Saint-Louis, par M^me. Auzou, 363.
Vénus et Diane, par M. Dubost, 235.
Vernet (*Carle*), 407.
— (*Horace*), 262, 354, 356, 439.
Vierge, sculptée par M. Delaistre, 379; — par M. Lemoyne, *ibid.*; — peinte sur porcelaine, d'après Van-Eyck, par M^me. Debon, 462; — *aux œillets*, peinte sur porcelaine, d'après Raphaël, par M^me. Jaquotot, 463; — dite *La Belle Jardinière*, par la même, *ibid.*
Vignaud, 180, 253.

Vigneron, 364.

Vignettes dessinées par M. Alexandre Desenne, 408; — *coloriées*, par M. Auguste Garnerey, 409; — *gravées* par M. Muller, 440.

Vincent, 469, 470.

Vingt mars, par M. Gros, 133, 289.

Virgile, fournit des sujets aux artistes, 219, 228.

Vis pictoria, 289, 359.

Vœu à une Madone durant un orage, par M^{lle}. Lescot, 361.

Voyage d'Égypte, 427.

W.

Walckenaer. Cosmologie, 184.
Watelet, 339.
Willemin, 433.

Z.

Zéphyr se balançant au-dessus de l'eau, par M. Prud'hon, 209, 241.

Zeuxis choisissant un modèle, exécuté en tapisserie, par M. Vincent, 470.

Zoologie. Voyez *Anatomie zoologique*.

Zwinger, 460.

FIN DE LA TABLE.

AVIS.

L'*Essai sur le Salon de* 1817 se composera de huit cahiers.

Le premier renferme des considérations générales sur l'Exposition.

On trouvera dans les six cahiers suivans l'analyse raisonnée des principaux ouvrages ; les descriptions des morceaux les plus importans seront accompagnées de traits gravés. Chacun de ces cahiers contiendra au moins deux feuilles d'impression et six gravures.

Une revue générale du Salon, classé par ordre méthodique, formera le dernier cahier. Là seront examinées sommairement toutes les compositions qui n'auront pas été décrites dans le cours de l'ouvrage.

Les huit cahiers pourront être réunis à la fin de l'Exposition. Cette collection sera un ouvrage complet et d'un genre neuf, sur le Salon de 1817.

Le prix du premier cahier est de...... 1 franc.
Celui de chacun des cahiers suivans sera
 de.......................... 2
Celui de l'ouvrage entier sera de....... 15

Le quatrième cahier contiendra, entre autres morceaux, Le 20 Mars, *par M. Gros ;* le Christ déposé de la croix, *par M. Guillemot ;* Daphnis et Chloé, *par M. Hersent ;* Louis XVI distribuant ses bienfaits, *par le même ;* Charles VII et Agnès Sorel, *par M. Bitter ;* la Statue de l'Amour, *par M. Chaudet*, etc.

www.ingramcontent.com/pod-product-compliance
Lightning Source LLC
Chambersburg PA
CBHW070951240526
45469CB00016B/10